新世纪戏曲研究文库
江巨荣 主编

清代散见戏曲史料研究

赵兴勤 著

复旦大学出版社

　　赵兴勤，江苏师范大学文学院教授，在国内外出版学术著作《理学思潮与世情小说》、《古代小说与传统伦理》、《话说〈封神演义〉》、《赵翼评传》、《赵翼传》、《赵翼年谱长编》（全五册）、《赵翼研究资料汇编》（上、下册）、《元遗山研究》、《中国早期戏曲生成史论》、《曲寄人情：话说李玉》、《清代散见戏曲史料汇编》（已出四编，凡十册）等近30种，主编、参编《中国风俗大辞典》《中国古代戏曲名著鉴赏辞典》等40余种，发表论文220余篇。近年主持国家社科基金项目3项，获教育部高等学校科学研究优秀成果奖（人文社会科学）、江苏省哲学社会科学优秀成果一等奖、二等奖（3次）、江苏省普通高等学校优秀教学成果一等奖等奖项。

目 录

绪论 …………………………………………………… 1

卷上 清代文献与戏曲研究

第一章 清代诗词中散见戏曲史料的学术价值(上)……… 11
　　第一节 涉及剧目……………………………… 13
　　第二节 戏曲演出……………………………… 14
　　第三节 伶人班社……………………………… 22
　　第四节 百戏表演……………………………… 26
　　第五节 艺人遭际……………………………… 32

第二章 清代诗词中散见戏曲史料的学术价值(下)……… 40
　　第一节 戏曲艺人及其常演之剧目……………… 40
　　第二节 各类戏曲演出之情状…………………… 50
　　第三节 不拘形式的戏曲活动…………………… 58
　　第四节 民间其它表演伎艺……………………… 65

第三章 清代方志中散见戏曲史料的学术价值…………… 74
　　第一节 丰富多彩的民俗活动与歌舞、戏曲演出的
　　　　　 密集出现……………………………… 75
　　第二节 歌舞、戏曲表演及其演出经费的运作方式 …… 95

　　　　第三节　方志所载散见戏曲史料的文献价值 …………… 120

第四章　清代笔记中散见戏曲史料的学术价值 …………… 134
　　　　第一节　当时流行的各种剧目 …………………………… 136
　　　　第二节　笔记所载之戏班与戏园 ………………………… 145
　　　　第三节　戏曲艺术的发展路向及艺人的情趣追求 ……… 152
　　　　第四节　相关伎艺的各种表演 …………………………… 173
　　　　第五节　戏曲的生存状态及场上搬演 …………………… 183

第五章　清人文集中散见戏曲史料的学术价值 …………… 195
　　　　第一节　瓯北著述中的戏曲史料 ………………………… 195
　　　　第二节　瓯北对戏曲价值的估价 ………………………… 211
　　　　第三节　瓯北的戏曲考证 ………………………………… 217

卷下　乡土文献与地方戏曲

第六章　花部的兴盛与扬州地域文化 ……………………… 225
　　　　第一节　乾隆南巡——"花部"崛起的机遇 …………… 225
　　　　第二节　仕、商运作——"花部"生存空间的拓展 …… 229
　　　　第三节　剧坛争雄——"花部"完善自身的良机 ……… 237

第七章　清代花部的场上传播与艺术特征 ………………… 247
　　　　第一节　情节性 …………………………………………… 247
　　　　第二节　谐俗性 …………………………………………… 250
　　　　第三节　娱乐性 …………………………………………… 254
　　　　第四节　灵活性 …………………………………………… 259

第八章　江苏戏曲文化史论纲 …… 265
　　引言 …… 265
　　第一节　江苏戏曲文化的历史脉络 …… 267
　　第二节　江苏戏曲发展的文化生态 …… 283
　　第三节　江苏戏曲表演的道义承载 …… 287
　　第四节　江苏戏曲史对当代戏曲文化构建的启示 …… 290

第九章　徐州梆子戏发展轨迹追溯 …… 295
　　第一节　徐州梆子与山、陕梆子戏的渊源关系 …… 295
　　第二节　阎尔梅与郢雪班 …… 301
　　第三节　罗罗腔对徐州梆子腔的催生 …… 304
　　第四节　徐州梆子发展的三个时段 …… 311

结语 …… 315
主要参考文献 …… 321
后记 …… 343

绪　论

　　学行、思想被梁启超誉为"我中国二十世纪开幕第一人"的晚清思想家谭嗣同，在《论艺绝句》第一首"万古人文会盛时"后注曰："经学莫盛于国朝，不知史学、道学、经济、辞章以及金石、小学，无不超越前代。"①受文学观念的制约，这里并未论及戏曲。当然，清代戏曲艺术的价值，并非人人皆能明白。博学如王国维，所著《宋元戏曲史》，开戏曲史研究之先河，但他"仅爱读曲，不爱观剧"②，故对明清戏曲之评价就有失偏颇。早在1912年2月，日本学者青木正儿就曾向侨寓京都田中村的王国维求教。至1925年春，青木游学中国，专门去清华园再次向王国维求教。当王国维得知青木欲治明以后戏曲时，冷然说道："明以后无足取，元曲为活文学，明清之曲，死文学也。"③而青木的看法则相反，认为戏曲史之研究，"明清之曲"不可缺，"况今歌场中，元曲既灭，明清之曲尚行，则元曲为死剧，而明清之曲为活剧也"。④

　　其实，清代的戏曲，也在不少方面大有"超越前代"之势。郑振铎就曾说过："尝观清代三百年间之剧本，无不力求超脱凡蹊，屏绝俚鄙。"⑤与谭嗣同论清人学术出语相似，可谓不谋而合。如果说，明代昆山腔的繁盛，为朴野、粗犷的民间艺术——戏曲，向精致化、文人化、优雅化、工巧化的方向发展推进了一大步，那么，清代花部的出现，则

① 谭嗣同《谭嗣同集》，岳麓书社，2012年，第82页。
② ［日］青木正儿《〈中国近世戏曲史〉序》，《中国近世戏曲史》，王古鲁译著，蔡毅校订，中华书局，2010年，第1页。
③ 同上。
④ 同上。
⑤ 郑振铎《清人杂剧初集序》，《郑振铎全集》第四卷，花山文艺出版社，1998年，第730页。

使由俗变雅的戏曲艺术又回归民间，以其质朴的艺术风格走向乡土、亲近民众，将雅得一般人难以听懂的戏曲，从富豪贵官的潭潭府第中解放出来，完成了中国戏曲发展史上一次具有颠覆意义的变革。说它"超脱凡蹊"、跨越前代，是完全站得住脚的。尽管郑氏仅是就戏曲文本而言，但其启迪价值却远远超出了他初步设定的范畴。

持此思想者，国内戏曲研究界不乏其人。如曲学大师吴梅的《中国戏曲概论》（上海大东书局1926年版），尽管称"清人戏曲，逊于明代"①，但他也从不同层面肯定清代戏曲"取裁说部，不事臆造，详略繁简，动合机宜，长剧无冗费之辞，短剧乏局促之弊"②的种种优长之处，充分肯定了清初的戏曲创作在扭转颓靡之风方面的巨大作用，即"所谓陋巷言怀，人人青紫，闲闺寄怨，字字桑濮者，此风几乎革尽"③。尤其是新兴花部，在该书中也有了简洁的描述，"民间声歌，亦尚乱弹，上下成风，如饮狂药"。④ 惜其著述并未对花部的勃兴作具体论述。

吴梅的弟子卢前（字冀野），1927年执教于南京金陵大学时，就编有《中国戏剧史大纲》讲义。后入国立成都大学任教，亦开设此课程。直至供职于河南大学时，始于1933年写就《中国戏剧概论》一书，以四章的篇幅论及清代杂剧、清代传奇、乱弹的兴起、话剧的输入等内容，尤其是"乱弹之纷起"一章，分别从"花部雅部的对峙"、"花部优伶的籍贯统计"、"乱弹中的名剧"、"皮黄的衰落"等不同角度，对这一"纷起"的戏曲艺术作了较为全面的审视，并关注场上之演出，对名伶魏长生、高朗亭、吴太保、四喜官、小天喜等均曾述及。论及皮黄戏与昆腔的渊源关系，谓："梅兰芳、程砚秋诸人新排的戏，有时连文句，都取自昆腔而加以改动的。"⑤还论述了昆腔衰微的原因，"乱弹在重振旗鼓以后，是当时的新声。喜新厌旧，本人情之常，一班人既爱此新声，昆腔自然衰落。兼之昆曲比较难学，规矩极谨严，文字艰深，固受士大夫的

① 吴梅《中国戏曲概论》，岳麓书社，1998年，第169页。
② 同上书，第170页。
③ 同上书，第179页。
④ 同上书，第169页。
⑤ 卢前《中国戏剧概论》，刘麟生主编《中国文学八论》，中国书店，1985年，第142页。

欣赏,而非大众之所喜。"①其研究视阈在吴梅的基础上又有了很大拓展。

青木正儿的《中国近世戏曲史》,1933年已有郑震节译本面世,是由北新书局印行。而王古鲁的译本,乃是1931年译成,1936年才由商务印书馆出版。该书将"花部勃兴"作为中国戏曲发展的一个时段来专门观照,论述更为详尽。在青木看来,戏本是为了演而创作,故戏曲研究不能不关注场上之内容。如由于各戏班竞争激烈,专工昆曲者,也不得不"兼唱秦腔",习徽调者,亦唱昆曲或西腔。虽说"花部戏曲以文辞俚鄙,不入读书人之鉴赏"②,但是,"乾隆末期以后之演剧史,实花、雅两部兴亡之历史也"③,这则是一不争之事实。又称:

> 概观清代文化发展,康熙年间,以新兴之势,学术艺术等虽有规模大者,然其气息上,尤难免为明代之持续者。一至乾隆,清朝基础已达确立之域,同时其文化渐有新意,遂呈与明代相异之特色焉。剧界亦不能趋避此种大势,渐生厌旧喜新之倾向,遂现渐趋与明代戏曲之昆曲相去甚远之花部气势也。④

对戏曲发展态势的表述,还是切中肯綮的,可谓有识之论。

著名戏曲史家周贻白,在《中国戏剧史略》(商务印书馆1936年版)一书中,已论及"花部和雅部的分野"、"花部诸腔的兴替"以及"皮黄剧的来源"等内容,至《中国戏剧史长编》(人民文学出版社1960年版)、《中国戏曲发展史纲要》(上海古籍出版社1979年版),不仅论述花部,还涉及剧场沿革、戏班组织、武戏搬演、乐器伴奏、扮饰行头等多方面的内容,多有创获。再至廖奔、刘彦君的《中国戏曲发展史》(山西教育出版社2003年版),由于改革开放以来,戏曲史料的不断发现,研

① 卢前《中国戏剧概论》,刘麟生主编《中国文学八论》,中国书店,1985年,第135页。
② [日]青木正儿《中国近世戏曲史》,王古鲁译著,蔡毅校订,第354页。
③ 同上书,第331页。
④ 同上书,第332页。

究视角的大为拓展,在研究方法的拓展、涉及内容的广度、论述层面的深度等方面,都呈现出新的格局。

在剧目考订、作家考证方面,马廉的《隅卿杂钞》(《马隅卿小说戏曲论集》,中华书局 2006 年版)、傅惜华的《清代杂剧全目》(人民文学出版社 1981 年版)、《清代传奇全目》(残稿)、赵景深的《戏曲笔谈》(中华书局 1962 年版)、庄一拂的《古典戏曲存目汇考》(上海古籍出版社 1982 年版)、邓长风的《明清戏曲家考略全编》(上海古籍出版社 2009 年版)、陆萼庭的《清代戏曲家丛考》(学林出版社 1995 年版)、郭英德的《明清传奇综录》(河北教育出版社 1997 年版)、汪超宏的《明清曲家考》(中国社会科学出版社 2006 年版)以及本人的《庄一拂〈古典戏曲存目汇考〉补正》(人民文学出版社 2018 年即出)等,皆先后作出积极努力,取得了令人瞩目的成果,为戏曲研究奠定了坚实的文献基础。

尽管如此,清代戏曲研究,仍有许多亟待拓展与完善的空间:

一是目前流布较早的几部戏曲史,包括清代戏曲专史或某一时段之戏曲史,大都关注的是戏曲文本,而场上之表演却相对薄弱许多。戏曲由其本质所决定,必须借助优伶的场上表演,才能将作家的创作意图、伦理取向、价值判断传述给观众。由书面文字到为接受群体所鉴赏,是以优伶为传播中介。它完全不同于诗词,诗词一旦完稿,哪怕是第三者一时未曾阅读,作者亦可自我欣赏,其使命已基本完成。而戏曲则不然,文本的完成,仅仅是剧作成功的一小部分,大部分的剧作内蕴则凭依场上优伶的歌舞、身段、对白、表情等艺术手段的演绎以传示。当今的不少戏曲史,所缺失的恰是这一层面的内容。早在 1935 年,郑振铎就曾强调指出:"中国只有戏曲史,没有演剧史;只有记载伶工的事迹和技艺的'伶史',却没有舞台史。要想象一个中国剧场进展的情形,却是极不容易的事,在一堆堆的古书里,所可得到的都只是一鳞半爪的记载。"[1]汇聚这些"一鳞半爪的记载"并加以研究利用,应是我们用力之所在。

[1] 郑振铎《中国剧场的变迁是怎样的? 古剧里面有无脸谱和"武打"之类的成份》,《郑振铎全集》第六卷,花山文艺出版社,1998 年,第 589 页。

二是中国古代戏曲是在流动的、开放的、应时而变的状态中，逐渐走向成熟并完善自身的。笔者曾认为："勃兴于民间的俗乐，以各种不同的方式渗透并改变着雅乐"，"'下里巴人'与'阳春白雪'的同时演出，有利于各类表演伎艺的互相学习、摹仿、借鉴，以取长补短，完善自身，促进了表演艺术的提高与发展"。① 正是这种"民间伎艺与上流社会歌舞的双向互动"②，促进了古代戏曲的发展。一般戏曲史论著，虽然也论及戏曲发展的流程，但对发展节点的把握、发展轨迹的描述还远远不够。

三是戏班商业演出的运作方式。在封建时代，有着各种各样的戏班，为王公贵族、达官富贾所蓄养的戏班，自然大都无衣食之忧。但是，游走于乡间的流动戏班，亦即"打野呵"者，究竟怎样维持生计，商业演出如何运作？"戏"与"商"是怎样结缘的？又是如何根据民间习俗与节令变化而适时调整演出格局的？是用什么方法唤起民众欣赏戏曲艺术的热情，而戏曲的表演又是怎样自觉汲取民风民俗及地方乡贤文化内容的？此亦为研究者所忽略。

四是演出场所与戏剧情节结撰、场上表演、动作设计的关系。明、清两代，为何一生、一旦贯串始终的"才子佳人戏"居多，而正面描写战争场面者相对较少？且在处理两军鏖战之类情节时，往往借助探子或参战者之口侧面表述，这与江南众多的私人府邸中的园林台榭有何关系？清中后叶，排场浩大，动辄数百人，与演出场地的转换、变化有着怎样的内在勾连？郑振铎在《清代燕都梨园史料序》中曾指出："一般的研究者往往只知着眼于剧本和剧作家的探讨，而完全忽略了舞台史或演剧史的一面。不知舞台上的技术的演变和剧本的写作是有极密切的关系的。如果要充分明了或欣赏某一作家的剧本，非对于那个时代的一般舞台情形先有些了解不可。"③这是因为"舞台方面的种种限制，常支配着各时代的剧本之形式上的变迁。同时，演员们的活动，也

① 赵兴勤《中国早期戏曲生成史论》，北京大学出版社，2015年，第66页。
② 同上书，第67页。
③ 《郑振铎全集》第四卷，第749页。

常是主宰着戏曲技术的发展"①。遗憾的是,郑先生在八十多年前提出的这一论题,至今仍未得到很好的解决。

五是接受群体的审美需求与剧作演出的关系。当下,我们的论者,往往根据个人对某部剧作的喜好与理解,一厢情愿地为其贴标签,径称某部是"案头剧",某剧是代表作,当是流行于氍毹的热捧剧。其实,不同的历史时段、不同的习惯风俗、不同的社会群体,也涵养出欣赏者情态各异的接受心理。我们认为很火的优秀剧目,在古代很可能遭到冷遇。即使汤显祖的代表作《牡丹亭》,在清代的康熙年间,也远不如《邯郸梦》演出频繁。而有些很少为人所知的剧目,在当时却一演再演,且引发了许多文人的热捧。这就是严酷的现实。

六是清代戏曲艺术的生存环境与发展空间。一般认为,清代高压政策、文字狱的频繁制造,很可能形成万马齐喑的惨淡局面,戏曲艺术被打入冷宫。其实未必然。人们并没有因统治者对戏曲的打压、贬抑,而对戏曲艺术有所疏远,反而愈发热爱,"观者如狂,趋之若鹜"②,"郡中士庶,争挈家往观"③,"男女奔赴,数十百里之内,人人若狂"④。"就帝王本身而言,公开场合对戏曲口诛笔伐,而私下里照样很喜欢这一娱乐活动。乾隆帝六次南巡,一旦到了南方,哪一次不观赏演出?这就在客观上为戏曲艺术的发展创造了一定的空间。地方戏曲的兴盛,就与这一特定文化背景有关。"⑤戏曲是在夹缝中求生存、图发展。如此之类问题,为何难以解决,关键问题是文献不易搜访。

笔者之所以对清代散见戏曲史料产生兴趣,既与本人早年阅读各种笔记琐闻有某种联系,又与上个世纪90年代承担南京大学"中国思想家研究中心"的《赵翼评传》的撰著任务有关。赵翼是江苏文脉传承具有代表性的人物。他文史兼擅,学问渊博,著述宏富,成就卓荦,为

① 郑振铎《清代燕都梨园史料序》,《郑振铎全集》第四卷,第749页。
② 《禁花鼓戏示》,《(光绪)青浦县志》卷一四,光绪四年刊本。
③ 杨开第《(光绪)重修华亭县志》卷二三,光绪四年刊本。
④ 陈文恭公风俗条约》,冯桂芬《(同治)苏州府志》卷三,光绪九年刊本。
⑤ 赵兴勤《江苏戏曲文化史论纲》,江苏省委宣传部编《大众文艺:百名专家千场讲座精选》,江苏凤凰文艺出版社,2016年,第313页。

"乾隆三大家"、"清代史学三大家"之一，在海内外有着深远的影响。写作的需要，迫使我搜寻许多清人文集，连续几年，闭门苦读，以至在那一时段的六七年中，文章发得较少，几乎将全部精力都集中在与赵翼相关文献的梳理与研究中，且从中发现了不少与戏曲有关的史料，一点一滴进行积累。要知道，"只有从事搜集资料的人，只有研究戏曲史的人，方才知道搜集资料是如何的困难。那工作是艰苦的，是可遇而不可求的，是要一点一滴的累积起来的"①。可谓"如鱼饮水，冷暖自知"。

尤其是最近几年，国家下大气力发掘传统文化，整理出版了许多以往难得一见的清人文集，如800册的《清代诗文集汇编》、106册的《清文海》、201册的《清代家集丛刊》、201册的《清代家集丛刊续编》、101册的《清代科举人物家传资料汇编》、66册的《清代闺秀集丛刊》、350册的《清代稿钞本》系列(《清代稿钞本》《续编清代稿钞本》《三编清代稿钞本》《四编清代稿钞本》《五编清代稿钞本》《六编清代稿钞本》《七编清代稿钞本》)以及《中国地方志集成》等大型文献，还有古籍数据库的广泛运用，为资料的访求、文献的研读提供了莫大方便，才鼓起勇气整理出《清代散见戏曲史料汇编(诗词卷·初编)》(新北花木兰文化出版社2014年版)、《清代散见戏曲史料汇编(诗词卷·二编)》(新北花木兰文化出版社2015年版)、《清代散见戏曲史料汇编(方志卷·初编)》(新北花木兰文化出版社2016年版)、《清代散见戏曲史料汇编(笔记卷·初编)》(新北花木兰文化出版社2017年版)等著作，并从不同角度，初步回答了上文所提出的相关问题。当然，这仅是笔者整理文献过程中的一些不成熟思考，日后，还须以此为基础，作进一步深入探究。

作为一名传统文化的传播者与研究者，是要关注中国古代戏曲的发展走势以及由此而衍生出的许多戏曲现象，但是不能忘记，中国戏曲犹如一条容纳百川的大河，她的光辉绚丽，是由不同的戏曲声腔、演

① 郑振铎《古本戏曲丛刊初集序》，《郑振铎全集》第六卷，第759页。

艺群体、流派共同编织而成的,在研究古代戏曲史的同时,当然不能忽略对地方戏曲的关注,也不能漠视当地乡土文献中所蕴含的与戏曲相关的丰富史料。若想更深入、全面地了解各类戏曲尤其是富有地方特色剧种的兴盛、发展,对乡土文献的发掘与探究无疑是一条重要途径。如花部兴盛与江苏地域文化的关系、花部戏曲的传播与艺术追求、江苏戏曲的发展及其生存的文化环境、地方戏曲史的回望与当代戏曲文化建构的关系。本书对此类问题的探究,靠的是乡土文献。尤其是被列入国家级非物质文化遗产名录的徐州梆子,在苏、鲁、豫、皖一带有着广泛而深远的影响。然而近代以来,对该剧种的发展、演化轨迹,皆语焉不详。笔者根据相关地方文献,首次对这一问题作了系统地梳理与探究,为该研究的更为深入作点铺垫,抛砖引玉,以待来者。古人称,为学之道,"非造次可成,须在积累"①,甚得于我心。

① 黄宗羲《宋元学案》卷一九"范吕诸儒学案表",沈善洪主编《黄宗羲全集(增订版)》第4册,浙江古籍出版社,2005年,第18页。

卷上　清代文献与戏曲研究

第一章
清代诗词中散见戏曲史料的学术价值(上)

——以《清代散见戏曲史料汇编(诗词卷·初编)》为例

有清一代,统治者尽管采取了一系列文化高压政策,大兴文字狱,多次禁毁戏曲、小说,然而,戏曲这一民间艺术,却以它顽强的生命力,在各种势力强力挤压的夹缝中顽强生长,不但使传统的戏曲样式得以发展,出现了"南洪北孔"之类杰出的传奇剧作家,还产生出杨潮观的《吟风阁杂剧》等杂剧集。事实还不仅如此,在作为官腔的昆山腔大张赤帜之时,那些萌生于乡野、城郊的"草根艺术"——花部戏曲,也悄然崛起,形成与以昆山腔为主体的雅部争胜之势。这一现象,不能不令人思考。

然而,清代戏曲的研究,与宋、元、明戏曲相比较,还相对薄弱。各家戏曲史专著论及清代戏曲,往往篇幅较少。在这一研究领域中,具有开拓之功的,有周妙中《清代戏曲史》(中州古籍出版社1987年版)、陆萼庭《清代戏曲家丛考》(学林出版社1995年版)、陈芳《乾隆时期北京剧坛研究》(文化艺术出版社2001年版)、杜桂萍《清初杂剧研究》(人民文学出版社2005年版)、秦华生、刘文峰主编《清代戏曲发展史》(旅游教育出版社2006年版)、王汉民等《清代戏曲史编年》(巴蜀书社2008年版)、邓长风《明清戏曲家考略全编》(上海古籍出版社2009年版)等著作,以上或对清代戏曲的发展线索作了认真梳理,并就代表作家的戏曲作品、艺术风格发表了比较中肯的意见;或根据历史文献之载述,在作家生平、事迹考证上进行了有价值的探讨;或针对特定时段的某一戏曲样式的体制特点、创作走向作了较深入讨论;或就某一地

域、某一时期各种样式的戏曲的发展作较详细描述,都为清代戏曲研究之深入探讨起到不同程度的助推作用,是应该予以充分肯定的。然而,清代戏曲研究,是一个十分复杂的系统工程,由于戏曲类型的多样化、表演技巧的复杂化、各类戏曲间互为影响、互为渗透的融通化,加之文献资料的不易搜求,真正研究起来,其难度要比元、明戏曲研究大得多。目前的研究,仍留有不少空白,正如有的研究者所说:"清代戏曲领域蕴藏十分丰厚的学术宝藏,亟待挖掘。无论从剧种、剧目、剧团、戏园、演员或技艺等任一面向进行探索,都会得到具体丰硕的成果。而一部完整的《清代戏曲史》,更有其学术上的重要性。"①价值大而研究者少,下笔易而突破难,关键问题何在? 笔者以为,是研究资料的难以搜访。

研究资料,从外在形式上来讲无外乎两种,一种是集中型的,如戏曲文献(包括各类曲谱、曲集、档案及实物资料等)、戏曲研究文献(包括古人或今人的戏曲研究专著、序跋等研究资料汇编等);一种是散见的,如戏曲佚曲、零落在各类古籍中的戏曲研究资料。学者们关注和利用较多的,往往是前者,亦即张次溪编纂的《清代燕都梨园史料》(中国戏剧出版社1988年版)之类集中型的戏曲研究资料,而对于后者,问津者寥寥。以笔者目力所及,在这一方面做出突出贡献的:一是赵山林的《历代咏剧诗歌选注》(书目文献出版社1988年版),"从宋、金、元、明、清及近代几百种诗歌总集、别集、选集及笔记、札记等有关资料中选择咏剧诗歌共六百四十六首(套),其中诗五百六十首,词四十八首,散曲小令三十首,套数八套"②。据笔者统计,是书所收清代咏剧诗歌400余首。二是俞为民、孙蓉蓉的《历代曲话汇编·清代编》(1—5集)(黄山书社2008年版),将评点、序跋、尺牍以及咏剧诗词等多种形式的研究资料汇集一编,极便利用。三是傅瑾的《京剧历史文献汇编》(全10册,凤凰出版社2011年版),分专书两卷、清宫档案文献一卷、报纸文章三卷、日记一卷、笔记等一卷、图录两卷,可谓洋洋大观。

―――――――
① 陈芳《清代戏曲研究五题》,台北里仁书局,2002年,第3—4页。
② 赵山林选注《历代咏剧诗歌选注》"前言",书目文献出版社,1988年,第5页。

尽管已有以上多位学者的不懈努力,资料搜集工作也已取得阶段性成果,但相对清代戏曲史料尤其是散见戏曲史料的总量而言,搜罗还是相对有限,仍难以满足研究者的需要。鉴于此,本人拟承前贤时彦之余绪,编纂一套《清代散见戏曲史料汇编》,初步构想分为"诗词卷·初编"、"二编"、"三编"乃至"四编"、"诗词卷"、"方志卷"、"笔记卷"、"小说卷"、"诗话卷"、"尺牍卷"、"日记卷"、"文告卷"、"图像卷"等依次推出,以期对清代戏曲的整体研究有所助推。本卷所收,主要为涉及戏曲、曲艺以及各种与戏曲相关的杂耍等方面内容的约300位作家的诗、词作品,凡1519题(2000首左右),较赵山林教授《历代咏剧诗歌选注》所收,应多出1600左右。然而,事实上,相关作品还远不止此。仅李灵年、杨忠主编的《清人别集总目》,就"著录了现存的近二万名作者的约四万种作品,超过了此前任何著录的数字"①,而"最新研究统计表明,清人各种著述总数约计22万种,其中诗文集逾7万种,现存4万余种,其中清人自编诗集在2万种以上"②。据学者估计,"清代诗歌传世作品800万至1000万首"③,其所述内容涉及戏曲者,数量亦当十分惊人。相比较而言,"诗词卷·初编"所收,乃微乎其微。但是,尽管如此,仍然可以看出诗词曲类戏曲文献的史料价值。在此,不妨约略论之。

第一节 涉 及 剧 目

"诗词卷·初编"所收诗、词,涉及剧目,若重复出现者亦计入的话,当接近500种。在这类诗词中,有的是文友或剧作者的题赠之作,有的是读剧之时的即兴发挥,但有相当数量的作品,是抒写观剧之感受。直接描写观看戏曲演出的,约有200首。经常上演的剧目,传奇有《牡丹亭》《邯郸记》《长生殿》《桃花扇》《玉簪记》《千金记》《精忠记》

① 李灵年、杨忠主编《清人别集总目》"前言",安徽教育出版社,2000年,第8页。
② 罗时进《清诗整理研究工作亟待推进》,《中国社会科学报》2013年8月16日。
③ 同上。

《浣纱记》《西楼记》《水浒记》《画中人》《燕子笺》《忠烈记》《琼花梦》《红梨花》《琵琶记》《千忠戮》《红拂记》《烂柯山》《疗妒羹》《帝女花》《百花记》《玉簪记》等,杂剧有《西厢记》《祭皋陶》《清平调》《杨升庵妓女游春》《琴操问禅》《杜少陵献三大礼赋》《笳骚》《文姬归汉》《中山狼》《虎口余生》《一片石》《昆仑奴》《罢宴》《贺兰山》《骂财神》等,折子戏有《楼会》《吟诗》《后访》《采莲》《琴心》《佳期》《长亭》《规奴》《藏舟》《红娘》《山门》《闻经》《豪宴》《水漫》《采药》等,花部及皮黄则有《小姑贤》《红梅阁》《戏妻》《玉堂春》《汾河湾》《锁云囊》《白帝城》《回荆州》《文武魁》《二进宫》《宇宙锋》《独木关》《霓虹关》《玉虎坠》《雁门关》《桃三春》《小放牛》《八大锤》《龙凤配》《梵王宫》等。尤其值得注意的是,元杂剧的演出,在清代仍较盛行,如《窦娥冤》《青衫泪》《黄粱梦》《岳阳楼》《梧桐雨》《王粲登楼》《单刀会》《西厢记》等,仍不时现身于当时之氍毹。那些被认作案头剧的清初文人剧作《清平调》《祭皋陶》《昆明池》等,亦时而有所演出。这对于修正我们在研究中所强调的文人剧不适宜搬演之观点,当有重要的启迪和支撑作用。当然,演出频率最高的,仍数《牡丹亭》《西厢记》《桃花扇》《长生殿》诸著名剧作。即便《邯郸梦》,亦频繁演出于当时歌场。此"梦"为何深得清人喜爱,与当时的文化环境、文人心境有何潜在联系?这倒是耐人寻味的。诸如此类,均为目前研究所忽略,为戏曲传播的研究的深化提供了珍贵的第一手资料。

第二节 戏 曲 演 出

在以往的涉及清代戏曲演出的论著中,关注达官贵人家庭演出、皇宫内廷演出以及帝王南巡的迎銮演出较多,而对农村戏曲演出情况的研究,则相对较少。张发颖的《中国戏班史(增订本)》(学苑出版社2004年版),虽说在第十四、十五两章,论及民间职业流动戏班,但所述也大多是活跃于苏州、扬州等城市的戏曲团体演出活动,对农村的戏曲演出,由于史料所限,仍论述较少。日本学者田仲一成的《中国祭祀戏剧研究》(北京大学出版社2008年版),借助祭祀这一民俗文化视

角,回观戏剧演出活动,多有所得,但对乡村节令之外的日常演出较少涉及,皆未免有些遗憾。

"诗词卷·初编"所收诗、词,反映较有规模的戏曲活动100余次,演出类型大致分这样几个方面:

一是演戏酬神。在山西一带,"土俗从来欢赛戏,鸣锣百队杂钟璈"①。"古社枌榆比屋稠,喧阗箫鼓答神庥"②,即此谓也。且多演出于寺庙。山东临清,濒临运河,"时演剧祀金龙尊神"③,以祈求水运平安。这自然与水患及漕运时所面临的风险相关,演剧的功能得到进一步强化。京津一带,丰收在望,亦演戏酬神。胡季堂《己酉九月出京途中口号五叠前韵》诗,曾描绘当时之盛况曰:"年年谳狱遵钦命,又度关城大道门。塞马贩行群结队(原注:途遇贩马自口北南行,成群结队),乡农迎赛会连村(原注:时乡村多演剧谢神,诚丰年景象也)。春花幸得成秋实,新叶还须养旧根。到处民人咸鼓腹,徜徉乐岁荷天恩。"④夏历二月二十九日,乃观音诞辰,百姓演剧以贺。新市风俗,"上元前后无张灯者。过此数日,里中恶少年辄鸣钲遍走街市,扬言某社某神欲出夜游,谓之催灯。于是衢巷尽设灯棚,好事者又扮演杂戏,男女若狂,至中和节犹未已也"⑤。而赛社神时,"仙佛与神鬼,百戏杂沓呈"⑥,场上"忽作儿女语,娇咤如春莺。忽为楚汉战,乱槌鸣大钲。科诨发群笑,响若墙壁倾"⑦,真是热闹非凡。抚宁(今属河北)乡间的"天齐庙赛会,镫火荧煌,笙歌彻夜,村人观剧,围绕广场"⑧。在广东潮州,赛会非童女不能登场,"赛会皆童女妆扮故事"⑨。吴越一带,盛产茶叶,"二、三月间,乡人试镫,搬衍杂剧,佐以俚曲,谓之采茶镫"⑩,

① 阎尔梅《从安邑南入中条遂渡茅津抵陕州西去》,《白耷山人诗文集》诗集卷六上,康熙刻本。
② 宝鋆《烟郊》,《文靖公遗集》卷一,光绪三十四年羊城刻本。
③ 张九钺《临清州待闸》诗注,《紫岘山人全集》诗集卷三,咸丰元年刻本。
④ 胡季堂《培荫轩诗文集》诗集卷三,道光二年刻本。
⑤ 沈赤然《五研斋诗文钞》诗钞卷二〇《周甲集》,嘉庆刻增修本。
⑥ 沈赤然《隔墙闻演杂剧戏为婢女作》,《五研斋诗文钞》诗钞卷一九《周甲集》。
⑦ 同上。
⑧ 斌良《抱冲斋诗集》卷三三《沈阳还京集一》,光绪五年刻本。
⑨ 黄钊《六篷船四十四韵》诗注,《读白华草堂诗二集》卷五,道光十九年刻本。
⑩ 沈学渊《建宁杂诗十首》之八诗注,《桂留山房诗集》卷一一,道光二十四年刻本。

茶农亦演戏酬神。《铅山县志》载:"初六、七日后,城乡各处为庆贺元宵,有龙灯、马灯、双龙灯,错彩镂金,颇极华丽,观者如堵墙。至巨室大家,辄进去蟠绕片时,赠送与否,听从主便。紫溪一带,又有桥灯,以板为底。其上劈竹为缕,扎成龙首、龙尾,剪彩笺为鳞,攒贴之中,间杂以亭台、人物、花鸟等类,各家分制,争奇竞巧。联缀而成全龙,形似长桥,故名。河口镇更有采茶灯,以秀丽童男女扮成戏出,饰以艳服,唱采茶歌,亦足娱耳悦目。"①正与此相互印证。"常州俗祀隋将陈杲仁,每四五月间,迎神出巡,辄以幼女扮演故事。有似秋千架式者,或缚置铁竿上,一人肩而行,谓之云车。"②山西闻喜一带,"俗赛社日,选好女子缚铁杆上,扮小说、杂剧诸故事,四人舁以游街,名曰台阁。有时扮吕洞宾、牡丹精也"③。与常州风俗近似,唯所尊祀之神不同。至今,山西尚有此民俗演出活动。严州乡间,"其俗十年一赛社神。彩棚六七坐(座),相对演剧,八九日乃止。远近来观者,延一饭,具酒肉,日数千人。以人之多寡,占岁之丰歉"④。

二是朋侪应酬。此种演出,时常出现。如清初某年元夜,方兆及蛟峰观察招集吴素夫、方世五诸人观灯,后回至署中饮酒,并张灯观剧。⑤潘江《早发济宁诸子饯别酒楼观剧》⑥,亦为朋侪应酬。"晚明四公子"之一的冒襄(字辟疆,号巢民),举止蕴藉,吐纳风流,构水绘阁,延揽宾客,时出家伶演剧。谢召章郡丞招待宾客,上演张大复新剧《快活三》,"丝竹娱宾"。李渔曾寄寓苏州,尤侗、余怀等人来会,渔令"小鬟演剧"以酬宾,"是夕演《明珠·煎茶》一折,未及终曲而晓"⑦,可谓彻夜长欢。陈维崧曾应友人所邀,分别于冒巢民水绘园、徐懋曙(映薇)府署、于吉人鹤知堂、崇川署中、广陵某宅、侯氏堂中、季沧苇宅、杨

① 张廷珩《(同治)铅山县志》卷五,同治十二年刻本。
② 蒋敦复《云车谣》诗序,《啸古堂诗集》卷六,光绪十一年刻本。
③ 杨深秀《闻邑竹枝词》之十二诗注,《雪虚声堂诗钞》卷一《童心小草》,民国六年铅印本。
④ 俞樾《马没村社曲》诗序,《春在堂诗编》乙甲编,光绪二十五年刻本。
⑤ 潘江《元夜方蛟峰观察招同吴素夫邛须、方世五长看灯市上,归饮署中观剧,步素夫韵》,《木厓集》卷二〇"七言律五",康熙刻本。
⑥ 潘江《木厓集》卷二六"七言绝句二",康熙刻本。
⑦ 李渔《端阳前五日尤展成、余澹心、宋澹仙诸子集姑苏寓中,小鬟演剧,澹心首倡八绝,依韵和之》六诗序,《李渔全集》第2册,浙江古籍出版社,1991年,第348页。

竹如席上观看戏剧演出。吴嵩梁曾设馆于乡间,为西席以谋生计,"将解馆归,肄业诸生、附近居民各载家酿且演村剧为饯"①,以示挽留。姚莹为官有惠政,偶经宦游之地,"士民遮留不已",并"演剧相贺"②。可见,在当时来说,演剧还是联络感情、加深友谊的一种手段,已成为人际交往的常见方式。

 三是村民娱乐。乡村演剧,戏台的搭建有很大的随意性,往往是因陋就简,因地制宜,这自然与乡村的生活条件有关。他们为节省开支,或巧借地势,临溪搭建;或湖畔筑台,泊舟水上以观剧;或借亭馆为戏场,以乐村民;或蓄优伶于瓜园,教清歌以娱老;或依山坡而搭建,方便观赏。清康熙年间,书生纪迈宜应友人之邀,往北岭观剧,"半途车覆",乃徒步行走于乡间小径,"数里始抵邨",看戏之兴致不浅。③ 乾隆间文人沈赤然,在《途次观村落演剧》一诗中写道:"一声钲响集如云,鼓钹喧轰曲不闻。神鬼荒唐惊变相,兜鍪零落笑行军。担头高唱卖新果,树底午风吹画裙。望断守闾翁媪眼,归来儿女话纷纷。"④场上锣鼓喧天,各种人物交替而出,台下叫卖水果、点心者来往不断,煞是热闹。因戏曲演出,识字者、不识字者皆能看懂,故深为人们所喜爱。在距离旌德县六十里的泽川,虽说在万山围裹之中,但当地人酷爱戏曲,"邨中赛会多扮杂剧,皆十三四子弟为之,谓之'跳戏'。有因'跳戏'而弃儒为优者"⑤。此处称演戏为"跳戏",可补诸家戏曲辞书所未逮。每当赛会之时,"百戏杂陈,演剧多以夜,妇女亦厌厌行露矣"⑥。普通百姓所了解的历史知识,大都从戏场中得来。清人赵翼在《里俗戏剧,余多不知。问之僮仆,转有熟悉者,书以一笑》一诗中谓:"焰段流传本不经,村伶演作绕梁音。老夫胸有书千卷,翻让僮奴

① 吴嵩梁《将解馆归,肄业诸生、附近居民各载家酿且演村剧为饯,甚愧其意,并酬以诗》,《香苏山馆诗集》"今体诗钞"卷八,清木犀轩刻本。
② 姚莹《乙酉重经平和,士民遮留不已,勉为再宿,众人演剧相贺,诗以酬之》,《后湘诗集》二集卷一"古近体诗",同治六年刻本。
③ 纪迈宜《俭重堂诗》卷六《蓬山集上》,乾隆刻本。
④ 沈赤然《五研斋诗文钞》诗钞卷七《瘁朧集》,嘉庆刻增修本。
⑤ 孙原湘《洋川竹枝辞并序》之十一诗注,《天真阁集》卷二三"诗二十三",嘉庆五年刻增修本。
⑥ 同上。

博古今。"①所反映的正是这一实际。农村演戏较为频繁,名头众多。但对演员,也应支付一定的报酬。不过,所赏物资或钱财乃是众村民凑集而来,俗称"凑份子",当然比不上城中权贵的缠头之资豪掷千金。诗人高一麟在《慨俗五首》(之三)中写道:"可笑三家村,醵金亦演戏。博来一日欢,耗却终年费。"②由此可见当时农村戏班的生存现状。

　　四是商业运作。这一点,也应分两种情况区别看待,即酒楼茶社借优人的戏曲搬演以招徕顾客与优人自觉将戏曲表演作为文化产品而推向市场。清代早期的戏曲演出,除供奉宫廷戏班、豪贵蓄养戏班外,大多依附酒楼、茶社演唱以谋生计。清初孙豹人枝蔚,在《呈徐莘叟太史》一诗之小序中谓:"润州郭外有卖酒者,设女剧诱客。时值五月,看场颇宽,列坐千人,庖厨器用亦复不恶,计一日内可收钱十万,盖酒家前此所未有也。阳羡陈太史招余同潘江如、陈延喜往观之。方酒酣起席,而六安徐莘叟太史亦携数客至,桐城方退谷在焉,皆与余素不相识,忽于隔席遥指余谓客曰:'此必秦中孙豹人也。'既问,知果是,则一坐皆鼓掌。"③酒家为使生意红火,竟"设女剧诱客","一日内可收钱十万",其创意的确是前所未有,恰说明江南商家的精明灵变,巧于算计。伶、商连手,互利共赢,这一运作模式,对后世戏曲发展当有所启示。在清初的山东济宁,也是"酒楼观剧"。今人所谓"商业搭台,文化唱戏",在清初已现端倪。当然,此时酒家则起主导作用,优伶尚处于附庸地位,只能靠利润分成以维持生计。至乾隆时,情况大变,远在新疆的乌鲁木齐,"酒楼数处,日日演剧,数钱买座,略似京师"④。虽说亦借重酒楼,但是却以戏曲演员为主体,酒楼不过抽份子而已。此处既言"略似京师",恰说明在京城,戏曲演出已形成一个初具规模的行业群体,"数钱买座"已是司空见惯之事,而且有了专供艺人演出的戏园。蒋士铨《京师乐府词十六首》之七《戏园》谓:

① 赵翼《瓯北集》卷五二,《赵翼全集》第6册,凤凰出版社,2009年,第1078页。
② 高一麟《矩庵诗质》卷一〇"五言绝句",乾隆刻本。
③ 孙枝蔚《溉堂集》前集卷七,康熙刻本。
④ 纪昀《乌鲁木齐杂诗》之一四八诗注,《纪晓岚文集》第1册,河北教育出版社,1991年,第609页。

三面起楼下覆廊,广庭十丈台中央。鱼鳞作瓦蔽日光,长筵界画分畛疆。僮仆虎踞预守席,主客鱼贯来观场。充楼塞院簪履集,送珍行酒佣保忙。衣冠纷纭付典守,酒胡编记皆有章。砧刀过处雨毛血,酒肉臭时连士商。台中奏伎出优孟,座上击碟催壶觞。淫哇一歌众耳侧,狎昵杂陈群目张。雷同交口赞叹起,解衣侧弁号咷将。曲终人散日过午,别求市肆一饭充饥肠。我闻示奢以俭有古训,惰游侈逸不可无堤防。近来茗饮之居亦复贮杂戏,遂令家无担石且去寻旗枪。百日之蜡一日泽,歌咏劳苦岁有常。有司张弛之道宜以古为法,毋令一国之人皆若狂。①

戏曲艺术以其独立的身份,跻身于文化消费市场。演出之前,僮仆纷纷前来占定座席,然后主人次第入场。演出时,台上轻歌曼舞,台下饮酒品茗,且时而拍手叫好。过午戏散,则去饭铺以充饥肠,的确是与元代戏曲传统遥相对接,由王公贵族的"宠儿",演变为市井巷陌的一道靓丽风景,恢复了其民间文化的本来面目。而且,各种戏曲声腔不断流播、碰撞,熔铸新腔。在福州的某次酒会上,"有闽士作西腔"②,即福建人学唱西秦腔,戏曲艺术之传播,非地域所能限囿。天津则有天津卫腔,歌童玉环,"一曲卫腔音绵绵,百转纤喉不肯吐。乍抑乍扬若春莺,欲断不断如柔缕"③。浙江平湖有平湖调。昆曲亦通过"遣户"或为官于此的将吏流播至西北边陲新疆。纪昀《乌鲁木齐杂诗》之一四六谓:"越曲吴歈出塞多,红牙旧拍未全讹。诗情谁似龙标尉,好赋流人水调歌。"诗末注曰:"《王昌龄集》有'听流人歌水调子'诗。梨园数部,遣户中能昆曲者,又自集为一部,以杭州程四为冠。"④同诗之一四七谓:"樊楼月满四弦高,小部交弹凤尾槽。白草黄沙行万里,红颜

① 蒋士铨《忠雅堂诗集》卷八,邵海清校,李梦生笺《忠雅堂集校笺》第2册,上海古籍出版社,1993年,第709页。
② 陈兆仑《福州春霖甚盛,壬子上已志局小集,值大雷雨,廖秀才天瑞有作,次原韵》诗注,《紫竹山房诗文集》诗集卷一,嘉庆刻本。
③ 张开东《玉环歌呈汾阳陈明府》,《白莼诗集》卷一三,乾隆五十三年刻本。
④ 《纪晓岚文集》第1册,第608页。

未损郑樱桃。"诗末注曰:"歌童数部,初以佩玉、佩金二部为冠,近昌吉遣户子弟新教一部,亦与之相亚。"①且出现了不少各有专长的名角,如名丑简大头、名旦刘木匠、名生鳖羔子。在贵州苗族聚居处的黎平,乾隆间曾搬演北杂剧。道光、咸丰年间,活跃于杭州的有两个戏班,一为秀华部,一为洪福部,前者多雏伶,后者"皆壮年"。道光中,"广州多戏园",且多置小伶,"不下十许人,色艺皆有可观"②。小伶聪慧好学,"昆弋新调皆能讴"③,很受听众欢迎。购置小伶,演出成本较低,且容易吸引观众眼球,戏班班主故乐意为之。至民国之初的北京,"天桥数十弓地耳,而男戏园二,女戏园三,乐子馆又三,女乐子馆又三。戏资三枚,茶资仅二枚。园馆以席棚为之,游人如蚁,然婪人居多也。乐子馆地稍洁,游人亦少。有冯凤喜者,楚楚动人。自前清以来,京师穷民生计日难,游民亦日众。贫人鬻技营业之场,为富人所不至。而贫人鬻技营业所得者,仍皆贫人之财"④。易顺鼎《天桥曲十首》其五曰:"燕歌、歌舞两高台(原注:男戏两台名),更有茶园数处开(原注:女戏皆称茶园)。何处秋多人转少,却寻乐子馆中来。"⑤其七谓:"疏寮茶坐独清虚,对菊人都号澹如。三五女郎三五客,一回曲子一回书。"诗末注曰:"一作'双鬟人本澹如菊,九月枫还艳似花。四五女郎三五客,二文戏价一文茶'。"⑥可见当时伶人生活样态以及戏曲与说唱艺术混杂演出之状况,弥足珍贵。

更应值得一提的是,"诗词卷·初编"所收诗、词,多次叙及傀儡戏演出活动,如高一麟《傀儡戏》、徐德音《观傀儡戏》、李调元《弄谱百咏》、沈兆沄《戏咏傀儡》、胡凤丹《傀儡戏》、姚燮《傀儡》等。诗称"箫鼓声声帘幔里"⑦,明言是在帐幔后表演。偶人涂以颜色,穿有服饰。

① 《纪晓岚文集》第 1 册,第 608—609 页。
② 汪琼《溥臣和余观剧诗有今昔之感,率意次韵,复得四首》之四诗注,《随山馆稿》猥稿卷八诗辛,光绪刻本。
③ 陈作霖《秦淮醉歌和子鹏作》,《可园诗存》卷一七《冶麓草上》,宣统元年刻增修本。
④ 易顺鼎《天桥曲十首》诗序,《琴志楼诗集》卷一八,上海古籍出版社,2004 年,第 1316 页。
⑤ 同上。
⑥ 同上书,第 1317 页。
⑦ 徐德音《观傀儡戏》,《绿净轩诗钞》卷一,《江南女性别集初编》上册,黄山书社,2008 年,第 16 页。

"刍灵施粉黛,桃梗冒衣冠"①,是言傀儡戏艺人代其歌哭笑骂,操纵戏偶跳荡于场上,故称"歌哭惟缄口,往来若跳丸"②。戏偶身后有竿木支撑,"俳优班与武文同,竿木随身色色工"③、"举步全凭柄倒持"④、"随人作计",表演种种动作。虽说身体矮小,但五官俱备,且照样"博带又峨冠"⑤,煞有官家气象。尤其是詹应甲的《傀儡戏》一诗,更为详细地描绘了傀儡戏表演情状:

> 从其小体小人事,举动为人所牵制。脚跟不肯踏实地,五官百骸空位置。提醒世人演此技,谓余不信傀儡戏。傀儡场中人颇多,顾名先要思其义。始作俑者亦偶然,敢向人前假声势。优孟衣冠魄已消,人鬼攸分馁鬼细。公喜公怒不自知,人歌人哭聊相试。进止语默倚于人,岂惟耳目手足寄。广场四面帏幞垂,窥不及肩毋乃秘。分明竿木不离身,下有人兮指使臂。螟蛉负蠃是耶非,伛偻承蜩仰而跂。可惜扶他不到头,毕竟难争一口气。⑥

为我们研究清代傀儡戏的表演提供了形象化资料。

至于影戏,也时常出现于文人的笔下。影人,宋时以羊皮或驴皮为之。至清,"巧者以纸戏"⑦,"角抵鱼龙随影幻"⑧,"无情若有情"⑨,演出效果甚佳,成本却节约不少。即便在广东潮州,亦"夜尚影戏,男妇通宵聚观"⑩,很受百姓欢迎。浙江一带之影戏,常在夜间演"青、白二妖事"⑪,即今《白蛇传》故事,所演唱曲调为弹词。又,吴骞《蟄塘杂

① 高一麟《傀儡戏》,《矩庵诗质》卷五"五言律诗",乾隆刻本。
② 同上。
③ 李调元《弄谱百咏》之一,《童山集》诗集卷三八,中华书局,1985年,第519页。
④ 沈兆沄《戏咏傀儡》,《织帘书屋诗钞》卷九,咸丰二年刻本。
⑤ 胡凤丹《傀儡戏》之三,《退补斋诗文存》诗存卷一六"今体诗",同治十二年刻本。
⑥ 詹应甲《赐绮堂集》卷一九"诗",道光刻本。
⑦ 徐豫贞《元夕前一夕观影戏作》,《逃荪诗草》卷二,康熙刻本。
⑧ 阎尔梅《元宵东庄看影戏》,《白耷山人诗文集》诗集卷六上,康熙刻本。
⑨ 高一麟《影戏》,《矩庵诗质》卷一〇"五言绝句",乾隆刻本。
⑩ 乐钧《韩江棹歌一百首》之三十诗注,《青芝山馆诗集》卷八"古今体诗",嘉庆二十二年刻后印本。
⑪ 俞樾《观影戏作》,《春在堂诗编》壬癸编,光绪二十五年刻本。

咏五十二首》之四六谓:"葭庄几见竹生孙,荒草年年冷墓门。谁唱沙亭夜来曲,春窗儿女最销魂。"诗末小注曰:"沈茂才复初为人任侠,尝为夺沙亭事连染,几罹于祸,家因而耗。越中影戏至今有《闹沙亭》一出,为复初作也。"① 由此可知,《闹沙亭》一剧,是据真人真事而编创,流播于越中,更觉可贵。同时,"诗词卷·初编"还收录有花鼓戏演出史料。潘际云《花鼓戏》一诗谓:

> 村落冬冬花鼓戏,千人万人杂沓至。台高八尺灯四围,胡琴一响心乍开。靴帽何所借,里中富户分高下;裙襦何所求,前村少妇多绫绸。姊妹哥郎更迭唱,半是欢娱半惆怅。宛转偏工濮上音,缠绵曲肖闺中状。酒席半夜阑,风月今宵好。亦有女郎侧耳听,反说不妨年纪小。谁禁之,有县官。昨夜优伶赏果盘,幕友点烛三更看。②

此诗详细记述了乡村家庭花鼓戏班因陋就简、夜间演出之情状。鞋帽衫裙,乃是向当地住户所借。上场演员为姊妹、姑嫂、夫妻、兄妹,以胡琴伴奏,所演多为有关儿女私情的小戏,以其内容浅俗,故为观众所欢迎,至夜仍在演出。或称早期花鼓戏一人执锣、一人背鼓,边歌边舞,似不确。据此,还当有胡琴伴奏、角色分工、穿关要求。潘际云(1763—?),字人龙,号春洲,溧阳(今属江苏)人。嘉庆乙丑(十年,1805)进士,官安徽霍山知县。著有《学海》《清芬堂集》等。由其生活时代来看,花鼓戏至迟在嘉庆年间已形成较有规模的小剧种,可补戏曲史研究之不足。

第三节 伶人班社

戏曲班社研究,近几年来为不少学人所关注。刘水云《明清家乐研究》(上海古籍出版社 2005 年版),无疑是一部搜罗广泛、征引丰富、

① 吴骞《拜经楼诗集》诗集卷三,嘉庆八年刻增修本。
② 张应昌辑《诗铎》卷二六,同治八年刻本。

论述全面的力作。该书《明清家乐情况简表》"附录二",收录有清一代一百零六七个家班,并详注家乐主人、蓄乐地点、蓄乐时间及材料出处,为研究者提供了很大便利。

而"诗词卷·初编"所收诗、词叙及的家班,则有40余个。如武进孙自式(榜姓邹,字衣月、号风山)"家有梨园小部"①。孙氏,乃明开国勋旧,武进望族,"明初孙氏以战功封侯者二,因留守常州,遂家焉。其袭都指挥名太者,殉建文难"②。孙公凡五子,"长公尤卓绝,弱冠早腾骧。投履云霞上,乘舟日月旁。万言传秘阁,几载直春坊。抗疏精忱见,求贤直道彰"③,此或指风山太史。孙风山,《江苏艺文志·常州卷》未见收录,《明清家乐研究》亦未收孙翁家班,此恰补诸书之阙如。《(光绪)武进阳湖县志》卷二三收有孙自式小传,谓:

> 孙自式,字衣月,顺治四年进士,改庶吉士,授国史院检讨。尝条奏巡方、科场二事,语极剀切。又慨吏治日坏,自请为本县令。诏赐牛黄丸,令归里养疾。人呼为狂翰林。杜门却扫,不与外事。④

杨钟羲《雪桥诗话三集》亦载有孙氏事迹,曰:

> 武进孙风山检讨,年二十入词垣,条奏巡方、科场二事,极剀切,因自请为本县令。诏归治疾,构园亭娱亲。高风堂下,掘地得泉,人呼为丹泉。其德州道中有怀季天中云:"逐客飘零返旧疆,累臣踪迹去遐荒。同膺迁谪怜君远,共效愚忠独我狂。那禁旅魂驰塞北,悬知归梦绕江乡。一时俱抱寒蝉舌,补牍逡巡负圣皇。"汪舟次赠风山诗云:"孙侯真伟人,二十称名臣。抡才不识公子

① 董以宁《奉祝孙公兼呈风山太史》诗注,《正谊堂诗文集》诗集"五言排律",康熙刻本。
② 同上。
③ 董以宁《奉祝孙公兼呈风山太史》,同上书。
④ 王其淦《(光绪)武进阳湖县志》,康熙三十四年刻本。

贵,上殿屡遭丞相嗔。是时天子最明圣,日照兰台光四映。凤鸾原与鹰隼殊,苦抱封章效廷诤。臣语羞雷同,臣心耻奔竞。愿辞承明庐,赐臣官武进。会稽争望买臣来,茂陵偏说相如病。十年尽瘁十年闲,归拜双亲鬓未斑。灯火依然开万卷,杖藜一任遍三山。丈夫进退理应尔,百尺青松笑桃李。彩衣日日舞春风,会有祯祥传孝子。君不见,高风堂下丹泉水。"其人其事,亦翰苑群书中之谈助也。①

孙自式著有《风山诗集》《慈渡庵记》《重修县学振德堂记》等。②

海宁查继佐(字伊璜,号与斋、东山、钓史)曾携女乐过江阴,寓居韩氏园。此事,清人沈起《查继佐年谱》未叙及。查东山养有家班,《查继佐年谱》"戊寅(崇祯十一年)"附录曰:

> 先生妙解音律,家畜女伶,姬柔些尤擅场。广陵汪蛟门制《春风嫋娜》一阕以赠,同里宗定九和之。《词苑丛谈》。毛西河诗有"独有柔些频顾影,倩人不欲近阑干"。《西河集》。孝廉夫人亦妙解音律,亲为家奴拍板,正其曲误。以此,查氏女乐遂为浙中名部。《觚剩》。家僮侍婢解音律者十余人,悉以"些"呼之。《南烛轩诗话》。案,先生歌姬有"十些"之目。其见诸《外纪》者,蝶粉有妹曰留些,姿慧稍减其姊,然犹压群。李太虚先生赠叶些,年十五已登场,杜于皇作《叶些歌》以赠。又澄些,能歌《牡丹亭》,流丽幽遥。珊些能作高调。梅些亦婉入情。又得红些,粤人也。粤人不可训,红些傅粉诙笑特佳。庄史之祸,柔些随北,几欲身殉。其余不及考。又有家僮云些、月些。③

《东山外纪》亦载,"先生初有歌儿一部,内小字蝶粉者,声色两妙,性极

① 杨钟羲《雪桥诗话》三集卷二,民国求恕斋丛书本。
② 王其淦《(光绪)武进阳湖县志》卷二八,康熙三十四年刻本。
③ 沈起《查继佐年谱》,中华书局,1992年,第32页。

慧,破口便绝倒。时闻部雪儿初见御,蝶粉熟视而笑。问何以故,蝶粉为歌《浣纱》'春风满面'之句,婉丽入听,雪儿裹面羞坐帐中竟日。后蝶粉流落都中。"①孙枝蔚曾写有《秋日过查伊璜斋中留饮兼观女剧》《瑞鹧鸪·查伊璜宅观女剧》二诗,以记其事。毛奇龄《扬州看查孝廉所携女伎七首》之四曰:"甋甂布地烛屏开,紫袖三弦两善才(原注:旦色末泥善弹)。二十四桥明月夜,争看歌舞竹西来。"之五曰:"新歌教就费千金,歌罢重教舞绿林。年小不禁提赶棒,花裙欲卸几沉吟。"之六曰:"青瞳细齿绛罗单,作伎千般任汝看。独有柔些频顾影,猜人不欲近阑干(原注:旦色名柔些)。"②知查氏又曾携家乐来扬州演出。

又有庄氏家班。武进董以宁(字文友,号宛斋、蓉渡)《遇庄氏歌人成郎》诗谓:"曾见张郎最小时,当筵学唱踏春词。如今自领梨园队,已是三年作教师。"③既称成郎为"梨园队"之"教师",且一直服侍于庄府,知庄氏亦有家班。庄氏乃武进名门望族,仅有清一代,这个家族就出了90名举人,29位进士,有11人任职翰林院,④故而,此庄氏或即武进庄氏。因是同乡之故,始得与其歌郎相识。

其他如储氏家班、陈维崧家班、龚鼎孳家班、刘旋九家班、李渔家班、王长安家班、尤侗家班、李宗伯家班、俞水之家班、吴雪航家班、南员外家班、袁于令家班、鲁捃庵总戎家班、胡氏家班、徐懋曙家班、宋琬(荔裳)家班、张友鸿家班、朱凤台家班、吴兴祚(留村)家班、李书云家班、俞灏(锦泉)家班、季沧苇家班、乔侍读家班、许上舍家班、张坦(松坪)家班、夏秉衡(谷香)家班、王文治家班、周韵亭家班、李调元家班、李世忠提督家班等,足见家蓄戏班之盛。

通过对所收文献的梳理,我们还发现,乾隆以后家班明显减少,一般伶人不再依附于达官贵人、权豪富绅而生活,却独立地竖起自己的招牌,如乌鲁木齐的配玉、佩金二部,杭州的秀华部、洪福部,浙江的平

① 沈起《查继佐年谱》,第110页。
② 毛奇龄《西河集》卷一三九"七言绝句",文渊阁四库全书本。
③ 董以宁《正谊堂诗文集》诗集"七言绝句",康熙刻本。
④ 参看[美]艾尔曼《经学、政治和宗族——中华帝国晚期常州今文学派研究》,赵刚译,江苏人民出版社,1998年,第37页。

湖调,将所学表演伎艺推向文化消费市场,经常晚上挑灯演剧,"梨园半夜开"①,参与各类伎艺表演的竞争。靠自身的努力拓展生存之路径,使伎艺表演真正作为艺术产品与文化消费市场接轨。这一现象的出现,恰与花部的崛起与兴盛紧相关联。戏曲发展的内在律动之理路,从中或可得窥一二,为我们研究戏曲演变之轨迹提供了鲜活的史料。

第四节 百戏表演

秦汉以来的许多伎艺,如寻橦、跳丸、鱼龙曼延、绳伎、走索、缘竿、跳剑、戴竿舞、舞狮、燕濯、蹴鞠、拗腰伎、角抵、幻术等,在清代仍时常演出,且有所发展。如乾隆间来自邯郸的那些少儿的杂耍表演,其伎艺就非常惊人。张开东《杂优歌》一诗写道:

邯郸儿童善戏谑,抛球打头自相搏。铜盘为花竹为茎,手持竹竿摇花萼。连竿层累出云霄,仙人掌上露华濯。竿直如箭射天空,又作游丝牵风弱。随有云梯起虚漠,窈窕翻身脚底着。狡儿如猿抱脚伸,缘梯步趋颠倒作。超然直踏云梯巅,沧海蜃楼蓬莱阁。高低荡漾水云腾,鸟自飞翔鱼自跃。又如风吹太华玉井莲,翩蹮不向人间落。九霄上,八极边,我欲从之步虚挟飞仙,何必尘世局促徒拘挛!②

所描绘的就是转盘等伎艺表演情状。令人称奇的是,不停旋转的盘子上,再立竹竿,盘置于上,依然转动不已,层累迭出,各呈绝技。还有的在空中云梯上,腾挪翻动,颠而倒之,做各种惊险动作。在西汉伎艺的基础上,增加了不少繁难度,明显有所发展。

① 张埙《杂咏京师新年诸戏,效浙中六家新年诗体,邀同人和之,邮寄吴谷人庶常,令连写卷后十首》之十,《竹叶庵文集》卷一一"诗十一·凤凰池上集七",乾隆五十一年刻本。
② 张开东《白莼诗集》卷八,乾隆五十三年刻本。

还有来自回民的杂技表演,"吹螺打鼓响多端,欲上先如畏势难。偏从疑惮出奇巧,足捷身轻肖飞鸟。上竿手足皆放空,一身盘旋随回风。又向竿头施软索,天高地虚难立脚。岂知绳软足更软,有如蚁附胶黏着。回人队,倏尔翻身半天坠,已身则定人胆碎"①,是由汉代寻橦伎艺发展而来,表演技巧又远迈前人。那表演绳伎的少女,"双手徐徐挽索登,翩然早在云霄立。一竿在手如水平,两端系物为权衡。谁道身同一鸟过,黄鹂紫燕无此轻。百尺长绳两头系,一进一退恣游戏。倏忽翻身作倒悬,双趺向天头着地。绿毛么凤挂花枝,饮水猿猱引长臂。须臾腾身复向前,曲肱为枕绳上眠。海棠一枝睡未足,回身化作风轮旋"②。与前代绳伎相比,在技巧难度和表演方式上,则丰富、完善许多。

尤其是"飞枭作兔石成羊,蹇驴折迭收巾箱"③的幻术表演,更令人称奇。还有一些伎艺,或为前代所无,或是在前代伎艺的基础上生发而来。如《呵镜》:

> 围逾三尺径一尺,非铜非晶悬诸壁。右手仗剑左执卮,喃喃不审何语辞。作气呵镜镜昏暗,喷以法水画以剑。微光中裂如线痕,渐开渐大光满轮。别有一天在镜里,绿树青峰绕村市。屋庐华好衣冠新,联坐偕行杂眠起。荆关画笔能写生,无此曲折微妙形。镜中之人若相接,我愿一借天梯升。当空忽落数团火,镜象全收客皆坐。火气消灭水气澄,壁上圆圆月轮堕。④

则是作气呵镜,使镜昏暗不明,然后喷以水,用剑划开,镜中则现出有青山绿水、人物活动的另一世界,则是幻术技巧加科技手段交相作用

① 程晋芳《回人伎》,《勉行堂诗集》卷二四,嘉庆二十三年刻本。
② 石韫玉《观绳伎作》,《独学庐稿》三稿卷六,清写刻独学庐全稿本。
③ 赵翼《观杂耍二首》之一《幻戏》,《赵翼全集》第5册,第57页。
④ 董沛《陈鱼门太守政钥招观杂伎,各系以诗》之六,《六一山房诗集》诗续集卷二,同治十三年刻增修本。

的产物。还有以鼻吹笛,"以鼻嘘笛笛作响"①,则是巧妙运气,使笛孔发声,亦为前代所无。又如软功与缩骨功,"童子翻身猛一跃,缩入冷谦琉璃瓶。复有口中吐烟火,呼吸之间云雾锁。翻疑尔今忽热中,气焰逼人非故我。鱼龙曼衍百戏呈,登场二女何袅婷。翩跹互进双飞燕,抗队清歌百啭莺。耸身捷竟追猿狖,掉尾势若争蜻蜓。反腰贴地弓弯巧,舞掌留仙锁骨轻"②,则杂糅前代伎艺又有所发展。其他如十不闲、三棒鼓、连厢、芭蕉鼓、秧歌、太平鼓、假兽头、走马灯、赛龙舟、跑解马、高跷、打筋斗、秋千、击球、扳脚、吞刀、倒行、斗鸡、虎戏、肢解、火判、辊灯、踢弄、蚁戏、蛙戏、鼠戏、纸鱼伎、射柳、蝇虎伎、豁拳、踢毽子、沙戏儿、投子、斗虎、猴戏、被单戏等,不胜枚举。各类伎艺应运而生,可谓"人情逐年趋变,世事阅日翻新"③。

其次是说书伎艺。以往人们述及清代说书艺人时,最多提到的乃是柳敬亭,且大多叙述其踪迹之大略,如钱谦益《左宁南画像歌为柳敬亭作》、吴伟业《楚两生行》、梁清标《赠柳敬亭南归白下》、龚鼎孳《赠说书柳叟》、顾开雍《柳生歌》等。而正面述及说书艺术者似不多。"诗词卷·初编"所收诗、词,或许能弥补这方面内容。如王猷定《听柳敬亭说书》(之二):"英雄头肯向人低,长把山河当滑稽。一曲景阳冈上事,门前流水夕阳西。"④由此,知其擅长说《水浒》景阳冈武松打虎事。再结合顾开雍《柳生歌》小序:"庚寅七月,仆始相见淮浦,为仆发故宋小史宋江轶记一则,纵横撼动,声摇屋瓦,俯仰离合,皆出己意,使听者悲泣喜笑,世称柳生不虚云。"⑤据此可以揣知,现当代扬州著名评话艺人王少堂,以擅长说武松驰名于当时,其来有自,当为延续柳敬亭艺术风格一脉。汪懋麟《柳敬亭说书行》,曾这样描绘柳敬亭说书技巧:"小时抵掌公相前,谈奇说鬼皆虚尔。开端抵死要惊人,听者如痴杂悲喜。"又曰:"英雄盗贼传最神,形模出处真奇诡。耳边恍闻金铁声,舞

① 董沛《陈鱼门太守政钥招观杂伎,各系以诗》之五《嘘笛》,《六一山房诗集》诗续集卷二。
② 陈作霖《看杂戏有作》,《可园诗存》卷六《泛湖草中》,宣统元年刻增修本。
③ 李调元《弄谱百咏》诗序,《童山集》诗集卷三八,第519页。
④ 徐釚《本事诗》卷七,光绪十四年刻本。
⑤ 同上书,卷八。

槊横戈疾如矢。击节据案时一呼,霹雳迸裂空山里。激昂慷慨更周致,文章仿佛龙门史。"①知其很注重故事开端的讲述技巧,能迅速稳定场面,令听众很快进入预设的场景之中,随着故事中人物命运颠倒而"杂悲喜"。擅长讲述三国、水浒诸英雄故事,模拟金戈铁马之战争场景,如闻如见,仿佛置身其中,给人以强烈感染。而描述柳敬亭场上之表演最为真切、生动的,当为遗民诗人阎尔梅。他的《柳麻子小说行》,以长达七八十句的歌行体诗,将柳敬亭说书之情状淋漓尽致地予以表现:

> 传语满堂客涤耳,喧嚣不动肃如霜。彩袖红裨蹲座上,座定犹余身一丈。科头抵掌说英雄,段落不与稗官同。始也叙事略平常,继而摇曳加低昂。发言近俚入人情,吐音悲壮转舌轻。唇带血香目瞪棱,精华射注九光灯。狮吼深厓蛟舞潭,江北一声彻江南。忽如田间父老筹桑麻,村社鸡豚酒帘斜;忽如三峡湍回十二峰,峰岚明灭乱流中;忽如六月雨骤四滂沱,倾檐破地触漩涡;忽如他乡嫠妇哭松坟;忽如儿女号饥索伴侣;忽如秋宵天狗叫长空;忽如华阴土拭太阿锋;忽如嫖姚伐鼓贺兰山;忽如王嫱琵琶弄萧关;忽如重瞳临阵叱楼烦,弓不敢张马倒翻;忽如越石吹笳向北斗,万人垂涕连营走;忽如西江老禅逗消息,一喝百丈聋三日。既有渔郎樵叟伐薪欸乃之泠泠,亦有忠臣孝子抑郁无聊之啾唧。我闻此间小吏焦仲卿,姑媳诨语哀难听;又闻此间神僧血白如银膏,貔貅队里堕三刀。孤猿啼破清溪月,炎天箫笛凉于铁。娓娓百句不停喉,才道不停倏而绝。霹雳流空万马奔,一声斩住最惊魂。更将前所说者未完意,淡描数句补无痕。世间野史漫荒唐,此翁之史有文章。章句腐儒道不出,传奇脚色苦秾妆。独有此翁称绝伎,不可无一不能二。八十岁人若婴儿,声比金石真奇异。②

① 徐钒《本事诗》卷一〇,光绪十四年刻本。
② 阎尔梅《白耷山人诗文集》诗集卷四,康熙刻本。

本作先写柳敬亭之身材及说书时之装束,然后才叙及故事讲述节奏的把握,由娓娓道来,转而慷慨激昂,逐渐将听众情绪引入对故事中人物命运的关注。他那出语的浅近俚俗、眼神的投注变化、发声的起伏低昂、情感的迸发敛藏、故事的前后照应、场面的渲染烘托、节奏的缓急把握,都达到了十分完美的境界。这对于我们全面了解柳敬亭的说书艺术,提供了珍贵的史料。

顺治间,还有另外一位名叫韩修龄的说书艺人。徐钒《本事诗》卷九收有王士禄《赠韩生》一诗,其二曰:"谑语纵横许入诗,舍人侍燕柏梁时。武皇没后天无笑,说着宫车只泪垂。"注曰:"生善平话,常供奉世祖皇帝。"①严熊《赠韩生修龄》诗略曰:

> 昔年柳敬亭,说书妙无比。当其登场时,公卿咸色喜。宁南尤赏爱,钱公赠诗史。今日韩修龄,更有出蓝技。休夸海内名,鼓颊动天子。于赫章皇帝,神武天下理。辟门而开窗,罗梗楠杞梓。三德六德贤,百职各称使。旁逮琴奕流,不以一艺鄙。韩生蹑屦来,荐奏无片纸。掉臂登琼阶,犹如步闬闬。章皇顾之笑,优孟岂是尔?韩生承玉音,拜舞启牙齿。或说秦汉朝,或说唐宋纪;或说金元事,南北界彼此;或说启祯时,定哀寓微旨。治乱判尧桀,忠佞区胥豤。一部十七史,历历在掌指。有时小窗中,儿女语婍妮;有时赴敌场,千军尽披靡;有时聚伯伍,争攘闹廛市;有时遇渔樵,湖山憩行止。乘时冬回春,失意羽变痏。叱咤风雷生,愁吁松竹萎。刚柔老幼态,鞯罗眉颊里。市谜五方言,部居唇腭底。呱呱儿啼呼,哀哀翁病疼。唰哳偠禽鸣,吠突肖犬豕。罔分丝竹肉,一派官商徵。音声与情形,描画入骨髓。宁甘伶伦侍,差以偃师拟。章皇每击节,特赐与朱紫。②

对韩生讲述故事之内容以及演述技巧,均有所表现,未尝不是为说书

① 徐钒《本事诗》卷九,光绪十四年刻本。
② 严熊《严白云诗集》卷九,乾隆十九年刻本。

史研究之一助。

值得一提的是,还有活跃于扬州一带的平话艺人陈兰舟。生活于乾、嘉之时的吴鼒,曾写有《麓泉为说平话之陈兰舟索诗,走笔赠之》一诗,对陈兰舟的说书技巧称誉再三,略谓:

> 史陈工诵三代有,张惶古事不绝口。汉优唐伶亦解事,险语参错抵献否?平话传者柳敬亭,生逢南朝厄运丁。来往军中行险说,风月影里刀血腥。陈生生当太平世,早游扬州繁盛地。廿二朝史谁耐看,借尔口中知古事。悲欢离合何纷纷,往事如水如流云。喜尔填胸乃有笔,动荡偾悦如行文。使人悲喜时时生,突作危笔人皆惊。游戏三昧妙至此,唇鼓舌战谈锋铮。一事岌岌问凶吉,四坐无言待词毕。惊风骤雨哑然停,振衣起请俟他日。昨夜未阑忽中止,使我思之夜三起。①

明言陈兰舟擅长说"廿二朝史",述"悲欢离合"事,乃继承柳敬亭一派。陈汝衡《说书史话》,于柳敬亭后,主要叙及韩圭湖、浦琳(字天玉)、龚午亭、叶英(原名永福,字英多,号霖林)、邓光斗、宋承章、王建章、王全章诸人。在所引《扬州画舫录》(卷一一)中,曾涉及吴天绪、徐广如、王德山、高晋公、房山年、曹天衡、顾进章、邹必显、谎陈四、王景山、陶景章、王朝幹、张破头、谢寿子、陈达三、薛家洪、谌耀廷、倪兆芳、陈天恭诸人,然未见陈兰舟其人。②《中国近代文学大系·俗文学卷》在叙及扬州评话伎艺传承时,也仅列龚午亭、邓光斗、宋承章、李国辉、蓝玉春、张敬轩、金国灿、王坤山、王少堂诸人,亦未见陈兰舟之名字。③ 兰舟,为何人之字号,则未详。这一史料的发现,对于扬州评话史研究当有所裨益。

① 吴鼒《吴学士诗文集》诗集卷二"七古",光绪八年刻本。
② 陈汝衡《说书史话》,人民文学出版社,1987年,第142页。
③ 《中国近代文学大系 1840—1919·俗文学集二》,上海书店,1993年,第4—6页。

第五节 艺人遭际

一部完整的中国戏曲史,在一定意义来说,也是一部戏曲艺人的演出活动史。戏曲,倘若离开了艺人的搬演,就成了徒留于记忆的艺术符号,自然失去了生命的活力。故而,从事戏曲史的研究,不能脱离对艺术生存状态、艺术追求等方面内容的观照。然而,令人遗憾的是,此类内容见诸文献记载的太少,而"诗词卷·初编"所收作品,或为我们窥知伶人生活提供了一扇窗口。它大致反映了如下内容:

首先是伶人的凄苦处境。不少穷困百姓,为养家糊口计,不得不令女儿从小学歌舞吹奏伎艺,"十一弄长笛,十二弹箜篌。十三启朱唇,一曲双缣酬。双缣知不惜,八口矜良谋。强颜为君欢,背烛掩妾羞。讵识姹女钱,悲与婴儿侔"①。长到一定年龄,女儿想嫁意中人,然而,"贪营求"的父母,根本无视女儿的意愿,往往以女儿容貌、伎艺为赌注,博取钱财,"一朝逐鸦飞,清泪无停流"②。有的是排门演唱,乞讨饭食,"不博锦缠头,但期餐果腹"③。有的父母双亡,依姊为活,"姊死断近亲,孑焉余此羁孤身。遭强赚鬻燕京地,鬻向梨园充子弟。朝鞭成一舞,暮挞成一歌。但求延喘羞,则那登场随例相媆婴"④。还有的夫妇合作,长街演伎。有些戏班班主,视优伶为奴婢,稍不如意,则皮鞭棍棒相加,甚至在其新婚蜜月期间,亦不能幸免,以致逼人致死。龙启瑞《鸳鸯戏莲沼篇》就曾描写这一情状,略曰:

> 都门美优伶,学歌名早驰。百金娶新妇,旖旎倾城姿。歌师太不良,作计欲居奇。朝夕相逼迫,鞭挞将横施。新妇闻此声,洞房双泪垂。归房谓阿妇,卿意一何痴?我今实累卿,便当长别离。

① 陆继辂《吴门曲为万十一作》,《崇百药斋文集》卷四,嘉庆二十五年刻本。
② 同上。
③ 陈春晓《唱南词》,张应昌辑《诗铎》卷二六,同治八年刻本。
④ 姚燮《樱桃街沈氏垆醉后感歌赠钱伶》,《复庄诗问》卷八,道光刻本。

卿归即再嫁,勿嫁优伶儿。若遇富家子,春闺画娥眉。绮罗得自专,游宴多娱嬉。我死卿犹全,永诀从此辞。爱惜好容华,无复相顾思。新妇听未毕,流泪沾裳衣。同心已弥月,此语君何为。再嫁与为娼,失节无参差。君既为我死,黄泉誓相随。黯黯黄昏后,寂寂人语稀。可怜并蒂花,竟作一夕萎。①

即使自身条件再好,但世间有几个识得戏之妙处,正所谓"雷同附和无真识,朱门倚仗吹嘘力"②。

晚清董沛笔下的孤儿陶生,于父母亡故后,几经转卖,十一岁便入了戏班,"儿年十一卖入都,联星堂上教歌舞","昨岁登戏场,羞涩儿女装。对人且欢笑,背人心恻怏"。③ 琵琶女年方十三,便教习弹唱,人情懵懂,就教唱男女情事,正所谓"生来未识相思意,唱煞朝云暮雨情。含情诉诉真烦恼,屡屡飞花原草草。去年娘自教清歌,歌成教取金钱多。客不听歌犹自可,归去娘须笞骂我。薄命先同陌上尘,相逢谁是有心人"④。

潞城魏良才,"芒鞋草笠,来自田间"⑤,为亦农亦艺的戏曲演员。由于刻苦好学,"能翻北部成南部",入莲声部演戏,"十二当场菊部倾,自矜色艺差无向。色艺从教奉长官,传呼日日侍清欢。琴心柱说珠盈斛,筝柱能揉玉作团。玉貌无端逢彼怒,一朝脱籍华林部。罗衫金钏箧中捐,归着青蓑卧烟雾"⑥,稍不留意,得罪长官,便遭到责呵遣归。章娘"靓丽善鼓琴,工谐巧笑,倾倒一时"⑦,后流落杭州,"不能自存,至为人供洒扫役。客有以前事诘者,辄援琴流涕,商音激楚,朱弦迸裂而罢"⑧。春台部名伶王长桂,"前时结束乍登场,能使坐者忽起成痴立"⑨,

① 龙启瑞《浣月山房诗集》卷五外集,光绪四年刻本。
② 方浚颐《梨园弟子行》,《二知轩诗钞》卷一一,同治五年刻本。
③ 董沛《孤儿行为陶生作》,《六一山房诗集》诗集卷八,同治十三年刻增修本。
④ 陈声和《琵琶女》,《诗铎》卷二六,同治八年刻本。
⑤ 詹应甲《魏伶歌》诗序,《赐绮堂集》卷二"诗",道光刻本。
⑥ 詹应甲《魏伶歌》,同上书。
⑦ 查揆《章娘曲》诗序,《筼谷诗文钞》诗钞卷五,道光刻本。
⑧ 同上。
⑨ 张际亮《王郎曲》,《思伯子堂诗集》卷二七,清刻本。

然而,后来却"飘零京洛无人惜"①。四喜部伶人钱双寿,当年也"歌台一出人嗟咨"②,至年纪渐老,鬓发将白,却流落市井,"走遍天涯少栖息"③。更有七八岁便登台演戏者,备尝艰辛,被称作"猫儿戏"。伶人能登台演出,为班主挣钱,自然红火得很。然而,一旦自身出了问题,或嗓子无法演唱,或身躯舞动不得,或因年迈不能登场,其结局很是可悲。董沛所写的那位来自苏州虎丘沦为车夫的名优遭际,就很能说明问题。作品写道:

> 车夫对我双涕流,自言生少家虎邱。阿爷卖作燕市优,江乡迢递空寄邮。登场拂拭红巾帼,迥出侪辈无与俦。长安游侠停骅骝,筝琶箫管相唱酬。缠头百万倾囊搜,华丽宛若年少侯。陡然一病经年瘳,容颜改换无人收。执鞭且向高门投,听人驱策呼马牛。④

古代伶人的生活处境,由此可见一斑。

其次是伶人之演技。名伶丁继之,以八十老翁,尚能在龚合肥(鼎孳)席上演《水浒》中赤发鬼刘唐事,舞腰贴地,身手灵便,看去如年少儿,有"排场推第一"⑤之誉。朱维章、张燕筑、王倩、张稚昭等,皆称盛一时,"是时金阊全盛日,莺花夹道连虎丘。柳市金盘耀白日,兰房银烛明朱楼。时时排场纵调笑,往往借面装俳优。观者如墙敢发口,梨园子弟归相尤。就中张叟(燕筑)最肮脏,横襟奋袖髯戟抽。邻翁《扫松》痛长夜,相国《寄子》哀清秋。金陵丁老(继之)夸夐铄,《偷桃》《窃药》筋力遒。月夜《刘唐》尺八腿(原注:见《癸辛杂志》),扠衣阔步风飕飕。王倩(原注:公秀,张老之婿)张五(稺昭)并婀娜,迎风《拜月》相绸缪。玉相交加青眼眈,《鸾箆》夺得红妆愁。朱生夐兀作狡狯,黔面鬔髻衣臂韝。健媪行媒喧剥啄,小婢角口含呫呕。矮郎背弓担卖

① 张际亮《王郎曲》,《思伯子堂诗集》卷二七,清刻本。
② 张际亮《眉仙行》,同上书。
③ 同上。
④ 董沛《观剧行》,《六一山房诗集》诗集卷一〇,同治十三年刻增修本。
⑤ 李良年《丁老行》,李稻塍辑《梅会诗选》一集卷八,乾隆三十二年刻本。

饼,牧竖口笛寻蹊牛。鬓丝颊毛各有态,摇头掉舌谁能侔?"①张燕筑演《椒山》中杨继盛,悲歌慷慨,生气勃发,令人动容。

杭州教歌头罗三百骈,"悲怀激扬"②。在艺术追求上,"誓欲寻原夺高第"③,因其刻苦好学,演唱水平为人们所称道,"一声将发坐客定,数变将终动神性。流离迁客涕泪倾,窈窕新娘怨思迸"④,产生强烈的艺术效果。雍正间少女吴芸,"凡奏院本,俗谚所谓'笑面虎'、'绵里针'、'一世人'、'笑骂者',悉芸当之,无不形容曲尽"⑤,"省人情事肖人神"⑥,可谓"淡妆淡抹虽相谑,揣笑摩颦却认真"⑦。

流落新疆的艺人,亦不乏伎艺精湛者,正所谓"越曲吴歈出塞多"⑧。"伶人鳖羔子,以生擅场"⑨,"简大头以丑擅场,未登场时,与之语格格不能出口,貌亦朴僿如村翁,登场则随口诙谐,出人意表,千变万化,不相重复,虽京师名部不能出其上也"⑩,"遣户何奇,能以楚声为艳曲,其《红绫袴》一阕,尤妖曼动魄"⑪,"刘木匠以旦擅场,年逾三旬,姿致尚在"⑫,"遣户孙七,能演说诸稗官,掀髯抵掌,声音笑貌,一一点缀如生"⑬,此类伎艺,多是由遣户自内地携带而来。遣户,乃入疆五种民中的主要一支,逐年增加,以致形成气候,"昌吉头屯及芦草沟屯,皆为民遣户所居"⑭,以致"鳞鳞小屋似蜂衙,都是新屯遣户家"⑮。当地居民往往"半操北语半南音"⑯。"流人既多,百

① 钱谦益《甲午仲冬六日吴门舟中夜饮,饮罢放歌,为朱生维章六十称寿》,《牧斋有学集》卷五,上海古籍出版社,1996年,第223—224页。
② 毛奇龄《罗三行》诗序,《西河集》卷一六〇"七言古诗",文渊阁四库全书本。
③ 毛奇龄《罗三行》,同上书。
④ 同上。
⑤ 保培基《芍药芸郎索题》诗跋,《西垣集》卷八"诗八",乾隆刻本。
⑥ 保培基《芍药芸郎索题》之一,同上书。
⑦ 保培基《芍药芸郎索题》之二,同上书。
⑧ 纪昀《乌鲁木齐杂诗》之一四六,《纪晓岚文集》第1册,第608页。
⑨ 纪昀《乌鲁木齐杂诗》之一四九诗注,同上书,第609页。
⑩ 纪昀《乌鲁木齐杂诗》之一五〇诗注,同上书。
⑪ 纪昀《乌鲁木齐杂诗》之一五一诗注,同上书。
⑫ 纪昀《乌鲁木齐杂诗》之一五二诗注,同上书。
⑬ 纪昀《乌鲁木齐杂诗》之一五三诗注,同上书。
⑭ 纪昀《乌鲁木齐杂诗》"鳞鳞小屋"诗注,同上书,第600页。
⑮ 纪昀《乌鲁木齐杂诗》,同上书。
⑯ 同上。

工略备"①,商人各有商会,剃头匠也有了自己的组织,昆曲的随移民而传入及名伶的涌现,则是很自然的事了。据载:"乌鲁木齐之民凡五种,由内地募往耕种及自往塞外认垦者,谓之民户;因行贾而认垦者,谓之商户;由军士子弟认垦者,谓之兵户;原拟边外为民者,谓之安插户;发往种地为奴,当差年满为民者,谓之遣户。各以户头乡约统之,官衙有事亦各问之户头乡约。故充是役者,事权颇重,又有所谓园户者,租官地以种瓜菜,每亩纳银一钱,时来时去,不在户籍之数也。"②

乾隆间,活跃于扬州剧坛的郝天秀,"广场一出光四射,歌喉未启人先憨。铜山倾颓玉山倒,春魂销尽酒行三。遂令天下父母心,不重生女重生男"③,以致得"坑死人"之雅号。名伶顾郎,"擅场最是梨花枪,绝技浑同柘枝舞"④,此戏为"其母所授,诸伶无能习之者"⑤。乌程朱锦山,艺兼众长,"能陈二十四种乐器于前,以口及左、右手足动之,皆中节。又能奏各种曲,间以拇战等声,亦臻其妙"⑥。演奏时,"忽然悲笳迸空出,杂以金鼓锵然鸣。此时无论丝与竹,直并百骸归手足。又喜无论宫与商,尽收万籁藏喉吭。乍如竞度中流戏,东舫歌残西舫继。已觉前行声渐遥,旋惊后队纷謋诇。俚曲盲词无不擅,耳畔又疑争拇战。五花八门信足迷,贯虱承蜩知久练"⑦。

其中有些作品,还涉及皮黄戏之演出。如宜庆部蜀伶陈银,"色艺冠诸部。楚伶王桂继至,入萃庆部,声价遂与陈埒。两伶既巧于自炫,又故倾襟名流以颠倒公卿,一时朝贵恒遭白眼。缠头之赠,千金蔑如也"⑧。名伶之演技,亦更每每为人所称道。如小翠喜的《托兆》《碰碑》,"其音悲壮而淋漓"⑨。孙一清的《汾河湾》、张秀卿的《十万金》、

① 纪昀《乌鲁木齐杂诗》"戍屯处处"诗注,《纪晓岚文集》第1册,第599页。
② 纪昀《乌鲁木齐杂诗》"户籍题名"诗注,同上书,第598页。
③ 赵翼《坑死人歌为郝郎作》,《赵翼全集》第6册,第540页。
④ 顾宗泰《顾郎曲》,《著老书堂集》卷三,乾隆刻本。
⑤ 顾宗泰《顾郎曲》诗注,同上书。
⑥ 赵怀玉《湖州郡斋席上听朱锦山音伎歌》诗注,《亦有生斋集》诗卷三一"古今体诗",道光元年刻本。
⑦ 同上。
⑧ 孙原湘《今昔辞》诗序,《天真阁集》卷三〇"诗三十",嘉庆五年刻增修本。
⑨ 易顺鼎《数斗血歌为诸女伶作》,《琴志楼诗集》卷一八,第1275页。

小玉喜的《文武魁》、小香水的《玉堂春》、小菊芬的《大劈棺》、金玉兰的《新安驿》、于小霞的《二进宫》、李飞英的《藏舟》、小菊处的《红梅阁》等，或吐词宏亮，声遏行云；或风流放诞，姿态万方；或幽音怨思，牵人柔肠；或昆乱不挡，数艺兼擅；或慷慨悲歌，声情并茂，均盛极一时。女伶小香水，"义州赵氏女，字曰佩云。明慧善歌，演梆子青衣旦，兼须生，为京师梨园第一"①，且"能作秦声"②，奇妙无比，"演赵云者小菊芬，演刘备者明月珍。子龙身手原无敌，先主须眉亦罕伦"③。小菊芬"演《怒沉百宝箱》，能使观者万人皆泣"④。当时流行"海上三云"：贾碧云、朱素云、张云青；"伶界三国色"：小玉喜、小菊芬、花元春；"四影"：小菊芬、小菊处、金玉兰、梅兰芳之说，所述诸伶，皆一时之翘楚。尤其是梅兰芳，"兼演花衫摹荡冶，纤腰近更娴刀马"⑤，"京师第一青衣剧，梅郎青衣又第一"⑥，以致有"梅魂"、"国花"之誉。其中有些名伶之戏曲活动，或为王芷章《中国京剧编年史》《京剧名艺人传略集》所不载，弥觉珍贵。

再次是伶人习尚。伶人乐于与文人交往，每每求其为己题写诗句，以附庸风雅。文人出自于感情或心理的需要，也愿意与之往还，故在清人的诗文集中，就有诸如"赠歌妓"、"赠吟旦者"、"赠歌者"、"口号赠女伶"、"赠歌儿"、"与歌者"、"题扇赠歌者"、"逢歌者"等诗词作品。伶人与文士的交往，从客观上来说，对伶人文化素质的涵育、表演伎艺的提升，当有着潜移默化的作用。从主观上来说，伶人主动与文人交往，甚至求其题写诗句，留下墨宝，这对于提高其身价、拓展演出市场，显然是有利的。而文人，也藉此获得科场蹭蹬、仕途奔波、势力倾轧等多重压力交并作用下紧张、焦躁心理的舒缓或精神上的慰藉，又何乐而不为？清初文人李渔，视编剧、演剧为文化产业，家中养有戏班，经

① 易顺鼎《小香水歌》诗序，《琴志楼诗集》卷一八，第1297页。
② 易顺鼎《七月十九日纪事》，同上书，第1305页。
③ 同上。
④ 易顺鼎《本事五首和无竟韵与原诗本事绝不同也》诗序，同上书，第1291页。
⑤ 易顺鼎《梅郎为余置酒冯幼薇宅中赏芍药，留连竟日，因赋国花行赠之，并索同坐瘿公秋岳和》，同上书，第1287页。
⑥ 同上。

常外出演戏,其中乔、王二姬,据李渔自述,其"登场演剧时,乔为妇而姬为男,丰致翛然,与美少年无异。予利其可观,即不登场,亦常使角巾相对,伴麈尾清谈。不知者以为歌姬,予则视为韵友"①,是视乔、王二姬为知己。乾隆间,楚伶王桂来京,入萃庆部,曾向著名画家余集(字蓉裳,号秋室)习学画兰,"娟楚有致,都人士争购之"②。"施藕塘侍御学濂倾心于桂,字之曰'湘云'。大兴方维翰亦字藕塘,作《湘云赋》。桂装潢锦轴,悬之卧室。方感其意,踵门执弟子礼"③。楚中高士闵贞,"工山水人物,尤工写真。有某制府以千金求画,不应,几中以法,人呼'闵呆子'。独为银作《渼碧图》,三日始毕。渼碧,银字"④。"银既还蜀,裘马翩翩,居然富人矣! 王秋汀观察启焜强之演一剧,赠五百金,副以珍裘"⑤,"庆升部小伶雀松,味庄观察所赏。演灯剧,火然其眉,公为之疾呼"⑥,伶人与文人的互为影响,互为追捧、遮护可以想见。古代之文人,于名之外,还取有字、号,朋侪相见,往往称字或号而不呼名,以示尊重。此乃风雅之举。而清代伶人,也每每仿效文士,取字、号以示风雅。如名伶王紫稼,名稼,字紫稼。徐紫云,字九青,号曼殊。郝天秀,字晓岚。魏长生,字婉卿。陈银,字渼碧。王桂,字湘云等,皆是其例。又如,江南名妓谢玉,"所居秋影楼,即以为字。乾隆庚子甲辰,江左两攀翠华,目不睹荒歉,耳不闻金革,风气日竞华艳,而金陵为尤。曲中有名者,指不可屈。秋影独浣妆谢客,以自高声价,为随园先生所赏。一时名士翕然誉之"⑦。他们的习学书画、学作诗词,亦是在习学文人做派,以示风雅。同样,文人也喜为歌唱,一吐情怀。王蔗乡茂才,"肮脏有奇气,工古、近体诗,尤长于骈体文。每一篇出,辄付梓人刊之,士林翕然传诵。与予初见于桃叶渡口,即慷慨愿结兄弟欢。嗣是沽酒评花,过从殆无虚日。蔗乡善歌,当酒酣耳热时,唱大

① 李渔《后断肠诗十首》之二诗序,《李渔全集》第 2 册,第 217 页。
② 孙原湘《今昔辞》之三诗注,《天真阁集》卷三〇"诗三十",嘉庆五年刻增修本。
③ 孙原湘《今昔辞》之二诗注,同上书。
④ 孙原湘《今昔辞》之四诗注,同上书。
⑤ 孙原湘《今昔辞》之五诗注,同上书。
⑥ 孙原湘《沪城花事绝句》之十二诗注,《天真阁集》外集卷六"诗六"。
⑦ 孙原湘《题谢娘秋影照》诗序,同上书。

江东去,响遏行云。秦淮两岸丽人皆凭阑倾听,及蹛其歌,《紫钗记》《牡丹亭》诸艳曲,则又清脆玲珑,如出两喉舌焉。自言平日登场度曲,虽老伶工弗能及,抑可谓极文人之狡狯矣!"①戏曲文化对文人生活濡染之深,也由此可见。

当然,"诗词卷·初编"所收作品的戏曲文献价值,还远不止于此。这里不过择其要而略述之。笔者在《中国早期戏曲生成史论》(2011年度国家社科基金后期资助项目)一书的"绪论"中曾经说过:

> 戏曲生成的过程,如同场上的伎艺搬演一样,是一个充满活力的动态发展过程。不同的艺术形态,展示于同一平台,相互间的竞技与较量势不可免。研究中若只着眼于孤立的、"纯粹"的戏曲,就难以窥知其生成的真实面貌。通过引入大戏曲史观,搭建由多种文化元素构成的多维立体网络,在此框架中,找寻戏曲生成所遵循的内在发展理路。②

"诗词卷·初编"之所以将杂耍等伎艺史料收罗其中,就基于这一考虑。戏曲文献的搜罗、整理倘若顺利,笔者还拟将元、明两代散见戏曲史料分册编纂。倘若身体条件许可,将在广泛占有史料的基础上,分别撰写《元代戏曲传承史论》《明代戏曲传承史论》和《清代戏曲传承史论》,以便《中国早期戏曲生成史论》之研究,得以延续和拓展,并形成《中国古代戏曲传承发展通史》。愿景似乎很宏远,但能否得以实现,尚须视具体情况而定。

① 方浚颐《金陵两哀诗》诗序,《二知轩诗钞》卷一一,同治五年刻本。
② 赵兴勤《中国早期戏曲生成史论》,北京大学出版社,2015年,第6页。

第二章
清代诗词中散见戏曲史料的学术价值(下)
——以《清代散见戏曲史料汇编(诗词卷·二编)》为例

2014年春,笔者所编《清代散见戏曲史料汇编(诗词卷·初编)》(全三册)梓以问世。虽洋洋七十万言,编竣时仍意犹未尽,深为许多史料的未得入编而抱憾,有遗珠沧海之感喟。当时,之所以命名曰"初编",是因为在学术规划中已作尽快推出"诗词卷·二编"之想。在"初编"校改过程中,我又陆续发现了诸多新的材料。为避免对已经排好的版面作大的调整,额外增加出版社负担,故忍痛割爱,拟统一收入"二编"。"诗词卷·二编"共搜访得清代365位诗(词)人叙及戏曲(含伎艺等)内容的1 057题(约2 000首)诗词作品。其中,李雯、李渔、曹溶、余怀、吴绮、孙枝蔚、梁清标、徐倬、陈维崧、董以宁、朱彝尊、钱芳标、曹贞吉、王士祯、宋荦、李良年、徐釚、汪懋麟、周在浚、郑熙绩、查慎行、陈大章、胡荣、楼俨、孔传铎、沈德潜、孔传铁、闵华、金德瑛、吴省钦、毕沅、王文治、吴翌凤、秦瀛、张云璈、凌廷堪、王昙、俞樾、陈作霖、樊增祥、易顺鼎等41位诗(词)人"初编"已收,"二编"对他们的涉剧诗词又进行了增补,新辑得165题266首。

细细读过"诗词卷·二编"所收戏曲史料,其丰富的戏曲史内容、多层面的各类伎艺表述、重要的文献价值,再次令我眼界大开。在这里,不妨就此略加申述。

第一节 戏曲艺人及其常演之剧目

有清一代,统治者出于强化独裁政治、巩固封建政权的需要,一再

强调崇儒重道,"立政之要,必本经学"①,并将儒家学说视为治世之大经,"国家列在学官,著之功令,家有其书,人人传习,四始六义,晓然知所宗尚"②。要求人们掌握五经之精义,习学修己治人之道,晓以福善祸淫之理,"继往圣而开来学,辟邪说以正人心"③,"敦孝弟以重人伦"④,"黜异端以崇正学"⑤。并进而指出:"厚风俗必先正人心,正人心必先明学术。"⑥对程、朱理学,更竭力推崇,谓"迨程子、朱子出,表章学庸,遂开千古道学之统"⑦,故"凡立说一准于考亭"⑧,以致产生"非孔孟之书不观,非程朱之说不用,国无异学,学无他师"⑨的万马齐喑局面。最高统治者如此一力鼓吹,方面大吏自然是闻风而动,用严酷的封建道德教条钳制人心,称:"为政莫先于正人心,正人心莫先于正学术。"⑩打着"表章经术,罢斥邪说"⑪的旗号,排斥戏曲、小说,严禁赛会演剧,裁节梨园,禁蓄倡优,鄙斥民间演剧,认为戏台高搭,男女杂沓,伤风败俗,坏人心术。受此政治环境的影响,小说家在描写男女爱情时,也不得不旁喻曲说,一意遮护本意,以"正人心"为招牌,谓:"天下之人品,本乎心术;心术不能自正,借书以正之。"⑫借"情"说法,以寓劝惩,实则意欲在合法的外衣下,传述儿女私情之一二,足见戏曲、小说生存环境之艰难。然而,自入清以来的顺治、康熙至清末的光绪、宣统,历代统治者的各类禁戏之令的下达,恐不下数百次。但令其始料未及的是,戏曲及其他伎艺,不仅未被禁住,且有不断反弹之势,以她顽强的生命活力及其独特的生存方式照样传承、发展。这一现象,很值得研究者深思。

① 鄂尔泰、张廷玉等编纂《国朝宫史》卷二七"书籍六",北京古籍出版社,1994年,第554页。
② 同上书,第560页。
③ 同上书,第572页。
④ 同上书,卷二三"书籍二",第511页。
⑤ 同上书,第511页。
⑥ 同上书,卷二七"书籍六",第573页。
⑦ 同上书,第570页。
⑧ 同上书,第561页。
⑨ 钱大昕《处士陈先生墓表》,《清文汇》中册,北京出版社,1996年,第1774页。
⑩ 汤斌《严禁私刻淫邪小说戏文告谕》,《汤子遗书》卷九"告谕",文渊阁四库全书本。
⑪ 同上。
⑫ 崔市道人《〈醒风流传奇〉序》,《明清小说序跋选》,春风文艺出版社,1983年,第95页。

就"诗词卷·二编"所收戏曲史料而言,演出阵容就非常惊人。以歌唱知名者,有朱倩云、陈允大、徐郎、云然、王楚白、卯娘、金郎、东哥、张老四、沈生、苏子晋、徐君见、刘姬、韩子、倩倩、西音、凤生、阿兰、沈亮臣、文卿、赖姬、青儿、德碧云、莺郎、姜绣、锁春、萧朗秋、湘洲、湘月、花卿、沈郎、杨枝、冯静容、阿青、素容、湘烟、黄文在、孙郎、何郎、桂郎、佳郎、王郎、浦郎、文倚、沈子夔、张友兰、青莲、陈郎、孙赤书、蕊仙、李翠林等人。其间,不乏唱、演兼擅的名伶。擅弹琵琶或琴者,有谢轻娥、白彧如、樊花坡、钱德协、周姬、李如来、陈三宝、王永旗、程生、吴若耶、魏山公、雪上人、唐青照、布啸山、王珊苔等。以演奏三弦见长者,有陆曜、魏生、强彩章等人。而著名伶人,则有苏生、李伶、叶四官、邢郎、曹敬士、许云亭、金福以及女伶月娘、绛雪、史轻云、唐伶、凤珠、月云衣、招官、越西、郑襟友等。精于弹词者,有陆曜、沈建中、王女、范女以及多名盲女(瞎姑)。见诸诗篇的家班,有田皇亲家班、沈氏家班、李太虚家班、姑苏顾氏家班、太原王氏家班、宣府严氏家班、周斯羽家班、陈椒峰家班、邹武韩家班、金汉广家班、许陈斯家班、夏林主人家班、锦泉舍人家班、靳观察家班、俞太史家班、李雁亭家班、李渔家班、徐懋曙家班、查伊璜家班等,不下二十家。

"诗词卷·二编"述及的剧目则更多。有《拜月亭记》《白兔记》《荆钗记》《苏武牧羊记》《千金记》《金印记》《断发记》《鹔钗记》《迎天榜》《空青石》《翻西厢》《燕子笺》《邯郸记》《蜀鹃啼》《逊国疑》①《琼花梦》《秣陵春》《补琵琶》《麒麟阁》《宵光剑》《一种情》《义侠记》《浣纱记》《一枕缘》《南柯记》《宜春院》《烂柯山》《清忠谱》《聚宝盆》《春灯谜》《西楼记》《铜虎媒》《铁冠图》《黄金瓮》《藐姑仙》《疗妒羹》《百花亭》《昙花记》

① 庄一拂《古典戏曲存目汇考》卷一一"下编传奇三·清代作品上"著录此剧曰:"一说即《铁冠图》,恐误。"(上海古籍出版社,1982年,第1195页)故未取《逊国疑》即《铁冠图》之说。又据陈瑚《苍岩招饮花下,伶人歌〈逊国疑〉,即席成三绝句》(之二)所云"皇天此恨应终古,岂报方黄十世雠"(《确庵文稿》卷一○上"诗歌",清康熙毛氏汲古阁刻本),剧中所述,当与明代方孝孺、黄子澄事相关。成书于顺治十五年(1658)的谷应泰所编《明史纪事本末》卷一七有《建文逊国》一文,专叙建文帝朱允炆逊国之事。下一卷《壬午殉难》,则叙及方、黄诸人遇害经过。可知,此为清初人们时常议及的话题。本剧当叙建文帝事,而非《铁冠图》之改题。

《红鞦韆》《牡丹亭》《桃花扇》《演阵图》《秦楼梦》《状元旗》《长生殿》《软锟铻》《鸣凤记》《繁华梦》《盘陀山》《一斛珠》《绣襦记》《占花魁》《狮吼记》《洞庭缘》《红楼梦》《目连救母》《帝女花》《脊令原》《桃园记》《茂陵弦》《双鸳词》《桃溪雪》《荔枝香》《广陵钟》《补天石》《董糟丘》《空青石》《红梨记》《雪兰衫》《瑶台宴》《督亢图》《昆明池》《马陵道》《四弦秋》《元正嘉应》《火里莲》《李卫公》《昭君出塞》《打稻戏》等，仅经常上演者就不下百种。其中有南戏、传奇、杂剧，也有民间小戏，还有从不见于各家书目著录者，资料弥足珍贵。

值得关注的是，"诗词卷·二编"对各类艺人的生平事迹及伎艺专长均有所载述。据粗略统计，述及的各类艺人当在百人以上。伎艺精湛者不乏其人。如清初歌妓云涛，情怀慷慨，乐与豪杰相交，"曾送狂夫上太行"①。又多才艺，"歌喉舞态"②均为时人所称誉。由于其腰肢柔细，身轻如燕，故有"移向掌中嫌掌大"③之说。翩翩起舞，"翔凤惊鸾"④，尽得佳人婀娜回旋、舒展伸缩之妙。尤其是筋斗，能旋转成风，连翻数十，如车轮飞动，彩衣成围，以致"不辨佳人身与手"⑤，令观者为之瞠目。以演生角擅长的徐懋曙(字复生，号暎薇)家伶湘月，以及以演旦色知名的凝香，一登氍毹，姿态万端，按节而歌，情溢曲外，举手投足，足倾一座。又长于舞，"摇曳翻身"⑥，舞态轻盈，"蝉衫麟带"⑦，回旋飘荡，歌娇舞艳，恍若仙人。萧山籍诸生周之道笔下之唐伶，以扮演《牡丹亭》中杜丽娘知名，曾演出于安雅堂，体贴人物细微，"描尽轻盈，摹成宛转"⑧，举止风韵飘逸，刻画穷神尽相，吸引得"绮筵上客，注目都停杯酿"⑨。其表演达到了相当高的境界。扮演《红梨记》中女子

① 孙枝蔚《减字木兰花·寄云涛》，《溉堂集》诗余卷一，康熙刻本。
② 同上。
③ 孙枝蔚《减字木兰花·看云涛戏筋斗》，同上书。
④ 同上。
⑤ 同上。
⑥ 叶奕苞《阳羡徐暎薇先生携女乐湘月辈数人过昆，侍家大人观剧，次韵四首》之四，《经锄堂诗稿》卷八，康熙刻本。
⑦ 同上书。
⑧ 周之道《十二时》(安雅堂燕集，观《牡丹亭》剧，即席赠唐伶歌丽娘者)，《全清词·顺康卷》第12册，中华书局，2002年，第6925页。
⑨ 同上。

谢素秋的伶人,"淡妆素抹"①、"鸾舞从容"②,唱作俱佳,艺高一筹,"回雪轻翻腰约素,遏云清响舌调笙"③,且富于表情变化,眼目颇能传神,缠绵多情,婀娜多姿,俨然作家心目中谢素秋之再现。

晚清女伶郑襟友,"善串女侠诸剧"④。人赠以诗曰:"小菱靴窄鬓横貂,杨柳楼头醉舞腰。一样木兰儿女侠,歌场装点总魂销。"⑤足见时人对其演技的推崇。雍、乾间一舞妓,场上歌舞时,故将玉搔头遗落于地,然后反向折腰,面部贴地,将玉搔头用口衔起,又轻轻放下。无独有偶,日本东京之芳原,有艺妓玉姬,也"于工歌舞之外,能反身至地,以口衔杯而起"⑥,均堪称"艺妓中之巨擘"⑦。此类伎艺,当是由汉代"燕濯"之类杂戏演化而来。

同样,清初的倒喇小厮,演技亦非常惊人:"舞人矜舞态,双瓯分顶,顶上然灯。更口嚼湘竹,击节堪听。旋复回风滚雪,摇绎蜡,故使人惊。哀艳极,色飞心骇,四座不胜情。"⑧前几年,笔者考证"顶灯"之戏的由来,曾论述道:

> 韩文(编者按:指韩健畅《顶灯小考》,载《当代戏剧》2007年第3期)在引唐·崔令钦《教坊记》"吕元真打鼓,头上置水碗,曲终而水不倾动,众推其能定头项"后,称"至宋,顶碗之技有所继承",并引北宋孟元老《东京梦华录》卷九《宰执亲王宗室百官入内上寿》,言:"'百戏乃上竿、跳索……弄碗注……'应该就是碗中注水的表演,但北宋时已将之归入杂技百戏的表演一类。"显然,韩文将"弄碗注"认作"顶碗之技"。此不确。《东京梦华录》原文曰:"第三盏,左右军百戏入场,一时呈拽。所谓左右军,乃京师坊市

① 林良铨《慈溪馆观剧口号四律,拟赠为素秋者》之三,《林睡庐诗选》卷下,乾隆二十年刻本。
② 林良铨《慈溪馆观剧口号四律,拟赠为素秋者》之二,同上书。
③ 同上。
④ 林鹤年《赠女伶郑襟友》之一诗注,《福雅堂诗钞》卷二《珠讴集》,民国五年刻本。
⑤ 林鹤年《赠女伶郑襟友》之一,同上书。
⑥ 王韬《芳原新咏并序》之六诗注,《蘅华馆诗录》卷五,光绪六年刻本。
⑦ 同上。
⑧ 陆次云《满庭芳·倒喇》,《全清词·顺康卷》第12册,第6865页。

两厢也,非诸军之军。百戏乃上竿、跳索、倒立折腰弄碗注、踢瓶、筋斗、擎戴之类,即不用狮豹大旗神鬼也。艺人或男或女,皆红巾彩服。"伊永文曾笺注该书,并于"倒立折腰弄碗注"句下案曰:"陈旸《乐书》:拗腰技为翻折其身,手足偕至于地,以口衔器而复立也。明《三才图会弄瓯图》可证其实:翻折其身,手足着地,以口弄碗注,类似今之软功。"(《东京梦华录笺注》,伊永文,中华书局,2006年版)果若如此,"顶灯"之技则近似后世戏曲《贵妃醉酒》之衔爵。杨妃"衔而折腰"(徐珂:《清稗类钞》第十一册,中华书局,1984年版),与张衡《西京赋》所载"燕濯"(一作燕跃)或有一定渊源关系。"碗注",《词源》释曰:"宋时杂手伎之一,俗称'弄碗注'。"夏竦有《咏碗注》诗:"舞拂挑珠复吐丸,遮藏巧便百千般。"(《词源》第三册,商务印书馆,1979年版)宋·吴自牧《梦粱录》作"弄碗"(吴自牧:《梦粱录》,符均等校注,三秦出版社,2004年版)。《西湖老人繁盛录》作"踢瓦弄碗","踢"、"弄"并举,意义相关,此又似反映的脚上功夫,且至今仍留存于杂技舞台,并非"碗中注水的表演"。①

《中国曲学大辞典》揭举该剧的最早出处为:"清道光二十五年(1845)七月二十七日凤邑阁庄山西长子常张村舞台题壁载此剧。"②看来,还须作进一步补正。其实,"顶灯"之戏,传演已久,未曾衰歇。陆次云《满庭芳·倒喇》一词所写,舞者依仗其舞技,头顶双瓯。瓯者,小瓦盆之类器皿也。盆中插有点燃的灯烛。演者还口噙湘竹,敲击作声,而头上灯烛依然燃烧如故。表演者并故意翻滚身躯,晃动头脑,使灯烛欲坠不坠,惊险异常,观赏者"色飞心骇"③,倒惊出一身冷汗。表演技巧可谓高妙绝伦。

戏曲乃是一门综合艺术,在其漫长的发展历程中,不断吸收、融合

① 赵兴勤《戏文内外说"顶灯"》,《寻根》2009年第4期。
② 齐森华等主编《中国曲学大辞典》,浙江教育出版社,1997年,第597页。
③ 陆次云《满庭芳·倒喇》,《全清词·顺康卷》第12册,第6865页。

相关伎艺来丰富自身的表演艺术,此即为典型的例证。至于陆次云(字云士,钱塘人)其人,阮元《两浙輶轩录》卷一三引朱彭语曰:

> 次云高才绩学,连不得志于有司。康熙己未以鸿词征,复报罢。寻作吏郏县,有善政。丁父忧,去之日,民走送百里外。起宰江阴,载酒征歌,风雅好客,一时名士至常郡者必过访。诗集系宋既庭、蔡九霞选定,尤西堂为作序。①

文中所说,康熙己未,即康熙十八年(1679)。而本年,尤侗(1618—1704)举博学鸿词,授翰林院检讨。曾为陆氏所藏万年冰题《菩萨蛮》词②,还为其集作序。由此推断,两人年龄当相去不远。也就是说,在明清之交,顶灯之戏的表演,已相当成熟,否则,何以进入著名文士之视野,并得其激赏呢?由此可知,后世不少戏曲中的顶灯伎艺,殆均与这类表演相关。

京剧、川剧中的《顶灯》,演皮仅与妻郎氏因家庭琐事而起纠纷,中有罚皮仅顶灯而跪的情节。《河北戏曲资料汇编》第二十辑,收有榆林秧歌剧《顶灯》,剧中"丑角以脚作磨杆,头顶一盏灯,口衔两盏灯,左右手各擎一盏,共五盏,盏盏点亮,边推磨边唱,使观众喝采(彩)叫绝"③。河北梆子同名剧目,乃工夫戏,"所谓灯乃为一黑瓷碗中装沙土半碗,插半截点燃之蜡烛,远观仅露火苗。其动作有:顶灯磕头、打滚、钻席筒、装龟爬、于凳上跳上跳下,其灯不灭"④。大概都是由古时顶灯之戏发展而来。

至清代中叶,不仅伶人演技有了很大提高,而且场上之灯光、效果也受到格外关注,尤其是王公贵族府第之演剧,对此更为讲究。清宗室塞尔赫(1677—1747),乃显祖塔克室之后裔,诚毅勇壮贝勒穆尔哈

① 阮元、杨秉初辑《两浙輶轩录》第4册,浙江古籍出版社,2012年,第982页。
② 参看尤侗《艮斋杂说》卷三,中华书局,1992年,第63页。
③ 王森然遗稿《中国剧目辞典》,河北教育出版社,1997年,第606页。
④ 同上。

齐之曾孙,平素酷爱诗,"以诗为性命"①,所交多文雅之士,有《晓亭诗钞》传世。他写有《乙丑十月,宁王招集东园观异种秋菊并演新剧,敬赋七律二首》,其二曰:

> 修廊窈窕倚岩阿,自幸东园得再过。芝盖早飞延客馆,莺簧重听绕梁歌。添筹忽现千寻屋,移海惊看万顷波。(原注:笙歌鼎沸间,忽见波涛滚滚而来,仙人乘槎,波上复现空中楼阁作海屋添筹状,真奇觏也。)香篆兰膏还继晷,不劳人羡鲁阳戈。②

此处之"乙丑",当为乾隆十年(1745)。宁王,据《清史稿》卷一六四《皇子世表四·圣祖系》:"弘晈,允祥第四子,雍正八年(1730)封宁郡王,乾隆二十九年(1764)薨。"③弘晈与塞尔赫乃同一时代人,年岁相若,故所谓宁王,或即此人。此诗小注,既言场上有波涛汹涌而来,又有仙人乘槎、海屋添筹诸图景,仅靠灯彩则难以达到这一表演效果。是灯光、烟火、布景的共同作用,还是引入了幻灯投影等现代化的手段,则有待进一步考证。然据本诗所描写,在当时,只有幻灯才能在帷幕上产生如此的活动视觉效果。

关于幻灯的起源,李约瑟认为和中国古代的影戏与走马灯有密切关系,且这"就是1630年科内利乌斯·德雷贝尔(Cornelius Drebell)或1646年阿塔纳修斯·基歇尔(Athanasius Kircher)发明幻灯的那个创新要素"④。关于幻灯何时引入中国,据相关研究领域的学者考证:

> 在电影发明之前,幻灯是最接近于电影的视觉艺术。在电影传入中国前,幻灯片在中国已流行了20余年。

① 沈德潜编《清诗别裁集》下册,中华书局,1975年,第543页。
② 塞尔赫《晓亭诗钞》卷三《怀音集》,乾隆十四年刻本。
③ 《二十五史》第11册,上海古籍出版社、上海书店,1986年,第9444页。
④ 李约瑟《李约瑟中国科学技术史》第四卷《物理学及相关技术·第一分册·物理学》,陆学善等译,科学出版社,2003年,第117页。

幻灯片最初传入时,主要供西方人娱乐。1875年同治皇帝驾崩,国丧期间,全国戏院停止演戏。英、法、美三国人士,遂在上海放映幻灯片以代替传统的戏剧演唱,因系外国人所为,而且不是真人表演,没有戏剧的热闹场面,故不遭禁止。"此为沪上第一次有影戏,亦影戏第一次至中国也"。所谓"影戏",即指幻灯,因它是一种投影艺术之故。①

这里考证幻灯传入中国的时间较晚,但既然乾隆时期西洋的千里镜(望远镜)、乐器、钟表等,均早已伴随西方传教士或贸易商船进入中国。如乾隆之时权贵傅恒家,"所在有钟表,甚至傔从无不各悬一表于身,可互相印证,宜其不爽矣。一日御门之期,公表尚未及时刻,方从容入直,而上已久坐,乃惶悚无地,叩首阶陛,惊惧不安者累日"②。归养于扬州的原岳常澧道秦黉(字序堂,号西岩),斋头就有自鸣钟。赵翼曾写诗记其事,称:"其初携从利玛窦,今遍豪门炫楼阁。"③自鸣钟何时由域外传入,据冯时可《篷窗续录》等记载,大概明时已传入中国。至清,"士大夫争购,家置一座以为玩具"④,则较为普遍。那么,幻灯术此时即已传入中国,在上层社会偶见,也不是无此可能。若果真如此,这一史料的发现,对于清代戏曲史的研究,将能起到填补空白的作用。今人的近代戏曲研究,仅仅笼统地叙及西方戏剧表演形式对中国戏曲演出的渗透影响,所涉及的不过是烟火与灯光,似还无人叙及投影之事。这一意外发现,为我们考察清代戏曲演出情状以及西方科技对中土的渗透,提供了有力的文献支撑。

"诗词卷·二编"所收,还有一些关乎艺人生平的珍贵史料。如清初著名民间艺人陆曜(字君旸,以字行),庄一拂《古典戏曲存目汇考》误认作乾隆之时官居湖南巡抚的陆耀(字青来,一字朗夫,江苏吴江

① 隋元芬《西洋器物传入中国史话》,社会科学文献出版社,2011年,第111页。
② 赵翼《檐曝杂记》卷二《钟表》,中华书局,1982年,第36页。
③ 赵翼《西岩斋头自鸣钟分体得七古》,《赵翼全集》第6册,第522页。
④ 昭梿《啸亭续录》卷三《自鸣钟》,《啸亭杂录》,中华书局,1980年,第468页。

人)。① 当代学者中,在弹词研究方面用力最勤的谭正璧,所著《评弹艺人录》搜罗甚富,涉及艺人三四百人,然有关陆曜生平之史料,仅辑得《清稗类钞》"音乐类·陆君旸善三弦"、《清朝野史大观》卷一一"毛奇龄、陆生三弦谱记"两则②。而"二编"已收入的与陆曜有关的作品,就有朱茂晭《南湖醉歌呈姜给事埰及诸同座》、钱芳标《满江红·与陆君旸》《苏幕遮·送陆君旸之樵李,时予将入都》《婆罗门引·见王阮亭用稼轩韵寄袁箨庵词,时袁已下世矣。慨然有作,即次原韵》《忆旧游·悼嵺城陆君旸》《法曲献仙音·弘轩席上听杨郎弦索,兼感陆君旸》、孙致弥《步蟾宫·陆敬峰寓斋听陆君旸弟子弦索》等数首。即此可见,陆曜与"好倚声"的著名文士钱芳标交往颇多。钱氏《忆旧游·悼嵺城陆君旸》词后注曰:

> 北曲六宫,惟道宫失传。君旸得虞山家宗伯藏本,有平仄而无字句,每欲索当世周郎尽补其缺。壬子岁,馆余之西轩,为填【云和瑟冷】一阕,君旸以三弦度之,今童子犹能歌此曲也。又尝以元人院本分别宫调、衬字,审音定拍,欲纂一书,与《南九宫谱》并传。时已垂老,虽呵冻焚膏,无少倦色。帙将成,会余以假满入都,未竟厥事,此老已云殁。今人多不弹,惜哉。③

据此可知,陆氏曾于钱牧斋家觅得《北曲谱》。壬子(康熙十一年,1672),馆于钱氏西轩,二人过从甚密,钱氏为填【云和瑟冷】一曲。陆氏欲根据所传元人杂剧的曲调运用实际,"分别宫调、衬字,审音定拍"④,再参照钱氏所藏曲谱,别成一书。结合《清稗类钞》所云"终自以不知于时,尝著《三弦谱》,欲传后"⑤来看,陆氏计划中所编撰之书,当不止《三弦谱》

① 庄一拂编著《古典戏曲存目汇考》中册,上海古籍出版社,1982年,第705页。
② 谭正璧《评弹艺人录》,《谭正璧学术著作集》第13册,上海古籍出版社,2012年,第62—64页。
③ 《全清词·顺康卷》第13册,第7596页。
④ 同上。
⑤ 徐珂编撰《清稗类钞》第10册,中华书局,1986年,第4994页。

一种。这一词后小注,为我们进一步了解艺人的生存环境与艺术追求提供了帮助,同时,又可补《清稗类钞》《清朝野史大观》记载之不足。

第二节　各类戏曲演出之情状

一般戏曲史,所关注的多是人们常常叙及的戏曲名著。其实,一些不甚知名的作品,在当时照样时常演出。以传奇剧为例,明末清初人安致远(1628—1701),曾写有《满江红·同曹梁父观剧,是日演沈万三故事》一词。沈万三,乃元末明初之江南富豪。据相关曲目著录,敷衍沈万三故事的剧目有两种,一为朱素臣的《聚宝盆》①,一为佚名的《天燧阁》②。前者今存,《古本戏曲丛刊三集》收录;后者已佚。安氏所观剧究竟是哪一种,尚不得而知,但沈万三故事在清初时常演出,则是事实。

沈万三聚宝盆事,颇富传奇色彩,《余冬叙录》《碧里杂存》《七修类稿》《挑灯集异》《柳亭诗话》《识小录》等笔记杂著,均曾叙及。剧作家以之为题材,创为剧作,是很自然的事。但无论文人载记,还是场上所演,都紧紧把握住沈万三身世的骤起骤落、起伏无定这一基本事实。也正是这一点,才引起生活于清代初年、历经沧桑之变的接受群体的强烈共鸣。这一剧作,若非专门研究者,已极少为人提及。后世作者亦很少有人改编此剧。据有关文献记载,仅赵如意、小达子上演过同类题材的京剧,且是在上个世纪的 20 年代。至今,几乎成了绝响。这一巨大反差背后所蕴含的文化因素,无疑是有待我们进一步认识的另一课题。

稍后之孔传铉(1678—?),作有《巫山一段云·观演〈高唐梦〉新剧》一词。其中既称"新剧",当非明人汪道昆杂剧《楚襄王阳台入梦》(简称《高唐梦》)。另外,词中有"宋玉犹能赋,襄王不解文"③诸语,知其又非庄一拂著录的叙《水浒传》中朱仝、雷横故事的《高唐记》④。当

① 《古典戏曲存目汇考》中册,第 1177 页。
② 同上书,下册,第 1539 页。
③ 《全清词·顺康卷补编》第 4 册,南京大学出版社,2008 年,第 2158 页。
④ 《古典戏曲存目汇考》下册,第 1616 页。

另有一本。《高唐梦》，写楚襄王会巫山神女事。事近荒唐，但仍为时人所追捧，大可玩味。明代车任远亦有同名剧作，未知是孔氏所述《高唐梦》否？因文献不足，不敢遽断。

又如《百花亭》，全本已佚，作者不详。康熙间文士何鼎《沁园春·观女伶演〈百花亭〉剧》词略云："喜香胎珠骨，刚梳宫髻，鸾靴龙甲，忽换军装。梅额元戎，樱唇大帅，一捻腰圜悬剑囊。"①据此，本作当非叙王焕、贺怜怜故事之《百花亭》，应为《百花记》（又名《凤凰山》），后世上演者多为《练兵谋反》《私访被执》《百花授剑》《妒贤计害》《赠剑联姻》《邹化起兵》《百花点将》《邹化布阵》《战场相逢》《佯败诱敌》《陆战水战》《百花自刎》等出。②《曲海总目提要》卷四五著录此剧。《歌林拾翠》《万家合锦》《昆弋雅调》《时调青昆》《醉怡情》等曲集，选有该作散出。③ 据词中所述，此时所演当为全本《百花亭》。若推测无误，此剧至康熙间尚存。本资料的发现，对于我们研究《百花亭》的传播以及版本的流变，当均有帮助。

文昭（1680—1732）④，乃清宗室。《清史稿》卷四八四"本传"谓：

饶余亲王阿巴泰曾孙，镇国公百绶子。辞爵读书，从王士禛游。工诗，才名籍甚。王式丹称其诗以鲍、谢为胚胎，而又兼综众有，撷百家之精华，其味在酸咸之外。著有《芗婴居士集》《紫幢诗钞》。⑤

同时，文昭又酷爱戏曲，或漫游城郊，"千钱赁取芦棚坐"⑥，看戏自娱，"台前永日留"⑦；或偕同好友，观剧于西邸，"开场四座息喧杂，钲鼓应

① 《全清词·顺康卷》第13册，第7694页。
② 参看吴新雷主编《中国昆剧大辞典》，南京大学出版社，2002年，第104页。
③ 参看齐森华等主编《中国曲学大辞典》，第440页。
④ 江庆柏《清代人物生卒年表》（人民文学出版社，2005年，第78页）印刷有误，文氏生年康熙十九年应为公元1680年，误刊作公元1781年。
⑤ 《二十五史》第12册，上海古籍出版社、上海书店，1986年，第10322页。
⑥ 文昭《到村五十余日，懒不赋诗。五月望后，晚雷迭访，流连旬日。遍游近村，吟兴忽发，遂同拈石湖杂兴，聊记一时之事。时当夏日，义取田园，非敢效颦古人也》之十，《紫幢轩诗集》松风支集卷一"甲集"，雍正刻本。
⑦ 文昭《观剧记雨和晚雷韵》，同上书。

节催伶童。笑彼计然策亦下,若耶祸水淹吴宫。髑髅剑锋此为利,吹箫抉目徒为雄。复有汧国苦立志,平康静姝殊可风。双文于世信尤物,西厢待月琴为通。六桥花柳佳丽地,卖油者子情尤钟。可骇河东狮子吼,悍气直欲披髯公。拜月夫妻成逆旅,泛然相值浮萍踪。涓兮朕兮图报复,龌龊都为妾妇容。乃信面目出假合,眼前欣戚知无庸"①。仅本诗而论,所观赏的剧目就有《浣纱记》《绣襦记》《占花魁》《狮吼记》《拜月亭》《马陵道》等多种。此处所叙"涓兮朕兮图报复"之剧,结合上引各剧目来看,或非元杂剧《庞涓夜走马陵道》,当为佚名传奇剧《马陵道》。《曲海总目提要》卷三八著录此剧。尽管此剧而今已佚,但在当时,却时常于豪门府第演出。

为官数载的陈聂恒(原名鲁得,字曾起,一字秋田),曾在《散天花》(汴梁客舍,观女伶演陈图,戏题)一词中写道:

 一笑无端倚晚风。战袍偷着就,面生红。分明儿女亦英雄。腰肢浑似柳、解弯弓。 百尺灵旗裛断虹。木兰祠畔路,汴州通。花黄贴就一军空。今宵歌版里、画难工。②

《演陈图》剧,由本剧题目而论,"陈"当作"阵"。"陈",《广韵》《集韵》并直刃切,同"阵",军伍行列也。演阵,演习阵法之谓也。再由词中"战袍偷着"、"木兰祠畔"、"花黄贴就"诸语来看,或为演奇女木兰事,本于古诗《木兰辞》。此剧《曲海总目提要》、庄一拂《古典戏曲存目汇考》均未载。

木兰,史有其人否?不得而知。《(康熙)商邱县志》谓:

 木兰,姓魏氏,本处子也。世传可汗募兵,木兰之父耄羸(笔者按:"羸",疑当作"羸"),弟妹皆稚呆,慨然代行,服甲胄鞬櫜,操戈跃马而往。历年一纪,阅十有八战,人莫识之。后凯还,天子嘉

① 文昭《月夜西邸观演杂剧》,《紫幢轩诗集》槐次吟,雍正刻本。
② 《全清词·顺康卷》第18册,第10420页。

其功,除尚书,不受,恳奏省视。及还家,释其戎服,衣其旧裳。同行者骇之,遂以事闻于朝。召复赴阙,欲纳诸宫中,木兰曰臣无媲君之礼,以死誓拒之。迫之,不从,遂自尽。帝惊悯,追赠将军,谥孝烈。今商丘营郭镇有庙存,盖其故家云。①

亦有言木兰花姓者。商邱,在汴梁城东部,宋景德三年(1006),升为应天府;大中祥符七年(1014),建为南京。因两地相去不远,故有"木兰祠畔路,汴州通"②之句。木兰祠,据《(康熙)商邱县志》:"孝烈将军庙,在城东南营郭镇北,一名木兰祠。乡人岁以四月八日致祭,盖孝烈生辰云。"③据当地传说,故事乃产生于豫东一带,剧作家以此为题材,信手拈来,创作成戏曲作品,不是没有可能。由此看来,豫剧表演艺术家常香玉以演《花木兰》蜚声遐迩,盖有以也。

《状元旗》,全剧已佚,仅存残曲,晚明薛旦作,叙河南登封贾文魁极其悭吝,书生赵巩拾金不昧终擢大魁事,情节与元杂剧《看钱奴》近似。此剧,康熙间仍在演出,曲阜孔毓埏(字钟舆,号宏舆)《满江红·观演〈状元旗〉》词有云:

富贵何常,叹人世、劳劳无歇。妆演出、富而多吝,真堪叫绝。失马塞翁天意巧,持筹王子人情拙。看千秋、多少守财奴,皆同辙。　　柳下惠,心如铁。鲁男子,肠如雪。看巍巍金榜,状头高揭。不使行藏欺屋漏,遂教名姓标天阙。更怜他、击柝富家儿,真高节。④

"看千秋、多少守财奴,皆同辙"即指贾文魁,"柳下惠"以下数句则赞颂书生赵巩在金钱、美色前志坚如铁、心不稍动的可贵气节。也许是正

① 《(康熙)商邱县志》卷一一,民国二十一年石印本。
② 陈聂恒《散天花》(汴梁客舍,观女伶演陈图,戏题),《全清词·顺康卷》第18册,第10420页。
③ 《(康熙)商邱县志》卷四,民国二十一年石印本。
④ 《全清词·顺康卷》第15册,第8862页。

因为此剧所传输的乃是激励人们洁身自好、奋发向上的正能量,故能得到广泛传播。

还有万树(?—1687)①的《空青石》一剧,研究者称"吴棠桢在《空青石》传奇第十一出《阉婚》的眉批中说:'此曲演于端州制幕,观者无不绝倒';但在后世却皆不见流传剧场"②,似不确。生活于同时代的冒襄,就作有《鹊桥仙》(己巳九日,扶病招同闻玮诸君城南望江楼登高,演阳羡万红友《空青石》新剧。《鹊桥仙》三阕绝妙,剧中唱和关键也。余即倚韵和之,以代分赋)③一词,明确指出康熙二十八年(1689)重阳节在城南望江楼观看《空青石》演出之事,并极力称道该剧绝妙,时在剧作问世五六年,作者谢世两年后,说明万氏剧作在当时还是比较受欢迎的。

那时,杂剧类剧作如《渔阳弄》《昆明池》《藐姑仙》《十八学士登瀛洲》《红线女》《督亢图》等,亦时而演出。尤其是《督亢图》,乃清中叶张埙(字商言,号瘦铜、吟芗)所作,有张氏《玉松迻韵题予〈督亢图〉〈中郎女〉二种院本,爱其工雅,作诗报谢》诗可证,诗曰:

廿年簏稿积生埃,相伴床琴纸帐梅。剑客何曾愁不中,孝娥别有泪如堆。(原注:此言荆轲、蔡琰之不能为剑客、孝娥也。)怜他额烂头焦尽,写出天荒地老来。多谢延陵题好句,双鬟拍版合浮桮。④

此剧庄一拂《古典戏曲存目汇考》漏收,并将吴县张埙误作浙江秀水人。⑤《庄目》"下编传奇五·明清阙名作品"据《今乐考证》著录有《督

① 郭英德《明清传奇史》(江苏古籍出版社,1999年,第414页)认为万树卒于康熙二十八年(1689),误。
② 郭英德《明清传奇史》,第417页。
③ 《全清词·顺康卷》第2册,第1028页。
④ 张埙《竹叶庵文集》卷八"诗八·凤凰池上集四",乾隆五十一年刻本。收入赵兴勤、赵韡编《清代散见戏曲史料汇编(诗词卷·初编)》中册,新北花木兰文化出版社,2014年,第304—305页。
⑤ 《古典戏曲存目汇考》下册,第1411页。

亢图》传奇①。《今乐考证》"著录十·国朝院本"的确著录有此本,此外,尚有《三笑姻缘》《四大庆》《二十四孝》《为善最乐》《十大快》等,并加按语曰:"右列诸本,至今花部多有演者。"②以上所引,是杂剧抑或传奇,尚难论定。如,同见于"著录十"的《四大痴》《赤壁游》即为杂剧。由此可知,此处之《督亢图》,或即张埙所作杂剧。然而,此剧是否演出过,却极少为人述及。张埙好友赵翼,也仅是阅读过张氏所作另一本杂剧《蔡文姬归汉》,并为其题诗,称其是"写出婵娟寸断肠"③,似乎未看过该剧之演出。瓯北此诗写于乾隆甲申(二十九年,1764)④,那么,《蔡文姬归汉》剧,当写于此之前。而《督亢图》则成稿于乾隆甲午(三十九年,1774)或之前。本年,吴玉松上舍为张埙所作剧题诗,埙以《玉松迭韵题予〈督亢图〉〈中郎女〉二种院本,爱其工雅,作诗报谢》⑤诗谢答。张埙于乾隆丁酉(四十二年,1777)奉母柩南归乡居。观剧者吴法乾,字述祖,诸生,乃张埙同乡。其《摸鱼儿·观演〈督亢图〉》⑥词,叙及荆卿、樊於期、风萧萧、易水、铅筑等,皆与荆轲刺秦相关,故所看当为张埙《督亢图》剧。观剧的时间,大概在张埙归里之后。

"诗词卷·二编"所收,还有涉及《小妹子》一剧之演出情况的表述。《小妹子》,《今乐考证》"著录四·国朝杂剧"收有《燕京本无名氏花部剧目》四十五种,中有《小妹子》一目,并引金陵许苞之语曰:"弋阳梆子秧腔,事不皆有其征,人不尽属可考,有时以鄙俚俗情,入当场科白,一上氍毹,即堪捧腹,如诗中之变,史中之逸,聊助诙谐。"⑦同样,著名戏曲选本《缀白裘》三集亦收有该剧,标曰:"杂剧。"⑧据元和许仁绪为三集所作《序》,知此书编竣于乾隆丙戌(三十一年,1766)之前。

① 《古典戏曲存目汇考》下册,第1666页。
② 《中国古典戏曲论著集成》第10册,中国戏剧出版社,1959年,第313页。
③ 赵翼《题吟芗所谱〈蔡文姬归汉〉传奇》之八,《赵翼全集》第5册,第162页。
④ 参看赵兴勤《赵翼年谱长编》第2册,新北花木兰文化出版社,2013年,第230—231页。
⑤ 张埙《竹叶庵文集》卷八"诗八·凤凰池上集四",乾隆五十一年刻本。收入《清代散见戏曲史料汇编(诗词卷·初编)》中册,第304—305页。
⑥ 丁绍仪辑《国朝词综补》卷一〇,光绪刻前五十八卷本。
⑦ 《中国古典戏曲论著集成》第10册,第182页。
⑧ 钱德苍编选《缀白裘》第2册,中华书局,2005年,第48页。

而清人赵昱《浪淘沙》(伶人许云亭音色绝丽,时贤即以云亭两字赋诗相赠,余亦戏效谱长短句二阕)之一曾写道:

> 莺嫩阁轻云。齿亦流芬。樱桃乐府总输君。金缕鞋提周后小,心事缤纷。　　花艳赛罗裙。三沐三熏。飞琼仙氏几回闻。无事认同呼小玉,名记双文。(原注:擅场一剧名《小妹子》,曲殊侧艳,故用小周后事。)①

本词作者赵昱,生于清康熙二十八年(1689),卒于清乾隆十二年(1747),②也就是说,他主要生活在康熙、雍正年间。即使是晚年得观此剧,也是在乾隆初年。由此得知,《小妹子》一剧,当产生于清初,至乾隆初已相当成熟,且有了表演此剧的专门名家。既为"杂剧",当演唱杂调,且系独角戏,以做工见长,这为我们研究花部的起源又拓宽了思路。

"诗词卷·二编"还涉及"打稻戏"的演出。海宁人蒋薰(1610—1693)《明宫词》(之五)曰:"凤驾传临旋磨台,年年《打稻》(原注:戏名)御颜开。艰难稼穑三推后,赢得优人百戏来。"③即是难得的一例。此戏极少为人提及,《中国曲学大辞典》曾收此戏,谓:"打稻戏的名称见于此,但不详其形式内容。仅从称谓着想,可能系泛指庆贺秋天丰收季节所演杂戏的一种统称。"④所言泛泛,仍不明所以。明人沈德符《万历野获编》卷二"无逸殿"条曰:

> 世宗初建无逸殿于西苑,翼以豳风亭,盖取诗书中义以重农务,而时率大臣游宴其中。……至尊于西成时间亦御幸,内臣各率其曹作打稻之戏。凡播种、收获以及野馌、农歌、征粮诸事无不入御览。⑤

① 《全清词·顺康卷补编》第 4 册,第 2251 页。
② 江庆柏编著《清代人物生卒年表》,人民文学出版社,2005 年,第 536 页。
③ 蒋薰《留素堂诗删》卷一"廊吟",康熙刻本。
④ 齐森华等主编《中国曲学大辞典》,第 64 页。
⑤ 《万历野获编》上册,中华书局,1959 年,第 49 页。另,此段文字《日下旧闻考》卷三六"宫室"曾引用,见于敏中等编纂《日下旧闻考》第 1 册,北京古籍出版社,1983 年,第 561 页。

清人于敏中等编纂《日下旧闻考》引《芜史》曰:"打稻之戏,驾幸无逸殿,钟鼓司扮农夫、馌妇及田畯官吏征租、纳税等事。"①

如此看来,所谓打稻之戏,并非百戏表演的泛称,而是有着实际内容,也不是打稻动作的机械表演,而是播种、收获、馌田、农歌、催征、缴粮诸农家生活进程的完整搬演,且有人物装扮,亦有情节线索,以使帝王知稼穑艰难。这一发现,对于了解宫廷礼仪以及皇家伎艺的表演,具有重要的认识价值。另外,还有不少演出剧目,为各家戏曲书目失收。②如《一线天》,庄一拂《古典戏曲存目汇考》"中编杂剧五·清代作品"著录此剧,谓:"此戏未见著录。宣统刊《瞿园杂剧续编》本。演日本诗人近藤道原事。"③赵山林等编《近代上海戏曲系年初编》于1909年袁蟫名下介绍该剧曰:

 取材于有关日本古诗人近藤道原之传说。叙近藤生前为一班青年魑魅所排挤,一腔忠义,报国无由,遂怀沙蹈海而死。不料地府阴曹间舞弊徇情竟与世间一般无二,因无钱运动,灵魂被贬入不见天日之深壑中。近藤守定孤忠,反复诵读生前所著《读骚百咏》。一片血诚引得岩石崩裂,现出一线青天,终于跳出黑暗深渊。旨在赞扬宁可沉埋幽域而不肯随波逐流者。④

该书又载述其生平曰:

 袁蟫(1870?—1912后),字祖光,又字小俿,号瞿园,别署暧初氏。安徽太湖人。工诗文,尤长于南北曲。所作戏曲颇多。已印行者有杂剧十种,合称《瞿园杂剧》、《瞿园杂剧续编》。另有传

① 《日下旧闻考》第1册,第561页。
② 此可补庄一拂《古典戏曲存目汇考》之未逮。笔者承担的2013年度国家社科基金后期资助项目"庄一拂《古典戏曲存目汇考》补正"(项目批准号:13FZW072),即多次从清代文献中汲取材料。
③ 《古典戏曲存目汇考》中册,第789页。
④ 赵山林等编著《近代上海戏曲系年初编》,上海教育出版社,2003年,第224—225页。

奇《双合镜》、《支机石》、《鸥夷恨》、《红娘子》数种及杂剧《西江雪》、《神山月》、《玉津园》三种,未刊行。①

而"诗词卷·二编"所收得读《一线天》剧者,乃曲阜孔贞瑄,其生卒年为:1634—1716。② 生活于顺、康之时的人,又岂能悬知200余年后之事,当然更无法看到晚清至民初之间作家之剧作了。何况他在《题〈一线天〉传奇》诗中称"迂阔违时鲁二生,叔孙强拉不同行。何当勉慰苍生望,再起东山一论兵"③云云,所述显然与袁蟫《一线天》叙述之事迥异。可知,当另有《一线天》剧。至于详情,笔者当另撰文以论之。

第三节　不拘形式的戏曲活动

"诗词卷·二编"所收文献,曾时而涉及官宦士大夫间之交往,最常见的则是"每宴必陈剧"④。此举自然是助推了戏曲艺术的流播,以致各地域戏曲活动频频出现。如康熙初年,山西就有戏曲名班曰"宫裳"者。万树《透碧霄·闻宫裳小史新歌》词之小序曰:

> 晋地歌声骇耳,独班名宫裳者解唱吴趋曲,竟协南音,丝竹间发,靡然留听,几忘身在古河东也。因赏其慧,酒余辄谱新声,授令度之。计得传奇四部,小剧八种,登之红毹氍毛上,亦能使座中客且笑且啼,岂可以并州儿语謷牙,遂抹煞三四迦陵雏耶?其族皆乔氏,因宠以斯词,盖拟诸铜台春色云。⑤

万树乃著名剧作家吴炳之外甥,阳羡(今江苏宜兴)人。学识明达,以

① 赵山林等编著《近代上海戏曲系年初编》,第59页。
② 关于孔贞瑄卒年,《中国文学家大辞典·清代卷》《清人别集总目》《清代人物生卒年表》等均未详。此处参看肖阳、赵韡《清代诗人孔贞瑄卒年考辨》,《安徽广播电视大学学报》2014年第4期。
③ 孔贞瑄《题〈一线天〉传奇》,《聊园诗略》诗续集卷一四,康熙刻本。
④ 卢紘《哭郑麟图副戎二首》诗序,《四照堂诗集》卷一〇,康熙刻本。
⑤ 《全清词·顺康卷》第10册,第5615页。

国子生游都下。据《嘉庆宜兴旧志》,其又曾"客游秦晋"①。然究竟何时"客游秦晋",志书未载。张慧剑《明清江苏文人年表》"清康熙四年(1665)",引《常州词录》谓,万树于本年"游陕西兴平石亭,作《游石亭记》散文词"②。由此可知,万树赴晋的时间,或在这一时段。并知晓晋地名班"宫裳",会唱昆山腔,且"协南音"。宫裳名班,为数百年风雨所剥蚀,如今已淡出人们的记忆。陆萼庭《昆剧演出史稿》(上海教育出版社2006年版)、刘水云《明清家乐研究》(上海古籍出版社2005年版)、张发颖《中国戏班史》(学苑出版社2003年版)等专著,似皆未叙及该班。这一资料的发现,更觉珍贵。当时,作者身在北方,乍闻吴趋,亲切感油然而生,受此环境感染,"辄谱新声",一连为其创作"传奇四部,小剧八种"。又据《明清江苏文人年表》,康熙二十一年(1682),万树"至福州依清巡抚吴兴祚,所著《空青石》、《念八翻》、《黄金瓮》等传奇有成稿"③。康熙二十四年(1685),"所作《珊瑚球》、《舞霓裳》、《藐姑仙》、《青钱赚》、《焚书闹》、《骂东风》、《三茅宴》、《玉山庵》等小剧,先后由吴兴祚家班上演"④。同年,又拟就《资秦鉴》传奇。⑤ 康熙二十五年(1686),《风流棒》传奇成稿。⑥ 康熙二十六年(1687),病亡于由粤北归行至广西蒙江途中。⑦ 如此看来,剧作除《风流棒》《资秦鉴》外,其它各剧的初稿,大都完成于其游历"古河东"之时。不过,后来作了某些加工、完善而已。在当今的川剧、湘剧、赣剧等地方戏曲声腔中,还能寻觅到些许受昆曲影响的蛛丝马迹。而在山西一带,似无昆曲之遗响,洵为憾事。万树年轻时北往秦晋,晚年又南赴闽粤,经历可谓丰富。而且,他的不少剧目的搬上氍毹,均是在依吴兴祚幕时完成的,戏曲艺术随人的转徙而流布,以致远播海隅边郡,其内在张力令

① 赵景深、张增元编《方志著录元明清曲家传略》,中华书局,1987年,第187页。
② 张慧剑《明清江苏文人年表》,人民文学出版社,2008年,第724页。
③ 同上书,第825页。
④ 同上书,第845页。
⑤ 同上。
⑥ 同上书,第849页。
⑦ 同上书,第860页。

人惊叹。

康熙初,在江西南昌一带,弋阳腔仍很流行。王昊(1627—1679)写有《饮席观剧》四首,之一谓:"廿年空自谱宫商,此夕才闻真弋阳。愁杀旋波呈舞罢,更翻边调入伊凉。"①之二曰:"新腔何必废龟兹,急拍哀笳也足悲。漫说传头何地好,误人清唱是吴儿。"②由诗作看来,王昊应是一位懂音律、擅长"谱宫商"的文士,故有"廿年空自谱宫商"③之说,遗憾的是尚未见留下什么踪迹,《全清散曲》亦未收此人。诗人来自昆山腔之乡的太仓,得闻弋阳曲调尚有几分惊喜。又由"更翻边调入伊凉"④、"新腔何必废龟兹"⑤来看,弋阳腔在表演过程中,似乎又吸收了边地胡乐曲调的某些艺术元素,使节拍更为急促,声调更为悲凉,这正是戏曲在发展过程中不断吸取艺术营养并进而完善自身的应有之举,说明人们对戏曲声腔的改良,采取了宽容的认可态度。不同意一成不变、墨守成规,故有"误人清唱是吴儿"之说。

闽伶演剧,则是另一番情调。傅燮詷(1643—?)《木兰花》(孙君昌二尹招饮,观闽伶演剧)谓:

> 琼筵初启新腔度,岂是寻常宫和羽。春窗莺舌晓啼晴,晚砌蛩声秋泣露。　舞彻填填鸣画鼓,曲成不怕周郎顾。毛嫱西子不知名,见也应须知好处。⑥

词中既称"新腔",又谓其非"寻常宫和羽",当非普遍流行的昆曲,而是闽地的地方声腔,且强化了舞蹈成分与锣鼓伴奏。但究竟所演何剧,作者并未明言。

康熙间,曾任云南大姚知县的圣人后裔孔贞瑄(1634—1716),曾

① 王昊《硕园诗稿》卷二〇,清五石斋钞本。
② 同上。
③ 王昊《饮席观剧》之一,同上书。
④ 同上。
⑤ 王昊《饮席观剧》之二,同上书。
⑥ 《全清词·顺康卷》第14册,第8187页。

目睹滇人赛杂剧状况。所作《紫薇堂观滇人赛杂剧》(原注:五月十三日)一诗写道:"竿头欲进掌中身,缥缈射姑结束新。若教瑶台双步月,临风飞下玉香尘。"①《滇中风物》(之一)则谓:"年来烟火五华多,锦簇香霏盛绮罗。赛剧惟闻提水调,观灯群唱采茶歌。"②所谓"赛戏",即是民间配合赛社活动的杂戏或戏剧演出。据称,此种演出形式起源较早,主要流行于"山西、内蒙、河北等地。晋北民谚:'先有赛,后有孩,孩儿生骡(罗),引出道情、秧歌。'知赛戏较耍孩儿、罗罗腔、道情戏、秧歌戏都要古老。它用面具演出,属傩戏范畴"③,"剧目多为历史战争题材"④,呈现出来的"大都是历史性的武戏"⑤。研究者所关注的,多为山西上党一带的赛戏,岂料地处偏远的云南亦有此习俗,不仅仅在内蒙、河北、山西一带流行。不过,据诗中所写来看,表演时,高举的乃是装裹鲜丽的仙女,而非内地的驰骋沙场的武将之像,且边走边做出各种动作。诗中所谓"射姑",当为姑射仙子之谓也。《庄子·逍遥游》云:"藐姑射之山,有神人居焉,肌肤若冰雪,绰约若处子,不食五谷,吸风饮露,乘云气,御飞龙,而游乎四海之外。"此借以形容所举神像美丽姣好,缥缈超逸,给人以仙姑临凡之感。

农历五月十三日,民间往往视之为"关帝诞辰"。因常有微雨,以之为"关帝磨刀"日。江苏沛县,至今仍有"五月十三,关老爷磨刀"之说。或以此日为城隍庙会。而湖南,五月十三日,谓之龙生日。据吕及园《滇南竹枝词》"五月十三"记载"云津桥下水奔流,赤膊龙船纸扎头。五月十三喧两岸,大观第一彩云楼"⑥,应仍是端午节之延续。河北遵化,五月"十三日,田家醵祭龙神、水火、虫王、苗神"⑦。至于云南一带所祭何神,尚不得而知,或亦是关公?据《(康熙)云南府志》:"关

① 孔贞瑄《聊园诗略》诗后集卷一二"七言绝句",康熙刻本。
② 同上。
③ 齐森华等主编《中国曲学大辞典》,第 61 页。
④ 同上。
⑤ 周华斌《祭礼与戏剧——上党祭赛的文化启示》,麻国钧、刘祯主编《赛社与乐户论集》上册,中国戏剧出版社,2006 年,第 61 页。
⑥ 王利器等辑《历代竹枝词》第 1 册,陕西人民出版社,2003 年,第 199 页。
⑦ 丁世良、赵放主编《中国地方志民俗资料汇编·华北卷》,书目文献出版社,1989 年,第 246 页。

帝庙,在县南门外。明万历间建。每岁五月十三日致祭。"①祭关羽却高举仙女神像,岂当地风俗欤?

上元日,俗谓灯节,如前引孔贞瑄《滇中风物》一诗所述,赛剧主要是唱当地流行的"提水调"②。由"烟火五华多"③来看,所写大概是昆明一带的习俗。五华,云南昆明城内有五华山,故藉以指称。诗中所写,此地观灯时,则齐唱《采茶歌》,场面十分热烈。变"烧灯夜奏梨园曲"④的被动观赏为集体主动参与,表现出与内地不同的文化习俗。当然,为谋生计,人口流动较大,使各地域间不同艺术的交流有所加强。"滇海女伶,雅擅吴歈"⑤者亦不乏其人。即便是昆腔,在传唱过程中,各地艺人为迎合当地观众的欣赏需求,也会对原有声腔做一些加工、改造,强化地方色彩,给人以亲切感。

万树来巨鹿(今属河北),"忽有伧父献伎,自言能歌《小青传》(笔者案:即《疗妒羹》),颇讶之,及自古门出,则《打油》、《钉铰》,闻者哄堂,而余辄唤奈何,泫然下雍门之涕也"⑥。很显然,万树对民间艺人搬演其舅父所作《疗妒羹》时加进地方小调,是很不满意的。然而,"闻者哄堂",恰说明如此之表演在观众中引起共鸣效应,是符合他们的审美需求的,与剧作家万树崇尚谐婉音律、精粲雅调之旨趣大不相同,故有"辄唤奈何"之叹。

高邮人夏之蓉(1697—1784),曾督学福建、广东,亲睹苗族习俗,于《苗俗截句十首》(之三)中写道:

> 跪拜傩王前,纸钱各堆面。悲怆范七郎,闻者泪为法。(原注:酬神必设傩王像。人各纸面。女装孟姜,男扮范七郎,同声

① 《(康熙)云南府志》卷一六,康熙刊本。
② 查慎行《绿头鸭》一词小序谓:"听任小史唱提水调,其声婉转幽咽,相传明沐国公镇滇时官人所歌者。"收入《清代散见戏曲史料汇编(诗词卷·初编)》上册,第180页。
③ 孔贞瑄《滇中风物》之一,《聊园诗略》诗后集卷一二"七言绝句",康熙刻本。
④ 郝浴《村社雨中留饮》,《中山集诗钞》卷三"七言律",康熙刻本。
⑤ 陆应谷《桂英曲》诗序,《抱真书屋诗钞》卷六,民国云南丛书本。
⑥ 万树《宝鼎现》(闻歌《疗妒羹》曲有感)词序,《全清词·顺康卷》第10册,第5638页。

哭之,甚凄怆。)①

在湖南的澧县、石门,将孟姜女奉为傩神,常演的傩戏为《姜女下池》,中有"姜女与范郎从邂逅相遇到私许终身的盘问唱答"②,且不乏"亵慢淫荒"③之词。而此诗所描述的苗俗,是傩王像另设,而扮演孟姜女、范七郎者分别戴面具,"同声哭之"。一般的文献记载,往往是范杞梁往筑长城,"久而不归,(孟姜女)为制寒衣送之。至长城,闻知夫已故,乃号天顿足,哭声震地"④,继而"寻夫骸骨"⑤。而此处记载,与一般传说有些不同。这种孟、范同哭的表演,极少见诸记载,也似未进入研究者之视野,当是孟姜女故事的另外一种演法,传统戏曲文化对少数民族习俗的广泛渗透,由此可知。

值得注意的是,还有不少文献,曾叙及戏曲搬演于禅堂之情景。如王嗣槐《有客寓禅堂演女乐嘲方丈和尚》、陈祖法《寓维扬兴教寺即事》、安致远《鹧鸪天·女郎禅院观剧》、马惟敏《正觉寺观剧》等皆是。在以往的文献中,亦曾叙及寺庙内伎艺表演之事。如杨衒之《洛阳伽蓝记》卷一"城内·景乐寺"云"常设女乐,歌声绕梁,舞袖徐转,丝管嘹亮,谐妙入神"⑥,又谓:"召诸音乐,逞伎寺内。奇禽怪兽,舞抃殿庭。飞空幻惑,世所未睹。异端奇术,总萃其中。剥驴投井,植枣种瓜,须臾之间,皆得食之。"⑦之所以庙内陈女乐,是因为该寺为清河文献王元怿所建造。怿乃北魏孝文帝元宏第五子,博涉经史,兼综群言,富有才干,官居太尉。史载,"时有沙门惠怜者,自云咒水饮人,能差诸病。病人就之者,日有千数。灵太后诏给衣食,事力重,使于城西之南,治疗百姓病"⑧。怿上表力谏此事,深为灵太后赏识,委以朝政大事。说

① 夏之蓉《半舫斋编年诗》卷一二"古今体五十二首",乾隆刻本。
② 巫瑞书《孟姜女传说与湖湘文化》,湖南大学出版社,2001年,第205页。
③ 同上。
④ 冯梦龙《情史类略》卷八"情感类",岳麓书社,1984年,第230页。
⑤ 同上。
⑥ 杨衒之著,周祖谟校释《洛阳伽蓝记校释》,中华书局,1963年,第42页。
⑦ 同上。
⑧ 《北史》卷一九"孝文六王",《二十五史》第4册,第2968页。

明元怿对浮屠之伎未必深信,故有此举。他的设女乐于佛殿,亦是这一内在心理的反映。而汝南王元悦,乃元怿之弟,"为性不伦,倏傥难测"①,既信左道,又好男色,因此,所赏伎艺皆"剥驴投井"之类"异端奇术"。此二例均是位高势重的权贵操作,不具有代表性。而"二编"中收录的相关史料,一是"贵介公子带女优住邻僧房"②,才造成"歌舞艳"、"鼓钟喧"③之情状;另一例与之相似,"有客寓禅堂演女乐"④,以至"一夜笙歌"不绝。二是"女郎禅院观剧"⑤,袅娜佳人与方外僧者同观剧于禅院,故有"瓜仁误唾堕僧前"⑥,引惹得修道念佛者心旌摇摇,"闷倚禅门数丽娟"⑦诸嘲诮之语。此类表述,虽略带调侃意味,然声色之类生动真实之"有相"所产生的强烈气场,对佛门的清规戒律自然会产生不小的冲击。依佛家教义而论,所谓"禅",应包含有乐静避嚣、心往一境、廓然明净、正审思虑之意。既修佛法,就应当"先持净戒,勤禅定"⑧,心想寂灭,禅思湛然,"以超俗脱尘、恬淡无为为旨;严持戒律,坚离六情六尘之迷,力保精神安静"⑨。远离喧闹,息灭妄念,心往一境,潜心修行。而"二编"收录文献所反映的,不是迎神赛会之时的大场合演剧,而是在禅子修行念佛的处所——禅房,大搞戏曲活动。此类行为,在清代其它文献中也得到印证。如,雍正九年(1731),浙江有司曾榜禁"妇女入寺烧香、游山听戏诸事"⑩。乾隆二十七年(1762),清廷"禁治五城寺观僧尼开场演剧"⑪。恰说明僧房演戏已是一较普遍的现象。这既反映了晚明狂禅之风对僧人修持态度的影响,即所谓"剧中色相空中味,啼笑谁云不是禅"⑫。又说明松弛的佛法对寺院僧

① 《北史》卷一九"孝文六王",《二十五史》第4册,第2968页。
② 陈祖法《寓维扬兴教寺即事》之四诗注,《古处斋诗集》卷五"五言律",康熙刻本。
③ 陈祖法《寓维扬兴教寺即事》之四,同上书。
④ 王嗣槐《桂山堂诗文选》诗选卷一二,康熙刻本。
⑤ 安致远《鹧鸪天·女郎禅院观剧》,《全清词·顺康卷》第9册,第5028页。
⑥ 同上。
⑦ 同上。
⑧ 释智旭《阅藏知津》卷三九,康熙三年刻四十八年补修本。
⑨ 蒋维乔《中国佛教史》,岳麓书社,2010年,第37页。
⑩ 钱泳《履园丛话》卷一"旧闻·为政不相师友",中华书局,1979年,第25页。
⑪ 丁淑梅《清代禁毁戏曲史料编年》,四川大学出版社,2010年,第104页。
⑫ 马惟敏《半处士诗集》卷下,康熙四十八年刻本。

众的生活已渐失其约束力,同样具有重要的认识价值。

第四节 民间其它表演伎艺

"诗词卷·二编"所收文献,还有不少涉及各类民间小调的演唱以及伎艺表演情状,因此类内容历来不为正统文人所重视,故弥觉珍贵。

有歌王之誉的刘三妹(亦称刘三姐),其事迹亦见于前人著述。清康熙二年刻本《粤风续九》收有《歌仙刘三妹传》一文,略谓:

> 歌仙名三妹,其先汉刘晨之苗裔,流寓贵州西山水南村。父尚义,生三女。长大妹,次二妹,皆善歌蛋适,有家而歌不传。少女三妹,生于唐中宗神龙五年己酉。甫七岁,即好笔墨,聪明敏捷,时呼为女神童。年十二,通经史,善为歌。父老奇之,试之,顷刻立就。十五艳姿初成,歌名益盛。千里之内,闻风而来,或一日,或二日,率不能和而去。十六,其父纳邑人林氏聘,来和歌者仍终日填门,虽与酬答不拒,而守礼甚严也。十七,将于归,有邕州白鹤乡少年张伟望者,美丰容,读书解音律,造门来访。言谈举止,皆合歌节。乡人敬之,筑台西山之侧,令两人登台为三日歌。……是日风清日丽,山明水绿,粤民及瑶僮诸种人围而观之,男女数百层,咸望以为仙矣。……于是观者益多,人人忘归矣。三妹因请于众曰:"此台尚低,人声喧杂。山有台,愿登之,为众人歌七日。"遂易前服,作淡妆少年,皓衣玄裳,登山偶坐而歌。山高,词不复辨,声更清邈,如听钧天之响矣。至七日,望之俨然,弗闻歌声。众命二童子上,省还报曰:"两人化石矣。"①

而"诗词卷·二编"中所收康熙间诗人费锡璜,在其所作《刘三妹》一诗小序中却谓:

① 吴淇《粤风续九》,康熙二年刻本。

刘三妹,不知何时人。善歌,能通苗峒侏离之音,而杂以汉语,声绝艳丽。其时有白鹤秀才亦善歌,与三妹登粤西七星岩互相歌答,声振林谷,诸苗峒男妇数千人往听,皆迷荡忘归。已而歌声寂然,见两人亭亭相对,化为石矣。诸苗皆仿其音为歌,歌者必先祀刘三妹焉。月明星稀之夜,犹仿佛闻歌声出于岩际。南山别有刘三妹洞,游人遥呼三妹妹,幽窅辄应。苗歌有云"读诗便是刘三妹",则其来久矣。①

在这篇诗序中,三妹"不知何时人",但能通当地各种语言,"善歌"的白鹤秀才亦不详其名。二人"互相歌答"的地点,则点明在七星岩(在广西桂林东)。据《桂海虞衡志》:"七星山者,七峰位置如北斗。又一小峰在旁,曰辅星。"②山半有栖霞洞,洞旁又有玄风洞,上引诗注所云"诸苗皆仿其音为歌,歌者必先祀刘三妹焉"③,则叙出三妹对后世的深远影响以及男女对歌的风俗、礼仪之由来。这对于研究以刘三妹为代表的男女对歌文化的流行很有帮助。

秧歌,是流传广泛的民间歌舞形式,时而为文士叙及。山阴宋俊(字长白,号柳亭)就曾写有《忆秦娥·听秧歌》一词,中有"麦黄瓜蔓,辘轳相接"④之语,可见,他们赏听的是原生态的歌,而非舞。宋俊生卒年不详,然著名文士吴绮(1619—1694)曾为其《岸舫集》作序,称其"贺兰山上,尝奋笔以留题;枫叶江边,忽投书而竟去"⑤。知其游历颇广,足迹遍江南、塞北,生活年代亦当与吴绮相仿,应是在清初。而节庆之时的秧歌演出,内容则丰富许多,有了装扮人物的表演。查嗣瑮(1652—1733)《上元夕观灯有感》(之一)"别(原注:音璧)队秧歌新姹女"句后注曰:"北地唱秧歌,每以男妆女为戏。"⑥据此可知,前者为清

① 费锡璜《掣鲸堂诗集》卷三"乐府三",康熙刻本。
② 《(嘉庆)临桂县志》卷七,嘉庆七年修光绪六年补刊本。
③ 费锡璜《掣鲸堂诗集》卷三"乐府三",康熙刻本。
④ 《全清词·顺康卷》第10册,中华书局,2002年,第5948页。
⑤ 《两浙輶轩录》第2册,第516页。
⑥ 查嗣瑮《查浦诗钞》卷一二,清刻本。

唱,此为边走边唱的队舞,且有了男扮女装的表演。至晚清,演出则更为普遍。顾春(1799—1877)《贺圣朝·秧歌》写道:

> 满街锣鼓喧清昼。任狂歌狂走。乔装艳服太妖淫,尽京都游子。　插秧种稻,何曾能够。古遗风不守。可怜浪费好时光,负良田千亩。①

秧歌则成了流行街市的群众活动。对照官方文告,康熙五十六年(1717),官府于告示中指斥:"市井无赖,新岁但以走马灯、扮秧歌为事。"②乾隆初,安庆巡抚赵国麟亦曾禁游民"花鼓秧歌,沿门觅食,酒筵客邸,到处逢迎"③,秧歌这一表演艺术的演变轨迹及生存环境,由此可知。

而"射天球"之表演,则是一项很少为人所提及的游戏,即使是专门的杂技史、体育史也很少叙及。"二编"却收有专门描写"射天球"之戏的作品。生当明末清初的卢綋(1604—?),就曾写有《乙未端午,马总戎招饮观射天球之戏,即席率赋十首》,其一云:"苍梧四野息烟氛,箭定天山万里勋。悬得锦标争欲夺,五花阵里看龙文。"④其三曰:"云锦丛中碧玉蹄,争先突出仰风嘶。信龙何事观江上,射虎常教镇岭西。"⑤其五谓:"雕翎恰自称乌号,弦动云霄坠羽毛。休夏偃兵从此日,折胶风厉待秋高。"⑥然而,究竟"射天球"是何等竞技活动,其操作规程如何,仍不得而知。笔者翻检李声振《百戏竹枝词》,中有"射天球"一目,小序曰:"阅武堂植旗门,悬天球于上,中置瓦器,内实双鸽,球落鸽飞,应弦而射,有厚赉焉。"⑦由此可知,旗门上所悬之球,当是圆形半封闭式。如此,瓦器始可置于上,且实以双鸽。球落鸽飞,射中

① 顾春《东海渔歌》东海渔歌一,清钞本。
② 王利器辑录《元明清三代禁毁小说戏曲史料(增订本)》,第102页。
③ 丁淑梅《清代禁毁戏曲史料编年》,第84页。
④ 卢綋《四照堂诗集》卷九,康熙汲古阁刻本。
⑤ 同上。
⑥ 同上。
⑦ 王利器等辑《历代竹枝词》第1册,第762页。

者有赏。难怪卢氏有"悬得锦标争欲夺"①等语。此可补各家专门史书所不足。

走马伎,民间称之为"跑马卖解"。"解",民间历来读若"蟹",去声。相沿至今。《博雅》释"解"曰:"迹也。"引申作伎艺,即谓表演伎艺。不少辞书则注为读若"街",似不确。笔者此说,在古籍中也得到印证。清康熙时著名文人查慎行,在《人海记》卷下"走解"引彭时《笔记》曰:

> 五月五日赐文武官走骠骑于后苑。其制:一人执旗引于前,二人驰马继出,呈艺于马上。或上或下,或左或右,腾跃跻捷,人马相得。如此者数百骑,后乃为胡服臂鹰、走犬围猎状终场,俗名曰走解,音鞋,去声。而不知所自。岂金元之旧俗欤?今每岁一举,盖以训武也。观毕,赐宴而回。②

则明确指出:解,"音鞋,去声。"足见,民间这一读法,渊源有自。辞书编纂者不察,以致误读作"街",是有违语言实际的。"二编"对这一马上伎艺多所载及。明刘侗《帝京景物略》卷五载:"马之解,人马并而驰。方驰,忽跃而上,立焉,倒卓焉。"③清于敏中等编纂《日下旧闻考》卷一四七"风俗"引《强识略》文字同《人海记》所述,此不赘引。④浙江归安吴兰庭(1730—1802)所写《观走马妓歌》一诗,对此有着生动的描述。诗略曰:

> 美人家本邯郸住,折要学得轻盈步。流寓今来古济州,朱帘翠箔指高楼。广场中开临直道,观者千人齐侧脑。结束裙裾顾影看,窈娘上马弓鞋小。缓辔方矜行步工,垂鞭但觉风神好。忽盘

① 卢绘《四照堂诗集》卷九,康熙刻本。
② 查慎行《人海记》,北京古籍出版社,1981年,第104页。
③ 刘侗《帝京景物略》卷五,崇祯刻本。
④ 于敏中等编纂《日下旧闻考》第4册,第2357页。

远势离哉翻,风云奔驰交往还。燕子身材舞翠盘,转侧变幻须臾间。有时蹶然立,鳌背出没波浪急;有时帖然卧,醉者神全车不堕。有时藏身金镫旁,有时倒植若垂杨。有时绕出马腹下,千秋运转相低昂;有时它马交面过,腾身易位各超骧。一落无端千丈强,双鬟不动神扬扬。①

作者笔下的走马艺伎,扬鞭纵马,追风掣电,身躯轻柔,动作矫健,忽而倒立于马背,忽而藏身于镫侧,忽而绕出马腹,忽而腾身跃起,种种变化,骇人闻见。此处所写,要比各书记载丰富、生动许多。笔者幼年曾多次观此类马伎之惊险表演,一如诗人所写。读诗而唤起沉淀的记忆,往日之旧景恍然在目,感到分外亲切。

诗人笔下还经常出现"宫戏"一词。此戏,不少专业辞书失收。所谓"宫戏",实即傀儡戏,"像人而用木偶戏也。其生动者,几于驱遣草木矣。不止偃师鱼龙技巧也,古名'傀儡'"②。清初的傀儡戏,在原有的基础上已有了很大发展。据载:

偶可八寸许,能自着衣冠,或骑马,或扇,或鼓吹,手指屈伸,俯仰有致。上不缀线,下无拨人,最异有吹烛、焚香、吞酒、食烟、更衣者。武剧尤浑脱顿挫,运稍飞动,真绝技也。传宏光时故相马士英作于禁中,以娱乐天子。国破后,流落民间,犹号"宫戏"。③

戏偶竟然可以做骑马、鼓吹、焚香、吞酒、更衣等非常复杂的动作,足见技艺之精绝。这一记载,实属稀见,其研究价值自不必论。

还有,研究戏曲,离不开对其生存环境的考察。清代流行的不少情歌,有些是"根据昆腔等戏曲改编的"④。同样,戏曲声腔在流行发

① 吴兰庭《胥石诗文存》诗存卷三,民国吴兴丛书本。
② 李声振《百戏竹枝词·宫戏》诗序,《历代竹枝词》第1册,第753页。
③ 彭士望《观宫戏有感》诗序,《耻躬堂诗文钞》诗钞卷四"癸巳至乙未",咸丰二年刻本。
④ 赵景深《略谈〈霓裳续谱〉》,《曲艺丛谈》,中国曲艺出版社,1982年,第25页。

展过程中,也时常吸收民歌小调入曲。如【山坡羊】、【挂枝儿】、【打枣竿】、【豆叶黄】、【干荷叶】等,在古代戏曲中常见。乾隆末年,由天津人颜自德搜辑、王廷绍点订的《霓裳续谱》,收各类小曲620余首,可谓洋洋大观。而后出华广生所编《白雪遗音》,有许多是演唱戏曲故事的。戏曲与小曲的互动可以想见。然而,小曲在各地的传唱情况如何,却见诸记载较少。"诗词卷·二编"或能弥补这一缺憾。

湖北蕲春人卢纮(1604—?),在《竹枝词》(之四)中写道:"吴侬个个惯弹吹,不是《山坡》即《挂枝》。知得旧腔郎不爱,新翻一曲断肠词。"①由本诗来看,江南一带,不仅是昆山腔的发源地,山歌、小调同样十分流行,不论弹奏弦索还是演唱民歌,几乎个个皆擅长此道,甚至还改"旧腔"为新曲,作为传递情思的载体,可谓创举。

船上的舵工,也擅长吴歌,边驶船边放声歌唱,"唱得响琅琅"②。当唱到"湾湾月子"③时,声腔故意拖长,显得格外婉转动听。那些曾听此曲者,时隔多年,仍对其回味不已。在诗中写道:"月白灯红酒倦倾,小楼歌发不胜情。何时一棹江南去,重听弯弯月子声。"④突闻"吴声",也会产生强烈的认同感,唤起无限乡愁,"吴女吴声作短讴,水风荷叶送归舟。一时怅望无寻处,月照松陵江水流"⑤。吴歌竟有如此强大的艺术魅力,是缘于"吴娃生小习吴歈,舞甔䚷"⑥,以致名声传入皇宫,"君王顾曲谙吴音,更向姑胥选乐部"⑦。

在潞安府一带,由于时事的变迁,已无人再唱"前朝王府曲"⑧,流行的却是新翻【山坡羊】。这里的"前朝王府",或指潞王府。据《明史》卷一二〇"诸王传·穆宗诸子",潞王即穆宗第四子朱翊镠,隆庆二年(1568)生,"生四岁而封,万历十七年(1589)之藩"⑨。藩府所在地为

① 卢纮《四照堂诗集》卷八,康熙刻本。
② 陆次云《江城子》(夜泛听吴歌),《全清词·顺康卷》第12册,第6860页。
③ 同上。
④ 刘大櫆《闻歌》,《海峰诗集》今体诗二,清刻本。
⑤ 黎简《听吴客作吴歌二首》之二,《五百四峰堂诗钞》卷六"丙申年",嘉庆元年刻本。
⑥ 史唯园《柳枝》(妓席)之一,《全清词·顺康卷》第7册,第3815页。
⑦ 蒋薰《金郎》,《留素堂诗删》卷三"天际草",康熙刻本。
⑧ 曾畹《潞安府口号》,《曾庭闻诗》卷六"七言绝",康熙刻本。
⑨ 《二十五史》第10册,上海古籍出版社、上海书店,1986年,第8150页。

卫辉(今河南汲县)。李开先《〈张小山小令〉后序》记载:"洪武初年,亲王之国,必以词曲一千七百本赐之。"①又言:"人言宪庙好听杂剧及散词,搜罗海内词本殆尽。又武宗亦好之,有进者,即蒙厚赏。"②若所言不谬,明时皇宫内酷爱戏曲之风可以想见。潞王朱翊镠亦可能喜赏乐曲。潞安(今山西长治)在藩王府所在地卫辉的西北约两百多里处,流风波及,曾唱"王府曲",则是很可能的。然而,随着时代的变化,尤其是明清易代之际风云骤变,旧有的歌曲显然不能满足人们的欣赏口味,故新翻【山坡羊】应运而生。这一表述,是符合艺术生成、发展规律的。与清人赵翼所说"李杜诗篇万口传,至今已觉不新鲜"③,当然具有同样的旨趣。

还有,新疆的歌舞之盛,"朝朝暮暮歌吹繁"④,也进入时人的视野。大臣铁保历任要职,多有建树。嘉庆十四年(1809),以事遣戍乌鲁木齐。逾年,"充叶尔羌办事大臣。寻授翰林院侍讲学士,调喀什噶尔参赞大臣"⑤。叶尔羌,即今新疆西部之莎车县。喀什噶尔,位于莎车县西北部,即今疏勒县。由于有这段经历,所以,他得以有机会欣赏新疆歌舞。其《徕宁杂诗》(之九)谓:"女伎当筵出,联翩曳绮罗。歌应翻俚曲,舞欲效天魔。发细垂香缕,眉长补翠螺。不堪通一语,默坐笑婆娑。"⑥记下了当地歌伎载歌载舞之情状。徕宁,乃新疆疏勒县治。

尤其值得注意的是,"耍孩儿"、"节节高"也出现于文人笔下。龚鼎孳次子龚士稚(字伯通),《怨三三》(李逸斋恒山署中观耍孩儿演节节高,和宋又宜韵,赠歌者三儿)一词谓:

临风弱柳最堪怜。燕子翩跹。拖地衫儿血色鲜。道三五、是侬年。　　撩人楚楚娟娟。喜今夜、和伊并肩。奈月不长圆。行

① 李开先著,卜键笺校《李开先全集(修订本)》上册,上海古籍出版社,2014年,第644页。
② 同上。
③ 赵翼《论诗》之二,《赵翼全集》第6册,第510页。
④ 铁保《妠娜曲》,《梅庵诗钞》卷七《玉门诗钞》,道光二年刻本。
⑤ 《清史稿》卷三五三"铁保传",《二十五史》第12册,第10666页。
⑥ 铁保《梅庵诗钞》卷七《玉门诗钞》,道光二年刻本。

将西去,野店孤眠。①

词中叙及十五六岁的少年女子,穿拖地大红长裙,边舞边唱的情景。【节节高】,本为南曲曲牌,凡十句,句式为五、三、七、三、三、三、七、七、七、七。而北曲【黄钟宫】亦有此曲牌。北曲【村里迓鼓】、南曲【生姜芽】,也都叫【节节高】。而【耍孩儿】,本亦为曲牌名。北曲的【般涉调】、南曲的【中宫吕】均有此曲牌。清代的民间小曲也有【耍孩儿】,不过字数、定格已不同于南、北曲。然而,"耍孩儿"又是一种戏曲剧种,由北曲【耍孩儿】发展而成,流行于山西大同及雁北地区,音调哀怨委婉,表演动作舞蹈性强。②

然据本词"观耍孩儿演节节高"来看,"耍孩儿"当是一戏曲剧种,而"节节高"或是表演的具体内容。关于"耍孩儿"戏,有论者云:

> 耍孩儿戏,又名耍耍戏、耍喉儿、咳咳腔,是流行于山西雁门关以北的一种深受当地百姓喜爱的地方小戏。耍孩儿戏剧情丰富,唱腔采用后嗓发声,古朴而有韵律。咳腔大都在唱词前,有"不咳不出字"和"一字三咳"之说。表演上以歌舞见长,伴奏场面双弦双镲结合,锣鼓喧天,十分热烈。③

2006年,这个剧种被列入首批国家级非物质文化遗产保护名录。"'耍孩儿'原有传统剧目40余出,现存30余出,其中《狮子洞》、《送京娘》、《三孝牌》、《对联珠》、《金木鱼》等是该剧种的代表剧目,长期上演不衰。"④至于其起源,说法不一。所谓"但可以认为耍孩儿在道光年间已经成熟,并在晋北流行"⑤,则成了学界较为一致的看法。而在本词中,"耍孩儿"作为一个戏曲剧种,却出现在了清初文人笔下,这非常

① 《全清词·顺康卷》第5册,第2953页。
② 参看齐森华等主编《中国曲学大辞典》,第61页。
③ 晋文《"一字三咳"耍孩儿》,《中国文化报》2008年3月2日。
④ 同上。
⑤ 同上。

少见,对我们考察这个剧种的起源、演变及演出形态,无疑提供了最有力的文献支撑。对"耍孩儿"这个小剧种,吴晓铃较早予以关注,并撰有《"耍孩儿"剧种小考》一文,亦可参看。①

"诗词卷·二编"所辑史料,还有不少涉及节令演剧娱神,傀儡戏、影戏之演出,《牡丹亭》演出的时间长度以及戏文故事嵌入螺钿盘诸内容,不一一赘述。

————

① 《吴晓铃集》第三卷,河北教育出版社,2006年,第169—170页。

第三章
清代方志中散见戏曲史料的学术价值
——以《清代散见戏曲史料汇编(方志卷·初编)》为例

 史学家曾称,"州郡之有志书,以括举一方之事","其中兼叙人物风土,一方之要删略具",可以与"唐宋以来之官修诸史等量齐观","为最有用"。① 是重在论述方志在史学研究中的价值。其实,早在清代中叶,章学诚在《文史通义》一书中就曾强调,地方志书,"虽曰一方之志,亦国史之具体而微矣"②,"以存一时掌故,与史相辅而不相侵"。③ 正因为方志具有浓烈的地方色彩,收录并载述了一般史书所吐弃的风俗人情、民谣俚曲、方言俗谚、节令风俗、祠庙寺观以及姓名不彰的地方贤达乃至各类轶闻杂事,从事戏曲史研究的学者,恰可从此中窥见消息,时有如入宝山之感。皇皇数万卷的方志,往往成了"吾侪披沙拣金之凭借"④。有学者称"方志之书既为偏记一地方之事,则其所记,必甚详尽,故其间所包藏史料之巨富,殆无可伦比"⑤,诚不欺也!
 从方志中搜寻研究史料,乃前人问学之一途径。明代郎瑛的《七修类稿》,其中"辩证"一类,时而借助于方志。鲁迅的《小说旧闻钞》,曾取资于《(天启)淮安府志》《(康熙)淮安府志》《(光绪)淮安府志》《(同治)山阳县志》《山阳志遗》《(光绪)江阴县志》《(光绪)嘉兴府志》

① 金毓黻《中国史学史》,河北教育出版社,2003年,第142页。
② 章学诚《文史通义》卷七"外篇二·亳州志人物表例议下",叶瑛校注《文史通义校注》下册,中华书局,1994年,第808页。
③ 《文史通义》卷七"外篇二·亳州志掌故例议中",同上书,第815页。
④ 梁启超《中国近三百年学术史》,《梁启超论清学史二种》,复旦大学出版社,1985年,第441页。
⑤ 郑师许《方志在民俗学上之地位》,《民俗》第1卷第4期,1942年。

《乌程县志》《南浔志》诸志书。钱南扬的《梁祝戏剧辑存》，则得力于《(光绪)鄞县志》《宁波府志》《嘉庆四明志》《延佑四明志》《四明郡志》《常州府志》《清水县志》等志书不少。尤其是赵景深、张增元合编之《方志著录元明清曲家传略》，从千余种方志中，辑得许多珍贵的戏曲研究资料，"发现了罕见曲目一百多种"①，收录元代戏曲作家20人，明代戏曲作家155人，清代戏曲作家258人，元明清散曲家140人，元明清戏曲理论家及其他85人，共计658人，其中"未见著录的戏曲家共一百二十四人"②。是书开拓了人们的研究视野，发现了许多人所未知的珍贵文献，被誉为"资料丰富，搜罗齐备，对研究中国文学史和中国戏曲史颇有参考价值"③。前人谓："方志中所蕴藏至富，爬梳而出之必有可观"。④ 笔者不揣谫陋，踵迹前贤，花费十余年工夫翻阅方志，颇有感触，特将其中所载之戏曲资料加以搜剔、梳理，将在未来几年内陆续分编推出。

"方志卷·初编"所收散见戏曲史料，其价值大致体现在如下几个方面。

第一节 丰富多彩的民俗活动与歌舞、戏曲演出的密集出现

在长期的封建社会中，农耕是其主要的生产方式。大自然的阴晴风雨，直接关乎作物收成的好坏，并进而影响生活质量，故在古时，顺天应时几乎成了人们的共识，以致有"天曰顺，顺维生；地曰固，固维宁；人曰信，信维听。三者咸当，无为而行"⑤之说。《吕氏春秋》冠于其首的"十二月纪"，就表达出这一思想。而《礼记·月令》，则是钞撮《吕氏春秋》"十二月纪"而成，对农历十二个月，每月的时令、物候、政

① 赵景深《〈方志著录元明清曲家传略〉序》，《方志著录元明清曲家传略》，第2页。
② 同上。
③ 齐森华等主编《中国曲学大辞典》，第945页。
④ 瞿兑之《读方志琐记》，《食货》第1卷第5期，1935年。
⑤ 吕不韦《吕氏春秋·序意》，岳麓书社，1989年，第84页。

令发布、耕作、收藏、斋戒、祭祀、奉祀对象、社会活动等,皆有详细表述,如孟春,"其帝太皞,其神勾芒"①。立春之日,"天子亲率三公、九卿、大夫,以迎岁于南郊"②。仲秋之月,"易关市,来商旅,纳货贿,以便民事,四方来集,远乡皆至,则财不匮,上无乏用,百事乃遂"③。季冬之月,"命农计耦耕事,修耒耜,具田器。命乐师大合吹而罢"④,"以待来岁之宜"⑤。《大戴礼记》中的"夏小正",也涉及此类内容。但重在农事、物候,其它则所记较简。

这些稚拙、朴陋的文字符号,经过历代人们的丰富与发展,竟然演化出前后连贯、生动活泼的社会风俗画面。这里不妨略举几例。

《(光绪)吉林通志》载述吉林岁时演剧道:

> 元旦,旗民于昧爽前,盛服焚香祭祖、礼神,炸(聚爆竹为之)爆鼓乐之声,彻夜不绝。天明亲友互相贺岁,车马络绎。二日黎明,商户祀财神,然炸爆。院中建席棚,祀天地神祇。前植松树二株,或四或六不等,皆高丈余。上贴桃符,张设灯彩,富家间亦为之。六日,商贾开市半日。十五日,为元宵节,以粉餈祀祖先。街市张灯三日,金鼓喧阗,燃冰灯,放花爆,陈鱼龙曼衍、高轿(编者按:"轿"似应为"跷")秧歌、旱船竹马诸杂剧。是日男女出游,填塞衢巷。或步平沙,谓之"走百病";或联袂打滚,谓之"脱晦气",入夜尤多。二十五日,为添仓,煮黍饭、焚香楮、祀仓廒曰祭仓,乡间尤甚。
>
> 二月二日,俗谓龙抬头,妇女忌针黹。是日多食猪头,啖春饼。正二月内,有女之家多架木打秋千,曰"打油千"。
>
> 清明日,家无贫富,必携酒馔墓祭。培坟土,压红楮于马鬣之前。是日,城隍出巡,以肩舆舁神像至西关行宫,童男女荷校跪迎道侧,悔罪祈福。

① 《礼记·月令》,《礼记正义》卷一四,《十三经注疏》上册,中华书局,1980年,第1353页。
② 同上书,第1355页。
③ 《礼记·月令》,《礼记正义》卷一六,同上书,第1374页。
④ 《礼记·月令》,《礼记正义》卷一七,《十三经注疏》下册,第1384页。
⑤ 同上。

三月三日,城北元天岭真武庙会演剧报赛。岭巅砖壁高丈余、宽八九尺,中嵌白石象坎卦,以镇城中火灾。又是日为仙人堂会,又为三皇庙会,城乡耆者均往祭神,不到者罚。十六日,山神庙会,各参户醵赀演戏。山村具牲醴,祀神者尤众。二十八日,东岳庙会祀神演剧,游人甚多。

四月十八日,东关娘娘庙会,妇女焚香还愿。有献神袍、幔帐、金银斗、替身人等物。小儿七八岁,每于此日留发。嘱儿立凳上,僧人以箸击顶,喝令急行,不许回顾,曰"跳墙"。二十八日,北山药王庙会,男女出游。演戏,旁设茶棚、食馆尤众。妇女为所亲病许愿,由山麓一步一叩,直造其巅。游人挈酒榼,聚饮林中,兴尽始返。亦一盛会也。

端阳节,门户悬蒲艾,包角黍,食糯米糕,饮雄黄酒,门楣挂葫芦。妇女以彩丝为帚,以五色缎制荷包、葫芦诸小物簪髻上。或以布作虎系儿肩,皆除灾辟疹之意。龙潭山樱桃熟,士女渡江登览,备酒畅饮,日暮方归。十三日,俗谓关帝单刀会,北山庙演剧。前一日俗谓磨刀期,虽旱必雨。

六月六日,虫王庙会,各菜园备牲醴,祭神、祈年、赛愿。是日多有晒衣、曝书者。十九日,观音堂会,各旗协领、参领董其事。演戏祀神,旁设茶楼。中建高棚,以蔽炎日。二十四日,北山关帝庙会,演戏,咸往登临,藉以消暑。

七夕,妇女陈瓜果,以彩缕穿针乞巧。

中元节,男女祭墓,会族人,食馂余。北山作盂兰会,夜燃灯,遍置山谷,灿若列星。江中以船二,载荷花灯,燃灯顺流,如万朵金莲浮于水面。船僧呗经,铙钹鼓吹并作,士民竞观,接踵摩肩。是日,昇城隍神出巡,与清明同。

中秋节,鲜果列市,皆贩自奉天医巫闾山,购以供月。戚友以月饼等物相馈。是日合族聚食,不出外,曰过团圞节。

九月九日,食菊花糕。以面合糖酥为饼,凡数层,上黏菊叶,每层夹以果仁、山查、葡萄、青梅诸物。又名九花糕。元天岭演

戏,士女登高。其三皇庙、仙人堂各会,与上巳同。是月,人家糊窗、腌菜,治灶多蓄白菜,煮以沸水置缸中,以石压之,日久则味酸质脆,爽若哀梨,为御冬之用。十七日,财神诞辰,供桃面鸡鱼。各商赴庙祭拜,演剧敬神,观者如堵。

十月朔日,展墓祀祖,谓之"送寒衣"。舁城隍神出巡,与中元节同。开粥厂、散棉衣,以济穷黎。

十一月江冰,沿江旅店因岸为屋,凿冰立栅,以集行人。市售獐狍、鹿豕、雉鱼之属,居人购作度岁之馐,并为馈礼。

十二月八日,谚称腊八,杂米合枣栗、果仁煮粥,亦有食黍米饭者。前数日,功德院僧人沿门乞米,谓化腊八粥,以食院中养济所之穷民。二十三日,夜祀灶神,供饧糕,放炸爆,谓之"过小年"。前后数日,家以肉糜裹面作水角曰包角子,以馅包面蒸糕曰蒸饽饽,与鱼肉馓蔬俱先储备,必足半月之需。

除日清晨,千门万户气象同新,鼓乐沿门贺岁。午后列神主、悬遗像、设供祭拜并祀诸神,炸炮之声不绝。晚间内外燃灯,亲友交贺曰"辞岁",三更方罢。人家有未墓祭者,是夜在巷口焚化冥资,曰"烧包袱"。嗣则合族拜贺,各分岁钱,团聚饮食。亦有终夜不寝者,谓之"守岁"。①

同样,《(同治)番禺县志》则载及广州一带节次歌舞表演之情景:

立春日,有司逆勾芒、土牛。勾芒名拘春童,着帽则春暖,否则春寒。土牛色红则旱,黑则水。竞以红豆、五色米洒之,以消一岁之疾疹。以土牛泥泥灶,以肥六畜。

元日拜年,烧爆竹,啖煎堆、白饼、沙壅,饮柏酒。

元夕,张灯烧起火,十家则放烟火,五家则放花筒。嬉游者,率袖象牙香筒,打十八闲为乐。城内外舞狮象龙鸾之属者百队,

① 《(光绪)吉林通志》卷二七,光绪十七年刻本。

饰童男女为故事者百队。为陆龙船,长者十余丈,以轮旋转,人皆锦袍倭帽,扬旗弄鼓,对舞宝镫于其上。昼则踢毽五仙观。毽有大小,其踢大毽者市井人,踢小毽者豪贵子。歌伯斗歌,皆着鸭舌巾,驼绒服,行立檠上。东唱西和,西嘲东解,语必双关,词兼雅俗。观者不远千里,持瑰异物为庆头。其灯师又为谜语,悬赏中衢,曰"灯信"。

二月始东作社,曰"祈年",师巫遍至人家除禳。望日以农器耕牛相市,曰"犁耙会"。

清明有事先茔,曰"拜清"。先期一日曰"划清"。新茔必以清明日祭,曰"应清"。

三月二十三日为天妃会,建醮扮撬饰童男女如元夕,宝马彩棚亦百队。

四月八日浴佛,采面苼榔,捣百花叶为饼。是日江上陈龙舟,曰"出水龙"。潮田始作。

五月自朔至五日,以粽心草系黍,卷以柊叶,以象阴阳包裹。浴女兰汤,饮菖蒲雄黄醴,以辟不祥。士女乘舫,观竞渡海珠,买花果于蛋家女艇中。

夏至,磔犬御蛊毒。农再播种,曰"晚禾"。小暑小获,大暑则大获。随获随莳,皆及百日而收。

七月初,七夕为七娘会,乞巧。沐浴天孙圣水。以素馨、茉莉结高尾艇,翠羽为篷,游泛沉香之浦,以象星槎。十四,祭先祠厉为盂兰会,相饷龙眼、槟榔,曰"结圆"。二十五,为安期上升日,往蒲涧采蒲,濯醳醳水。

八月蓼花水至,有月,则是岁多珠,为大饼象月浮桂酒。剥芋,芋有十四种,以黄者为贵。九日载花糕萸酒,登五层楼双塔,放响弓鹞。霜降,展先墓,诸坊设斋醮禳彗。

十月下元会,天乃寒,人始释其荃葛。农再登稼,饼菜以饷牛,为寮榨蔗作糖霜。

冬至曰"亚岁",食鲙,为家宴团冬。墓祭曰"挂冬"。

小除祀灶,以花豆洒屋。次日为酒以分岁,曰"团年"。岁除祭,曰"送年"。以灰画弓矢于道射祟。以苏木染鸡子食之。以火照路,曰"卖冷"。①

两地遥距数千里,且有山水相隔,但节令风俗竟然十分相近。如元旦的亲友相互贺岁、二月二日的迎春祈福、清明的祭祖、五月端午的赛龙舟、七月七日的乞巧、七月十五日的盂兰会、八月十五日中秋节的"秋报"、九月九日重阳节登高、十二月二十三(或二十四)日的祭灶、送神。还有,台湾的上元节闹伞,"装故事向人家作欢庆之歌"②,二月二日"各街里社逐户鸠资演剧"③,端午节龙舟,"为小儿女结五色缕",七月十五日盂兰会,"命优人演戏以为乐"④,中秋节"张灯演戏"⑤,重阳节登高,冬至的祀祖,十二月下旬的祀灶等,都大致相同。

在当时,国家既没有行政命令,规定某日风俗当如何,也没有人居中传递信息,刻意为之。然而,"风者,相观而化者也;俗者,相习而成者也"⑥。北齐刘昼也曾说:"风者,气也;俗者,习也。土地、水泉,气有缓急,声有高下,谓之风焉;人居此地,习以成性,谓之俗焉。"⑦无论山水相隔,大家终究生活在同一块热土上,长期的共同生活与耳闻目染,逐渐形成了共同的信仰与追求、兴趣与爱好、风俗与习惯。所以,一旦到了某一节令,无论天南地北、山曲海隅,都不约而同地发起相类的活动,这正是华夏文化传统高妙之所在。因为同为炎黄子孙,同根同源、同脉同宗,才有着共同的信仰与风习。这一华夏民族的优良传统,经过历史风尘的淘滤,已积淀成全民的集体记忆,融化于血脉中,凝固成一种既有时间长度又有空间维度还有情感温度的"情结",一种具有特殊价值与意义的文化符号,一种烙有深深民族印记并具有独特

① 《(同治)番禺县志》卷六,同治十年刊本。
② 《(乾隆)重修台湾县志》卷一二,乾隆十七年刊本。
③ 同上。
④ 同上。
⑤ 同上。
⑥ 《(乾隆)乐陵县志》卷三,乾隆二十七年刊本。
⑦ 刘昼《刘子》卷九"风俗第四十六",《百子全书》下册,浙江古籍出版社,1998年,第932页。

感召力、向心力的精神标识。无论相距多远,无论语言沟通有多困难,一旦看到这类带有宗教色彩的仪式,立即会升腾起强烈的认同感和亲切感,瞬间拉近了与对方的距离,这就是民族文化的魅力。

当然,中国人口众多,幅员广阔,各地由于地理环境、历史变迁、生存状态、人口结构的不同,所奉祀之神也存在或多或少的差异。如台湾七月七日为魁星降灵日,而内地则以二月二日为文昌帝君诞辰。文昌,即文曲星。北斗第四宫为文曲,魁星为北斗第一星,为文运之兆。奉祀文昌者,往往兼祀魁星。台湾于二月二日为当方土地神庆寿,此俗与浙江桐乡、安徽繁昌、福建厦门、广东广州等地皆同。

在古代,祭祀名目甚多,如江苏江阴,正月初五迎五路神,苏州则于此日祀财神。福建泉州,以正月初九为玉皇大帝生日。安徽浮山,以正月二十九日为火星诞辰。甘肃合水,二月二日举行药王庙会。浙江桐乡,以二月十二日为百花生日、二月十九日为观音诞辰。浙江台州,以二月二十二日为城隍诞辰。三月三日,浙江处州祭温元帅,舁其像巡街逐疫,前有黄金四目鬼装者导行,近似于古代的驱傩之戏。浙江丽水亦如此。而广东的曲江,则以此日为玄武大帝诞辰。安徽凤台,以三月十五日为东岳大帝之后诞辰。山东东阿,以三月二十八日为东岳大帝诞辰。四月四日,山西平定蒲台山有迎龙王之仪。四月八日,佛祖生日。四月十五日祀炎帝。在安徽广德,以四月十五日为城隍生日。而在安徽和州,则以五月十五日为城隍生日,相差整整一个月。山西左云,又将城隍生日定作五月二十八日。四月十八日,山西神池祭娘娘庙,山东登州以此日为碧霞元君生日。五月五日端午节,而河北定兴却祀火神,福建福州又将是日作为掌管瘟疫之神(俗称大帝)的生日。五月十三日,祭关帝。在山西左云县,六月初一祭龙神;初六,晒衣;十八日,祭蜡神。山东博兴,于六月二十三日祭马神。山西左云,视六月二十四日为关帝生日。七月主要是"七夕"与"中元节",而七月二十五日,又被视作牛之诞辰。在四川大邑县,以八月初一作为许真君诞辰,初三为灶神生日,十五中秋又被视作火神降生日。九月九日,为重阳节。在安徽黄梅,十月十三日奉祀大满禅师。在山

西榆社,十月终祀农神。十一月,贺长至节(即冬至)。十二月八日,寺院施粥。二十三日,祀灶神。三十日为除夕,扮钟馗、驱鬼。节令、奉祀之密集,可以想见。

在河北唐山,"浮屠、老子之宫遍村舍,男女朔、望奔走膜拜,岁时祭赛,无虚月焉"①。在山西高平,"每村必社,社有祠,春祈秋报必以剧事神。醵钱合饮"②。在安徽广德,"祠山之庙,城乡多至数十处。每元宵有会,二月初八有会,而各处神会集场,无月不有。张灯演剧,宰牲设祭,每会数十百金不等"③。又有五猖会、龙船会、观音会、地藏会等,"每至孟夏之月,铺户居民,醵钱敬戏,多至四五十台。男妇杂沓,晓夜不散"④,而"祠山之庙,城乡多至数十处。每元宵有会,二月初八有会,而各处神会集场,无月不有。张灯演剧,宰牲设祭,每会数十百金不等"⑤。节令庆祝场面之热闹,于此可见。

因各地情况不同,节令所奉祀之神,除天下共祭者外,还有地方上特有之神。这类神,有的来自道教故事,有的出自民间传闻,还有的本是历史人物,因事迹不凡而被奉为神,再有就是出自小说、戏曲。如朱虚侯刘章、治水判官黄恕、护堤侯张六、潮神陈贤、孔子弟子子夏、将军冯祥兴、司空黄法氍、药王孙思邈、晋别驾易雄、罗江之神屈原、蕲国公康茂才、龙亭侯蔡伦、宋名将杨业之子杨四郎,唐人张巡、许远、雷万春,伏波将军马援、河神栗毓美、眉山太守赵昱、地方官吴汝为、威惠王陈元光等,皆实有其人。如赵昱,曾斩蛟为民除害。蔡伦,发明造纸以施惠后人。屈原,行吟泽畔,忠贞爱国。唐人张巡,固守城池,英勇杀敌。清代河道总督栗毓美,修筑堤岸,恪守其职,河不为患,保障一方。唐时陈元光,戍守闽地时,请于潮、泉间创置漳州,有开拓之功。后汉马援,历经战阵,老当益壮,屡立战功,彪炳青史。因为他们皆有功于当时或布泽于后世,故被奉祀为神。正如有人所说:"近代傩神,多以

① 陈法《重修唐山县学记》,《(光绪)唐山县志》卷一一,光绪七年刻本。
② 《(同治)高平县志》地理第一,同治六年刻本。
③ 贡震《禁淫祠》,《(乾隆)广德直隶州志》卷四三,乾隆五十九年刊本。
④ 同上。
⑤ 同上。

生有功德于民者祀之乡里。演剧迎送,谓之行傩。"①恰说明知恩、感恩、酬恩,是中华民族的优良传统,重情重义,敢于担当、兴利除害、施惠乡里,才会为后人所铭记。钱穆在《双溪独语》中曾说:"一部四千年中国史,正是一部浩气常存、正气磅礴的中国史。不断有正气人物、正气故事,故使中国屡仆屡起,屹然常在。"②诚哉斯言!泱泱中华崛起于东方,在任何恶势力的威慑下,均能不屈不挠、泰然处之,靠的就是这种民族精神的支撑。

其他如雷、电、风、调、雨、顺、康公、温公、赖爷、张公、惠商大王、金花夫人、金龙大王、三霄神、青苗神、镇江神、南海神、开山王、虾蟆神、黄溪神、田祖神等,大多来自民间传说,或将不可知的自然现象异化为神。如百姓生产,以农耕为主,"牛于农有功,故神之为王而共祀之也"③,"农人以牛为命,故尊之曰王"④,立牛王庙以祀之。"能出云为风雨皆曰神"⑤,"山水之神,非有关于出云兴雨、裨益政教者,不在祀典"⑥。百姓祀神,讲究的是"春秋祈报"、"贺雨贺晴"⑦,"耕食凿饮,必报其本"⑧。天气阴晴雨雪无定,山洪暴发、河水泛滥,都可能给百姓安危带来直接威胁,所以,他们祭山川河流、风雨雷电。常年与土地打交道,自然盼望风调雨顺,结果,就立风、调、雨、顺四神以奉祀之。

还有些则来自小说,如杨二郎,乃出自《封神演义》;孙大圣,为小说《西游记》中人物;柳毅,唐李朝威《柳毅》载其人。至于崔莺莺,又是受到元稹小说《会真记》以及王实甫《西厢记》的影响,河北安平就建有崔莺莺庙,且赛事颇盛。所以,当时就有人声称"世所立神祠,一村不知几处。合天下论,殆难数计"⑨,且"往往有世无其神,为道家之所

① 《(同治)义宁州志》卷四〇,同治十二年刻本。
② 钱穆《钱宾四先生全集》第47卷,台北联经出版事业公司,1998年,第102页。
③ 李调元《略坪牛王庙乐楼碑记》,《(嘉庆)罗江县志》卷三六,嘉庆修同治重印本。
④ 同上。
⑤ 崔偲《重修龙王庙记》,《(光绪)续修临晋县志》"艺文",光绪六年刻本。
⑥ 邱克承《丰乐亭记》,《(道光)巨野县志》卷一八,道光二十六年续修刻本。
⑦ 《(乾隆)嵩县志》卷九,乾隆三十二年刊本。
⑧ 《(同治)新喻县志》卷二,同治十二年刻本。
⑨ 《(咸丰)咸丰初朝邑县志》朝邑志例一卷,咸丰元年刻本。

托、小说之所传、俳优之所演、巫觋之所饰,而民争奉之以为灵"。①

至于濒临南海的广东番禺,"遇一顽石即立社,或老榕、龙荔之下辄指为土地,无所为神像,向木石祭赛乞呵护者,日不绝"②。广东按察使署后园有一榕树,乃明朝故物,大数围,只剩半截,但据说有神居于上,"官初下车,必祭以少牢。每朔、望,则设牲演戏以侑"③,足见奉祀之滥。

有庙宇即有戏台,戏台有的建于仪门之内,有的建于庙左,但大多建在庙宇前面的大门之上。还有的建在庙的对面,且"旁构两廊以避雨"④,设计颇顾及人情。官府戏台,大都设在后衙,也有临时在官署门前搭台演戏者。试院中也设有戏台,名之曰"观文化成"。至于民间,北方则依山筑台,南方却临水搭台。而沿海,有时是将大船连接在一起,搭篷屋演戏。商人则聚集于会馆以演戏。

在当时,各种名目的庙会繁多,"凡会必演剧"⑤,且"巨族演戏,先后不以期限。秋报亦如之"⑥。演剧成了生活的常态,"张筵演剧,富家率以为常"⑦,有此戏剧生态环境,以致在浙江嘉善出现了专门操持此业的村落——梨园村。

演戏,除了年节时令祭祀的需求之外,还出现在诸多特殊场合。如皇帝出巡,为迎接皇帝的车驾要演戏;皇帝、皇后寿辰,要演戏祝嘏;官吏间的迎来送往要演戏,良吏为官一方,任满离去,将别,自然要送上一台好戏;官员往灾区赈济灾民需演戏,就连事关人命存亡的督、抚会同司、道等官的秋审,竟然也"席毡悬彩,鼓吹喧阗"⑧,"有似于宴会之礼者,甚至召令优人演剧为乐"⑨;"士庶寻常聚会,亦必征歌演剧"⑩;表

① 左萝石《崇俭书》,《(光绪)同州府续志》卷九,光绪七年刊本。
② 《(同治)番禺县志》卷六,同治十年刊本。
③ 同上书,卷五四。
④ 《(同治)广丰县志》卷二之一,同治十一年刻本。
⑤ 《(乾隆)合水县志》下卷,乾隆二十六年钞本。
⑥ 《(同治)嵊县志》卷二〇,同治九年刻本。
⑦ 《(雍正)平阳府志》卷二九,乾隆元年刻本。
⑧ 《(乾隆)福建通志》卷首四,文渊阁四库全书本。
⑨ 同上。
⑩ 《(嘉庆)扬州府志》卷六〇,嘉庆十五年刊本。

彰贞洁烈女更要演戏。

演戏甚至充斥官场政治生活。据《茶余客话》记载,靳辅治理南河时,创议开车逻十字河,一时耸人听闻,廷议时无人能反驳,朝廷下令督抚、河漕诸臣共同计议。此时,总督董讷、巡抚田雯、漕督慕天颜,皆知此河不能开,但慑于靳辅之威势,且此事关系重大,都不便开口,而当地豪华公子邹某等人,却设法将记满百姓反对开河事由的号簿搞到手,交与董讷。作品记载曰:

> 公一见,大笑曰:"是不须口舌争矣!"次日,会议郡库尊经阁下,见演剧《鸣凤记》,二伶唱至"烈烈轰轰做一场",董公拍案大笑,点首自唱:"烈烈轰轰做一场!"四座瞪目愕眙,将弁行酒者相视失色。宴罢,属官持疏稿请画押,靳公左右指唱,口若悬河。漕抚诸臣,无以难之。董公徐置疏,摇首曰:"纸上空谈,奈于民大不便,吾不忍欺吾君。"出袖中号簿,掷向靳公,曰:"是千余人呼号痛哭之声,胡不并入疏稿耶?"靳公取阅色变,不能发一语。急登舆回署,而车逻十字河之议始息。①

"烈烈轰轰做一场"曲文,见于《鸣凤记》第十四出"灯前修本"。叙忠直之士杨继盛,对权臣严嵩把持朝政、"一门六贵同生乱"②、"四海交通货利场"③的罪恶行径无比憎恶,便不顾祖宗鬼魂、结发妻子的极力劝阻,宁愿"颈血溅地"④,也要上疏弹劾,激昂慷慨地唱道:"夫人,你何须泣、不用伤,论臣道须扶纲植常。骂贼舌不愧常山,杀贼鬼何怯睢阳。事君致身当死难,你休将儿女情萦绊。我大丈夫在世呵,也须是烈烈轰轰做一场。"⑤《鸣凤记》剧中所述,与此情此景恰较相符,故而董讷听场上伶人唱至"烈烈轰轰做一场"时,才会心地拍案大笑,点头

① 阮葵生《茶余客话》,《(宣统)续纂山阳县志》卷一五,民国十年刻本。
② 毛晋编《六十种曲》第2册,中华书局,1958年,第59页。
③ 同上。
④ 同上书,第62页。
⑤ 同上。

自唱,说明此时他已下定了驳回靳辅疏稿的决心,并胸有成竹,出奇制胜。如此看来,是戏文中唱词给了他启示与力量,才决计要"烈烈轰轰做一场"。戏曲在政治生活中的作用,由此可见一斑。

官场如此,而普通百姓更与戏曲结下很深的缘分。婚丧嫁娶、功名福寿、经商开业、春种秋收,都离不开戏曲、歌舞、说唱之类的演出。在河北束鹿,"有死未含殓,门外招瞽人说评话,名为伴宿。柩将引绋,堂前开戏台以演剧,名为侑丧"①。而河北元城,举行丧礼,"四乡殷富之家,好作佛事,甚至演剧,作百戏,远近聚观,若观胜会"②。山西稷山,亲丧之家,丧礼必点乐户唱戏,"诵经超度,扮剧愉尸,习为固然"③。且大户人家一般都有祠堂,祠堂又建有戏台,祭祖必演戏。"选伎征歌,必极秦、豫名倡,缘竿走解,百戏丛集,竞斗奇巧,动逾旬月。"④在广东广州,"于停丧处所连日演戏,举殡之时,复扮演杂剧戏具"⑤。江南一带,"举殡之时,设宴演剧"⑥。而山东乐陵,丧家"坐棚间有架台作戏,观听杂沓,名曰暖伴"⑦。湖南永州,有"妆起故事数抬,致众聚观者"⑧。而且,丧葬之时,最常演的戏是《目连救母》。

至于婚礼,因是喜庆之事,演戏更必不可少。或亲迎用鼓吹杂剧,"亲迎仪仗,音乐填咽里巷"⑨。在湖南永州,女子"嫁之前日,女家既受催妆礼,设歌筵燕女宾。有歌女四人,导新嫁娘于中堂,父母亦以客位礼之。至夜,歌声唱和,群女陪于中堂,远近妇女结伴来临,曰'看歌堂'。达旦彻席。……明日,新郎往女家(但取新妇巾帨,簪花以往)拜其祖庙及父母、宗党、宾客殆遍,曰'拜门'。女父母宴之,曰'卯筵',厚致歌堂钱而归。《竹枝词》云:'阿娇出阁事铺张,女伴歌声彻夜长。听到花深深一出,不知何处奏莺簧。'又云:'女娘队队夜相邀,来看歌堂

① 《(乾隆)束鹿县志》卷五,乾隆二十七年刻本。
② 《(同治)元城县志》卷一,同治十一年刊本。
③ 《(同治)稷山县志》卷一,同治四年石印本。
④ 《(光绪)直隶绛州志》卷一七,光绪五年刻本。
⑤ 《(光绪)广州府志》卷四,光绪五年刊本。
⑥ 《陈文恭公风俗条约》,《(同治)苏州府志》卷三,光绪九年刊本。
⑦ 《(乾隆)乐陵县志》卷三,乾隆二十七年刊本。
⑧ 《(道光)永州府志》卷五上,道光八年刊本。
⑨ 王复初《婚葬减鼓吹说》,《(光绪)直隶绛州志》卷一七,光绪五年刻本。

取路遥。多谢儿时诸姊妹,勾留笑语坐通宵。'又云:'诸女坐来歌一周,载聆花席正歌酬。夜深翻出清新谱,解唱梨园一匹绸。'"①"世俗每遇称寿,大率高会演剧。"②病体痊愈演剧,禁烟演剧,菊花会展演剧,"夜张灯彩作梨园乐"③。取得功名演剧,甚至连乡间斗鹌鹑、斗蟋蟀,也借助演剧以招徕人前往观看。

明人何孟春爱看戏,"不论工拙,乐之终日不厌"④,并称从所演戏曲中能悟到"处世之道"⑤。《(道光)瑞金县志》所载钟翁喜观剧,"闻某处演戏,虽远在十数里外,盛暑行烈日中,或天雨泥泞,衣冠沾渍,履屐蹒跚,勿惜也。且必自开场至收场止。虽有急事,呼之不应。往往从朝至暮,自夜达旦,目不转睛。人与之语,皆若勿闻"⑥,是典型的戏迷。浙江嵊县李德忠,"偶出观剧,适演《琵琶记》,至翁媪食糠核,呜咽不能仰视,其侪拉至酒肆,德忠泣不能饮。众诘之,曰:'吾乡饥,老母不足粗粝食,吾忍饮酒耶?'即日渡江归,而母适病,德忠侍疾,调护倍至"⑦。余杭董锡福,观看《寻亲记》演出时,一旦看到孝子"变服寻亲事,归语母辄涕下"⑧。江都曾曰唯,"观剧至忠孝处,辄恸哭。演《鸣凤记》,长跪不起"⑨。晚明周顺昌,将赴杭州推官任,"杭人在都者置酒相贺。优人演岳武穆事,至奸桧东窗设计,公不胜愤,即席命捽其优棰之,拂衣去,举坐惊愕"⑩。浙江嘉善枫泾镇某皮匠,乃清初人。"枫泾镇每上巳赛神,邀梨园演剧。康熙癸丑,演秦桧害岳武穆事,忽一人从众中跃出,以利刃刺演秦桧者死。其人业皮工,所操即皮刀也。送官讯之,对曰:'与梨园从无半面,实因秦桧可恨,初不计其真假也。'"⑪入剧情之深,可想而知。

① 《(道光)永州府志》卷五上,道光八年刊本。
② 陈钟琛《重修横山大堰记》,《(嘉庆)临桂县志》卷一六,嘉庆修光绪补刊本。
③ 《(光绪)香山县志》卷二二,光绪刻本。
④ 何孟春《劝戏说》,《(嘉庆)郴州总志》卷三六,嘉庆二十五年刻本。
⑤ 同上。
⑥ 《(道光)瑞金县志》卷一六,道光二年刻本。
⑦ 《(同治)嵊县志》卷一五,同治九年刻本。
⑧ 《(嘉庆)余杭县志》卷二七,民国八年重刊本。
⑨ 《(光绪)江都县续志》卷二五上"列传第五上",光绪九年刊本。
⑩ 《(同治)苏州府志》卷一四七,光绪九年刊本。
⑪ 《(光绪)重修嘉善县志》卷三五,光绪十八年刊本。

即使无戏可看,稍微识字者,也每每购置小说、戏剧文本来阅读。在湖州一带,就有这类专门销售图书的书船,"书船出乌程织里及郑港、谈港诸村落"①,"织里诸村民以此网利,购书于船,南至钱塘,东抵松江,北达京口,走士大夫之门,出书目袖中,低昂其价。所至,每以礼接之,客之末座,号为书客。二十年来,间有奇僻之书,收藏家往往资其搜访。今则旧本日希,书目所列,但有传奇、演义、制举时文而已"②。图书市场之广阔,购书热情之高涨,传奇、演义之类作品销售之快捷,由此可以想见。在某种意义上来说,载负着道德、情操等传统文化内蕴的戏曲演出,优秀小说、戏曲读物,的确具有"易置人心、培养民俗"③的社会功用。

看戏,就交往层面而论,还能联络亲情。在奉亲、娱亲方面,也起着不少作用。据方志载,"优人作戏,各家邀亲识来观。"④借本村演剧之机,将亲戚请来一同看戏,既密切了彼此之间的关系,也使得生产、经营方面的信息得以及时而充分地交流,有助于农业生产单位效益的提高。父母年迈,容易产生孤独无助之感,儿女陪他们看看戏,借此以尽孝道。父母老景得娱,有利于身心健康,且戏台上所演,家长里短、孝悌诚信之事较多,对亲人相处之道、家庭关系的调节,都不无裨益。安徽桐城胡其爱,每当村中演戏,"必负母往观"⑤。湖北光化人梁光甲,其母瘫痪不能走路,听说邻村在演戏,他立即"以车挽往观之"⑥。平度李存良,"街市有演剧、杂戏,必负母出视"⑦。清初江都某孝子,佣工于某商贾,每归,奉母情切,"陈说市井新异事,或歌小曲"⑧以娱母。湖南邵阳袁芝凤,奉母甚孝,"母或不怿,则为缕述新闻;仍不怿,则故问往年快意事;复不怿,则唱村歌小出,作小儿腔,母时为之一笑"⑨。

① 《(同治)湖州府志》卷三三,同治十三年刊本。
② 同上。
③ 《程侯生祠记》,《(同治)景宁县志》卷一三,同治十二年刻本。
④ 《(康熙)龙门县志》卷五,康熙刻本。
⑤ 《(道光)续修桐城县志》卷一一,道光七年修十四年刻本。
⑥ 《(光绪)光化县志》卷六,民国二十二年重印本。
⑦ 《(道光)重修平度州志》卷一九"列传五·人物",道光二十九年刻本。
⑧ 《(光绪)江都县续志》卷三〇"拾补",光绪九年刊本。
⑨ 《(道光)宝庆府志》卷一三一,道光修民国重印本。

山西忻州焦潜修,母瘫痪,"居常郁郁"①。潜修"召思所以娱之者,遇社会优人作剧,请于父,负之登车,亲导之。及所,侍舆侧,每一出终,必陈说所以,以资色笑。戏毕,导舆归"②。苏州李涌冶,"少贫甚,习为杂剧,以养父母"③。河南叶县王某,"忽闻报赛演梨园,侍父观场父怡悦"④。云南浪穹县人施某,其父喜看戏,"每邑有戏场","必亲负其父往观之"。⑤ 陕西大荔陈功元,"贫无车马,每负亲于十数里外观演剧"⑥。可见,戏曲演出活动,不仅为官场所喜爱,更成为普通百姓日常生活的一个重要组成部分,是"易置人心、培养民俗"⑦的主要途径之一。因为它场面热烈,演事真切,贴近民众,才深得普通百姓欢迎,以致"把臂一呼,从者四应"⑧,足见戏曲活动在民间有着广泛的群众基础。

然而,这样一种群众喜闻乐见的艺术活动,其生存环境却极为艰窘,一直受到统治者的打压。早在宋代,朱熹的得意门生陈淳,在《上傅寺丞书》中就曾严厉强调"群不逞少年,遂结集浮浪无赖数十辈,共相唱率,号曰'戏头',逐家哀敛钱物,豢优人作戏。或弄傀儡,筑棚于居民丛萃之地、四通八达之郊,以广会观者"⑨,并认为戏曲有"无故剥民膏为妄费"、"荒民本业事游观"⑩等八大罪状,应在严禁之列。至清代,禁戏愈烈。江苏巡抚汤斌、绍兴知府李亨特、江阴县令冯皋强、武进县令孙一士等,均曾榜禁演戏。"禁演唱夜戏"⑪、"屏去里巷戏剧"⑫、"禁演剧"⑬、"妇女禁艳妆观剧"⑭、"申赛会演剧、博戏、拳勇、掠

① 《焦孝康先生别传》,《(光绪)忻州志》卷三七,清光绪六年刻本。
② 同上。
③ 《(同治)苏州府志》卷八九,光绪九年刊本。
④ 李荣灿《王孝子歌》,《(同治)临武县志》卷四一,同治增刻本。
⑤ 赵辉璧《施孝子传》,《(光绪)浪穹县志略》卷一一,光绪二十八年修民国元年重刊本。
⑥ 《(道光)大荔县志》卷一三,清道光三十年刻本。
⑦ 潘授《程侯生祠记》,《(同治)景宁县志》卷一三,同治十二年刻本。
⑧ 《(乾隆)望江县志》卷三,乾隆三十三年刊本。
⑨ 《(乾隆)龙溪县志》卷一〇,乾隆二十七年刻本。
⑩ 同上。
⑪ 《(乾隆)绍兴府志》卷一八,乾隆五十七年刊本。
⑫ 《(同治)苏州府志》卷一二七,光绪九年刊本。
⑬ 《(光绪)江阴县志》卷一五,光绪四年刻本。
⑭ 《(光绪)寿阳县志》卷八,光绪八年刊本。

贩之禁"①、"禁妇女观剧"②。尤其是汤斌,一再下令禁戏,称:"迎神赛会,搭台演剧一节,耗费尤甚,酿祸更深。此皆地方无赖棍徒,借祈年报赛为名,图饱贪腹。每至春时,出头敛财,排门科派。于田间空旷之地,高搭戏台,哄动远近。男妇群聚往观,举国若狂,废时失业,田畴菜麦,蹂躏无遗"③,"深为民病。合行出示严禁"④。到了乾隆中叶,江苏巡抚陈宏谋,在"风俗条约"中规定,不许"将佛经编为戏剧,丝竹弹唱"⑤,"镫彩演剧"、"抬阁杂剧"⑥也在摈弃之列。有的为了禁止妇女观剧,还想出了这样一个主意。清康熙年间,孙谠任武进县令,曾禁止妇女观剧,然收效甚微。"丁酉季春演剧皇亭,妇女杂沓,无以禁之。时岁饥,因令里甲持簿一本,向诸妇云:'县主欲每人化饥民米一石,请登名于右。'众愕然,潜散。"⑦以派捐米粮的名义,硬是将前来观剧者吓走。

　　就是在衣着上,对优人也多所限制,并写入官府档:"胥隶倡优,概不许着花缎、貂帽、缎靴。犯者许人扭禀,变价充赏"⑧,"奴仆、优伶、皂隶许用茧绸、毛褐、葛布、梭布、貉皮、羊皮,其纺丝绸绢缎纱绫罗、各种细毛及石青色衣,俱不得服用。"⑨视优伶与奴仆、皂隶为同等,竭力贬抑其地位,以示与普通百姓的区别。但无论统治者对戏曲艺人如何压制,优人场上的歌舞演唱能给人们带来快乐,却是不容抹煞的客观现实。戏班作场处,往往是"观者如狂,趋之若鹜"⑩,"郡中士庶,争挈家往观"⑪,"男女奔赴,数十百里之内,人人若狂"⑫。在苏州一带,一些家庭贫困的农户,还令其子弟自幼习艺于梨园,"色艺既高,驱走远方"⑬,以

① 《(乾隆)江南通志》卷一一二,文渊阁四库全书本。
② 《(乾隆)武进县志》卷一四,乾隆刻本。
③ 《汤文正公抚吴告谕》,《(同治)苏州府志》卷三,光绪九年刊本。
④ 同上。
⑤ 《陈文恭公风俗条约》,同上书。
⑥ 同上。
⑦ 《(乾隆)武进县志》卷一四,乾隆刻本。
⑧ 《汤文正公抚吴告谕》,《(同治)苏州府志》卷三,光绪九年刊本。
⑨ 《(光绪)广州府志》卷四,光绪五年刊本。
⑩ 《禁花鼓戏示》,《(光绪)青浦县志》卷一四,光绪四年刊本。
⑪ 《(光绪)重修华亭县志》卷二三,光绪四年刊本。
⑫ 《陈文恭公风俗条约》,《(同治)苏州府志》卷三,光绪九年刊本。
⑬ 《(乾隆)元和县志》卷一〇,乾隆二十六年刻本。

作谋生之计。在浙江绍兴,"家道殷实者,往往纳充吏承,其次赂官出外为商,其次业艺,其次投兵,其次役占,其次搬演杂剧,其次识字"①。在职业选择上,"业艺"与"搬演杂剧"反而在读书习文之上。这充分说明,人们并没因统治者对伶人的贬抑、打压而对他们有丝毫的鄙视,反而对伶人的场上表演越发喜爱。所谓"习俗移人,贤者不免"②,表述的正是这一道理。缘此之故,一些能办得起戏曲演出者,往往很有面子,而"力不能备,则以为耻"③。

在一些人看来,戏曲不仅可以"娱心意、悦耳目"④,还具有励志的作用。据说,明成化年间,福建上杭县修葺衙门官舍,一邱姓建筑工匠整天接连不断地责打其徒弟,县令马淳看到后,"怒谓:'彼亦人子,不供役,则还诸其父母已耳,奈何数挞之?'工曰:'余儿道隆也,欲从塾师学,不愿为工,读书岂枵腹可能?屡谕之不从,故棰之耳!'淳惊异,适衙前演梨园为苏季子故事,因谓道隆曰:'尔为学,试以对。能,则说父任尔;不能,版筑终身无憾也。'遂为出句曰:'说六国君臣易。'即应声曰:'处一家骨肉难。'淳曰:'此子不凡,修脯在我。'遂延师教之。三年,将解任,出百金托一绅终其事。后道隆学业大成,登正德进士,适令顺德"⑤。以工匠之子,看到《苏秦金印记》的演出,触动不小。在县令马淳的资助下,刻苦读书,由"版筑"者之子而进士及第,成了食国家俸禄的政府官员。读书改变命运,此当是一例。邱道隆史有其人,乃福建上杭人,为明正德七年(1514)三甲第 102 名进士。⑥ 方志所载邱氏幼年之事,当可信。戏曲在民间生活中的作用,应给予充分估价。

在当时,为戏曲的存在而鼓与呼者亦不乏其人。清人陈时泰在《新建关庙戏楼记》一文中,就曾针对"演戏之为亵"⑦的说法提出批

① 《(乾隆)绍兴府志》卷二一,乾隆五十七年刊本。
② 《(光绪)续修临晋县志》"风俗",光绪六年刻本。
③ 《(光绪)荥河县志》卷二,光绪七年刊本。
④ 《(光绪)续纂句容县志》卷四,光绪刊本。
⑤ 《(光绪)广州府志》卷一六一,光绪五年刊本。
⑥ 朱保炯、谢沛霖编《明清进士题名碑录索引》下册,上海古籍出版社,1979 年,第 2502 页。
⑦ 《(乾隆)镇江府志》卷四六,乾隆十五年增刻本。

评,认为戏曲具有孔子所说"以孝弟忠信教人者,谆谆矣"①同样的社会教育功能,说道:

> 金人立国,制为院本传奇入之,人人所好。郑卫之声,艳冶之形,以深入其耳目,而穷乡僻里之贩夫、炊妇不识《史记》者,皆相喷喷曰:"五娘糟糠,云长秉烛。"戏楼之设安在,不可以"兴观群怨"、与孔子学诗之训而同功也哉?②

在他看来,"演戏"是传输民族精神的重要载体、涵育风操节概的有效途径,不管识字与否,都能从中悟到有益于身心健康的道理。特别是一些贩夫、炊妇,他们对历史知识的接受与了解,大都凭借观看戏曲演出。"兴"、"观"、"群"、"怨",见于《论语·阳货》。在孔子看来,《诗》,具有"兴"、"观"、"群"、"怨"之功能。照前人解释,"兴",说的是"触物以起情","感发志意";"观",则有"观风俗之盛衰"、"考见得失"之意;"群",强调的是"群居相切磋",以长短互补,共同提高;"怨",则有"怨刺"、"怨忿"、牢骚之意。这里,将为正统文人所鄙弃的戏曲与被奉为儒家经典的《诗》等量齐观,并认为这一艺术形式对百姓情操的涵育、精神品格的提升、世道人情的考察以及现行政治的怨刺,均起到不可低估的重要作用。放在当时特定条件下,这一议论是难能可贵的。

同时,还不时有人强调,"古之设教,莫重于乐"③,"乐以导和,不和不足为乐"④。而"乐",其价值又不仅仅止于"娱心意、悦耳目"⑤,还应该在"有裨风教"⑥方面起到良好的助推作用,给人以积极奋进的力量。树人间之正气、立处世之正道,使得家庭和谐、社会安定,而不是

① 《(乾隆)镇江府志》卷四六,乾隆十五年增刻本。
② 同上。
③ 黄溍《海盐州新作大成乐记》,《(雍正)浙江通志》卷二六,文渊阁四库全书本。
④ 同上。
⑤ 《(光绪)续纂句容县志》卷四,光绪刊本。
⑥ 《(光绪)漳州府志》卷三八,光绪三年刻本。

一味猎奇,以露骨的色情展示、拙劣的"艳异"①扮戏、怪诞的鬼怪表演、粗鄙的人物对白,去讨好接受者。这一看法,对于保障戏曲文化市场的健康发展,无疑具有积极的促进作用。

因为戏曲文化积淀由来已久,它对人们平素生活的渗透也显而易见。如直隶太仓州的闹元宵,"好事者遴俊童,扮演故事。或为渔婆采茶,以金鼓导从"②。三、四月间的迎神赛会,"多扮猎户、丧神,间饰女妆"③。腊八,"丐者戴纸冠、涂面扮傩逐疫"④。山西大同的迎春仪式,"优人乐户各扮故事,乡民携田具唱农歌演春于东郊"⑤。元宵节,"各乡村扮灯官吏,秧歌杂耍,入城游戏"⑥。荣河县的春秋祭赛,"多有妆扮男女,出丑当场者"⑦。在浮山,"立春,先期一月用乐户,假之冠带,曰'春官'、'春吏'。又装春婆一人,叩谒于官长及合邑荐绅之门,诵吉语四句以报春。至期,先一日集优人、妓女及幼童扮故事,谓之'演春'"⑧。在昭文县,十二月初一,"乞人始偶男女,傅粉墨,妆为钟馗、灶王,持竿剑望门歌舞以乞"⑨。元和县,于同日"扮男女灶王向人家跳舞乞钱"⑩。在镇海,"立冬,打鬼胡,花帽鬼脸,钟鼓剧戏,种种沿门需索"⑪。在慈溪,"腊月,勾头戴幞头,赤须持剑,沿门殴鬼,谓之'跳灶王'"⑫。更有甚者,或作乞丐状,或披枷戴锁作罪人状,"以酬神愿"⑬。种种情状,名之曰祀神酬愿,其实,皆带有很浓的表演成分。有的是直接将戏场搬演移入节令奉祀活动,或假之衣冠,以美观瞻;或并伶人亦借之,以强化可看性。

① 李生光《戒扮演粉戏说》,《(光绪)直隶绛州志》卷一七,光绪五年刻本。
② 《(嘉庆)直隶太仓州志》卷一六,清嘉庆七年刻本。
③ 同上。
④ 同上。
⑤ 《(乾隆)大同府志》卷七,乾隆四十七年重校刻本。
⑥ 同上。
⑦ 《(光绪)荣河县志》卷二,光绪七年刊本。
⑧ 《(光绪)浮山县志》卷二六,光绪六年刻本。
⑨ 《(雍正)昭文县志》卷四,雍正九年刻本。
⑩ 《(乾隆)元和县志》卷一〇,乾隆二十六年刻本。
⑪ 《(光绪)镇海县志》卷三,光绪五年刻本。
⑫ 《(光绪)慈溪县志》卷五五,光绪二十五年刻本。
⑬ 《(咸丰)兴义府志》卷四〇,咸丰四年刻本。

就连绘画、雕塑、木刻等伎艺，也时而以反映戏曲故事为主要内容。如山东东光县城北之接佛寺，"两壁范琉璃为人作演剧状，共若干出"①。江苏宜兴县衙前，两壁所画皆是优人演戏图像。② 镇江东岳别庙，"后殿壁乃大观四年名笔所画。侍卫、优伶、衣冠、器仗，皆极精妙"③，后人为保护这一绝世名笔，"乃为木函护之"④。著名缝工柏俞龄，以碎绫在红绫帕上精心制作出《王祥卧冰图》，令观者啧啧称奇。这大概是受了戏曲《王祥卧冰》的影响。⑤ 还有人在一小小雀笼上，竟然"刻元人刘知远传奇（即《白兔记》）全本"⑥。

戏曲文化不仅在人们的精神陶冶上起到不少作用，还直接影响了现实生活中行为、动作的选择，足见入人之深。尤其值得注意的是，"每科乡试前，择吉延科举生员贡监，设宴县堂。架登瀛桥，结彩棚，插桂枝。诸生公服至，知县率僚属迎于堂檐下，行礼毕，就席。知县主席，僚属席东向，诸生席西向。酒三行，演剧。诸生起揖辞行，过登瀛桥，折桂花一枝，从仪门出，鼓乐前导。知县率僚属出龙门坊，送至南门外，揖别。武场亦如之"⑦。而苏州则将宾兴日定在农历六月十五日，并创作有《宾饯曲》，令优人预先演习熟练，届时演奏。优人皆穿起霓裳羽衣，作月宫仙人之打扮，"宴罢，诸生由月宫出，每一人，优手执桂枝以赠。又制彩旗数十对，各缀吉语，令诸生任意探取之，以卜他日荣遇云"⑧。而广德直隶州，则是由优人仿《鹿鸣曲》演奏数阕，撤宴后，"优人于仪门内张设彩幔作月宫形，扮嫦娥一、侍女一，手执桂丛，候生员从月宫过，各以一枝予之"⑨。将蟾宫折桂进一步具象化。南昌府，则除宾兴表演仪式大致同苏州府外，官府送诸生东郭外，还"各

① 《（光绪）东光县志》卷一二，光绪十四刻本。
② 参看《（雍正）平阳府志》卷二三，乾隆元年刻本。
③ 《（乾隆）镇江府志》卷一七，乾隆十五年增刻本。
④ 同上。
⑤ 参看《（光绪）吴江县续志》卷四〇，光绪五年刻本。
⑥ 同上。
⑦ 《（光绪）榆社县志》卷七，光绪七年刊本。
⑧ 《（同治）苏州府志》卷一四九，光绪九年刊本。
⑨ 《（乾隆）广德直隶州志》卷二二，乾隆五十九年刊本。

赠以卷资"①。而惠民县,宴毕,诸生"由龙门各折桂花先赴文庙,立戟门外。知县至,率诸生入庙行辞庙礼。毕,诸生遂行,知县回署"②。宾兴仪式,初在县衙举行,后在文庙完成最后程序。由"龙门各折桂花"③,取跳龙门之意。咸阳,是在仪门外作升仙桥,植桂花于桥上,设宴于公堂。礼毕,诸人从升仙桥通过,"优人扮仙女簪花,诸生乘马,鼓吹、彩旗前导,县官率僚属肩舆送出。东郊复设宴演剧"④。意谓一登龙门,身份骤变,如入仙境。且将演戏场所设在东郊。雒南县,是先演剧,表演如五魁欢跳的歌舞。席散后,诸生将行,"仪门外架桥作月宫状,饰嫦娥把酒簪花,诸生以序蹑桥出,鼓吹、彩旗前引,至万寿寺前,官僚继至送行"⑤。仪式的中间环节,与上述略有不同。整个宾兴仪式,就具有很浓的表演色彩。而仪式进行过程中,又穿插以戏曲表演,可谓戏内、戏外,台上、台下,互为照应,相映成趣。戏曲文化渗透进人们生活的诸多环节,是不言而喻的。

第二节 歌舞、戏曲表演及其演出
经费的运作方式

"方志卷·初编"所收文献,不少涉及四时节令歌舞、戏曲表演的珍贵资料。在拙编《清代散见戏曲史料汇编·诗词卷》中,虽然也有不少这方面的内容,但由于受特殊文体表达方式的局限,对表演情况的表述只能取其大略,而不能作全面、详细的描写,而方志则不同。它是知识的宝库,以至有地方"百科全书"之称。一般的志书,往往包括图表沿革、疆域、河防、学校、祠祀、户口、武备、田赋、职官、选举、人物、列女、艺文、古迹、祥异、杂志等门类,但节令礼仪、岁时民俗、生活习惯、民间信仰、俗言俚语等内容,则是必不可少的。因为这类载述,看起来

① 《(同治)南昌府志》卷二七,同治十二年刻本。
② 《(光绪)惠民县志》卷一一,光绪二十五年补刻本。
③ 同上。
④ 《(乾隆)咸阳县志》卷四,乾隆十六年刻本。
⑤ 《(乾隆)雒南县志》卷五,乾隆十一年刻本。

无足轻重,但"民俗之美恶,政治之得失系之矣"①。再说,节令时俗之类描述,是最能体现地方特色的,又岂能不详细书写?这给我们戏曲、歌舞表演研究,提供了莫大方便。这里,不妨将"方志卷·初编"所收文献有关歌舞、杂耍与戏曲表演之记载略加论述:

 戏曲艺术的生存土壤,应该说是主要在农村。这是因为,在传统社会里,农民一年四季的时间,劳作于田间者居多,只是到了秋收冬藏之时,才有余暇稍作休息。但一生辛劳的淳朴百姓,早已习惯于忙碌的生活,一旦闲下来,这段时间如何打发,倒成了问题。所以,斗鸡、斗羊、斗鹌鹑、跳绳、踢毽子等民间娱乐活动应运而生。而观赏戏曲演出,无疑是最佳的选择。这是春节前后农村各类娱乐活动集中出现的主要原因。与城市生活相比,有着很大的不同。城市居民一般没有土地,靠某种手艺或小商品经营以谋生计,而一旦接受某事,便须不间断地去操持,否则,举家生活来源则成了问题。除非家中甚为富裕,才可能有闲暇去作文化消费。就此而论,戏曲演出的接受群体,远不如农村队伍庞大、时间集中。

 而农村,又由于农民特殊的生活方式、生存样态,戏曲活动又必须在农闲时举行,"自收获毕,各乡村皆演剧报赛"②。如同人云:"土伶皆农隙学之"③,"每届秋熟,则载木偶泥像,敲锣吹角,旗帜台阁,各极工巧,游行城郭,拥道塞途,以为戏乐"④,"夜使优伶演剧,箫歌达旦"。⑤ "岁时社祭,夏冬两举","乡镇多香火会,扮社鼓演剧"⑥。上元节,张花灯,架鳌山,"鼓吹杂戏,火树银花"⑦,"金鼓与散乐、社火层见迭出"⑧,"吹箫击鼓,优伶奏技。而各社各有社火,或骑或步,或为仙

① 孔尚任《平阳府志》卷二九"风俗",徐振贵主编《孔尚任全集辑校注评》第4册,齐鲁书社,2004年,第2489页。
② 《(嘉庆)武义县志》卷三,宣统二年石印本。
③ 《(同治)临川县志》卷一二上,同治九年刻本。
④ 同上书,卷五二之二。
⑤ 同上。
⑥ 《(光绪)直隶绛州志》卷二,光绪五年刻本。
⑦ 同上。
⑧ 《(光绪)平定州志》卷一〇,光绪八年刻本。

佛,或为鬼神,鱼龙虎豹,喧呼歌叫,如蜡祭之狂"①。元城县灯节,"肆市通衢,张灯结彩,放花炬,演扮杂剧,击社鼓欢唱以为乐"②。平定州,元宵节前后三日,"灯火辉煌,鼓乐喧阗。里人扮演杂剧相戏。坊肆里巷士庶之家与街市铺面各家门前,累砌炭火焚之,名曰'塔火'"③。神池县,"军民各扮秧歌、道情、龙灯等戏,欢歌行游,通宵不寐"④。黑龙江,"城中张灯五夜,村落妇女来观剧者,车声彻夜不绝"⑤。在上虞,"街市悬灯,各社庙赛神,以鼓乐剧戏为供"⑥。在武义,"各家悬灯于门,街衢或接竹为棚,挂灯其上,笙歌喧阗彻旦。各坊作龙灯,长数十丈,多扎花灯为人物、亭台数百盏,迎于街市,以赛神斗胜。自初十夜起至二十夜止"⑦。浏阳县,"乡村以布数丈绘龙鳞,织竹被之,剪纸制龙首尾形,缀而合舞,曰龙灯。为鱼虾形,曰鱼灯。或制狮首,缀布,令童子被之,曰狮子灯。或剪盆花形,曰花灯。晴日缘村喧舞,杂以金鼓,主人然爆竹,剪红帛迎之为乐。又有服优场男女衣饰,暮夜沿门歌舞者,曰花鼓灯"⑧。登州府,"街市及各巷口皆结棚,悬彩灯。各庙张灯,或为鳌山、狮象、龙鱼,谓之灯会。好事者作灯谜榜于通衢,群聚观之,谓之打独脚虎;又有烟火会,银花火树,杂以爆竹,砰訇遍远迩;或竖木作高架,缚各种烟火于上,谓之架花,皆巧立名目以竞胜。子弟陈百戏,演杂剧,鸣箫鼓,谓之秧歌,喧阗彻夜"⑨。广州府,灯彩繁多,目不暇接,"其鳌山用彩楮为人物故事,运机能动,有绝妙逼真者。鳌山灯出郡城及三山村,机巧殆甚,至能演戏"⑩。在兴义,自正月初十,城中就有"龙灯、花灯及唱灯之戏。元宵城中观灯遨

① 《(光绪)平定州志》卷一〇,光绪八年刻本。
② 《(同治)元城县志》卷一,同治十一年刊本。
③ 《(光绪)平定州志》卷五,光绪八年刻本。
④ 《(光绪)神池县志》卷九,清钞本。
⑤ 《(嘉庆)黑龙江外记》卷六,光绪刻本。
⑥ 《(光绪)上虞县志》卷三八,光绪十七年刊本。
⑦ 《(嘉庆)武义县志》卷三,宣统二年石印本。
⑧ 《(同治)浏阳县志》卷八,同治十二年刻本。
⑨ 《(光绪)增修登州府志》卷六,光绪刻本。
⑩ 《(光绪)广州府志》卷一五,光绪五年刊本。

游,漏下三、四鼓不绝"①。清康熙间人陈豫朋在《午亭村灯火》一诗中写道:"乡侪尤多傀儡忙,村词野调乖宫商。聆遍前街与僻巷,园亭暂对村优场。"②恰反映出这一闹元宵之盛况。

(一) 各类伎艺的表演情状

尤其值得一提的是,这类群体性的娱乐活动中具有典型特色的伎艺表演。

一是铁花之戏。据清人赖昌期《(同治)阳城县志》记载:

> 邑中元夕有铁花之戏。召工冶铁如水,预取木窾其首,注铁汁其内,使有力者举而击之,铁汁乘击势自窾外激可至数丈,然必向林木间。其汁激注树上,光铓飞射,如火如雹,金银照灼,最为奇观。惟泽州诸县有之,他处不闻此戏。③

是一种近似于焰火的伎艺。不过,焰火是利用火药的点燃爆出火花,此则是用铁汁灌入预先凿有洞穴的木料,靠击打之力,使火花四溅,形成绚烂多彩之奇观。此术今已不多见,这一记载十分珍贵。

二是"桥灯"制作。《(同治)嵊县志》载曰:"乡社人擎一版,版联二灯,窍两端而贯接之,长数十丈,前后装龙头、龙尾,可盘可走,谓之'龙灯',又谓之'桥灯'。今桥灯惟金、处等郡尚为之。"④而《(同治)景宁县志》也有相似记载,谓:

> 龙灯之制有二:有滚龙,缚竹为首,身足连之以布,舞于庭前;有桥灯,长板一片,架灯三盏为一桥,端轴联接,负之以行,周巡坊隅,多者八九十桥。远望见灯不见人,一线夭矫,灿灿如龙。⑤

① 《(咸丰)兴义府志》卷四〇,咸丰四年刻本。
② 《(雍正)泽州府志》卷四八,雍正十三年刻本。
③ 《(同治)阳城县志》卷一八,同治十三年刊本。
④ 《(同治)嵊县志》卷二〇,同治九年刻本。
⑤ 《(同治)景宁县志》卷一二,同治十二年刻本。

由此看来,"桥灯"、"板灯",乃一物而异名。据说,在浙江,"桥灯"之表演,春节庆祝活动中尚可一见,其他地方则不见了踪迹。《(道光)续修桐城县志》,也记载有龙灯制作与表演,曰:

> 制为龙灯,长数丈,篾扎,中空,或纱、或纸糊其外,或绘鳞甲,或绘人物杂剧于上,每人持一节,街市旋舞。又有船灯、车灯、马儿灯、采茶灯、麟凤灯、兽灯、鱼灯,金鼓喧闹,看灯者争放,火花飞爆,谓之灯节。①

仍可见灯火之盛。元宵灯节时,人们还会"画龙狮诸灯,长可八九丈,分作十节、八节,点放灯光按节,而持其柄以尽飞舞之态。如龙灯,则前有一盏白圆灯作戏珠状。狮灯,则前有一盏大红灯作弄球状。华彩鲜明,轻便婉转,所至人家门首,无不争放爆竹以作送迎"②。当今所表演的"二龙戏珠"、"狮子滚绣球",实则是从古代承继而来,在动作的复杂性方面,并有所丰富、发展。

三是龙舟的制作与竞赛。《(同治)益阳县志》卷二引邑人周代炳《龙舟记》,乃详细记述了湖南益阳一带龙舟的制作与竞渡场景,曰:

> 湖湘竞渡之俗,莫盛于益。每麦秋,沿江无赖,水陆索费,行旅苦之。龙舟长十丈许,巨木为脊,以竹纽络首尾,浇以沸汤绞之。木虽坚,亦翘如张弓,内设横木如齿,可容百数十人。外傅薄板,饰以彩绘,鳞爪、首尾毕具。旗别以色。舱中坐者,桡四尺,立者桡七尺,两两相间。前坐二人,名分水桡,以趫技善搏者充。后一人,名柁瓦桡,择老成谙水者充之。设钲一、鼓一、铳一、长竿一,斗械俱备。旁置别舸三间,藏骁健以备助。在关王夹者曰"关王船",黄泥湖者曰"扁担船",在粟公港者曰"紫山船",在于家洲者曰"玉皇船",各以旗辨其地。自五月朔至端午日,每日啸侣江

① 《(道光)续修桐城县志》卷三,道光七年修十四年刻本。
② 《(咸丰)续修噶玛兰厅志》卷五,咸丰二年续修刻本。

干,裹红巾,排列登舟。舟始行,钲鼓徐应,坐者缓桡而进,立者竖桡而歌,整以暇也。迫两三舟相近,鼓乃急,立桡分水,桡俱下,竿摇水激,呼声雷动,江水为沸。舟行迅疾,虽杨么水轮不及也。数舟争进,须臾渐分胜负。捷者更捩舵,绕出其舟,放铳三。两岸观者,各为喝采,而挪揄其负者。负者忿而思逞,稍让则已,否则豕突羊狠,不覆不止。嘉庆戊寅年,以斗致溺者捞尸七十有三。肤将腐矣,犹怒目举桡作斗状,可笑也。市楼有女,方簸米,目注龙舟,以手助势,而米已拨去无余。又舟妇方乳儿,闻龙舟鼓紧,抱亦紧,儿啼急,犹曰:"莫哭莫哭,看尔爷爷赢船。"比觉,儿已气绝怀中矣。是日沿江演剧,观者如堵。彩船画楫,箫管间奏。酒馔丰饫,妇女亦盛饰相炫耀,往来杂沓。①

当今,各地每当端午节,虽大都有龙舟竞渡,一些旅游景点,也时常举行此类活动,以招徕游客,但舟之规模较以往则小许多,制作之复杂性,也远逊古时。

而广东番禺的宣和龙舟,制造工艺更为复杂,不仅舟之两旁有荡桨者,而舟的两层台阁上,还有许多服饰装扮、手中所持物各异,且能做出种种表演的不同人物,并装配有能操纵舟上偶人行为举止的机关,可谓一绝。《(同治)番禺县志》记载:

番禺大洲有宣和龙舟遗制,船长十余丈,广仅八尺,龙首尾刻画,奋迅如生。荡桨儿列坐两旁,皆锡盔朱甲,中施锦幔,上建五丈樯五,樯上有台阁二重,中有五轮阁一重,下有平台一重。每重有杂剧五十余种,童子凡八十余人,所扮者菩萨、天仙、大将军、文人、女伎之属,所服者冠裳、介胄、羽衣、衲帔、巾帼、襁褓之属,所执者刀槊、麾盖、旌旗、书策、佩帨之属。凡格斗、挑招、奔奏、坐立、偃仰之状,与夫扬袂、蹇裳、喜惧悲恚之情,不一而足,咸皆有

① 《(同治)益阳县志》卷二,同治十三年刻本。

声有色,尽态极妍,观者疑为乐部长积岁练习,不知锦幔之中,操机之士之所为也。每一举费金钱千计。①

这种龙舟,乃世所仅见。此条乃采自屈大均《广东新语》(卷一八),文字稍有出入。

四是"抬垛"(又名"儿郎架")。《(光绪)宜阳县志》引清人张恕《宜阳县竹枝词》之九谓"闻声蓦地齐翘首,云拥飞仙阁上来",句后注曰:"择姣好小儿,衣以彩服,扮演故事。凿几设机,擎小儿于上,舁之游戏,俗名抬垛。"②河南宜阳有此戏。同时,《(同治)临川县志》也曾记载:"里中每岁迎赛神会,各家多有将十岁以下幼孩装扮彩台,名为儿郎架。"③二者当为同一种伎艺。不过,由于流传地域不同,故名称各异。在山西一带,此类伎艺,今尚偶一为之。

五是缘竿之戏。此实是一种杂技表演。东汉张衡的《西京赋》就有相关记载。《(康熙)钱塘县志》载曰:"有为缘竿之戏者,竿高数十尺,徒手直上,据竿顶左右盘旋,以腹贴竿,投空掷下,捷若猿猱。聚观者神惊目眩,而为此技者如蝶拍鸦翻,籧籧然自若也。"④至今,杂技舞台仍有此等表演。

六是猴戏。《(康熙)平和县志》谓:"猴,一名狙公。性躁,食物必满贮两颊。土人加以冠带教之,能作百剧。"⑤清人马步青《义猴行》云:"猴能戏,猴有义。猴戏猴之常,猴义人所异。人傍猴戏作生涯,猴随人兮到人家。猴忽幻作人态度,衣曳锦绣帽乌纱,人歌猴舞猴得粟。"⑥笔者幼年在乡间常观猴戏,猴子在其主人的指令下,能披官袍、戴乌纱,会骑犬、作揖等多种动作,表演如诗中所写。近年之猴戏,已非往日之规模,仅仅是耍猴而已。

① 《(同治)番禺县志》卷六,同治十年刊本。
② 《(光绪)宜阳县志》卷一四,光绪七年刊本。
③ 《(同治)临川县志》卷五四,同治九年刻本。
④ 《(康熙)钱塘县志》卷七,康熙刊本。
⑤ 《(康熙)平和县志》卷一〇,光绪重刊本。
⑥ 《(嘉庆)郴州总志》卷四二,嘉庆二十五年刻本。

七是说平话。《(道光)厦门志》记载:"又有说平话者,绿阴树下,古佛寺前,称说汉唐以来遗事。众人环听,敛钱为馈,可使愚顽不识字者为兴感之用。间有说艳书及《水浒衍义》者。"①又,《(同治)徐州府志》引袁枚《直隶总督兵部尚书李敏达公家传》曰:浙江巡抚李卫,虽不大识字,但是喜听艺人讲说平话,曾"召优俳人季麻子说汉唐杂事,遇忠贤屈抑、佥壬肆志,辄鸣咽愤骂,拔剑击撞"②。平话这一伎艺,不仅为下层百姓所欢迎,也得到达官贵人的追捧。平话,在晚清流传至福建沿海一带,且成了寻常百姓"绿阴树下,古佛寺前"③最常欣赏的一门伎艺,此事很少见文献叙及。或称,福州评话"流行于福州方言地区与建阳、三明、莆田、宁德等地,台湾与东南亚华侨集居地区也有演出。相传由柳敬亭弟子居辅成南下传授"④。然福州评话是一曲种,"有说有唱。唱词多为七字句,八字句,基本腔调有序头(相当于开篇)、吟句、沂牌三种"⑤。而柳敬亭则主要靠说,有文献可证。吴伟业《柳敬亭传》引云间莫后光语曰"闻子说者,危坐变色,毛发尽悚,舌挢然不能下"⑥,又叙述曰:"属与吴人张燕筑、沈公宪俱,张、沈以歌,生以谈。"⑦与福州评话大有不同。而且,方志称"有说平话者"⑧,亦强调"说",非"说唱"。就此而言,方志所载说平话者,当与柳敬亭风格相类,而与所谓"福州评话",或并非一事。

八是"跳脚舞"。此乃彝族的一种民间歌舞。据《(咸丰)兴义府志》记载:"将焚之前,姻党群至,咸执火以来,至则弃火,而聚其余炬于一处,相与携手吹芦笙,歌唱达旦,谓之'跳脚'也。"⑨众人手牵着手,围着火堆,在芦笙的伴奏下边唱边跳,气氛热烈欢快。

① 《(道光)厦门志》卷一五,道光十九年刊本。
② 《(同治)徐州府志》卷二二上之下,同治十三年刻本。
③ 《(道光)厦门志》卷一五,道光十九年刊本。
④ 《福州评话》,《中国近代文学大系 1840—1919·俗文学集二》,第555页。
⑤ 同上。
⑥ 《吴梅村全集》下册,上海古籍出版社,1990年,第1055页。
⑦ 同上书,第1056页。
⑧ 《(道光)厦门志》卷一五,道光十九年刊本。
⑨ 《(咸丰)兴义府志》卷四一,咸丰四年刻本。

九是山歌小调。"里巷歌谣,父老转相传述,樵牧赓和,皆有自然音节。"①但因其俚俗,往往得不到应有的重视。而《(同治)武宁县志》却有着较为详细的记载,称:

> 农民插禾,联邻里为伍,最相狎昵。日午饮田间,或品其工拙疾徐而戏答之,以为欢笑。每击鼓发歌,递相唱和,声彻四野,悠然可听。至若御桔槔,口歌足踏,音韵与辘轳相应,低昂宛转,尤足动人。然往往多男女相感之辞,以解其忧勤辛苦,若或不能自已者,亦田家风味也。②

这里所载述的乃两种表演形式,一是田间休息时,击鼓发歌,递相唱和;一是踏龙骨水车时,随着辘轳转动而歌唱。其实,还有一种唱法,即农民于夏秋前后,劳作田间,"老少负荷,数十为群。每群择能讴者一人为长,高声朗唱,众人和之。昼夜络绎,笑语相随"③。是一人领唱,众人相和,别有一番情趣。广东人更爱唱歌,"凡有吉庆,必唱歌为乐"④。"其歌也,辞不必全雅,平仄不必全叶,以俚言土音衬贴之,唱一句或延半刻,曼节长声,自回自复,不肯一往而尽。辞必极丽,情必极至,使人喜悦悲酸,不能已已。"⑤"其歌之长调者,名曰《摸鱼歌》。或妇人岁时聚会,则使瞽师唱之"⑥,"其短调踏歌者,不用弦索,往往引物连类,委曲譬喻,如《子夜》《竹枝》体,天机所触,自然合韵。儿童所唱以嬉,则曰山歌,亦曰歌仔,似诗余,音调虽细碎,亦多妍丽之句"⑦。试举几例:

有曰:"中间日出四边雨,记得有情人在心。"曰:"一树石榴全

① 《(同治)武宁县志》卷八,同治九年刻本。
② 同上。
③ 同上。
④ 《(同治)番禺县志》卷六,同治十年刊本。
⑤ 同上。
⑥ 同上。
⑦ 同上。

着雨,谁怜粒粒泪珠红。"曰:"灯心点着两头火,为娘操尽几多心。"曰:"妹相思,不作风流到几时?只见风吹花落地,那见风吹花上枝。"《蜘蛛曲》曰:"天旱蜘蛛结夜网,想情只在暗中丝。"又曰:"蜘蛛结网三江口,水推不断是真丝。"①

甚至还有唱歌比赛,犹如当今之"青歌赛"、"中国好声音"等。据演唱水平评定高下,决定名次,名次高者有奖励。有的方志,还记载下赛歌过程与场面,谓:

> 试歌,主人具礼币聘善歌者为主试,正、副二人,鼓乐导引,盛宴之,送歌台。台高数尺,主试登台垂帘坐。献歌者投卷,自署姓名、歌某曲。卷齐,以次注明于册。台下聚看者如堵墙。叙先后唱名,梯而上坐。帘外歌,帘内悬大钞金。主试者对所纳卷谛听之,歌至某句某字佳,密圈点之。误则抹,抹则落其卷而金鸣,歌者诎然赧而下。其所取者,榜而覆之,此初场也。自是而二场,而三场,较课至极精,乃加总评分甲乙。然擅高技者,初场辄不至,以滥竽者多不足为侪伍也。二、三场始纳卷,一鸣而万暗,直夺状头,往往如此。场毕榜定,花酒鼓乐送之归。贺者盈门,宾客云集。大启筵席,召梨园。②

整个比赛,其严肃程度不亚于入礼闱、考功名。正因为喜欢唱歌者多,才成了乡间百姓共同参与的娱乐活动。"儿女子岁时聚会,每以歌唱相娱乐。"③所以,才会有当场比试以决高低之举。其它地方,也是如此。如江西雩都,"人插茉莉,唱《采莲》之曲"④。台湾彰化的青年男女,每当九十月份收获完毕,饮酒歌舞,"酒酣,当场度曲,男女无定

① 《(同治)番禺县志》卷六,同治十年刊本。
② 同上。
③ 《(嘉庆)澄海县志》卷六,嘉庆二十年刊本。
④ 《(同治)雩都县志》卷五,同治十三年刻本。

数,耦而跳跃,曲喃喃不可晓,无诙谐关目。每一度,齐咻一声,以鸣金为起止"①。噶玛兰厅百姓的跳跃盘旋,饮酒歌舞,"歌无常曲,就现在景作曼声,一人歌,群拍手而和"②,也是即兴而歌,当场度曲,即景而起兴,信口而歌唱。而闹灯则唱《龙灯歌》,女孩子则往往"挈花篮唱《十二月采茶歌》"③,如所谓"二月采茶茶发芽,姊妹双双去采茶。大姊采多妹采少,不论多少早还家"④,也唱《纺棉歌》。江南吴歌,以轻清柔缓、婉转悦耳著称,有古曲《江南曲》《子夜歌》之遗风。

当时的普通百姓,在劳作时歌唱生活、歌唱劳动、憧憬未来、祝愿亲朋,有着健康爽朗的基调,故逐渐受到文人的重视。人称:

> 吴江之山歌,其辞语、音节,尤为独擅。其唱法则高揭其音而以悠缓收之,清而不靡;其声近商,不失清商本调;其体皆赠答之辞,或自问自答,不失相和本格;其词多男女燕私离别之事,不失房中本义;其旁引曲喻,假物借声之法,淳朴纤巧,无所不全,不失古乐府之本体,实能令听者移情。⑤

而在文人的视野中,广州一带的民歌,"夫男于田插秧,妇子饁饷,挝鼓踏歌相劝慰"⑥,"一唱三叹,无非儿女之辞、情性之感也,然天机所触,衬以土音俚言,弥觉委曲婉转。信口所出,莫不有自然相叶之韵焉。千古风雅,不以僻处海滨而有间,斯固采风者所不废也"⑦。充分肯定了山歌小调的价值与意义。其观念较之以往,则进步许多。

还应值得一提的是,上文所引《摸鱼歌》,内容大致来自屈大均《广东新语》卷一二《粤歌》,文字稍有出入。据谭正璧考证,"木鱼"一词,最早见于明末诗人邝露(1604—1650)的五言排律长诗《婆猴戏韵学宫

① 《(道光)彰化县志》卷九,道光十六年刊本。
② 《(咸丰)续修噶玛兰厅志》卷五下,咸丰二年续修刻本。
③ 《(光绪)永明县志》卷一一,光绪三十三年刻本。
④ 同上。
⑤ 《(乾隆)吴江县志》卷三九,乾隆修民国石印本。
⑥ 《(嘉庆)澄海县志》卷六,嘉庆二十年刊本。
⑦ 同上。

体诗》中的"琵琶弹木鱼,锦瑟传香蚁"一联。① 故而,一般研究者认为:

> 木鱼,也叫"摸鱼"、"木鱼歌"、"沐浴歌",流行于广东粤语地区。是宝卷与当地民歌结合的产物,也有认为即弹词的变种。早期佛教徒传唱佛教故事。清乾隆、嘉庆年间,当地凡诗赞体的说唱,通称"木鱼"。②

如此一来,《摸鱼歌》究竟源自何处,木鱼在其中起何种作用,倒成了应予追索的问题。清初王士祯《带经堂集》所收《广州竹枝六首》,第一首即谓:"潮来濠畔接江波,鱼藻门边净绮罗。两岸画栏红照水,蜑船齐唱木鱼歌。"③很显然,在清初,木鱼歌的流行与蜑民有关。而蜑民往往"编篷水浒"④、"以渔钓为业"⑤、"浮家泛宅"⑥、"捕鱼而食,不事耕种"⑦。由此而推论,《木鱼歌》,最初之名当为"摸鱼歌",这与蜑民的生活方式有很大关系。它是由民间小调发展而来,主要用于抒情。到后来,叙事功能强化,改唱长篇故事,且加进了敲击木鱼之类的伴奏,名称也随之而改变。况且,"摸"与"木",音相近,是很容易被张冠李戴的。大概可以这样认为,这类民歌的源头,很可能是蜑民们所唱的歌或广东一带沿海百姓的歌。发展到后来,有的仍保持其原始面貌,"不用弦索"⑧、"引物连类,委曲譬喻"⑨,如《子夜》《竹枝》之体,是为短调踏歌。有的则发展为演述一长篇故事,兼用弦乐伴奏,敲击木鱼以节制之。如此解释,则比较接近方志对《摸鱼歌》的表述。当然,事实究

① 谭正璧《释"木鱼歌"》,《谭正璧学术著作集》第9册,第24页。
② 何惠群、龙舟珠等《广东木鱼歌与南音》,《中国近代文学大系 1840—1919·俗文学集二》,第687页。
③ 王士祯《带经堂集》卷五七"蚕尾续诗三",康熙五十年刻本。
④ 田汝成《炎徼纪闻》卷四,指海本。
⑤ 同上。
⑥ 邝露《赤雅》卷上,知不足斋丛书本。
⑦ 同上。
⑧ 《(同治)番禺县志》卷六,同治十年刊本。
⑨ 同上。

竟如何,还有待资料的进一步发现去验证。

十是"跳端公"。本为苗族习俗,乃是一种驱禳仪式。端公,乃男巫。《(咸丰)兴义府志》引《田居蚕室录》云:

> 今民间或疾或祟,招巫驱禳,必以夜。至其所奉之神,制二鬼头:一赤面长须,一女面,谓是伏羲、女娲。临事,各以一竹承其颈,竹上、下两篾圈,衣以衣,倚于案左右,下承以大椀。其右设一小槕,上供神曰"五猖",亦有小像。巫党椎锣击鼓于此。巫或男装,或女装。男者衣红裙,戴观音七佛冠,以次登坛歌舞,右执者曰神带,左执牛角,或吹、或歌、或舞,抑扬拜跪以娱神。曼声徐引,若恋若慕,电旋风转,裙口舒圆,散烧纸钱,盘而灰去,听神弦者如堵墙也。至夜深,大巫舞袖挥袂,小巫戴鬼面,随扮土地神者导引,受令而入、受令而出,曰"放五猖"。大巫乃踏阈,吹角作鬼啸,侧听之,谓时必有应者,不应,仍吹而啸,时掷筊,筊得,谓捉得生魂也。时阴气扑人,香寒烛瘦,角声所及之处,其小儿每不令睡,恐其梦中应也。①

后来之"端公戏",即在此基础上发展而来。

十一是秧歌。在各类伎艺的搬演中,秧歌的表演较为频繁,大致有这样几种形式:

首先是纯粹的歌唱。如浙江慈溪,在元宵节前,"每夕儿童粘五色灯唱歌,谓之'闹秧歌'"②。或是打着彩色灯笼而歌唱。在山东惠民,"八方寺洼,向为积水之区。北人不解种稻,一经水潦,视若石田,邑令沈世铨亲制水车,教民栽种。每当绿云遍野,画鼓连村,讴歌声与桔槔相应"③。地方官沈世铨(江苏阳湖人),从南方引进水车制造、水稻栽插技术,提高了本地百姓的农业生产收入,百姓边唱秧歌边劳作,颇接

① 《(咸丰)兴义府志》卷四一,咸丰四年刻本。
② 《(光绪)慈溪县志》卷五五,光绪二十五年刻本。
③ 《(光绪)惠民县志》卷末,光绪二十五年补刻本。

近秧歌演唱的原始状态,此为"北泊秧歌"。在广东潮州,"农者春时,数十辈插秧田中,命一人挝鼓,每鼓一巡,群歌竞作,连日不绝,名曰'秧歌'"①。仍保留有秧歌演唱的固有特色。

其次是边走边演唱。在龙山县,"元宵前数日,城乡多剪纸为灯,或鱼、或鸟兽、或龙、或狮,拣十岁以下童子扮演采茶秧歌"②。是饰作采茶女子,边扭动身躯边游走演唱。在吉林,《(光绪)吉林通志》引《柳边纪略》谓:

> 上元夜,好事者辄扮秧歌。秧歌者以童子扮三四妇女,又三四人扮参军,各持尺许两圆木戛击相对舞。而扮一持伞灯卖膏药者前,道旁以锣鼓和之。舞毕乃歌,歌毕更舞,达旦乃已。③

是以锣鼓伴奏,且以木棒敲击以节奏舞步,虽说没有多少情节内容,但已有人物装扮,是另外一种更为火爆的演出形式。

再次是将不同伎艺的混杂演出统称"秧歌"。如登州,"子弟陈百戏,演杂剧,鸣箫鼓,谓之秧歌"④,即是一例。秧歌舞,至今仍在民间流行,但只有锣鼓伴奏,大多只舞不唱。

十二是节节高。"方志卷·初编"所收《(康熙)龙门县志》记载:

> 上元节,公拟一人作灯官,地方官给以札付,择日到任。仪从拟□长,各铺户具贺赀以为工役费。街房灯火,不遵命者,扑罚无敢违。自十四至十六三日夜为度。县城及各堡多建灯厰,并立木竿,曲折环绕,擎灯三百六十一盏,名九曲黄河灯。男女中夜串游,名为去百病。又随处演戏、办社火、唱秧歌及节节高等戏以为乐。⑤

① 《(乾隆)潮州府志》卷一二,光绪十九年重刊本。
② 《(嘉庆)龙山县志》卷七,嘉庆二十三年刻本。
③ 《(光绪)吉林通志》卷二七,光绪十七年刻本。
④ 《(光绪)增修登州府志》卷六,光绪刻本。
⑤ 《(康熙)龙门县志》卷五,康熙刻本。

拙编《清代散见戏曲史料汇编(诗词卷·二编)》上册"前言"虽亦论及"节节高",但终因资料的匮乏而语焉不详。① 笔者近日翻阅清人刘廷玑的《在园杂志》,于卷三"小曲"条忽见有此记载,中曰:

> 又有节节高一种。节节高本曲牌名,取接接高之意。自宋时有之。《武林旧事》所载元宵节乘肩小女是也。今则小童立大人肩上,唱各种小曲,做连像,所驮之人以下应上,当旋即旋,当转即转,时其缓急而节凑之,想亦当时鹧鸪、柘枝之类也。②

睹此,始明白"节节高"原来是一种小儿立大人肩上,上下配合,作种种表演与歌唱的艺术形式。这一发现,真令我喜出望外。此资料的发现,完善并补充了本人此前在这一问题上的看法,有助于戏曲研究的深入。

十三是云车之戏。在江苏武进,俗以五月初一为天地生日,以云车之戏相贺。《(乾隆)武进县志》谓:"其制,煅铁为朵云,下承铁杆,高可仞,跗双植如弗,缚有力者胸背间,上坐两小儿扮故事,重可二百斤许。负之趋,旋舞如意,虽都卢寻橦未足拟也。"③又引董文骥《常州风俗序》云:"五月,有云车之戏,力士负铁茎,长可仞,茎上镂铁如云,置三婴儿,优孟衣冠,负之疾行。或圈豚行,虽拉胁绝筋不顾。"④此戏,仅在电视上偶一见之,能演此伎者已甚少。

十四是采茶歌。采茶歌的演出,同样比较多。据说,采茶歌是由广东传来。清人谢肇桢《采茶歌》写道:

> 采茶歌,呕哑嘈杂灭平和。土音流传自东粤,村童装扮作妖娥。周历乡间导淫液,回眸一盼巧笑瑳。纨绔子弟争打采,指杯谑

① 参看赵兴勤、赵韡编《清代散见戏曲史料汇编(诗词卷·二编)》上册"前言",第31页。
② 刘廷玑《在园杂志》,中华书局,2005年,第95页。
③ 《(乾隆)武进县志》卷一,乾隆刻本。
④ 同上书,卷一二。

浪肆摩挲。可怜铁石燕江口,蚩氓生计下煤窝。满面烟灰十指黑,出看采茶也入魔。辛苦得钱欢乐洒,囊空归去学得阿妹一声哎。①

可见,当时已很盛行。演唱者多为装扮成"妖娥"的村童,且也是边走边演唱,故有"周历乡间"之说。因演出很精彩,故吸引得纨绔子弟禁不住装模作样地模仿其举止。其最初,可能与茶园采茶女劳作之时的歌唱有关,后来逐渐流行于其它地方,成了年节时常演出的一种艺术形式。据《(同治)上海县志》,花朝日,"出灯用十番锣鼓。又有纸扎花枝、花篮,击细腰鼓,扮采茶女,杂沓而歌"②。其表演与前述相类。宜昌府,元宵之时,"有少年辈饰妇女妆作采茶状,歌唱作态,金鼓喧哗"③,亦是其例。在永明县,"饰儿童,往来富家巨室,挈花篮唱《十二月采茶歌》,音节绵丽,颇有古《竹枝》遗调"④,表演则文雅许多。在不断演出的过程中,所演唱内容,由原来的"姊妹双双去采茶"⑤,逐渐蜕变为以演唱男女风情为主,故屡次遭禁。但这类表演仍很流行。后世之采茶戏,就是在古代采茶歌的基础上发展而成的。

十五是花鼓戏。花鼓戏同样很活跃,主要是以家庭为基本单位,男女搭配演唱,由男子"携带妇女,出没乡鄙"⑥,"执板临风,惯击细腰之鼓"⑦,"演习俚歌"⑧,"或在茶肆,或在野间,开场聚众"⑨,所唱曲调多为《杨柳花》曲,甚至巡回演出至浙江嘉善的三店镇⑩、嘉兴的斜塘⑪一带。在当地产生很大影响,以致官府出面,派兵驱逐。然而,这类艺人,凭借自己的出色演技,使这一伎艺逐渐丰富、完善,形成歌舞小戏。

① 《(道光)信丰县志续编》卷一五,同治六年补刻本。
② 《(同治)上海县志》卷一,同治十一年刊本。
③ 《(同治)宜昌府志》卷一一,同治刊本。
④ 《(光绪)永明县志》卷一一,光绪三十三年刻本。
⑤ 同上。
⑥ 《(光绪)松江府续志》卷五,光绪九年刊本。
⑦ 《(光绪)青浦县志》卷一四,光绪四年刊本。
⑧ 《(光绪)宝山县志》卷一四,光绪八年刻本。
⑨ 《(光绪)南汇县志》卷二○,民国十六年重印本。
⑩ 参看《(光绪)嘉兴府志》卷四二,光绪五年刊本。
⑪ 参看《(光绪)重修嘉善县志》卷三五,光绪十八年刊本。

所谓"演龙灯暨花鼓杂剧"①,"族众将迎演小剧号为花鼓者,门外竖木架台矣"②,就真实地反映出这一现实。而且,这一新兴小剧,在清嘉庆初已流传至台湾,有文献记载道:"优童皆留顶发,妆扮生旦,演唱夜戏。台上争丢目采,郡人多以钱银玩物抛之为快,名曰'花鼓戏'。"③足见其影响之大。

十六是影戏。在当时,各种戏曲的流播范围很广。影戏,主要"用以酬神赛愿"④,"村中自为祷祈者,多用影戏"⑤。在潮州,"夜尚影戏,价廉工省而人乐从,通宵聚观,至晓方散"⑥。

在戏曲方面,昆山腔,虽委婉曲折,但因文字过雅,节奏太慢,至乾隆之时,已不大为人们所欢迎。"若唱昆腔,人人厌听,辄散去"⑦。而刚刚兴起的地方声腔,却深受欣赏群体的欢迎。在汉州(今四川广汉),秦腔、昆腔、高腔并存,"至报赛演剧,大约西人用秦腔,南人用昆腔,楚人土著多曳声曰高腔"⑧,则各取所好,相互间的竞争可以想见。川剧的形成与演化,或可借此得窥端倪。康熙间,已"鼓挝高唱四平腔"⑨。四平腔,明人顾起元《客座赘语》卷九已叙及,谓:"大会则用南戏,其始止二腔,一为弋阳,一为海盐。弋阳则错用乡语,四方士客喜阅之;海盐多官语,两京人用之。后则又有四平,乃稍变弋阳而令人可通者。"⑩故而,一般认为,四平腔形成于明万历中叶,万历间逐渐流行起来。清初,刘廷玑《在园杂志》(卷三)也称:"近今且变弋阳腔为四平腔、京腔、卫腔,甚且等而下之,为梆子腔、乱弹腔、巫娘腔、琐哪腔、啰啰腔矣。"⑪台湾黄茂生《迎神竹枝词》谓:"神舆绕境闹纷纷,锣鼓冬冬

① 《(同治)宜昌府志》卷一一,同治刊本。
② 吴敏树《胥嚳传》,《(光绪)巴陵县志》卷三七,光绪十七年岳州府四县本。
③ 郑大枢《风物吟》之二,《(嘉庆)续修台湾县志》卷八,嘉庆十二年刻配道光三十年刻本。
④ 《(同治)高安县志》卷二,同治十年刻本。
⑤ 《(乾隆)合水县志》下卷,乾隆二十六年钞本。
⑥ 《(乾隆)潮州府志》卷一二,光绪十九年重刊本。
⑦ 同上。
⑧ 《(嘉庆)汉州志》卷一五,嘉庆十七年刊本。
⑨ 《(同治)南城县志》卷一〇,同治十二年刻本。
⑩ 顾起元《客座赘语》,中华书局,1987年,第303页。
⑪ 刘廷玑《在园杂志》,第89—90页。

彻夜喧。第一恼人清梦处,大吹大擂四平昆。"①看来,四平腔是用锣鼓伴奏,且声音特响。黄氏之诗与方志所载是相吻合的,为我们考察四平腔的场上演出特点以及流播情况,提供了重要资料。②

早在清代康熙年间,河南上蔡一带与黄河两岸的其它地域一样,"自秋成以后,冬月以至新春三、四月间,无处不以唱戏为事"③、"会场之中,高台扮戏,杂剧备陈"④、"男女杂沓,举国若狂"⑤,所演戏剧,主要是清戏、啰戏。所谓"清戏",就是由弋阳腔而青阳腔逐渐演化而来的一个剧种。清人李调元在《剧话》中称:

"弋腔"始弋阳,即今"高腔",所唱皆南曲。又谓"秧腔","秧"即"弋"之转声。京谓"京腔",粤俗谓之"高腔",楚、蜀之间谓之"清戏"。向无曲谱,只沿土俗,以一人唱而众和之,亦有紧板、慢板。⑥

"啰啰腔",刘廷玑《在园杂志》已述及。清乾隆间李斗《扬州画舫录》(卷五),也叙及京腔、秦腔、弋阳腔、梆子腔、啰啰腔、二簧调等乱弹类剧种。一般认为,该剧种在乾隆时的扬州甚为盛行,其实早在清初,已在河南南部一带流行,且引起官方的重视,甚至山西上党啰啰,也受其影响很大。

"梆子腔",《(同治)番禺县志》引《邝斋杂记》曰:"布席于地,金鼓管弦,杂沓并奏,唱皆梆子腔,听者不知为一人也。"⑦《邝斋杂记》乃清人陈昙撰。陈昙(1784—1851),字仲卿,广东番禺人,官澄海训导。《国朝诗人征略(二编)》有其小传。他生活于清中叶的乾隆、嘉庆年间。这条记载至少可以说明,在嘉庆年间,梆子腔已远播广东番禺。

① 齐森华等主编《中国曲学大辞典》,第57页。
② 参看齐森华等主编《中国曲学大辞典》,第57—58页。
③ 《(康熙)上蔡县志》卷一,康熙二十九年刊本。
④ 同上。
⑤ 同上。
⑥ 《中国古典戏曲论著集成》第8册,第46页。
⑦ 《(同治)番禺县志》卷五三,同治十年刊本。

当然,这里的梆子,是指秦腔。李调元的《剧话》谓秦腔:

> 始于陕西,以梆为板,月琴应之,亦有紧、慢,俗呼"梆子腔",蜀谓之"乱弹"。金陵许苞承云:"事不皆有征,人不尽可考。有时以鄙俚俗情,入当场科白,一上氍毹,即堪捧腹。此殆如冬烘相对,正襟捉肘,正尔昏昏思睡,忽得一诙谐讪笑之人,为我羯鼓解秽,快当何如!此外集所不容已也。"其论亦确。按:《诗》有正风、变风,史有正史、霸史,吾以为曲之有"弋阳"、"梆子",即曲中之"变曲"、"霸曲"也。①

不仅介绍了本剧种的来源,就连演唱特色以及伴奏形式都作了交代。梆子腔的影响可想而知。

而台湾一带的戏曲表演,主要是唱"南腔"。曾任户部员外郎的伊福讷(字兼五、肩吾,号抑堂、白山,雍正八年进士),曾在《即事偶成二律》(之二)中谓:"剧演南腔声调涩,星移北斗女牛真。"②伊福讷是镶红旗满洲人,当然听不惯"南腔"。但是,"南腔"究竟是何种曲调?这仍然能从方志中找到有关答案。《(嘉庆)续修台湾县志》收有清人郁永河所作《台海竹枝词八首》,该组诗第七首谓:"肩披鬒发耳垂珰,粉面朱唇似女郎。(原注:梨园子弟垂髫穴耳,傅粉施朱,俨然女子。)妈祖宫前锣鼓闹,咪嘀唱出下南腔。(原注:闽以漳、泉二郡为下南。下南腔,亦闽中声律之一种也。)"③"下南腔",其实是闽中较为流行的一种声腔。福建东南沿海一带(古称"下南"),属民与台湾人民交往密切,商贸往来频繁,故戏曲声腔亦随着商贸船只来到台湾,并为当地所欢迎。而《(光绪)澎湖厅志稿》所收清人陈廷宪《澎湖杂咏二十首》之十九谓:"钲鼓喧哗闹九衢,一条草篚当氍毹。舳舻亦到江南地,曾听

① 《中国古典戏曲论著集成》第8册,第47页。
② 《(乾隆)重修台湾府志》卷二五,乾隆十二年刻本。
③ 《(嘉庆)续修台湾县志》卷八,嘉庆十二年刻配道光三十年刻本。

钧天广乐无。(原注：声曲皆泉腔。)"①称澎湖一带所唱声腔为泉州调。当地百姓，锣鼓一敲打，地上铺上草席，权作舞台，戏就唱了起来。据说，"台湾演剧，多尚官音，而澎湖仅有土音"。② 这里所说的官音，即当时闽南流行语；而土音，才是澎湖地方语言。因这类土音"男妇观听易晓"③，很容易为普通百姓所接受，"不觉悲喜交集有泣下者"④，"而兴起其善善恶恶之良，使忠爱孝弟之心油然而生，未始非化民成俗之一助"⑤，足见戏曲感人之深，以至连当道大僚李光地(字晋卿，号厚庵，福建安溪人)，也竟然为鄙俗不堪的土戏说起好话来。上面引文中的"泉腔"，即"下南腔"。刘念兹《南戏新证》也曾指出："'泉腔'与'潮腔'即今之梨园戏和潮剧等。泉腔、潮腔当时被通称为下南腔。下南包括泉州、潮州等地(宋代泉、潮两州归福建管辖)。"⑥

作为南戏主要声腔之一的弋阳腔，大概在清康熙之时就传入泽州(今山西晋城)。曾任定襄教谕的樊度中，曾在《东岳庙赛神曲五首》(之五)中写道："台上弋阳唱晚晴，台前百戏闹童婴。博郎鼓子琉璃笛，山路东风处处声。"⑦而今，此地的上党梆子(又称上党宫调、东路梆子)最为流行。此剧唱腔雄豪奔放、高亢激越、粗犷活泼，"除梆子腔调外，也吸收了罗罗腔、昆腔、赚戏、皮黄的曲调，但互不溶化而同时存在"⑧，"具有着极强的兼容性和丰富多彩的风貌"⑨。在粗犷、高亢方面，吸收了弋阳腔的某些因素，也是很可能的。人称"江以西弋阳，其节以鼓。其调喧"⑩，然"句调长短，声音高下，可以随心入腔"⑪。李声振《百戏竹枝词》也说："弋阳腔，俗名高腔，视昆调甚高也。金鼓喧阗，

① 《(光绪)澎湖厅志稿》卷一五，清抄本。
② 同上书，卷八。
③ 同上。
④ 同上。
⑤ 同上。
⑥ 刘念兹《南戏新证》，中华书局，1986年，第56页。
⑦ 《(雍正)泽州府志》卷四八，雍正十三年刻本。
⑧ 《中国戏曲曲艺词典》，上海辞书出版社，1981年，第181页。
⑨ 薛麦喜主编《黄河文化丛书·艺术卷》，山西人民出版社，2001年，第81页。
⑩ 汤显祖《宜黄县戏神清源师庙记》，徐朔方笺校《汤显祖全集》第2册，北京古籍出版社，1999年，第1189页。
⑪ 凌濛初《谭曲杂札》，《中国古典戏曲论著集成》第4册，第254页。

一唱数和。"①且"沿土俗","错用乡语"。如上载述,均说明弋阳腔不仅声调高亢、气势粗豪,还能入乡随俗,杂用方言,"随心入腔",具有很强的包容性。而上党梆子,相容多剧种声腔,又与弋阳腔甚为相近。汤显祖谓"至嘉靖而弋阳调绝"②,因视野所限,未必准确。至清初,它仍以"弋阳腔"的名目,流播于泽州,倒是一事实。它所传播的地域,不仅仅限于江西、两京、湖南、闽、广,而是横跨太行,出现在泽州的赛神活动中。这一发现,对于研究戏曲声腔的发展、流变很有帮助。

就戏曲的生存环境而言,它往往附丽于秋冬节令的祭祀活动、需要造势的大的庆祝场面而存在。从汉代的平乐观演出,到隋大业二年(606),"总追四方散乐,大集东都"③的百戏上演盛况,再到唐代的大酺、宋代的节令竞伎……每一次演出,都是各类伎艺竞相登场、各显绝技的大比拼。也正是在这种较为开放的演出态势中,初始之时稚嫩的戏曲艺术,从相关伎艺的表演中不时地汲取艺术营养,逐渐地丰富并完善自身,使她由一弱小的艺术幼苗,终于成长为一棵枝繁叶茂的参天大树。在戏曲研究过程中,倘若忽略了对相关艺术生存情状的观照,就无法诠解戏曲的生成与发展。笔者在《中国早期戏曲生成史论》(北京大学出版社2015年版)一书中,就曾一再申明这一观点。这是本人在对清代戏曲表演情状作全面论述时,同样论及歌舞、杂耍之类伎艺表演的主要原因。

(二) 戏曲演出场所之记载

各类伎艺的表演情状既是如此,那么,戏曲演出场所又当如何?方志对此同样有清晰表述。戏曲团体的作场,大致有这样几种情况。

首先,是各神庙前的戏台(或戏楼)。这一点,方志中载述得最多。在古代,无处不有神,有神必有庙,有庙就有会,有会必演戏。据《(乾隆)汤阴县志》记载:"然有会必须有戏,非戏则会不闹,会不闹则趋之

① 杨米人等著,路工编选《清代北京竹枝词(十三种)》,北京出版社,1962年,第149页。
② 汤显祖《宜黄县戏神清源师庙记》,《汤显祖全集》第2册,第1189页。
③ 《隋书》卷一五"志第十·音乐下",《二十五史》第5册,第3298页。

者寡,而贸易亦因之而少甚矣。戏固不可少也。"①庙会戏,主要是受地方乡绅委派而演出。有时会有好几个班社,同时在同一地点演戏。在金山的五了港,八九月间,"镇海侯庙迎神演剧,戏台至五、六座之多"②。还有的因庙与庙相去不远,同时演戏,"两庙相夸,惟恐不若"③。竞争之激烈,可以想见。

其次是搭台演戏。宝山的乡间,就往往是"旷野搭台"④演戏。苏州一带,也是"于田间空旷之地,高搭戏台,哄动远近"⑤。这种情况,一般是地方好事者为丰富乡间生活而请戏班演戏,或者是戏班为谋生而主动要求出演。

再次是演戏于茶坊。茶坊,往往是有闲者打发时光的所在,也是文人谈诗论文之地,如扬州的惜余春茶坊,即"老辈藉为论文之地"⑥。品茗赏曲,是旧时文人生活之常态,故茶坊演戏就成了戏曲艺人表演伎艺的最佳选择。有的茶坊、戏园合而为一,茶坊主借演戏以聚集人气,而艺人则借茶坊之地而演出,优势互补,各取所需。如嘉庆年间,建于扬州东大门的阳春茶社,其实就是戏园。

还有就是在船上或水面演剧。《(同治)湖州府志》卷三三引《南浔志》曰:"大者曰沙飞船,船顶可架戏楼演剧,谓之'楼船'。每年五月二十日官祭弁山黄龙洞显利侯庙,例雇此船,往山下演剧。镇人婚礼迎娶必用之,曰'迎船'。"⑦又如,《(光绪)丹徒县志》卷五六收有清人何絜《江上观竞渡记》,就曾记载五月间丹徒乡间舟上艺人的种种表演:

> 舟尾各系彩帛,悬一童,衣锦衣朱袴,演秋千盘舞。舟首演元(玄)坛神,傅黑面骑虎者一。冠束发,金冠,披红战服,束金带,执

① 杨世达《会记》,殷时学校注《乾隆·汤阴县志》(内部印刷),2003年,第332页。
② 《(光绪)金山县志》卷一七,光绪四年刊本。
③ 《(乾隆)湘潭县志》卷一三,乾隆二十一年刻本。
④ 《(光绪)宝山县志》卷一四,光绪八年刻本。
⑤ 《汤文正公抚吴告谕》,《(同治)苏州府志》卷三,光绪九年刊本。
⑥ 徐谦芳《扬州风土记略》,江苏古籍出版社,2002年,第28页。
⑦ 《(同治)湖州府志》卷三三,同治十三年刊本。

戟演吕温侯者三。乌纱巾,黑袍,持剑演钟馗神者一。金甲胄,演大将状者二。龙袍玉带,演吴王夫差。采莲划舟人,皆演为内官状者一。又演南极老人,乘鹿挥玉麈尾者亦有三。舟上立层楼飞阁,丹楹碧槛,掩映云霞。二童演善才,参大士,演渔、樵相对。传奇中荒唐不经故实,更番迭演。①

另外还有即地设戏场、铺草席作舞台者。村落较小,看戏者少,则用不着筑台,往往如此。

当时演戏,还有一个很大的特点,那就是与促进商品贸易、拉动乡村经济有着密切的关系。演剧祀神,招徕四方客商,"虽城市乡镇,颇有商贾,而舟车莫通,懋迁恒少,蝇营于粟布丝铁,亦寥寥数家"②。百姓若想及时购得所需商品尤其是外地所生产者,诚非易事。而围绕春祈秋报所举行的各种祭神庙会,恰为各地货物的互通有无提供了一个宽阔的平台。正所谓"贸迁有无,以会为市,趁墟之人,云集麕至,车载斗量,填城溢郭。五洲异物,冬裘夏葛。其时优伶演剧,陈百戏之鞺鞳,缘橦、舞縆、吞刀、吐火,铁板铜琶与人声相沸杂,如此者,各有日月"③。在阜平,"设棚宴会,招商贸易,数日乃已"④。在神池,"城隍庙、龙王庙各献女戏三天,商贾云集,少长咸至。男女看戏者,车以百辆计"⑤。在平阳,"乡镇立香火会,扮社火,演杂剧,招集贩鬻,人甚便之"⑥。在江阴,"有司官迎春东郊,彩亭、鼓吹,装演戏剧故事"⑦,"申港季子墓集场,商贾辐凑,买农具者悉赴"⑧。在登州,"结彩演剧,商贾贩鬻百货,游人如织"⑨。在济宁,"百物聚处,客商往来,南北通衢,

① 《(光绪)丹徒县志》卷五六,光绪五年刊本。
② 《(同治)阳城县志》卷五,同治十三年刊本。
③ 《(光绪)临漳县志》卷一五,光绪三十年刻本。
④ 《(同治)阜平县志》卷二,同治十三年刻本。
⑤ 《(光绪)神池县志》卷九,清钞本。
⑥ 《(雍正)平阳府志》卷二九,乾隆元年刻本。
⑦ 《(光绪)江阴县志》卷九,光绪四年刻本。
⑧ 同上。
⑨ 《(光绪)增修登州府志》卷六,光绪刻本。

不分昼夜"①。在汾西,"汾邑地处山僻,商贾不通,市物匪易。每岁三、八两月,城中会期,邻封霍、赵、洪等处有铺来县贸易花布货物,邑素称便"②。在苏州,每当节令,"斗茶赌酒,肴馔倍于常价,而人愿之者,乐其便也。虽游者不无烦费,而贫民之赖以养生者亦众焉"③。在玉环,城隍庙前,"邻境商贩骈集,百货杂陈,农家器具及家常什物、终年所需用者多取给于此。庙中召优人演剧,市肆皆悬镫。四乡男女,此往彼来,络绎如织。凡七日而罢"④。这类赛会,与其说是娱神,倒不如说给商人贸易、百姓购置所需提供了契机,"远近香客云集,商贾因以为市"⑤、"各项货物沿街作市"⑥,且"市易牛马并庄农器具"⑦。

在以农业耕作为主要生产方式的古代,每年有许多大小不一的节日,但每个节日,大多与人们生活密切相关的农业生产有关。这是因为,"在四时农事平静而缓慢循环轮回中,岁时节庆是穿插其中调节人们心理状态的有效方式,仿佛是乐曲慢板中的华丽乐章一样,无论是年首的祈祝迎新还是岁末的庆贺丰年,人们怀着一种不无夸张的激情和欢娱欢庆节日,其目的不外乎借岁时吉庆放松身心、调整情绪、联络亲朋,从事日常劳作中无暇顾及的人际交往"⑧。而一旦逢到节日,便四方云集,人头攒动,歌舞表演,应有尽有,仿佛到了狂欢节,内在情绪得以尽情释放,也为商家经营带来契机。商人趁机赚了大钱,百姓不出远门也能买到外地货物,的确是两全其美。这一文化搭台、经济唱戏的运作模式,在当今的商业经营中仍隐约可见。

(三) 戏曲班社的运作方式

戏曲班社的演出,当然是需要成本的。他们是如何将精心排练的

① 《(道光)济宁直隶州志》卷三之五,咸丰九年刻本。
② 《(光绪)汾西县志》卷七,光绪七年刻本。
③ 《(乾隆)元和县志》卷一〇,乾隆二十六年刻本。
④ 《(光绪)玉环厅志》卷四,光绪六年刻本。
⑤ 《(道光)东阿县志》卷二,道光九年刊本民国二十三年铅印本。
⑥ 《(光绪)於潜县志》卷九,民国二年石印本。
⑦ 《(光绪)文登县志》卷一下,光绪二十三年修民国二十二年铅印本。
⑧ 仲富兰《中国民俗文化学导论》,浙江人民出版社,1998年,第408页。

艺术成果推向文化消费市场的？其运作方式也有案可稽。就"方志卷·初编"所收文献而论,大致分为这样几种。

首先是由热心人士出面,"醵钱演剧"①,"按户敛钱,登台演曲"②,这是祭神演戏活动中最常见之举。即所谓"醵金演剧,以答神庥"③。其次是农民为了丰富闲暇之时的生活,主动凑钱演戏。"乡村则祈报纷繁,措资尚摊于各户"④。如繁昌县,"八月社,农民醵钱迎神,召伶人演剧,谓之'蓼花社',盖取禾稼既登、报赛称庆之意"⑤。而且,付钱多少,根据家庭实际情况而定,"其费用率里巷为伍,度人家有无差派,好事者主其算"⑥,以致出现万人凑分以演剧的情况。三是让富有经济实力的商贾、富豪轮流出资以演戏。在晚清,商人的地位得到很大提升,有了财富的积累,也就有了号召力,以至影响到当时的社会风气,即所谓"今俗贱士而贵商,文学之士,反不得齐于商贾。民质之开敏者,挟赀财以奔走四方。欲其俯首入塾序,辄指为非笑"⑦。缘此之故,社会上的许多带有公益性质的社会活动,便有商人出钱出力,出面张罗,"诵经演剧,商贩醵金以办"⑧。如台湾噶玛兰厅,"漳属七邑、开兰十八姓,加以泉、粤二籍及各经纪商民,日演一台,轮流接月"⑨。遂昌,主持者与"市肆诸人均各递日演剧"⑩。四是建立一定数量的演出基金,投资商业经营,靠盈利所得支撑演出。或"置田演戏"⑪,有的是由富户捐出一定数量的土地,一般不少于十亩,田地所产,供演戏之用。有的靠抽租金以供演戏所用。如景宁,"士民于正月元宵设花供祭,又于五月十六演剧祝寿,俱各有会,合置香灯租。开后一土名田洋横路下,租贰石;一敬山姜衢坑,租捌石;一基岭根坑边,租玖石。此租

① 《(嘉庆)芜湖县志》卷一,嘉庆十二年重修民国二年重印本。
② 《(光绪)青浦县志》卷一四,光绪四年刊本。
③ 《(同治)新会县续志》卷一〇,同治九年刻本。
④ 《(同治)阳城县志》卷五,同治十三年刊本。
⑤ 《(道光)繁昌县志》卷二,道光六年增修民国二十六年铅字重印本。
⑥ 《(乾隆)绍兴府志》卷一八,乾隆五十七年刊本。
⑦ 《(同治)高平县志》建置第二,同治六年刻本。
⑧ 《(嘉庆)黑龙江外记》卷二,光绪刻本。
⑨ 《(咸丰)续修噶玛兰厅志》卷五,咸丰二年续修刻本。
⑩ 《(光绪)遂昌县志》卷四,光绪二十二年刊本。
⑪ 《(同治)嵊县志》卷七,同治九年刻本。

现作本庙迎灯之费"①。还有就是"置有山租、祀田租,息颇厚。岁收其入,以为迎神演剧之资"②。另外一种方式是筹措演出基金,如山东登州,于"道光二十七年,知府、诸镇督同蓬莱知县文增倡捐,得钱千缗,发商生息。每逢乡试,以息钱分给诸生,始犹演剧饮饯"③。当今的地方戏等文化遗产保护,从中或可悟出一些具体操作方法。当然,戏曲的真正出路,在于戏曲艺人自身的刻苦努力,以精湛的技艺,博得接受群体的喜爱;以积极乐观的态度,去精心培育戏曲文化市场;以艺术精品,留住婆娑乡愁。戏曲必须回归民间,应时而变。在人民群众中汲取营养、完善自身,而不是靠他人之施舍。

第三节　方志所载散见戏曲史料的文献价值

"方志卷·初编"所载散见戏曲史料的文献价值,可以从三个方面来表述。

第一,是对相关剧目的收录。

据粗略统计,"方志卷·初编"所收方志史料,凡涉及古代戏曲剧目五六十种。主要有《存孤记》《铁冠图》《万金记》《一捧雪》《跃鲤记》《玉莲华》《万里缘》《蕉扇记》《鹤归来》《长生殿》《湘湖记》《牡丹亭》《鸣凤记》《西厢记》《胭脂记》《水浒记》《寻亲记》《桂宫秋》《唐明皇游月宫》《雪夜访普》《昙花记》《韩湘子升仙记》《九世同居》《天山雪》《荔镜记》《洛阳桥》《昊天塔》《奇烈记》《绿牡丹》《霜磨剑》《琵琶记》《桃花扇》《鸳鸯记》《孔雀记》《目连救母》《黄亮国传奇》《白兔记》《彩楼记》《梅影楼》《莲花报》《赐福》《单刀会》《西游记》《台城记》《东郭记》《戏凤》《苏秦金印记》《双鸳祠》《江祭记》《一文钱》《芙蓉亭》《梁太傅传奇》《岁寒松》《蜀鹃啼》等。

① 《(同治)景宁县志》卷四,同治十二年刻本。
② 同上。
③ 《(光绪)增修登州府志》卷八,光绪刻本。

所收剧目,不仅有《牡丹亭》《琵琶记》《长生殿》《桃花扇》等为世所称的名著,还涉及不少人们很少论及的剧作,如《天山雪》《奇烈记》《孔雀记》《梅影楼》等,近几年始有人略略述及。而《存孤记》《梁太傅传奇》《桂宫秋》《玉莲华》《鸳鸯传奇》《霜磨剑》《黄亮国传奇》《莲花报》《台城记》等,则论者极少。这里,不妨逐条论列如下:

● 《存孤记》

庄一拂《古典戏曲存目汇考》(以下简称《庄目》)卷九"下编传奇一·明代作品上",收有同名剧作,乃明人陆弼所作,叙东汉王成受李固之女文姬之托救护其弟李燮事。① 同书卷八"中编杂剧五·清代作品",于许鸿磬名下著录有《孝女存孤》,叙孝女张淑贞抚侄之事。② 而《(光绪)绛县志》所载《存孤记》,乃叙乾隆时能吏陈梦说之事,略谓:

> 陈梦说,初名梦月,字象臣,号晓岩,陈村里人,生于垣曲刘张村。十岁随父返里读书,能知大义。工诗古文词,见者咸许为大器。二十二岁补县学生,中乾隆丙辰恩科举人,戊辰科进士,补刑部主事,迁员外郎郎中,兼办河南、安徽司,并提牢听。遇事勤慎明允,长于折狱,王大臣称为贤员。后转礼部郎中。暹罗入贡,奉旨伴送贡使入粤海,六阅月而复命。著《入粤纪事》一书。次年补浙江宁绍台道,得同乡官伙助而后到任,其为京官之廉可知矣。在任革陋规、察奸吏、惠黎民,凡有修塘、修城、修船大工役,大疑狱,上宪皆委办。决之而法外施仁,如梅监生欧官一案,曲宥其少子,台人德之,演剧为《存孤记》以传其事。③

该剧之作者及剧作之存佚皆不详。

① 庄一拂编著《古典戏曲存目汇考》中册,第870页。
② 同上书,第771—772页。
③ 《(光绪)绛县志》卷一九,光绪二十五年刻本。

●《梁太傅传奇》

《庄目》卷六"中编杂剧三·明代作品",仅收有明冯惟敏所作《梁状元不伏老》一剧。① 而《(道光)东阳县志》卷二五著录有王乾章所作《梁太傅传奇》。同书卷二七叙录王乾章事迹曰:

> 弱冠游庠,家贫未偶,媒者以浦江郑氏为字。既聘,而女病□,四肢俱□。女之父欲辞婚,王不可。娶三年而病不起,执王手泣告曰:"君三年来,再生父母也。所恨者不能为君举一子。虽然,必以有以报君。"自此夜常入梦,笑语如常。有吉,则喜而相告。以此乡、会中式,章皆预知。忽一夕,语章曰:"吾报君厚德,相随四十余年。其数已同,自此与君永诀,不复相见矣。"语次,声□交下。章亦泣,谓曰:"吾无他言,吾寿几何?愿以告我。"郑曰:"报父子状元,此其时矣。"章大喜,时子嘉毫已领乡荐,孙亦能读书,颖悟过人。因将宋梁太素事,自为传奇,按部拍板,令优人习之。曲既成,大会亲朋,演剧,至报"父子状元",不觉掀髯鼓掌,一笑而逝。②

王乾章其人,《庄目》亦未收。

●《桂宫秋》

《庄目》未予著录。

《(嘉庆)余杭县志》引章楹撰《蘩碧别志》曰:

> 亡友俞胜侣举社课于绿野亭中,会者二十三人,而虹川独厚予,自是日益昵,而毁誉遇合亦时相近。邑有吴生者,能为戏剧,尝谱《桂宫秋》四折,写虹川及余相厚善之意,亦一佳话也。③

① 庄一拂编著《古典戏曲存目汇考》上册,第 430—431 页。
② 《(道光)东阳县志》卷二七,民国三年石印本。
③ 《(嘉庆)余杭县志》卷二七,民国八年重刊本。

据此,知该剧为当地吴姓某生所作,叙章楒与鲍庭坚(字虞皋,号虹川、怀谢山房)相交甚厚之事。

● 《玉莲华》

《庄目》未予著录。

《(同治)续纂江宁府志》收有此剧,谓:

> (道光年旌)何长发聘妻高氏女。父文华,为县役。何之父亦茶佣。女小字玉莲,年十五,未嫁,婿病疫死,义不再适,投缳以殉。两家合葬养虎巷。邑人金鳌为作墓志,并制《玉莲华》传奇以表章之。①

由此可知剧作本事及作者。

● 《鸳鸯传奇》

《庄目》卷三"上编戏文三·明初及阙名作品",收有同名剧作,是据明徐渭《南词叙录》著录②,非本剧也。

据《(道光)休宁县志》,当地有《鸳鸯传奇》,略谓:

> 程再继妻汪氏。藏溪女,名美,幼许聘汉口再继。其妹许聘榆村程华,俱在室。妹夭,父嫌继贫,贪华富,欲以美改适华。美以死誓,父不能夺,再继白于官,得遂初盟。继早卒,美苦志抚子成立。初美逼于父命,欲自尽,忽有鸳鸯飞集于阁,里人异而聚观之,得救不死。时有《鸳鸯传奇》。守节三十七年,寿七十有二。③

剧情由此可知。

① 《(同治)续纂江宁府志》卷一四之一四上"江宁",光绪六年刊本。
② 庄一拂编著《古典戏曲存目汇考》上册,第134页。
③ 《(道光)休宁县志》卷一六,道光三年刻本。

● 《霜磨剑》

《庄目》未予著录。

《(光绪)上虞县志》载该剧及其本事曰:

> 张自伟,字德宏,年十二尝割股疗母。顺治乙酉入邑庠。庚寅,山寇王思二索饷,擒其父鸣凤去,自伟追至孤岭。将加刃,自伟奋臂负父归,贼猝割父首去。自伟遍觅不得,大恸几绝,夜梦神以南池告。《家传》。随往,果得,始获殓。誓报父仇,踰年贼赴县投诚,自伟遇之,举利刃刺贼中喉死。《浙江通志》。守道沈上其事于朝,诏旌其门。康熙十三年入孝子祠。传奇者谱《霜磨剑》行世。①

该剧之内容,由此可知。

● 《黄亮国传奇》

《庄目》未予著录。

《(光绪)漳州府志》谓:

> 黄亮国,字辉秋,号镜潭,原名步蟾,长泰人。嘉庆辛酉拔贡,光禄寺署正,拣发山西,历任辽、隰、绛、平定、保德、霍、解、沁等州牧,代理河东兵备道,兼山、陕、河南三省盐法道。为政廉恕明敏,凡有兴革,无不捐俸毁家以便民。其在绛也,闻喜有蠹役强纂,既受聘,女讼兴,其令误坐本夫罪。亮国廉得其情,寘役于法,州人谱为传奇。其在解也,有兄弟争产构讼,使其跪三义庙,卒相与愧悔。亮国居乡,慷慨好施,友于尤笃。著有诗文草数卷,藏于家。子存锡,邑诸生,工楷法,喜吟咏,惜享年不永。②

① 《(光绪)上虞县志》卷一一,光绪十七年刊本。
② 《(光绪)漳州府志》卷三三,光绪三年刻本。

据此,可知黄亮国生平梗概。

● 《莲花报》

《庄目》未予著录。

《(道光)济南府志》载有本剧,谓:

> 余肇松,字茂嘉,其父自会稽迁历城。康熙五十四年,肇松由监生援例官太仓州知州,逐奸胥,获巨盗,政声大著。开觉寺僧结豪右淫良家妇女,乡民无敢忤者。肇松佯不问,一日诱至署,杖杀之。士民欢呼,好事为作《莲花报》传奇,流播江南北。二年以疾归。①

据此可知,时有《莲花报》传奇流播。

● 《台城记》

《庄目》未予著录。

《(同治)鄠县志》收录乾隆三十年二月府衙告示叙及此剧,谓:"本府访得各属乡村演唱《目莲》《西游》《台城》等戏,名曰'大戏'。三日、五日,始得终场。"②据史载,梁武帝萧衍笃信佛法,大通元年(527)三月,"初,上作同泰寺,又开大通门以对之,取其反语相协,上晨夕幸寺,皆出入是门。辛未,上幸寺舍身"③。中大通元年(529)九月,"上幸同泰寺,设四部无遮大会。上释御服,持法衣,行清净大舍,以便省为房,素床瓦器,乘小车,私人执役。甲子,升讲堂法座,为四部大众开《涅盘经》题。癸卯,群臣以钱一亿万祈白三宝,奉赎皇帝菩萨,僧众默许。乙巳,百辟诣寺东门,奉表请还临宸极,三请,乃许"④。中大通五年

① 《(道光)济南府志》卷五三,道光二十年刻本。
② 《(同治)鄠县志》卷七,同治十二年刊本。
③ 《资治通鉴》卷一五一"梁纪七",中州古籍出版社,1994年,第1356页。
④ 《资治通鉴》卷一五三"梁纪九",第1370页。

(533)正月,"上幸同泰寺,讲《般若经》,七日而罢,会者数万人"①。中大同元年(546)三月,"上幸同泰寺,舍身如大通故事"②。贵为天子,在位40余年,三次舍身入佛寺为浮屠,并先后由群臣花巨款赎归,的确荒唐得很。侯景之乱,京师被围,他困居台城,饮食断绝,加之忧愤过度,竟饿死。上述《目连》《西游》,均与佛教故事有关,故剧当叙梁武帝萧衍事。

以上略举数例,皆可补相关曲目之不足。

它如《唐明皇游月宫》《雪夜访普》《牡丹亭》《昙花记》《西游记》《鸣凤记》《寻亲记》《目连救母》《荔镜记》《天官赐福》诸剧的演出流播情况,均有载述。此外,《万里缘》"打差"一出之来由、《蕉扇记》《湘湖记》《绿牡丹》《万金记》等之本事、《鹤归来》之创作经过、清初苏州织造李煦之子李佛"好串戏,延名师以教习梨园,演《长生殿》传奇,衣装费至数万"③之载述,都为戏曲史的多方位研究,提供了极为珍贵的材料。

第二,是对戏班、曲家、伶人的载述。

这里所说的戏班,包括官绅、富豪的家庭戏班与戏曲艺人自愿组合的戏班两种。就家班来说,有明代的严嵩家班、冯家祯家班、宋坤家班、冯夔家班,清代的介休梁氏家班、广东盐商李氏家班、广东四会李能刚家班、四川罗江李调元家班等。明代人宋坤,"家饶于赀,治一画舫,容六七十人,养白马其中,喂以酒浆,声辄喷玉。集女乐一部,艳丽绝世,所至载以自随。花晨月夕,辄为文酒之会,而奏女乐以娱宾"④。清代的梁氏家班,乃詹事府少詹事梁锡屿祖父之戏班。锡屿幼年时,祖父担心其学业,遂"叱散家伶"⑤。而盐商李氏家班,主要活动于清嘉庆末年,曾"延吴中曲师教之。舞态歌喉,皆极一时之选。工昆曲、杂剧,关目节奏,咸依古本。咸丰初,尚有老伶能演《红梨记》《一文钱》

① 《资治通鉴》卷一五六"梁纪十二",第1389页。
② 《资治通鉴》卷一六〇"梁纪十六",第1425页。
③ 《顾丹五笔记》,《(同治)苏州府志》卷一四八,光绪九年刊本。
④ 《(光绪)重修奉贤县志》卷二〇,光绪四年刊本。
⑤ 蔡新《国子监祭酒梁锡屿墓志铭》,《(嘉庆)介休县志》卷一二,嘉庆二十四年刊本。

诸院本"①。

以上数家班,有的则较少为论者所述及。而广东戏班,又有外江班、内江班、七子班、文献班等。所谓外江班者,乃是在盐商李氏家班影响下而发展起来的一些戏班。当时,番禺城中,"设有梨园会馆,为诸伶聚集之所。凡城中官燕赛神,皆系'外江班'承值"②。佛山镇有琼花会馆,也是优人聚集之地。外江班因非止一班,竞争激烈,"各树一帜。逐日演戏,皆有整本。整本者,全本也。其情事联串,足演一日之长。然曲文说白,均极鄙俚,又不考事实,不讲关目,架虚梯空,全行臆造。或窃取演义小说中古人姓名,变易事迹;或袭其事迹,改换姓名,颠倒错乱"③。移花接木,改编新剧,"架虚梯空",出以新奇,自然是为了争夺文化消费市场。而内江班即本地班,"由粤中曲师所教,而多在郡邑乡落演剧者,谓之'本地班',专工乱弹、秦腔及角抵之戏。脚色甚多,戏具衣饰极炫丽。伶人之有姿首声技者,每年工值多至数千金。各班之高下,一年一定。即以诸伶工值多寡分其甲乙班。之著名者,东阡西陌,应接不暇。伶人终岁居巨舸中,以赴各乡之招,不得休息。惟三伏盛暑,始一停弦管,谓之'散班'"④。当时的戏班演出,往往一专多能,昆、乱不挡,是由其特殊的生存环境决定的。而在广东顺德一带,又活跃有冯牧赓的文献班,"各村赛神演剧,必延名部。大良冯牧赓有文献班,海乡雇之"⑤,主要活跃于沿海一带。

除了梨园会馆外,广东的戏园也很多。清道光年间,江南人史某曾创庆春园,此后,又有"怡园、锦园、庆丰、听春诸园相继而起"⑥。戏曲演出之盛况可以想见。在台湾的澎湖地区,由内地泉、厦传入的"七子班"之演出又很活跃,最常演的剧目乃是《荔镜传》,每每"男妇聚观"⑦,

① 《荷廊笔记》,《(宣统)番禺县续志》卷四四,民国二十年重印本。
② 同上。
③ 同上。
④ 同上。
⑤ 《粤屑》,《(咸丰)顺德县志》卷三二,咸丰刊本。
⑥ 《桐阴清语》卷八,《(宣统)番禺县续志》卷四四,民国二十年重印本。
⑦ 《(光绪)澎湖厅志稿》卷八,清抄本。

场面热闹。

"方志卷·初编"还收录了明、清多名曲家的轶事、传闻,如叶宗英、汤显祖、屠隆、沈明臣、张岱、汤琵琶、徐彝承、庄征麟、吴景伯、沈凤峰、闵潮、陆兆鹏、沈凤来、杨廷果、汤歌儿、钱谦贞、孙胤伽、陈瓒、徐涛、徐伯龄、杨铈、王洛、萧炜、王隼、黎炳瑞、陈发和、余治等数十人,或是著名剧作家,或精擅一艺,或以善度曲见长。如生活于明清之交的庄征麟:"博通经史,喜填词曲,令梨园歌之。吴门袁于令慕名造访,诵所作,敛容握手曰:'某五十年来惟遇君一人。'"①因擅长词曲,竟然得到著名剧作家袁于令的称赏,殊为难得。宁波守沈凤峰,视演剧为雅事,"凡燕席中有戏剧,即按拍节歌,有不叶则随句正之,终日无一俗事在心,终岁无一俗人到门"②,可谓熟谙曲律者。陆兆鹏"洞精音律,宿伶于齿腭间微有抵牾,辄能指误"③。杨廷果"善鼓琴,兼工琵琶,自制一曲曰《潺湲引》。尝抱琵琶踞虎邱生公石,转轴拨弦,闻者以为绝调"④。孙胤伽"善填南词,与人言皆唐宋稗官小说及金元杂剧,语不及俗"⑤。徐伯龄"工乐府。尝杂集瓷瓦数十枚,考其音之中律者奏曲一章,俄顷而协"⑥。竟能在瓷瓦上弹奏出乐章,堪称一绝。吴景伯"精音律,善琵琶,自谓大江以南无出其右。生平有三约,遇势利人、贾人、俗人则不弹"⑦。为人颇有气骨,且著有《琵琶谱》。会理州陈发和,"善度曲,能百余出。所至之处,笛一,茗碗一,月夜啜苦茗,高歌以自适"⑧。这类人物,除少数名家外,大多为史书所不载,在文人圈因声名不彰,也难以进入著名文士的视野,故一般文献也不收录。若非方志记载其事迹,恐早已湮没无闻。

尤其值得注意的是,一些伶人的事迹,也能在方志中觅得一二。

① 《(光绪)重修奉贤县志》卷一一,光绪四年刊本。
② 《(光绪)重修华亭县志》卷二四,光绪四年刊本。
③ 《(光绪)南汇县志》卷一五,民国十六年重印本。
④ 《(光绪)无锡金匮县志》卷二六,光绪七年刊本。
⑤ 《(康熙)常熟县志》卷二〇,康熙二十六年刻本。
⑥ 《(康熙)钱塘县志》卷二二,康熙刊本。
⑦ 《(光绪)浦城县志》卷二七,光绪二十六年刊本。
⑧ 《(同治)会理州志》卷六,同治九年刊本。

如五代时优人申渐高,元代的曹咬住,明清之交伶人楚玉、锦舍、菱生、丝老,由吴地而流落宁夏的伶人周福官、林秉义等。尤其是番禺伶人锣鼓三,本姓谭,目瞽,伎艺为一道士所传授,"其技能合鼓吹一部,而一人兼之"①。"三每出,有招作技者,布席于地,金鼓管弦,杂沓并奏,唱皆梆子腔,听者不知为一人也"②。还有的伶人,凭借自己的滑稽善辩,讥刺了弊政,扳倒了酷吏。如申渐高,《(嘉庆)扬州府志》引《南唐书》曰:

> 在吴为乐工,吴多内难,伶人不得志,渐高尝吹三孔笛,卖药于广陵市。升元初,按籍编括,渐高以善音律为部长。时关司敛率尤繁,商人苦之。属近甸亢旱,一日宴于北苑,烈祖谓侍臣曰:"畿甸雨,都城不雨,何也? 得非狱市之间违天意欤?"渐高乘谈谐进曰:"雨惧抽税,不敢入京。"烈祖大笑,急下令除一切额外税。信宿之间,膏泽告足,当时以为优旃漆城、优孟葬马无以过也。③

事见《南唐书》卷二五。

又据《(光绪)重修嘉善县志》记载,优人扮戏讽谏,杀酷吏林宏龙:

> (明)林宏龙,溪人,令嘉善。性严酷,作生革鞭,毙人不可胜计。小吏周显发其奸,假他事杀其家十八人,虽孕妇、幼女、馆客皆不免。显别弟讼冤于监司,狱久不决。会中官与藩臬宴,一优扮雪狮子出,一优曰:"狮则美矣,怕烈日,必无日地可跳。"因问何地,曰:"惟嘉善可耳!"众诘其故,曰:"嘉善林知县打杀一家十八人而不偿命,非有天无日地乎?"时问官亦在坐,相顾竦然。罢宴,迄论宏收系,磔于市。④

① 《(同治)番禺县志》卷五三,同治十年刊本。
② 同上。
③ 《(嘉庆)扬州府志》卷七一,嘉庆十五年刊本。
④ 《(光绪)重修嘉善县志》卷三五,光绪十八年刊本。

此优伶虽不知名,但他与申渐高一样,都继承了古代滑稽戏的表演风格,用隐语、反话、讽刺、暗喻来表达特定的思想内容,带有很强的现实指向性。有人称,滑稽戏至明以后几近绝迹,恐未必然。

第三,是对方言、俗语、隐语、江湖市语的收录。

既是方志,所收录的内容,当然应带有浓厚的地方特色。而其间最大的不同,当是风土人情、节令习俗、语言习惯,所以,前辈学者在文学研究中,非常注意方言、俗语的搜访与诠释。汉代扬雄就著有《方言》一书。清代文史大家赵翼的《陔余丛考》,曾收有不少有关方言、习俗方面的内容。清人翟灏《风俗编》,不仅收录有方言俗语,就连"市语"及"江湖切要"也酌情采录。著名戏曲史家钱南扬,曾编撰有《市语汇钞》一文,从江湖方言、梨园市语等中搜集到相当数量的极具行业特色的语言,并称:"江湖各行各业,为保守其内部秘密,往往流行一种特有之语言,非局外人所能了解。"[1]而古代戏曲作品中,此类语言恰"多不胜举"[2]。所以,搞清楚这类独特语言的真实含义,对了解作品文本很有帮助。而"方志卷·初编"所收方志,恰有不少与此相关之内容。不妨列举如下:

舍(社)会:迎神赛会,"推一人为会首,毕力经营,百戏罗列。巨室以金珠翠钿装饰孩稚,或坐台阁,或乘俊骑,以耀市人之观,名曰'舍会'"[3]。

呆木大:俗谓不慧者为呆木大。大读作驮,去声。《辍耕录》院本名目有此。[4]

扯淡、扫兴、出神:《游览志余》:杭人有讳本语而巧为俏语者,如胡说曰扯淡,有谋未成曰扫兴,无言默坐曰出神。自宋时梨园市语之遗,未之改也。[5]

[1] 钱南扬《汉上宧文存》,中华书局,2009年,第108页。
[2] 同上书,第109页。
[3] 《(同治)苏州府志》卷三,光绪九年刊本。
[4] 《(光绪)镇海县志》卷三九,光绪五年刻本。
[5] 同上。

跳槽：《丹铅录》：元人传奇以魏明帝为跳槽。俗语本此。①

牵郎郎拽弟弟：张懋建《石痴别录》：儿童衣裾相牵,每高唱云云。初意其戏词,后见《询刍录》,乃知为多男子祝辞。②

作獭：《敬止录》：不惜器物曰作獭。南唐张崇帅庐州贪纵,伶人戏为人死,被冥府判云："焦湖百里,一任作獭。"③

堂戏：九月十二日,两城秋赛,迎城隍神,农复留佣刈晚禾。冬至前后,各乡村祠庙鼓乐演剧,名曰"堂戏"。④（笔者按：此与一般所称将戏班请至家中演戏叫唱堂会,有着明显不同。）

社伙(火)：九月间,城坊"舁祠庙神像,游行街市。导以兵仗彩亭、金鼓杂剧,各相赛奏,观者塞路,谓之'社伙'"。⑤

跳灶王：腊月,匄头戴幪头,赤须持剑,沿门殴鬼,谓之"跳灶王"。⑥

柯(科)班："邑子弟工度曲者聚而演剧,谓之'柯班'"。⑦ 即所谓"惟游岁竞演小戏,农月不止。村儿教习成班,宛同优子"⑧者。

赛会：祭神、迎神时,"盛陈旗鼓,扮故事,谓之赛会"。⑨

则剧："游戏曰'则剧',杂剧也。讹'杂'为'则'也。"⑩（笔者按：拙著《中国早期戏曲生成史论》（北京大学出版社2015年版）曾提出此观点,今在古籍中寻得例证,更坚定我之推断。）

春台：元旦,人们"往来贺岁,接期,各邨先后迎神演剧,谓之'春台'"。⑪（笔者按：春台,一般理解为登高远眺之处。与此处所说,有很大不同。）

① 《(光绪)镇海县志》卷三九,光绪五年刻本。
② 同上。
③ 同上。
④ 《(光绪)余姚县志》卷五,清光绪二十五年刻本。
⑤ 《(光绪)慈溪县志》卷五五,清光绪二十五年刻本。
⑥ 同上。
⑦ 《(嘉庆)芜湖县志》卷一,嘉庆十二年重修民国二年重印本。
⑧ 《(光绪)巴陵县志》卷五二,光绪十七年岳州府四县本。
⑨ 《(乾隆)广德直隶州志》卷一二,乾隆五十九年刊本。
⑩ 《(同治)番禺县志》卷五四,同治十年刊本。
⑪ 《(咸丰)邓川州志》卷四,咸丰四年刊本。

报赛："农务既毕,秋乃赛神,摊钱设醮演戏,谓之报赛。"①

《(宣统)高要县志》引地方隐语曰：

> 金陵隐语：火药改为红粉。炮子改为元。马遗矢为调化,溺为润泉。百姓为外小。以崽呼孩,以疏附称文报,以升天称死亡。大炮以为洋庄。心为草。真草,好心也；反草,变心也。起程为装身。敛费为科炭。广东隐语：胁人取财物曰打单。掳人勒赎曰拉参。攻城曰跳圈。贼首曰红棍、曰老妈。同党曰义伯、曰义兄。拜旗曰做戏。掳长官曰拉公仔。放火曰发花。金银曰瓜子。食饭曰□沙。放炮曰吠犬狗。饮茶曰饮青。连钱曰穿心。牛曰大菜。猪曰毛瓜。人曰马小。刀曰衫仔。大刀曰绉纱。鞋曰跶街。蟒袍曰袈裟。番摊曰咕堆。鸡曰七。鸭曰六。汤曰太平。船曰屐。烟曰云霞。朋友曰龟公、契弟。杀曰洗。秽亵芜杂,皆戏文中之新名词也。②

而《(光绪)香山县志》所引,则曰："主文字者曰'白纸扇',奔走者曰'草鞋',各头目曰'红棍'。拜会曰'登坛',演戏入会曰'出世'。"③

其它尚有"度厄"、"节水"、"剥鬼皮"、"照虚耗"、"发春"、"普度"、"杀虫"、"发案"、"头压"、"尾压"、"神炼"、"看歌堂"、"残灯"、"犁耙会"、"出会"等词语,含义各不相同,此不一一赘述。这类词语,一般辞书不收,给文本阅读带来诸多不便。而方志将这类俗语、市语、隐语采入,不仅方便了对小说、戏曲之类作品的理解,即使对语言的研究也当很有帮助。

笔者在梳理"方志卷·初编"所收方志史料时,着眼点主要在清代,而对清代以前的曲家及戏曲现象,关注相对较少。如《(同治)临川

① 《(嘉庆)郴州总志》卷二一,嘉庆二十五年刻本。
② 《(宣统)高要县志》卷二六,民国二十七年重刊本。
③ 《(光绪)香山县志》卷二二,光绪刻本。

县志》所收清人李绂所撰《清风门考》一文,竭力称道汤显祖等为当世之"伟人",谓"元、明以来,抚之人文若草庐、道园、介庵、明水、若士、大士诸先生,亦皆伟人。然以视晏、王、曾、陆,不无多让"①,并为其"未跻通显,皆未能尽其耳目聪明之用"②而慨叹,将汤显祖与吴澄(号草庐)、虞集(号道园)、章衮(号介庵)、陈际泰(字大士)诸乡贤并称,还以晏殊、王安石、曾巩、陆九渊等宋代抚州籍大家相比拟,足见评价之高。这一资料,一般人很少提及,即使《汤显祖全集》"附录"也未采入,本章也未就此多作论述,未免遗憾。由此可知,相当多的丰富文献,还有待读者诸君细细梳理,此不过略作提示而已。

① 《(同治)临川县志》卷一四,同治九年刻本。
② 同上。

第四章
清代笔记中散见戏曲史料的学术价值
——以《清代散见戏曲史料汇编(笔记卷·初编)》为例

笔记,作为中国传统文化宝库的一个重要组成部分,在其产生之初,就呈现出丰富性、复杂性、包容性的特点。举凡庙堂大计、宫闱秘闻、坊间趣事、风俗民情、历史掌故、名人轶事、土地物产、文化事典、吟风弄月、百戏伎艺、天文地理、边塞关隘、商贸往来、神仙鬼怪、僧寺道观、花卉草木、医药方术等,几乎无所不包,是我们研究古代政治经济、历史文化的极为珍贵的形象化史料,历来为学人所重视。

这种文体大概滥觞于东汉,至唐代得到了很大发展,以至形成繁荣的局面。自宋之后,作品更是大量涌现,不胜枚举。据不完全统计,仅有清一代,各类笔记就达四五百种之多。这一内蕴极为丰富的文化遗产,不时得到历代文人的关注。宋人司马光在编撰《资治通鉴》时,就强调"遍阅旧史,旁采小说"①。此处"小说",即指的是笔记类杂著。清代史学研究三大家之一赵翼,所撰《廿二史札记》,"在研究前四史时,多以史证史,至于对元、明之史的探究,则时采《草木子》、《辍耕录》、《庚巳编》、《林居漫录》诸笔记别乘"②。进入20世纪,关注笔记者更不乏其人。梁启超、王国维的高足谢国桢,早在1930年,奉北平图书馆之托,往上海涵芬楼读明季稗乘,后又去南浔嘉业堂访明清笔记史乘,并记下读书札记,其后一并收入《晚明史籍考》。他治史"喜读明清时代野史稗乘,凡关于政治经济、学术文化、乡邦掌故,有惬于心

① 司马光《进资治通鉴表》,《宋文鉴》卷六五,四部丛刊本。
② 赵兴勤《赵翼评传》,江苏人民出版社,2008年,第153页。

的,随手摘录"①。《明清笔记谈丛》一书,就是在其博览笔记别乘的基础上写成的。尤其可贵的是,谢国桢作为著名史学家,还十分留意与戏曲史相关的文献史料,并极力推许道:

> 最足以推荐的为明蒋之翘《尧山堂外纪》,它记述历代文学家的传记,尤其是元明两代的戏曲家如关汉卿、白仁甫等人的传记,赖此书得以保存下来,与明钟嗣成《录鬼簿》记述戏曲家琐闻逸事,有异曲同工之妙,可以说是一部最早的中国文学史,尤其偏重于民间的传说,不囿于正统派的见解,颇具有特识,是值得推荐的一部书籍。②

钱师南扬辑录的《宋元戏文辑佚》(上海古典文学出版社1956年版)一书,对戏文本事的考证,多得力于笔记别乘。刘叶秋的《历代笔记概述》(北京出版社2003年版),是一部综合考察笔记这一特殊文体发展轨迹的专著,且涉及不少戏曲、小说文献,相当于一部较早的笔记体著作发展简史,在学术研究上有开拓之功。张舜徽的《清人笔记条辨》(华中师范大学出版社2004年版),则偏重于学术层面。来新夏的《清人笔记随录》(中华书局2005年版),对140余名清代笔记作者的作品进行解析。

笔者受前辈学人启发,于上个世纪70年代,便有意识地阅读相关笔记,如《云间据目钞》《云溪友议》《淞隐漫录》《北梦琐言》《归潜志》《少室山房笔丛》《鸡肋编》《能改斋漫录》《鹤林玉露》《玉照新志》《万历野获编》《啸亭杂录》《茶余客话》《履园丛话》《扬州画舫录》《书影》《涌幢小品》《七修类稿》《续夷坚志》《辍耕录》等,均是在当时所读,对研究视野的拓展大有帮助。鉴于此,本人在编纂《清代散见戏曲史料汇编》这一大型丛书时,仍然想到这一有待进一步发掘的领域。

① 谢国桢《明清笔记谈丛》"重版说明",上海书店出版社,2004年,第1页。
② 同上书,第6页。

"笔记卷·初编"从50余种笔记中,钩稽出近千条与戏曲活动相关的史料,涉及作家考证、伶人轶事、剧作内容考索、戏曲理论、传播场域、受众群体、戏曲班社、表演流派、演剧风俗、地方声腔、百戏表演、民间小调等多方面的内容,颇为丰富。书中所收史料,对清代戏曲史研究的价值,自不可低估,特加以梳理,论述如下。

第一节　当时流行的各种剧目

因为笔记在内容载述上有着很大的随意性,几乎无所不包,所以"笔记卷·初编"收录文献涉及的剧目十分广泛。据粗略翻检,就有《琵琶记》、《王焕》、《荆钗记》、《浣纱记》、《鸣凤记》、《寻亲记》、《西厢记》、《邯郸梦》、《节孝记》、《玉连环》、《烂柯山》、《八仙会》、《水浒记》、《彩毫记》、《宵光剑》、《千金记》、《西楼记》、《风雪渔樵记》、《狮吼记》、《义侠记》、《连环记》、《渔家乐》、《占花魁》、《醉菩提》、《人兽关》、《紫钗记》、《鲛绡记》、《牡丹亭》、《一捧雪》、《疗妒羹》、《西川图》、《天门阵》、《金锁记》、《单鞭夺槊》、《翡翠园》、《庄周蝴蝶梦》、《铁勒奴》、《滚楼》、《抱孩子》、《卖饽饽》、《送枕头》、《思凡》、《大夫小妻》、《相约》、《相骂》、《痴诉》、《点香》、《双思凡》、《闹庄》、《南浦》、《嘱别》、《红绡》、《五香球》、《佳期》、《访贤》(见《封神榜》)、《投赵激仪》、《打朝》、《装疯》、《长生殿》、《跪池》、《扫秦》(《疯僧扫秦》)、《绣襦记》、《秦桧东窗画计》、《双官诰》、《广举》、《毛把总到任》、《访普》、《斑衣戏彩》、《打灶》、《胭脂》、《战宛城》、《汉宫三分》、《桂林雪》、《桂林霜》、《鸿鸾喜》、《李三郎羯鼓催花》、《奈何天》、《孔明借箭》、《司马搜宫》、《黄鹤楼》、《法门寺》、《五花洞》、《社会现形记》、《落马湖》、《戏迷传》、《扫花》、《战长沙》、《尼姑下山》、《挑帘》、《裁衣》、《文昭关》、《拾金》、《训子》、《斩青龙》(《锁五龙》)、《燕子笺》、《探亲相骂》、《寡妇上坟》、《四杰村》、《蚍蜡庙》、《桃花扇》、《雁门关》、《五彩舆》、《雄黄阵》、《鹊桥会》、《施公案》、《狮子楼》、《三打店》、《恶虎村》、《盗御马》、《挑华车》、《长坂坡》、《连升三级》、《捉夫》、《闺房乐》、《得意缘》、《卖胭脂》、《拾玉镯》、《杀皮》、《十二红》、《破

洪州》、《马上缘》、《乌龙院》、《新安驿》、《红梅阁》、《列女传》、《梵王宫》、《真珍珠》、《群英会》、《吊金龟》、《取成都》、《李陵碑》、《捉放曹》、《乌盆记》、《回龙阁》、《乾坤带》、《打金枝》、《葡萄架》、《销金帐》、《二进宫》、《战樊城》、《鱼藏剑》、《华容道》、《天水关》、《八大锤》、《探庄》(见《祝家庄》)、《草船借箭》、《盗宗卷》、《琼林宴》、《三国志》、《芭蕉扇》、《蟠桃会》、《金钱豹》、《朱砂痣》、《举鼎》、《碰碑》(《李陵碑》)、《探母》、《牧羊圈》、《坐宫》、《盗令》(见《四郎探母》)、《拿高登》、《四平山》、《汉银壶》、《九义十八侠》、《大莲花》、《铜网阵》、《藏舟》、《刺虎》、《跌包》、《双钉计》、《马四远开茶馆》、《胭脂虎》、《浣花记》、《彩楼记》、《御碑亭》、《赶三关》、《祭江》、《别宫》、《虹霓关》、《落花园》、《嘉兴府》、《十粒金丹》、《卖艺》、《钟馗嫁妹》、《五鬼闹判》、《御花园》、《沙陀国》、《取洛阳》、《白虎帐》、《大名府》、《岳家庄》、《闯山》、《三上吊》、《活捉》、《御果园》、《翠屏山》、《也是斋》、《南通州》、《坐楼》、《查关》、《小上坟》、《捉刘氏》、《盗魂铃》、《让成都》、《玉堂春》、《雪杯圆》、《审头》、《刺汤》、《打嵩》、《送盒子》、《打柴劝弟》、《对影悲》、《双冠诰》、《算粮》、《登殿》、《三疑计》、《小磨房》(即《十八扯》)、《天雷报》、《空城计》、《九更天》、《阳平关》、《战蒲关》、《杨妃醉酒》、《探花赶府》、《打连厢》、《红楼梦》、《木哥寨》、《褚彪》、《混元盒》、《镇潭州》、《阴阳河》、《完璧归赵》、《探寒窑》、《三娘教子》、《六国封相》、《临川梦》、《双沙河》、《女状元》、《疗妒羹》、《破窑记》、《点秋香》、《赵氏孤儿》、《精忠记》、《清忠谱》、《韩湘子》、《洛阳桥》、《大红袍》、《祝英台》、《白罗衫》、《江流儿》、《红拂记》、《花关索》、《麒麟阁》、《博笑记》、《雪中人》、《小姑贤》、《王昭君》、《城南柳》、《秦晋配》、《意外缘》、《商山鸾影》、《天马媒》、《雌木兰》、《孟姜女》、《筹边楼》、《浩气吟》、《渔阳三弄》、《霸亭秋》、《通天台》、《黑白卫》、《李白登科》、《鞭歌妓》、《双金榜》、《狮子赚》、《牟尼合》、《春灯谜》、《北门锁钥》、《脱颖》、《茅庐》、《章台柳》、《韦苏州》、《申包胥》、《桃花源》、《苏季子六国荣封》、《八仙庆寿》、《刘瑾酗酒》、《李太虚戏本》、《一斛珠》、《空谷音》、《四弦秋》、《钧天乐》、《吊琵琶》、《钗燕园》、《黄粱梦》、《鹣钗记》、《合纱记》、《金丸记》、《梦磊记》、《情邮记》、《画中人》、《绿牡丹》、

《西园记》、《红梨记》、《投梭记》、《祝发记》、《一文钱》、《梧桐雨》、《王粲登楼》、《千金记》、《千里送荆娘》、《元夜闹东京》、《华光显圣》、《目连入冥》、《大圣收魔》、《想当然》、《豫让吞炭》、《霍光鬼谏》、《敬德不伏老》、《江天暮雪》、《望湖亭》、《长生乐》、《玉麟符》、《瑞玉记》、《倩女离魂》、《窦娥冤》、《寿春园》、《寿荣华》、《东堂老》、《十五贯》、《杨继盛传奇》、《白绫记》、《续离骚》、《霞笺记》、《千钟禄》、《蕉鹿记》、《高唐梦》、《南柯》、《邯郸》、《天涯泪》、《四婵娟》、《滑油山》、《续牡丹亭》、《后绣襦》、《偷甲记》、《四元记》、《双钟记》、《鱼篮记》、《万全记》、《南楼记》、《东厢记》、《韩琪杀庙》、《薛家村》,以及宫廷酬应戏《月令承应》《盛世鸿图》《法宫雅奏》《九九大庆》《劝世金科》《升平宝筏》《忠义璇图》《鼎峙春秋》等。据不完全统计,涉及各类剧目当在400种上下,数量殊为可观。

就所录剧目类别而论,南戏有《琵琶记》《荆钗记》《王焕》《寻亲记》等;元人杂剧有《敬德不伏老》《霍光鬼谏》《倩女离魂》《窦娥冤》《江天暮雪》《单鞭夺槊》《西厢记》《风雪渔樵记》《东堂老》等。明清传奇相对较多,有《浣纱记》《鸣凤记》《水浒记》《彩毫记》《宵光剑》《千金记》《节孝记》《邯郸梦》《狮吼记》《义侠记》《牡丹亭》《千钟禄》《霞笺记》《一捧雪》等四五十种。而明清杂剧,则有《天涯泪》《四婵娟》《高唐梦》《南柯梦》《邯郸梦》等20余种。其它,则以"花部"即后来甚为盛行的秦腔、皮黄剧目为多,如《天水关》《华容道》《李陵碑》《捉放曹》《小姑贤》《拾玉镯》《卖胭脂》《雁门关》《长坂坡》《恶虎村》《吊金龟》《打金枝》等,大概有200余种。

由此可以得知,作为"雅部"戏曲的代表——昆腔,逐渐走向衰微,而乘机而动的皮黄剧及其它地方戏曲却迅即崛起,大有风靡天下之势。就雅部戏曲而言,所演也多为折子戏,如《宵光剑》中的《闹庄》(即《救青》),《艳云亭》里的《痴诉》《点香》二出,《琵琶记》中的《南浦》《嘱别》,《南西厢》里的《佳期》,《狮吼记》中的《跪池》,《风云会》里的《访普》《送京》,《义侠记》中的《挑帘》《裁衣》,《渔家乐》里的《藏舟》,《铁冠图》中的《刺虎》,《一捧雪》里的《刺汤》《审头》,《目连救母》中的《思凡》

《下山》《捉刘氏》,《金貂记》里的《打朝》《装疯》,《商辂三元记》中的《教子》,《寻亲记》里的《跌包》(《教子》)等,且多经过民间艺人的加工改造。如《花鼓》一出,乃是由明人周朝俊《红梅记》第十九出所描述的唱凤阳花鼓事演化而来。其中有些剧目,如《坐楼》,演宋江杀阎婆惜事,为庐剧传统剧目,乃京剧《坐楼杀惜》前半部之情节。《三疑计》乃早期皮黄剧目,演明末唐英塾师王标偶感风寒,"唐英之子回家取被,与师避寒,误夹其母李月英绣鞋于被中。唐英操演军马回府,前往探病,见床下有妻子之绣鞋,疑二人有奸情,怒归,责问其妻。月英辩白不成,被迫与丫环前往王标处扣门,言欲与王标相见,王标以礼相拒。唐英方信月英所言为实,向其请罪"①。为一短剧,清末喜连成、小吉祥等戏班时常上演,后被改称《拾绣鞋》,今已极少演出。《查关》,《清车王府藏戏曲全编》第2册收录,所唱为【梆子】,归入乱弹。叙太子刘唐建与守关女将尤春风情事,为丑、旦闹剧。《算粮》《登殿》为皮黄剧目,演王宝钏、薛平贵事,今豫剧、河北梆子仍时常演出。《闯山》,即《董家山》,演董金莲、尉迟宝林结姻事,名伶小翠花擅长此戏。《卖艺》,皮黄剧目,叙梁山好汉后人石化龙于泰山镇卖艺及花逢春与萧桂英姻缘分合事,今均极少演出。

记载名伶事迹的《燕兰小谱》《日下看花记》《听春新咏》《金台残泪记》《长安看花记》《辛壬癸甲录》《丁年玉笋志》《梦华琐簿》诸书,所叙及剧目,则是《烤火》《卖饽饽》《三英记》《打门》《吃醋》《王大娘补缸》《看灯》《吊孝》《卖胭脂》《骂鸡》《送米》《哭灵》《锁云囊》《龙蛇阵》《小寡妇上坟》《别妻》《狐女思春》《潘金莲葡萄架》《滚楼》《佳期》《花鼓》《倒听》《阿滥堆》《打樱桃》《闯山》《铁弓缘》《长生殿》《盗令》《游街》《学堂》《思凡》《拷红》《戏叔》《审录》《醉阁》《遇妻》《踢球》《演武》《捉奸》《服毒》《刺梁》《刺虎》《玉鸳鸯》《碧玉钏》《英雄谱》《打番》《探亲》《断桥》《湖船》《琵琶泪》《一枝梅》《军门产子》《独占》《蝴蝶梦》《打洞》《弑齐》《捡柴》《赠金》《挈妆潜逅》《遇暴脱身》《反诳》《着棋》《挑帘》《交帐》《白

① 黄仕忠主编《清车王府藏戏曲全编》第13册,广东人民出版社,2013年,第753页。

蛇传》《福星照》《戏凤》《扫花》《买炭》《斋饭》《衣珠记》《翡翠园》《巧奇缘》《题曲》《茶叙》《双金牌》《问情》《赏荷》《金山》《武瞾》《雪夜》《琵琶》《杀舟》《寄柬》《昭君》《西游记》《女国王》《打饼》《偷诗》《秋江》《盗巾》《相约》《相骂》《双珠球》《梳妆》《跪池》《打店》《宛城》《背娃》《小金钱》《乾坤镜》《翠云楼》《打刀》《皮弦》《四门》《喂药》《游殿》《谏父》《连厢》《顶砖》《刘氏招魂》《醉归》《狐春》《裁衣》《跳墙》《园会》《断机》《活捉》《打番》《借茶》《草桥惊梦》《双蝶》《描容》《南柯梦》《探亲遇盗》《香联串》《赶车》《擂台》《崔华逼退婚》《百花点将》《跑马卖解》《吹箫引凤》《和番》《摇会》《别妻》《秋莲花》《奇逢》《东游》《胭脂》《荡湖船》《春睡》《藏舟》《盘殿》《番儿》《水斗》《卖身》《庙会》《送灯》《顶嘴》《金盆捞月》《楼会》《絮阁》《洛阳桥》《赠珠》《赐环》《梅降雪》《富贵楼》《血汗衫》《换布》《打都卢》《吞丹》《赠镯》《檀香坠》《香山》《缝带》《登楼》《卖艺》《别窑》《九钟罩》《讨钗》《杀惜》《玉蓉镜》《珍珠配》《霸王鞭》《小桃园》《金钱记》《前诱》《招亲》《缝衣》《打雁》《抛球》《温凉盏》《蓝家庄》《无底洞》《杀四门》《庆顶珠》《扑跌》《关王庙》《小青题曲》《游园惊梦》《山歌》《失约》《日月阁》《葬花》《折梅》《雨词》《瑶台》《渡泸》《花大汉别妻》《警曲》《问病》《刺目》《打杠子》《孙夫人祭江》《小宴》《惊变》《埋玉》《掷戟》《大闹销金帐》《打桃园》《快人心》《王名芳连升三级》《铁冠图》《费宫人刺虎》及《乔醋》(《金雀记》)等。

 以上 8 种著作中,所叙及剧目不过 200 余种,远不及"笔记卷·初编"所收剧目丰富,且大多为折子戏,如《絮阁》《小宴》《惊变》《埋玉》等,均出自《长生殿》;《水斗》《断桥》《游湖》,则出自《雷峰塔》(《白蛇传》);《醉归》《独占》,为《占花魁》中的两出;《盗令》《游街》《杀舟》,是由《翡翠园》而来;《藏舟》《相梁》《刺梁》,乃出自《渔家乐》传奇。《题曲》,出自《疗妒羹》;《交帐》《戏叔》《反诳》,则出自沈自晋的传奇剧《翠屏山》。《军门产子》,是由明人姚子翼《祥麟现》(《青龙阵》)中"产子破阵"演化而来。《前诱》《后诱》《杀惜》《活捉》,乃是明许自昌《水浒记》中关目。《跌包》,又名《教子》,出自《周羽教子寻亲记》。《赶车》,乃明徐复祚《红梨记》第十出《错认》之改题。《游街》《戏叔》《挑帘》《裁衣》,

又是明沈璟《义侠记》中的主要情节。《茶叙》《问病》《失约》《送别》,乃出自明高濂《玉簪记》传奇。《相骂》,又名《讨钗》,乃《钗钏记》第十三出。《寄柬》《着棋》《游殿》,是出自《南西厢》。《小宴》《梳妆》《掷戟》,均为明王济《连环记》中情节。据此可知,上述诸书,在收录剧目的覆盖面上,也远不及"笔记卷·初编",且大多为雅部中剧目,花部剧目相对较少。直至同治年间,邗江小游仙客所撰《菊部群英》,才广泛收录诸如《八大锤》《虹霓关》《马上缘》《打金枝》《白门楼》《翠屏山》《法门寺》《锁五龙》《破洪州》《镇檀州》之类皮黄戏及高腔、乱弹诸戏曲声腔的剧作。当然,仍以收录如《讨钗》《教子》《戏妻》《探窑》《击掌》之类的折子戏为主。尽管如此,戏曲流播及发展的轨迹亦由此可寻。将"笔记卷·初编"所收剧目,与上述各书对读,始能全面了解清代戏曲是如何在花雅竞争此消彼长的平台上,实现其发展重心的转换的。

还有一点应当引起注意的是,不少反映民间生活、家庭伦理、社会风俗的小戏应运而生,如《抱孩子》、《毛把总到任》、《打灶》、《打刀》、《打秋》、《戏迷传》、《社会现形记》、《探亲相骂》(又名《探亲家》)、《拾玉镯》、《五花洞》、《拾金》、《三打店》、《连升三级》、《十二红》(《备刀记》)、《打金枝》、《九义十八侠》、《马四远开茶馆》(即《双铃记》)、《三上吊》、《打柴劝弟》、《小磨房》(《十八扯》)、《打连厢》、《小姑贤》、《五鬼闹判》、《钟馗嫁妹》、《三娘教子》等,其中不少作品注入了普通百姓的审美情趣,反映了前人在处理家庭生活、人际关系方面的聪明才智与是非斟酌。

有的作品虽不具备多少复杂情节,但因其始终充盈着浓郁的生活气息,场上演出活泼多趣,同样为人们所欢迎,久演不衰。如《十八扯》,是由《缀白裘》第十一集卷四所收《磨房》《串戏》两出小戏演化而来。剧叙嫂嫂受婆母虐待,打入磨房推磨,小叔孔怀与妹同情嫂子,遂入磨房代劳,兄妹串戏以取乐,以宽慰嫂子。原来所唱为乱弹腔、高腔,后被改编为皮黄调,又名《小磨房》。名伶李百岁擅演此剧,能融各名家之长。剧中兄妹二人,或女扮男,或男扮女,或作须生,或扮作青衫,或为大面,或作小生,扭捏摇摆,作出种种情状,令人笑不可止。剧

中兄妹曾搬演《庞德下书》，却让王世冲（充）登场，又令梁山孙二娘来破天门阵，还演及隋末秦琼请梁山宋江发救兵，并将杨六郎、杨宗保、汉代李广、姚期、三国之时陈宫、明代康茂才诸名人一并拉入，真可谓东拉西扯。还声称："去到北京城，颁（搬）来小叫天，大战'刘鸿声'。""小叫天"，即京剧名伶谭鑫培（1847—1917）。其父以演老旦驰名，有"叫天子"之称，故鑫培得此名。谭鑫培是在"同治末年由京东返都，加入三庆，以武生作演出的"①。据同治十一年（1872）内务府索要的在京各戏班花名册，"三庆班"的生行中，有谭金福之名。谭金福，即谭鑫培之本名。②自此，三庆、春台、四喜诸注籍内务府的戏班，就经常轮流在京师大栅栏演出。③而刘鸿声（一作鸿升）生于光绪二年（1876），初为票友，至光绪十九年（1893）十八岁时，已能演《忠烈图》《喜封侯》《小尧天》等多部剧目。④他先唱花脸，后唱老生，至光绪末年始唱红起来。⑤曾与谭鑫培、梅荣斋、王凤卿、姜妙香等名伶配戏，以反串《钓金龟》知名。⑥改习老生后，学谭派唱腔，而善用气，声音高朗响亮，且能将声调拉得很长，故见重于时。⑦如此看来，《十八扯》既然将谭、刘并称，那么，它的产生年代当在清末民初。

《戏迷传》，相传为汪笑侬所作，但缺少文献依据，但它是受《十八扯》启迪而产生。这一推断，当不成问题。剧叙戏迷酷爱唱戏，与母亲、妻儿、亲戚、朋友晤面，总忘不了唱上几句。什么《朱砂痣》《洪羊洞》，张口就来。西皮、二黄，随口唱出。青衣、大面、花脸，任意扮演。母亲生病，请医诊治，面对医生，仍是唱戏。老母万般无奈，告其忤逆不孝。到了公堂之上，依然随意乱诌，用唱戏表白，弄得官吏也无计可施。这虽是一闹剧，但若非各色行当皆擅长，且具有相当深厚的功力，是难以担当此角色表演的。

① 王芷章《中国京剧编年史》上册，中国戏剧出版社，2003年，第401页。
② 同上书，第356—357页。
③ 同上书，第362页。
④ 同上书，第636页。
⑤ 参看王芷章《中国京剧编年史》下册，第729页。
⑥ 同上书，第752页。
⑦ 同上书，第872页。

至于《小放牛》，情节也非常单纯，不过是叙述村姑问路于牧童，牧童与她互相调侃、此唱彼答之事。但有一段对唱很有意思，不妨过录如下：

> （丑唱）天上梭罗什么人儿栽？地下的黄河什么人儿开？什么人把守三关口？什么人出家没有回来？什么人出家没有回来？
>
> （旦唱）天上梭罗王母娘娘栽，地下黄河老龙开，杨六郎把守三关口，韩湘子出家没有回来，韩湘子出家没有回来。
>
> ……
>
> （丑唱）赵州桥什么人儿修？玉石的栏杆什么人儿留？什么人骑驴桥上走？什么人推车押（轧）了一条沟？什么人推车押（轧）了一条沟？
>
> （旦唱）赵州桥鲁班爷爷修，玉石栏杆圣人留，张果老骑驴桥上走，柴王爷推车押（轧）了一条沟，柴王爷推车押（轧）了一条沟。
>
> （丑唱）什么人董家桥上打个五虎？什么人拷元锣卖过香油？什么人肩刀桥上走？什么人坐马观《春秋》？什么人坐马观《春秋》？
>
> （旦唱）赵匡胤董家桥上打个五虎，郑子明（恩）拷元锣卖过香油，周仓肩刀桥上走，关二爷坐马观《春秋》，关二爷坐马观《春秋》。①

《清车王府藏戏曲全编》所收《小放牛》乃乱弹曲本，与《戏学汇考》文字略有不同，无"什么人董家桥上打个五虎"对唱一段。② 其实，"天上梭罗什么人儿栽"一曲来源甚古，元代戏文《苏武牧羊记》第三出【回回曲】，与这段文字基本相同，唯末句"甚么人和和北番的来"被改作"什么人出家没有回来"，答句亦由"王昭君和和北番的来"变成"韩湘子出家没有回来"。③ 而"赵州桥什么人儿修"、"什么人董家桥上打个五虎"，系《戏学汇考》所收本《小放牛》增出。

① 凌善青、许志豪编《新编戏学汇考》第十卷，大东书局，1934年，第6—7页。
② 参看《清车王府藏戏曲全编》第15册，第841页。
③ 王季思主编《全元戏曲》第十卷，人民文学出版社，1990年，393页。

这类剧作,虽然无多少情节可言,但是却硬靠为数不多的演员场上表演与具有很强艺术表现力的戏曲声腔的转换多变,征服了观众。这一演出,看起来不起眼,却是对唐宋以来滑稽杂戏表演传统的承继,"在'逗趣'、'谐谑'上做文章,运用具有强烈动感的舞台画面,凸显生活中的矛盾、冲突,以少数伶人撑起大场面"①。诚然,在登场伶人甚少的前提下,"空荡荡的表演场地,只有两三人在活动,倘若不是场上人物行为的异化夸张,身段动作幅度尽可能地扩大,表演技巧不断转轨,场上气氛恣意渲染,岂能撑得起这一场面?"②正如有的论者所说:

> 宋杂剧并不具备完整故事与特定人物,又因中国戏剧建基于音乐和舞蹈,运用音乐、舞蹈作为手段,来表达人物的感情思想。一出戏的演出,常因之把歌与舞成分过分突出,使戏剧的结构松弛下来。尤其是民间的小戏,大多反映农村生活,不重故事,专重表演,以歌舞为手段,以调笑为目的。例如《小放牛》一戏,内容写村姑向牧童问路,牧童要求她唱曲,才放她过去,既无故事可言,连人物也没名姓。一般观众,决不因不具备故事、人物、冲突、悬疑等构成戏剧的条件,而否认它是一出戏。③

这样的理解是很有道理的。看来,衡量一部剧作是否成功,还应宽容一些,不能仅仅采用常规标准,看其是否具备情节、冲突,以及完整的人物性格,还应看其场上表演的效果如何。这类小戏恰恰带有戏剧早期形态的某些原始风貌。近世梆子戏中的《小二姐做梦》《夏林开弓》《双劝坟》《毛二头搓坠》《王婆下神》《王小赶脚》《对哆罗》《巧对舌》《王婆骂鸡》《拴娃娃》《瞎子观灯》等剧目,大多是该类滑稽戏之流亚。

另外,"笔记卷·初编"所收录的《抱孩子》《广举》《毛把总上任》《列女传》《三上吊》《大莲花》《探花赶府》等剧目,《中国剧目辞典》(河

① 赵兴勤《中国早期戏曲生成史论》,第356页。
② 同上书,第358页。
③ 田士林《中国戏剧研究》,台北东方文化书局,1981年,第6页。

北教育出版社 1997 年版)未收,为我们考察清代戏剧之佚存,提供了文献依据。

第二节　笔记所载之戏班与戏园

戏班,乃戏曲艺人的演唱组织,戏曲演出活动的最基本单位。在通俗文学作品中,经常叙及戏班演出活动的情景,如《宦门子弟错立身》《汉钟离度脱蓝采和》《香囊怨》《桃园景》诸剧作,以及《金瓶梅词话》《梼杌闲评》《歧路灯》《儒林外史》《红楼梦》等小说,都曾不同程度地涉及这方面的内容。即使在外国人眼里,这也是一件很了不起的事情:

> 我相信这个民族是太爱好戏曲表演了。至少他们在这方面肯定超过我们。这个国家有极大数目的年轻人从事这种活动。有些人组成旅行戏班,他们的旅程遍及全国各地,另有一些戏班则经常住在大城市,忙于公众或私家的演出。毫无疑问这是这个帝国的一大祸害,为患之烈甚至难于找到任何另一种活动比它更加是罪恶的渊薮了。有时候戏班班主买来小孩子,强迫他们几乎是从幼就参加合唱、跳舞以及参与表演和学戏。几乎他们所有的戏曲都起源于古老的历史或小说,直到现在也很少有新戏创作出来。凡盛大宴会都要雇用这些戏班,听到召唤他们就准备好上演普通剧目中的任何一出。通常是向宴会主人呈上一本戏目,他挑他喜欢的一出或几出。客人们一边吃喝一边看戏,并且十分惬意,以致宴会有时要长达十个小时,戏一出接一出也可连续演下去直到宴会结束。①

以上这段文字,乃出自意大利耶稣会传教士利玛窦(1552—1610)

① [意] 利玛窦、[比] 金尼阁《利玛窦中国札记》,何高济等译,中华书局,2010 年,第 24 页。

的"中国札记"。他于明万历十年(1582)奉命来中国,时隔几年,便接替罗明坚,创建中国耶稣传教团。同年秋,抵达中国澳门。次年,来广东肇庆,又辗转到达韶州、南京、南昌、天津等地,最后定居南京,直至万历三十八年(1610)去世。居住中国长达二三十年,熟悉中国情况,这一记载当是可信的。

至清代,各类戏班则更多。如山东历下泊有盐商刘氏的枣园班(又名枣香班),为很多文人所关注,并歌咏之。浙江海宁查氏十些班,有"查氏勾栏第一家"之称。京师一三班,享有"内府第一乐"之誉。康熙间,金斗班以搬演《桃花扇》而驰名,引领一时之风尚,以致"勾栏争唱孔、洪词"[1]。宝应乔侍读莱蓄有家班,伶人管六郎乃个中翘楚。乾隆之时,京师有庆成班、宝和班,方俊官、李桂官皆得名于时。而扬州乃商业重镇,官吏、商贾辏集,所汇聚之戏班则更多。据李斗《扬州画舫录》记载,就有老徐班、大洪班、德音班(即内江班)、春台班(即外江班)、汪府班、黄府班、张府班、程府班、大张班、小张班、小洪班、百福班、双清班、府串班、司串班、引串班、邵伯串班、恒知府班,还有趁暑月入城演出的众多赶火班。另有草台班、句容梆子班、安庆二黄班、弋阳高腔班、湖广罗罗腔班、胜春班等。还叙及惠州陈府班,京师唱京腔的宜庆、萃庆、集庆诸班,苏州织造海府班。仅活动于扬州一地的戏班,就有二三十个,足见戏曲演出之盛况。

其它如苏班、毕沅家班,苏州的集秀班、合芳班、撷芳班,为"昆腔中第一部"[2]。还有江淮某大吏戏班、季氏家班、庄氏家班、李渔家班、王梦林家班、太仓王氏家班、院班、道班、立尚书家班、下天仙班,江宁的清音班、九松班、庆福班、吉庆班、余庆班、四松班,以及由清音班发展而来的以福寿、荣华命名的苏、杭等处戏班。

至于京城,更是戏班云集,有四大徽班,即四喜、三庆、春台、嵩祝(一说和春)。其中三庆班最早,"乾隆庚戌(五十五年,1790),高宗八

[1] 金埴《巾箱说》,中华书局,1982年,第135页。
[2] 钱泳《履园丛话》卷一二,第332页。

旬万寿,入都祝厘,时称三庆徽,是为徽班鼻祖"①。四喜有声于嘉庆间,《都门竹枝词》有"新排一出《桃花扇》,到处哄传四喜班"②之说。嵩祝班之声价,"亦不亚于三庆、四喜、春台,当时堂会必演四大班,足征嵩祝之驰名一时矣"③。嵩祝班解体后,又有人召集幼伶,成立小嵩祝,但演技远逊于嵩祝旧人。

乾隆中叶,秦腔盛行于京师,至同、光之际,义顺和、宝盛和两个秦腔戏班最负盛名,然多为下层人们所欢迎。光绪时,官居高位的张之万(字子青,直隶南皮人)喜好秦腔,春节团拜时,义、宝两部得以与徽班同时应召演出。后玉成班入京,"遂为徽、秦杂奏之始"④。大都市西安,秦腔演出甚盛,有36个著名戏班,其中保符班、江东班、双赛班、双子班名最著。双赛班较保符、江东班晚出,称"双赛",意谓欲超出两班之上,足见竞争之激烈。此班后因著名伶人祥麟、色子的加盟,才改名为"双子班"的。同、光之时,古城开封的戏曲演出,昆曲不时常见,而二黄演出较盛,有春仙班(后改为富贵春班)较知名。而广州则有外江班、本地班之别,"外江班所演关目,与外省同,本地班则以三昼四夜为度"⑤。清初王宸章的十公班,皆为贵介公子"弃儒为伶"者。军阀吴三桂也"喜度曲",有周公瑾之风,"蓄歌童十数辈,自教之"⑥,其中六人皆以燕名,且演技最妙,故称"六燕班"⑦。据说,吴三桂还曾在江淮茶贾处演《西厢记》中《惠明寄柬》一折,"声容台步,动中肯要"⑧,为众人所称赏。此事很少有人叙及。礼亲王昭梿也蓄有家乐,大兴舒位、太仓毕华珍,曾客王邸,"取古人逸事,撰为杂剧"⑨,"王邸旧有吴中菊部,每一折成,辄付伶工按谱,数日娴习,即邀二人顾曲,盛筵一

① 《清稗类钞》第11册,第5019页。
② 同上。
③ 同上。
④ 同上书,第5020页。
⑤ 同上书,第5048页。
⑥ 同上书,第5050页。
⑦ 同上。
⑧ 同上。
⑨ 同上。

席,辄侑以润笔十金"①。《清稗类钞》中这段话,似由叶廷琯《鸥陂渔话》卷一"舒铁云古文乐府"条节录而来,文字大致相同。与邓之诚《骨董琐记》卷三所载,礼亲王"日与群优狎处,自亦能唱昆戏"②相吻合。这一事,陆萼庭《清代戏曲家丛考》已作详细考证,此不赘述。③ 又载:同、光间,髦儿班在京师、扬州、南京、上海、济南等地甚为活跃,上海还出现清桂、双绣这两个著名的髦儿班社。所谓"髦儿班",所收伶人大多在"十岁以上、十五以下声容并美者"④,虽年纪小却"技艺皆娴,且皆由选拔而得"⑤,各擅所长,一旦"装束登场,神移四座"⑥。所谓"档子班",其实是"髦儿班"之别称,即小班。笔者早些年曾撰有《晚清的济南剧坛》⑦一文,所述即"档子班"演出状况。其它还有上海习演新剧的春阳社、进化团,北京的胜春堂班、松凤班、同春班、嵩祝成班、百顺班,以及外地来京的泉湘班,郑州善歌"胯胯(侉侉)调"的马班等,涉及各类戏班,不下 70 个,为我们考察清代戏曲的花雅争胜、盛衰相接的发展趋势,提供了第一手资料。

与拙编《清代散见戏曲史料汇编》"诗词卷·初编"(新北花木兰文化出版社 2014 年版)、"诗词卷·二编"(新北花木兰文化出版社 2015 年版)、"方志卷·初编"(新北花木兰文化出版社 2016 年版)相比较,"笔记卷·初编"(新北花木兰文化出版社 2017 年版)不仅所收戏班数量大为增多,而且在戏班的性质上,也发生了根本性的变化。前者以高官富豪蓄养的家班居多,而"笔记卷·初编"所收,则大多是戏曲艺人为应对文化消费市场而自己组建的民间组织。家班的服务对象,主要是封建阶级的上层人物,或富绅巨贾之类有钱阶层。而游走江湖的戏班则不然,更多面向的是贩夫走卒、市井细民。剧作内容发生变化,

① 《清稗类钞》第 11 册,第 5050 页。
② 邓之诚《骨董琐记》卷三,《骨董琐记全编》,北京出版社,1996 年,第 77 页。
③ 参看陆萼庭《舒位与毕华珍》,《清代戏曲家丛考》,学林出版社,1995 年,第 183 页。
④ 《清稗类钞》第 11 册,第 5052 页。
⑤ 同上书,第 5051 页。
⑥ 同上书,第 5052 页。
⑦ 参看赵兴勤《中国古典戏曲小说考论》,吉林教育出版社,2004 年,第 149—156 页。

实与戏班演出的接受群体的审美需求、情趣嗜好有很大关系。从另一角度来看,伶人努力跳出豪门世家对自身自由的束缚,靠自己的智慧与演技在文化消费市场博弈、开拓,也具有个人意识觉醒、摆脱人身依附、追求个性解放的意义。

而且,"笔记卷·初编"还收录不少有关清代各地戏园设置的相关文献。就北京而论,建在肉市的戏楼建筑年代最早,为明代富豪出赀建成,名曰"查楼"。乾隆庚子(四十五年,1780)毁于火。后建者虽仍从旧名,但晚于太平园、四宜园,与明月楼建筑时间相近。后来,又有方壶轩、蓬莱轩、升平轩出现,在当时也很有名气。① 还有同、光年间建于正阳门外的广德戏园,瞽者王玉峰"以三弦作诸声,并能弹二簧各戏曲,生旦净丑、锣鼓弦索亦各尽其妙"②,曾演奏于此。另有隆福寺的景泰园、四牌楼的泰华轩、东安门外金鱼胡同、北城府学胡同一带的戏园泰华轩、景泰轩等。地安门的乐春芳,所演"多鱼龙曼衍、吐火吞刀,及平话、嘌唱之类,内城士夫皆喜观览"③。女伶恩晓峰曾演出于丹桂园。天和馆,梅兰芳表兄贾洪林曾在此演出《骂曹》,"以时事改为白文,痛诋端、刚、赵、董辈,慷慨悲愤,不可一世,观者为之声泪俱堕"④。其它还有上天仙、下天仙、大观园诸戏场。尤其值得注意的是,同治间,三庆、四喜、义顺、和源、顺和诸戏园,集结各种角色,竟达2000余人。⑤ 京师的戏园,一般并非个人独资兴建,"其始,醵金建之,各有地段,如楼上、下池子,各有主,若地亩然。日后或转买,典于他家,开戏时派人收票。缘京中居人,无地可种,故以此为业"⑥,这种操作方式,近于后世之股份制,为研究艺术经济史者提供了史料。

其他城市,也都建有戏园。如新兴城市上海的戏园建设,一开始仅在公共租界内,"戏台客座,一仍京、津之旧式,光绪初年已盛,如丹

① 俞樾《茶香室三钞》卷二二,光绪二十五年刻本。
② 张祖翼《清代野记》卷中,文明书局民国四年铅印本。
③ 震钧《天咫偶闻》卷七,光绪刻本。
④ 《清稗类钞》第11册,第5122页。
⑤ 同上书,第2805页。
⑥ 陈恒庆《谏书稀庵笔记》,《近代中国史料丛刊》第41辑,台北文海出版社,1969年,第160页。

桂、金桂、攀桂、同桂,皆以桂名,称为巨擘"①。它如三雅园、三仙园、满庭芳、咏霓、留春等,都很有名。还有山陕班所设义锦园,专供幼伶演戏的丹桂、群仙二园。在广州,道光年间始建戏园,乃江南史姓人所设,名庆春园。此后,怡园、锦园、庆丰、听春诸园相继建成,继起者又有刘园、广庆戏园,结束了广州城西关无戏园之历史。"自是而南关、东关、河南亦各有戏园"②。而济南,宣统末,则有鹊华居、富贵茶园两戏园较著名。京剧名伶刘永春演出于鹊华居,有"文榜状元"之誉的汪笑侬在富贵茶园演出,"以营业竞争,渐成仇敌。汪尚有涵养,刘则逢人便骂,辄曰:'汪笑侬何能唱戏!'一日,值某会馆堂会戏,主者以二人皆负盛名,强令合演《捉放》,刘去曹操,出场唱'八月中秋桂花香'句,改'香'字为'开'字。唱罢,目视汪,汪应声曰:'弃官抛印随他来。'座客咸以汪之才思敏捷,叹赏久之。刘自是誓不与汪合演,而骂如故"③。刘永春出身于影戏世家,而他本人改习皮黄,于光绪九年(1883)搭永胜奎班,十四年(1888)搭春台班,十七年(1891)入四喜班。④ 同年五月,被选入升平署充当教习。⑤ 次年,入三庆班,是一位经常在各大名班担纲的净行演员,与名伶金秀山并享盛名于当时。而汪笑侬乃旗籍,原名德克津(又作德克金),生于咸丰八年(1858),光绪五年(1879)举人,捐赀授河南太康知县,嗜好戏曲,被诬陷落职后,经三庆班武老生夏奎章长子夏月恒介绍,以票友下海。⑥ 习须生,学无师承,但效法程长庚,"得中正和平之象,具抑扬顿挫之妙"⑦,成为一代名伶。光绪二十六年(1900)入上海桂仙园,"百花祠主定庚子梨园文榜,列汪为甲等第一名"⑧,此即"文榜状元"之由来。次年,上海天仙园将汪笑侬聘去,同往者有三甲程永龙,故桂仙园派蒋宝珍前往北

① 《清稗类钞》第 11 册,第 5046 页。
② 同上书,第 5048 页。
③ 同上书,第 5124 页。
④ 参看王芷章《中国京剧编年史》上册,第 621 页。
⑤ 同上书,第 625 页。
⑥ 同上书,第 237 页。
⑦ 王芷章《中国京剧编年史》下册,第 863 页。
⑧ 同上。

京,邀请刘永春等伶人来沪,欲与天仙一争高低。① 但究竟如何,尚不甚了了。作为伶界前辈且多经名人指点的刘永春,自然看不起靠自学成才的汪笑侬,故借"骂"以压之,倒是很可能的。

据说,对汪笑侬演出技艺不以为然的,还有另一名伶汪桂芬,他也是学程长庚的。齐如山《百余年来平剧的盛衰及其人才》一文记载,汪笑侬曾将所学唱与汪桂芬听,想请他提提意见。不料,"桂芬笑之",这可能刺伤了德克津的自尊心,才改名汪笑侬的。② 根据后人追记,当时,汪笑侬唱的是《取成都》,此乃汪桂芬的拿手好戏,故对台而笑,"自不外笑其不守绳墨之意;虽不是恶意的讥诮,其不为宗匠所重视则在意中了。这一笑给德大爷心里拴上一个疙瘩"③。

汪笑侬以一票友而下海,虽然赢得了众星拱月般的荣耀,但在演艺界伶人为生计而奔波、竞争十分激烈的情势下,引来同行的一些妒忌或醋意,也是意料之中的事。生活在如此的条件下,他不因侪辈的讥诮、谩骂而自堕其志,反而在声腔的完善、剧目的丰富与改良京剧诸方面作出了很大的努力,创作出一系列斥责黑暗现实、抒发爱国激情的作品,在戏曲艺术界开拓出新的天地,也成就了自我,是十分难得的。有人说,汪笑侬排《戏迷传》,"伶界皆辗转仿效,津门能此曲者,曰麒麟童、小桂芬"。④ 汪是编剧高手,自不待言,《戏迷传》是否出自他手,亦不好论定,但他较早排演此剧,则为有案可稽的事实。《戏迷传》由一人而唱各种腔调、各行当中角色,非有深厚功力者难以承担。汪笑侬为了展现个人的表现才能,以杜塞讥诮者之口,故意演出这一纯然戏嬉、没多少情节可言但却极见演员功力的剧作,倒也是很可能的。如此看来,戏园不仅是伶人献艺的处所,也是他们凭实力博弈、一赌高低的竞技场,还是复杂人际关系的胶结纠葛所在。这里,仿佛仍有他

① 王芷章《中国京剧编年史》下册,第 745 页。
② 齐如山《百余年来平剧的盛衰及其人才》谓:"汪笑侬,旗人,举人,国子监南学学生,逸其名,唱老生,学汪桂芬,而音太窄,试唱与桂芬听,桂芬笑之,自遂名曰汪笑侬。"(《齐如山文集》第五卷,河北教育出版社,2010 年,第 62 页)
③ 曹其敏、李鸣春编《民国文人的京剧记忆》,中国戏剧出版社,2013 年,第 359 页。
④ 《清稗类钞》第 5 册,第 2113 页。

们当年扬鞭催马、叱咤风云的矫健身影,也因其观念、情趣的不同,引发出不少恩怨情仇,给后人留下了不少思考与遗憾。

"笔记卷·初编"所收文献中的戏园,尽管还是其中很少一部分,但已充分说明,戏曲文化市场已相当成熟。演出场所,已由初时私人府第的花园、客厅,转而为红尘闹市、社会乡场。由清初的戏曲艺人依茶馆而生存或借酒楼而演戏,逐步过渡为演艺团体相对自由与独立,拥有了自己愿去即去的专门表演场所。这一变化,使从民间发展起来的戏曲艺术又回归民间,回归到普通民众族群中去,为戏曲艺术的发展大大拓展了空间,表演格局也发生了颠覆性的改变。此现象,很值得作进一步深入研究。

第三节　戏曲艺术的发展路向及艺人的情趣追求

戏曲之所以能够活在舞台上,是因为有了戏曲艺人的搬演。忽略了对这一传播主体的观照,就难以全面理清戏曲发展、演化的轨迹。就此而言,对戏曲艺人生活态度、艺术追求、审美指向的考察,就显得十分重要。"笔记卷·初编"收录各色艺人达五百余人,其中见于李斗《扬州画舫录》者200余人,且主要为戏曲艺人。这一数量,远远超过了"诗词卷"、"方志卷"诸编。当然,从事戏曲演出行业者,人数远远超过这一数字。据相关文献记载,仅同治年间,"时戏园有三庆、四喜、义顺、和源、顺和等数家,合各项角色计之,不下二千余人"[①],即此可见一斑。尽管如此,我们仍能从所收录的500余名伶人遭际中,发现不少值得探究的问题。

就戏曲演出群体共性特征而论,大致呈现出这样几点特色。

一是演出队伍的专业化。

如果说明末清初的戏曲艺人,有不少寄身青楼、卖身为活,偶尔兼

① 《清稗类钞》第 6 册,第 2805 页。

作戏曲表演的话,到了乾隆之时,这一情况有了很大改变,出现了许多以演戏为谋生手段的专业演员。成书于清康熙中叶的余怀《板桥杂记》就曾记载,明时,"名妓仙娃,深以登场演剧为耻,若知音密席,推奖再三,强而后可"①。至明末尹春,虽举止落落大方,却"专工戏曲排场,兼擅生、旦",晚年,曾在余家演出《荆钗记》,扮王十朋,"至《见母》、《祭江》二出,悲壮淋漓,声泪俱迸,一座尽倾,老梨园自叹弗及"②。即使男性艺人,如丁继之、张燕筑诸名伶,以及说书的柳敬亭等,也往往依附青楼而讨生活,"或集于二李(李贞丽、李香君)家,或集于眉楼(顾媚所居)"③。至康熙间,巡回演出的专业戏班已比较活跃,姑苏名班来山东兖州府衙上演《节孝记》,"至王孝子见母,不惟座客指顾称叹,有欲涕者,即两优童亦宛然一母一子,情事真切,不觉泪滴氍毹间"④。当别人问及如何演这么好时,优童答道:"逼肖则情真,情真则动人。且一经登场,己身即戏中人之身,戏中人之啼笑即己身之啼笑,而无所谓戏矣。"⑤真切阐述出场上演员如何把握剧中人物性格之表现、以情动人这一深层问题,所云颇具专业水平,非精于此技者难以道此。说明该童伶的表演,并非停留在一招一式模仿的表层,而是考虑到摹情入戏、演活人物、强化舞台效果的理论层面,是很不容易的。

至乾隆时,艺人的专业化水平又有了很大提高。如《扬州画舫录》所载山昆璧,以出演老生见长;张德容工于巾戏;陈云九工小生,九十岁时演《彩毫记》"吟诗脱靴"一出,还"风流横溢"⑥;周德敷"以红黑面笑叫擅场"⑦;马文观(字务功),为白面,兼工副净,"沉雄之气寓于嘻笑怒骂"⑧;马继美年九十,为小旦,"如十五六处子"⑨;顾天一,"以武

① 余怀《板桥杂记》上卷"雅游",李金堂编校《余怀全集》下册,上海古籍出版社,2011年,第407页。
② 《板桥杂记》中卷"丽品",同上书,第411页。
③ 《板桥杂记》下卷"轶事",同上书,第428页。
④ 金埴《不下带编》卷四,中华书局,1982年,第76页。
⑤ 同上。
⑥ 李斗《扬州画舫录》卷五,中华书局,1960年,第122页。
⑦ 同上书,第123页。
⑧ 同上。
⑨ 同上书,第124页。

大郎擅场"①;张国相,"工于小戏"②;丁秀容,擅长插科打诨,令人绝倒;范三观"工小儿戏","啼笑皆有可怜之态"③。徐班朱念一,以鼓技见长,"声如撒米,如白雨点,如裂帛破竹"④;季保官、陆松山、孙顺龙、王念芳、戴秋朗,皆以鼓板知名于时。擅长笛子演奏者,则有许松如、戴秋涧、庄有龄、郁起英、黄文奎、陈聚章等人。谢寿子演花鼓戏,"音节凄婉,令人神醉"⑤。郝天秀以柔媚动人,有"坑死人"⑥之号。"丑以科诨见长,所扮备极局骗俗态,拙妇呆男,商贾刁赖,楚咻齐语,闻者绝倒"⑦。以演丑角见长者,有世家子凌云浦、广东刘八,以及当地乱弹小丑吴朝、万打岔、张破头、痘张二、郑士伦等人。

只有当演出团体形成一定规模之时,各行当的分工才会如此细密,也才有可能产生某一行当的专门名家。各个行当,皆有名家出现,恰说明它专业化程度有了很大提高。戏曲艺人,由为少数贵族豪家所专赏,到走向市井、亲近大众,无疑拓宽了戏曲艺术发展的路径,为艺人施展才能搭建起广阔的平台,也为技艺的磨砺与提高,提供了难得的良机。

二是表演技能的精细化。

在清代,戏曲演出成为人民群众普遍欢迎的最佳娱乐方式,以致融入民间生活,转化为人们表达思想倾向、褒贬人间是非的最富有象征意味的情感载体。大家喜欢看戏,戏场遍布城乡,"即如宁波一郡,城厢内外,几于无日不演剧"⑧。而"金阊商贾云集,宴会无时,戏馆、酒馆凡数十处,每日演剧养活小民不下数万人"⑨。各种演出团体乘机而起,就江宁一地而论,乾隆时,清音小部有单廷枢、朱元标、李锦

① 李斗《扬州画舫录》卷五,第 124 页。
② 同上。
③ 同上书,第 127 页。
④ 同上书,第 129 页。
⑤ 同上书,第 131 页。
⑥ 同上。
⑦ 同上书,第 132 页。
⑧ 徐时栋《烟屿楼笔记》卷四,光绪三十四年刻本。
⑨ 钱泳《履园丛话》卷一,第 26 页。

华、孟大绶等家,"至末叶,次第星散。后起者为九松、四松、庆福、吉庆、余庆诸家,而脚色去来,亦鲜定止,而以庆福堂之三喜、四寿、添喜,余庆堂之巧龄、太平为品艺俱精"①,"西安乐部著名者凡三十六,最先者曰保符班"②。戏班林立,相互间的竞争自不可免,"戏园如逆旅,戏班如过客。凡戏班于各戏园演戏,四日为一周,周而复始"③。能否在某一戏园长期演出,关键要看演员实力能否征服观众。至晚清,这一现象表现得尤为突出。故而,各戏班一方面在演出人员上互相调剂、互为支持,另一方面演员则着力提升自身的表演技艺。技高一筹,始能站稳舞台,为谋取生计提供保障。

如昆曲名伶陆小香,为演好三国戏中武生周瑜一角,"室悬巨镜,日必作周瑜装,临镜自照,凡一嚬一笑,必揣摩《三国演义》中之意义,达之于容,喜怒藏奸,必备一种少年英雄好胜卞急之态。且常伶冠插雉尾,往往扫眉荡口,左右不适于用,甚或动而坠地。小香于雉尾用力颇勤,每一低头,则其上作左右转,盘旋上矗,如双塔凌空,且不露挺颈努力之状"④。其演技炉火纯青,无人能企及。武技之表演,"或凌空如落飞燕,或平地如翻车轮,或为倒悬之行,或作旋风之舞"⑤,或"上下绳柱如猿猱,翻转身躯如败叶,一胸能胜五人之架迭,一跃可及数丈之高楼"⑥,"他如掷棍、抛枪、拈鞭、转铜,人多弥静,势急愈舒,金鼓和鸣,百无一失。而且刀剑在手,诸式并备,全有节奏,百忙千乱之际,仍不失大将规模"⑦,非身手矫健,勤苦练习,岂能达到这一境界?都中某班名伶葛四,暮年病盲,仍时常演剧,"每演,必《尼姑下山》一剧,神采飞动,台步整齐,背负一人,其行如驶,见者不知其盲。盖精熟既久,权衡在心也"⑧。昆曲某伶,游于陕,在一偶然的机会,得以登台演戏,

① 《清稗类钞》第10册,第4940页。
② 《清稗类钞》第11册,第5020页。
③ 同上书,第5044页。
④ 同上书,第5125页。
⑤ 同上书,第5023—5024页。
⑥ 同上书,第5024页。
⑦ 同上。
⑧ 《清稗类钞》第6册,第2806页。

甫一出声,倾动四座,"使演《扫花》一出。伶既畜技久,思一逞,又多历轗轲,愤郁无所泄,至是,乃尽吐之,浏亮顿挫,曲尽其妙。某号称知音,不觉神夺而身离席也"①。名伶侯俊山,演出《新安驿》,"始则红须装束严急,令人但闻其声,已而去须,已而改为艳装,已而又改为便服,装束雅淡,顷刻之间,变换数四,无不绝妙。于是一二日间,名即大噪"②。尚和玉出演《四平山》中李元霸,"其双锤在手,重若千钧,转动有时,低扬有节。每抬足,则靴见其底,每止舞,则乐终其声。且盔靠在身,略无紊乱,平翻陡转,全符节拍"③。擅长三弦的李万声,"引场唱京都时调数句。既而按指轻弹,仿佛锣鼓声,《教子》中之三娘出焉。一曲青衫,抑扬婉转,忽焉而生,忽焉而老生,过门唱句,按腔合板,字字清楚,至生旦对唱,亦无丝毫夹杂。继弹《滑油山》,宛然老旦声调,得心应手,有顿挫自如之妙。终弹洋操一节,军乐声,洋鼓声,步伐声,一时并举,若远若近,不疾不徐,更觉出神入化"④。

有时为了强化演出效果,还及时吸取了新科技成果或民间表演技艺。如民初天津有太庆恒戏班,演《金山寺》一剧,"以泰西机力转动之水晶管,置玻璃巨篋中,设于法海座下,流湍奔驭,环往不休,水族鳞鳞,此出彼入,颇极一时之盛。又演《大香山》一剧,诸天罗汉,貌皆饰金,面具衣装,人殊队异。而戏中三皇姑之千手千眼,各嵌以灯,金童玉女之膜坐莲台,悉能自转,新奇诡丽,至足悦观"⑤。还有的戏班上演《火烧木哥寨》一剧,巧用焰火,"此起彼颠,前仆后继,或绕场连炽,或当胸忽燃,或迅如流星之光,或断如磷火之焰,最难在收场之际,其人俯躬以入,火即从其僻处倒掷而出,光如匹练,作抛物线,到地熊熊,并发火焰而止。能此者,阖座之人无不鼓掌称善"⑥。也有的"以西法

① 《清稗类钞》第 6 册,第 2736 页。
② 《清稗类钞》第 11 册,第 5057 页。
③ 同上书,第 5127 页。
④ 《清稗类钞》第 10 册,第 4996 页。
⑤ 《清稗类钞》第 11 册,第 5032—5033 页。
⑥ 同上书,第 5035 页。

布景,绘形于幕"①,使舞台上呈现"古树矮屋,小桥曲径"②,以给人视觉方面的冲击。但此类方法,虽使场面上热闹一时,但毕竟有喧宾夺主之嫌,难以唤起观众的欣赏情趣。观众看的是"戏",是伶人的精湛表演,而并非空洞的装点。如上述太庆恒班,因"班中唱做无人,未久即废"③。台上之布景,所治景物,多为西洋式,而戏中人物却"峨冠博带作汉人古装"④,也显得很不协调。如此看来,新兴科技不能一味硬性植入,而应有机融入,使之与场上表演密合无垠,才有助于情节的表述与人物刻画。这一点,对当今戏曲之发展仍具有重要的启示意义。

三是戏剧演出的市场化。

戏剧,只有得以舞台演出,才真正完整地实现了它存在的意义。伶人的演出,是戏曲能够广泛传播的最直接媒介。而市井百姓、芸芸众生,则是戏曲文化的重要消费群体。清代中叶之后,戏曲演出组织,走出了王公贵族、富豪乡绅的深宅大院,勇敢地跨进文化消费市场,这不仅是对封建宗法人身依附关系的颠覆,也为戏曲的发展、繁荣提供了可能,拓展了路径。

清代的戏曲演出活动,很大程度上不是"要我演",而是"我要演",是见缝插针,寻觅演出市场。四川人魏长生,擅长秦腔,长途跋涉数千里来京演出,因其出色的表演能力,使得原本很有名气的唱京腔的宜庆、萃庆、集庆诸戏班黯然失色,不得不习学秦腔,致使"京、秦不分"⑤。后来,魏长生回四川,安庆人高朗亭(月官)入京,"以安庆花部,合京、秦两腔"⑥,组建三庆班,自此主持班事30余年。⑦ 之所以命名"三庆",实则包含有超越宜庆、萃庆、集庆之意,终于打开了京师的演出市场,宜庆等三部反而"湮没不彰"⑧。

① 《清稗类钞》第 11 册,第 5033 页。
② 同上。
③ 同上。
④ 同上。
⑤ 李斗《扬州画舫录》卷五,第 131 页。
⑥ 同上。
⑦ 参看王芷章《中国京剧编年史》上册,第 31 页。
⑧ 李斗《扬州画舫录》卷五,第 131 页。

扬州乃繁华的商业都市,平时城中演戏,"皆重昆腔"①。至于城外邵伯、宜陵、马家桥、僧道桥、月来集、陈家集等地的土班,所唱不过是"本地乱弹",只是用之于祈祷、祭祀之类的祀神场合,是基本上没资格进城演出的。但当时有一风俗,至五月农忙时,昆腔散班,作些休整。而乱弹土班则趁机进城演出,占领市场,以弥补这一时期无戏可看的空缺。乱弹班通过努力扩大自身影响,得到越来越多的人的认可,逐渐开发出城市戏曲演出市场,为花部的发展注入了活力,也为其他地方戏的都市演出提供了可供借鉴的经验。此后,"句容有以梆子腔来者,安庆有以二簧调来者,弋阳有以高腔来者,湖广有以罗罗腔来者,始行之城外四乡,继或于暑月入城,谓之赶火班。而安庆色艺最优,盖于本地乱弹,故本地乱弹间有聘之入班者"②,强化了各戏曲声腔的碰撞与融合,也利于艺人间技艺的交流与切磋。如陆三官擅长演花鼓戏,而"熟于京、秦两腔"③。樊大以演《思凡》一出而知名,他"始则昆腔,继则梆子、罗罗、弋阳、二簧,无腔不备"④,大为观众欢迎,被称为"戏妖"⑤。"工文词"的广东人刘八,因赴京兆试流落京师,习成小丑绝技,又应春台班所聘演剧,所演《广举》一出,"岭外举子赴礼部试,中途遇一腐儒,同宿旅店,为群妓所诱。始则演论理学,以举人自负;继则为声色所惑,衣巾尽为骗去,曲尽迂态。又有《毛把总到任》一出,为把总,以守汛之功,开府作副将。当其见经略,为畏缩状;临兵丁,作傲倨状;见属兵升总兵,作欣羡状、妒状、愧耻状;自得开府,作谢恩感激状;归晤同僚,作满足状;述前事,作劳苦状;教兵丁枪、箭,作发怒状;揖让时,作失仪状;经略呼,作惊愕错落状,曲曲如绘"⑥,既吸取了自身对现实人生的种种体验,又融合众家之长。四川伶人陈银,"走

① 李斗《扬州画舫录》卷五,第 130 页。
② 同上书,第 130—131 页。
③ 同上书,第 131 页。
④ 同上。
⑤ 同上。
⑥ 同上书,第 133 页。

数千里来京师"①,加入宜庆部。演剧时,以善于穿插科诨诙谐,为市井贩夫走卒所喜,"屠沽及舆台隶,往往拍案狂叫,欢声雷动","久之,士大夫亦群起叫绝。剧中无陈银,举座不乐"②。风气移人如此!

乾隆时,京师盛行乱弹,"聚八人或十人,鸣金伐鼓"③,即可演唱,"其调则合昆腔、京腔、弋阳腔、皮黄腔、秦腔、罗罗腔而兼有之"④。融合数腔为一体,或一剧用多种戏曲声腔演唱,与扬州大致相同。即以皮黄而论,二黄为正宗,"为汉正调,西皮则行于黄陂一县而已。其后融合为一,亦不可复分"⑤。戏曲的广泛流行,涵养出接受群体的欣赏情趣及赏鉴水平,"贩夫竖子,短衣束发,每入园聆剧,一腔一板,均能判别其是非,善则喝彩以报之,不善则扬声以辱之,满座千人,不约而同"⑥,"故京师为伶人之市朝,亦梨园之评议会也"⑦。所以,"优人在京,不以贵官巨商之延誉为荣,反以短衣座客之舆论为辱,极意矜慎"⑧,足见演出市场对戏曲表演、唱功的制约。并逐渐形成了一套程序:"扬鞭则为骑,累桌则为山,出宅入户,但举足作踰限之势,开门掩扉,但凭手为挽环之状,纱帽裹门旗,则为人头,饰以伪须,则为马首,委衣于地,是为尸身,俯首翻入,是为坠井。乃至数丈之地,举足则为宅内外,绕行一周,即是若干里。凡此,皆神到意会,无须责其形似者"⑨,"声音、腔调、板眼、锣鼓、胡琴、台步姿势、武艺架子,在在均有定名定式,某戏应如何,某种角色应如何,固丝毫不可假借也"⑩。

缘此之故,许多带有浓郁乡野气氛的戏剧,如《送枕头》《卖饽饽》《抱孩子》《滚楼》《大夫小妻打门吃醋》《相约》《相骂》等,才得以在城中纷纷上演,进一步赢得了更多的市民阶层观众,扩大了演出市场。

① 俞蛟《梦厂杂著》卷一"春明丛说"上,清刻深柳读书堂印本。
② 同上。
③ 《清稗类钞》第 11 册,第 5015 页。
④ 同上。
⑤ 同上书,第 5016 页。
⑥ 同上书,第 5016—5017 页。
⑦ 同上书,第 5017 页。
⑧ 同上书,第 5016—5017 页。
⑨ 同上书,第 5033 页。
⑩ 同上书,第 5028 页。

戏班有无名角，往往能决定其声誉、存没，所以在当时，"优伶负盛名者，虽远道必罗致之"①。程长庚初入京时，受舅氏影响，学登台演戏，但为座客所笑，深感蒙受大辱，遂闭门三年，刻苦钻研。一日，应人之约，出演《昭关》中伍员，"冠剑雄豪，音节慷慨，奇侠之气，千载若神。座客数百人皆大惊起立，狂叫动天"②，于是"叫天"之名遍都下。此后，凡有宴乐，"长庚或不至，则举座索然"③。因其名重天下，故有"伶圣"之称。到了晚年，须人搀扶才能登台演出，然嗓音宏亮如故。有一天演《天水关》，当唱到"先帝爷白帝城"一句时，因咳嗽将"白"字唱得像"拍"字，次日，"都人轰传其又出新声，凡唱此戏者，莫不效之"④。后来，人们一旦听说程出场，则"举国若狂，园中至无立足地"⑤。所谓名人效应，正指此也。有名角，就能使戏班演火；无人扛大梁，即使舞台搞得再花哨，也无济于事。这就是历史给我们的启示。

还有，晚清之时，京师名伶有"三灵芝"，分别姓崔、丁、李。崔"无美不备"⑥，声价极高。有一戏班以年聘金三百邀约，另一戏班因崔是本班旧人，故一力相争，以致闹上官府。⑦ 当时名伶的身价于此可知。崔灵芝，王芷章《中国京剧编年史》未见收录，陈恒庆《谏书稀庵笔记》叙及。陈恒庆生于清咸丰二年（1852），光绪十二年（1886）进士及第。陈京师为官，当在中进士之后。易顺鼎《琴志楼诗集》卷二〇"集外诗存"收有《鲜灵芝曲》，中云："灵芝草崔、丁、李，艳帜香名争鼎峙"⑧，且述及刘喜奎、梅兰芳诸人，又有"年可二十强"⑨之语，诗编排在《癸丑年本事诗，除夕作》之后。癸丑，即民国二年（1913）。据此可知，本诗或写于民初，崔灵芝生活于清末民初，其生年大概在光绪十八年（1892）前后。也就是说，清末民初，名伶一年的包银在三百两左右。

① 况周颐《眉庐丛话》，山西古籍出版社，1995年，第175页。
② 《清稗类钞》第11册，第5111页。
③ 同上。
④ 同上书，第5112页。
⑤ 同上书，第5112—5113页。
⑥ 陈恒庆《谏书稀庵笔记》，《近代中国史料丛刊》第41辑，第37页。
⑦ 参看陈恒庆《谏书稀庵笔记》，同上书，第37—38页。
⑧ 赵兴勤、赵韡编《清代散见戏曲史料汇编（诗词卷·初编）》下册，第549页。
⑨ 同上。

若是六百两,便超过了当时的"宰相年俸"。如传入内廷演戏,则赏银二十两,"若谭鑫培、罗百岁等,岁且食俸米二十石"①。至于京师美伶五九,为张樵野侍郎所宠,"日酬以五十金"②,并非演戏之酬赠,而将其视作玩物,额外厚赠,则另当别论。谭鑫培在天津,本不想演戏,但为一盐商央求不过,才勉强出演,"所得有一千数百金之多"③,是不得已而为之,并非演出市场通例。在郑州,善唱侉侉调的戏班,"若招使侑酒,须钱三千文"④,"点一曲,更赏钱二千文"⑤,则反映出一般演出市场的价格。至于学艺拜师,价格也不菲。即使学唱弹词,"每拜一师,非六七十金不办"⑥,家境不好者难以承受。

如此看来,戏班若能站稳市场,必须有名角撑持场面,才能赢得观众的支持。即以驰誉京城的三庆班为例,能占据京师戏曲演出市场那么多年,大都因为程长庚、杨月楼等名角的存在。程长庚到了晚年仍不时登台演戏,人们不解,曾问道:"君衣食丰足,何尚乐此不疲?"长庚答曰:"某自入主三庆以来,于兹数十年,支持至今,亦非易易。且同人侬某为生活者,正不乏人,三庆散,则此辈谋食艰难矣。"⑦因程长庚晚年不常演唱,所以,三庆班演戏时,上座率就很低,"每日座客仅百余人"⑧。班主在万不得已时,才跑去找程长庚,说:"将断炊矣,老班(板)不出,如众人何!"⑨实在没有办法,程长庚方隔三岔五偶一登台,"或唱或不唱,人无从测之。有时明知其不登台,然仍不敢不往也"⑩。此处所述,恰反映了这一实际。在当时,除名伶生活条件较好,一般艺人,大多为朝不保夕。同治甲戌(十三年,1874),穆宗载淳驾崩,戏园停演27个月。仅三庆、四喜、义顺、和顺、顺和等戏班伶人,就达 2 000

① 《清稗类钞》第 11 册,第 5042 页。
② 同上书,第 5135 页。
③ 同上书,第 5065 页。
④ 同上书,第 5157 页。
⑤ 同上。
⑥ 《清稗类钞》第 10 册,第 4945 页。
⑦ 《清稗类钞》第 11 册,第 5112 页。
⑧ 同上。
⑨ 同上。
⑩ 同上书,第 5113 页。

余人。因生路断绝,都将沦为乞丐,是程长庚拿出个人积蓄,易米施粥,才使得众人度过难关。

因为戏曲真正走向了市场,才有了与戏曲演出市场相关的"人"或者"事",如"案目",即戏馆所委派用以接待、应对前来观看者的专门人员。"戏单","将日夜所演之剧,分别开列,刊印红笺,先期挨送,谓之'戏单'"①。"客饮于旗亭,召伶侑酒,曰'叫条子'。伶之应召,曰'赶条子'。"②"戏提调",专为抚台衙门办理演剧事务的,被称作"戏提调"。晚清时,京师演戏比较频繁,将要演戏时,就"择能肆应者一人司其事"③,此人即"戏提调"。其实,相当于调度。有人还专就此写《戏提调歌》,略曰:

众宾皆散我不散,来手(原注:班中管事之目)未到我已到。巍然独踞下场门,赫赫新衔戏提调。定席要便宜,点戏夸精妙。怒目看官人(原注:是日必向司坊中借二三执鞭者在门前弹压,名曰官人,又曰小马),软语磨车轿(原注:老师及各堂官车轿夫饭钱最难开销,且易得罪,故须磨以软语)。遍索前年旧戏单,烂熟胸中新堂号(原注:京师旦脚曰相公,所居之寓曰某堂。知其堂知其人,始能点其戏)。大蜡新试三枝头(原注:曰受热,曰坐蜡者,皆京师俗呼为难者之别名。此语有双关之意),靴页偶装几千吊(原注:京官多穷,故曰偶装,亦见其所费不菲矣)。④

"戏庄",即演戏处所,"京师梨园最盛,公宴庆祝,别有演剧之所,名曰'戏庄'"⑤。"奏技于书场曰'坐场',又曰'场唱'"⑥。还有"点戏","演剧时,贴持朝笏及戏名册呈请选择,择意所欲者一二出令演之,曰'点

① 《清稗类钞》第11册,第5046页。
② 同上书,第5095页。
③ 《清稗类钞》第4册,第1605页。
④ 同上书,第1605—1606页。
⑤ 同上书,第1605页。
⑥ 《清稗类钞》第10册,第4948页。

戏'。余由伶人任意自演"①,与《教坊记》所载,"凡欲出戏,所司先进曲名上,以墨点者即演,不点者即否,谓之进点"②有所不同。前者是由"贴"这一角色持笏和戏名册来至座客前,行礼毕,请主人点戏;后者为"所司"呈上曲名,由当权者决定演出与否,以墨笔点者即演。因演出场合不同、接受对象不同,故"点戏"形式各别,这或与戏曲走向市场有关。"压轴(一作'胄')戏","伶界公例,以登台最后为最佳,以名角自命者,非压胄子不肯出。戏在末者,俗称为后三出,与此者皆上选。其前为中胄子(原注:日中时例应有小武剧,故谓之中胄子),中胄前后皆中选。再前为头三出,开台未久,客均不至,以下驷充场,藉延晷刻,不特上选断不与此,即中角亦无为之者"③,则完全是市场营销的运作方式。将名角放在中间出演,而大牌演员则最后出场,显然是给接受群体以期待感,使之不忍遽去,非看完不可。在说唱伎艺中,还出现带有竞争性质的会书习俗,"会书者,会于书场而献技,各说传奇一段,不能与不往者,自是皆不得称先生,不得坐场"④。会书成功,才取得说唱伎艺的入门证,可以挂牌演出;否则,便无此资格。请人表演,还应付订金以确保准时到场,"弹词家之应外埠聘也,场主必先订定银若干,名曰'带挡'"⑤。诸如此类,都是表演伎艺走向市场的产物。是表演伎艺在与演出市场接榫的长期磨合中,逐渐催生出的适应市场需求的新生事物。

如此看来,戏曲艺术要想谋得发展出路,必须走向演出市场,敢于直面社会大众,接受观赏群体的检验,不断吸收新的艺术营养,以丰富完善自身。同时,每一演艺团体,都应有自己立得起、叫得响、站得久的品牌人物,是本剧种的标杆式形象,以其艺术上的独特造诣,影响并征服观众,并不断培植新生力量,传递薪火,才能使戏曲不致消亡。

四是戏曲艺人情趣追求的雅化。

在古代,艺妓也有追求雅化的倾向。远的且不论,唐宋之时,艺妓

① 《清稗类钞》第 11 册,第 5028 页。
② 同上书,第 5028 页。
③ 同上。
④ 《清稗类钞》第 10 册,第 4948 页。
⑤ 同上书,第 4945 页。

不仅"丝竹管弦,艳歌妙舞,咸精其能",而且"多能文词,善谈吐,亦平衡人物,应对有度"①。"善诗笔,好读书,喜与能文之士谈论"②者,不乏其人。至元代,也有伶人濡染文墨,有点文士气象。如元人夏庭芝《青楼集》所载梁园秀,"喜亲文墨,作字楷媚,间吟小诗,亦佳"③。张怡云"能诗词,善谈笑,艺绝流辈"④。乐人李四之妻刘婆惜,"颇通文墨,滑稽歌舞,迥出其流"⑤。但此类人毕竟较少,在《青楼集》所收70余位艺妓中,能通文墨者,不过三五人而已。至明代,则有所改观。钱谦益《列朝诗集小传》"闰集·香奁"所载,营妓呼文如,"知诗词,善琴,能写兰"⑥。流落北里的广陵草衣道人王微,"所与游,皆胜流名士"⑦,时常为"生非丈夫,不能扫除天下"⑧而叹喟。金陵南市楼歌妓马如玉,"熟精《文选》、唐音,善小楷八分书及绘事,倾动一时士大夫"⑨。如此等等,皆是其例。然而,通诗词文墨者,多为流落旧院的风尘女子,卖艺兼卖身。而专门从事戏曲表演艺术且又"通文墨"者,却甚少见诸相关文献记载。

至清,尤其是清中叶之后,这一情况有了很大改变。"笔记卷·初编"收录的各类戏曲艺人,大概有 500 余人。他们的情趣追求,主要体现在如下几个方面。

首先,对文士才华与风度向慕,并由此而产生潜在的追攀心理。

本来,"梨园子弟目不识丁"⑩,但"一上戏场便能知宫商节奏"⑪,照样能成为"一时之名伶"⑫。投身梨园者,大多为生活所迫,所谓"儿

① 金盈之《新编醉翁谈录》卷七《平康巷陌记》"平康总序",辽宁教育出版社,1998 年,第 31 页。
② 同上书,卷七《平康巷陌记》"常儿诗笔",第 35 页。
③ 《中国古典戏曲论著集成》第 2 册,第 17 页。
④ 同上。
⑤ 同上书,第 38 页。
⑥ 钱谦益撰集《列朝诗集》,中华书局,2007 年,第 6550 页。
⑦ 同上书,第 6608 页。
⑧ 同上书,第 6609 页。
⑨ 同上书,第 6648 页。
⑩ 钱泳《履园丛话》卷三,第 85 页。
⑪ 同上。
⑫ 同上。

年十一卖入都,联星堂上教歌舞。昨岁登戏场,羞涩儿女装。对人且欢笑,背人心恻怅"①,所反映的正是这一现实。据文献记载,"京师伶人,辄购七八龄贫童,纳为弟子,教以歌舞"②,"十年以内,生死存亡,不许父母过问"③,"当就傅时,鸡鸣而起喊嗓后,日中归室,对本读剧,谓之念词。夜卧就湿,特令发疹,痒辄不瘥,期于熟记"④,"凡一嚬笑,一行动,皆按节照式为之,稍有不似,鞭棰立下,谓之排身段。凡此种种,皆科班所必经,其难其苦,有在读书人之上者。故学者十人,成者未必有五"⑤。而这些习艺的幼童,大多来自苏、杭、皖、鄂,远离家乡父母,生活上没有多少自由可言,连受教育的权利也被剥夺,所以基本上都"目不识丁",其艰难遭际可以想象。因从未进学堂之门,故对读书人有着特殊的情感。他们渴望有文化,对书生举止安详、谈吐风雅、把笔能文羡慕不已,有意识地将他们视作人生的样范。如俞蛟《梦厂杂著》所载,京都乐部"色艺双绝"的名伶李玉儿,对达官巨贾、豪门纨绔不屑一顾,实在回避不得,则"寒暄数语,即退"⑥,而一旦发现酷嗜戏曲的江左书生李重华,却马上邀之入室,鼓励他"奋迹云路,以图进取"⑦,不能妄自菲薄,自甘落拓。并将对方引为知己,邀其来家居住,供其膏火,令其读书以取功名。当看到对方文章出色,字字珠玑,"益爱敬生,联床语夜,隔座衔杯,凡可以愉生意者,靡不尽"⑧。后来,李重华考中进士,入职翰林院,对玉儿感恩有加,欲与之"叙雁行","玉儿因呼生为兄。凡平日相与往来之达官巨贾及纨绔儿,皆谢绝不复与通。后生出知某州,既典郡,自簿书外,皆玉儿一人总持之。相从数十年,交情不替如一日"⑨。玉儿对"丧志落魄,几堕泥涂"⑩的穷书生施

① 董沛《孤儿行,为陶生作》,《清代散见戏曲史料汇编(诗词卷·初编)》下册,第 499 页。
② 《清稗类钞》第 11 册,第 5102 页。
③ 同上。
④ 同上。
⑤ 同上书,第 5102—5103 页。
⑥ 俞蛟《梦厂杂著》卷一"春明丛说"上,清刻深柳读书堂印本。
⑦ 同上。
⑧ 同上。
⑨ 同上。
⑩ 同上。

以援手,根本未曾想能从他那里谋取什么荣华富贵,而是"知其怀才不偶,虽衣敝履穿之士,亦敬奉之,不敢忽"①。正体现出他对才学的敬畏,对文士的倾慕,没有丝毫功利色彩,是难能可贵的。

此等事例很多,如"京师伶人李桂官识毕秋帆尚书沉于未遇"②。魏长生弟子陈银官,"常以白眼待人",唯对书生特别友好,"李载园太守年少下第,留京过夏,银官独倾倒之。每值梨园演剧,载园至,必为致殷勤,下场周旋。观者万目攒视,咸啧啧叹羡,望之如天上人。或赴他台,闻载园至,亟脱身以往"③。此处所谓"李载园太守",当是李符清,字仲节,号载园,合浦人。乾隆四十八年(1783)举人,曾官束鹿知县、开州知州,著有《海门诗抄》《镜古堂文抄》等多种。④ 陈银官有意向李载园示好,则表明他对文士的敬重。乾隆间,名伶金德辉,工度曲,曾供奉内廷,喜与文人交游。光绪初蘅香,常赴江宁药俭斋雅集,"既与诸名流游,遂高自位置,俯视一切,硕腹贾无从望见颜色。因此所如不合,郁郁不得志,遇有高会,辄以酒浇块垒,一举数觥。醉后耳热,按拍悲歌,听者至为之掩泪"⑤。

同样,文人出于情趣爱好或其它种种复杂的原因,也乐于加盟演剧行当。晚清炉台子,本姓卢。据说,此人本安徽举人,流落京师,"其人夙有戏癖,尤崇拜长庚,日必至剧场,聆其戏,久之遂识长庚。长庚询得其状,颇怜之,遂留至寓中,供其衣食。炉亦以功名坎坷,无志上进,愿厕身伶界。长庚复为之延誉,凡演戏,非炉为配角不唱,炉因是得有噉饭地矣。炉之唱工平正,长于做工,演《盗宗卷》《琼林宴》等剧,容色神肖,台步灵捷,能人之所不能,故亦有声于伶界"⑥。而且,"炉善排戏,三庆部所演全本《三国志》,由马跳檀溪起,多出炉之手笔,词句关目,均有可观,虽他伶演之,亦能体贴入微,栩栩欲活,故一时有

① 俞蛟《梦厂杂著》卷一"春明丛说"上,清刻深柳读书堂印本。
② 《清稗类钞》第11册,第5107页。
③ 同上。
④ 参看李灵年、杨忠主编《清人别集总目》,安徽教育出版社,2000年,第815页。
⑤ 《清稗类钞》第11册,第5221页。
⑥ 同上书,第5114页。

活张飞(钱宝峰)、活曹操(黄润甫)、活周瑜(徐小香)之号"①。侯俊山初入京师,名声不彰,不为人知。据说,某太史有意提拔之,针对侯氏自身条件,根据弹词《文武香球》相关内容,编创出新剧《新安驿》,为侯发挥表演才能提供了契机。侯俊山演此剧时,"始则红须装束严急,令人但闻其声,已而去须,已而改为艳装,已而又改为便服,装束雅淡,顷刻之间,变换数四,无不绝妙。于是一二日间,名即大噪"②。

伶人与文士的雅集交流,不自觉地接受了不同层面的文化熏陶,对他们增强理解剧本能力、提高表演技艺,都起到了潜移默化的作用。而文人对剧本创作、舞台活动的直接参与,又使得戏剧文本的文学性、表演的规范性与艺术性有所强化,对戏曲的发展大有帮助。

其次,是伶人对文士处世方式的模仿。

文人受传统文化的濡染,自有一套为人所普遍认可的生活、行为方式。如哪怕住室再简陋,也常常给自己的居处或书室取一榜名。福建长汀人黎志远,为清雍正时官员,"性端介,立气节",名所居为"抑堂"。长垣郜献珂,明时任吏部主事,入清不仕,晚更号"潜庵"。乾隆时文士程晋芳,"少读蕺山刘念台(宗周)《人谱》,见所论守身事亲大节,辄心慕之,故自号'蕺园'。以后综核百家,出入贯串汉、宋诸儒说,一以程、朱为职志"③。明汤显祖以"茧翁"自号,取周青来"我辈投老,如住茧中"之意。晚年以玉茗堂榜所居,因抚州府衙西原有玉茗亭,亭前种有玉茗花,大如山茶而色白,人以琼花比之。该亭建于宋嘉定中,故"借宋代故实以作佳话"④。再如,马福龄书房榜号为"恨不读书斋",贺炳则为"拾古吟月轩",庄绶甲的书室是"拾遗补艺斋",潘观宝则以"哦诗拜佛之轩"为书斋命名,朱稻孙以娱村老人自名,郑燮以"徐青藤门下牛马走"自许,姜绍书号晏如居士,张兆熊号为海山忘机客。如此等等,皆不同程度地反映出取字号者个人的情趣爱好、信仰或追

① 《清稗类钞》第11册,第5114页。
② 同上书,第5057页。
③ 《皖志列传稿》卷三《程晋芳》,民国二十五年刻本。程晋芳《勉行堂诗文集》"附录",黄山书社,2012年,第843页。
④ 徐朔方《晚明曲家年谱·赣皖卷》,浙江古籍出版社,1993年,第377页。

求。而文人相见,相互打问讯时,往往称字或号,而不直呼其名,以示尊重。"只有尊长对卑幼,才能直呼其名"①。"讳名称字",成了当时的一种风俗。所以,在我国古代,给所居、书室或自身起字号,似乎是文士的专利。而在一般百姓中,却极少有这种情况出现。在杨廷福、杨同甫所编《清人室名别称字号索引》一书中,收录清人有字号者36 000余人,凡133 000余条。当然,这并非全部,仍有不少漏收者,足见时人起字、号之盛。

在清代后叶,伶人也往往以某某堂(阁)为所居命名。据《蕊珠旧史》《辛壬癸甲录》《长安看花记》等书记载,伶人宋全宝,太湖人,所居深山堂,人以"籁声阁主人"②称之;陈金彩所居为歌素堂;桂庆,先入宝善堂,后居玉庆堂;顺林,居国安堂;天禄,居国香堂;长春,为春福堂主;联柱,则居春之堂。其它还有春和堂、三和堂、传经堂、浣香堂、椿年堂、辉山堂、四顺堂、鸿喜堂、日新堂、永发堂、敬业堂、光裕堂、敬义堂、大有堂、听春楼、玉庆堂、福云堂、复新堂、余庆堂、四顺堂、五柳堂、贵福堂、荣发堂、清河堂、咏霓堂、文盛堂、春晖堂、云仍书屋、天馥堂、绮春堂、玉树堂、丽华堂、春华堂、福云堂、来月斋、遇源堂等名目。堂号,虽"多承袭前人旧号"③,但也与师徒传承有关。如传经堂主人刘云桂、国香堂主人檀天禄、遇源堂主人琵琶庆、日新堂主人殷采芝、敬义堂主人董秀蓉、宝善堂主人陈金彩、耕斋主人吴震田等,下皆收罗徒弟多人。有的则是以某某堂名其室,如林韵香署所居室曰"梅鹤堂","文酒之会,茶瓜清话,必在梅鹤堂"④。皖伶徐桂林本居北京韩家潭天馥堂,后将该处让与门徒居住,"而自署所居室曰'云仍书屋',意将以自别于乐籍中人"⑤,"不欲与众草凡卉伍"⑥。名号皆较雅。如"光裕堂",取光前裕后之意。"五柳堂",显然受了晋陶潜《五柳先生传》一

① 杨廷福、杨同甫编《清人室名别称字号索引:增补本》上册"小引",上海古籍出版社,2001年,第1页。
② 张次溪编纂《清代燕都梨园史料》上册,中国戏剧出版社,1988年,第286页。
③ 蕊珠旧史《梦华琐簿》,《清代燕都梨园史料》上册,第351页。
④ 《清稗类钞》第11册,第5109页。
⑤ 《梦华琐簿》,《清代燕都梨园史料》上册,第341页。
⑥ 同上。

文的启发。"日新堂",《周易·系辞上》:"富有之谓大业,日新之谓盛德。""日新",取日日更新之意。"大有",《周易·大有》谓:"象曰:火在天上,大有。"其卦象为䷍,乃盛大丰有的征象。又曰:"大有,柔得尊位,大、中而上下应之,曰'大有'。"①"阴居尊位,得五阳比附,是博有众阳,故为'大有'"②,皆寄寓有美好的期待,各有深意。

伶人还往往在姓名之外,再取字、号,以见其雅。这一现象,在乾、嘉之时,似不多见。李斗《扬州画舫录》收录那么多伶人,有字号者仅郝天秀(字晓岚)、魏三儿(号长生)数人而已。至于其他人,则直叙其名,或以绰号称之。如谢瑞卿,人称小耗子。另有刘歪毛、痘张二、张三网、张破头、万打岔、刘八、杨八官、姚二官、云官、巧官、金官、鱼子、三喜、康官、秀官、六官、四官、大松、小松、王大等,有很多连其真实姓名都难以知晓。同时,"笔记卷·初编"还载及许多文士,且逐一标出姓名、字号。由此可以推知,伶人竞相取字号,大概是乾隆末叶以后之事。安乐山樵的《燕兰小谱》,成书于乾隆乙巳(五十年,1785),其中所叙伶人,已有了名号。如王桂官,名桂山,即湘云也;陈银官,字渼陂;刘二官,即刘玉,字芸阁;刘凤官,即刘德辉,字桐花;郑三官,名载兴,字兰成。所收六十四人,几乎都取有字。这大概与文人功名落拓,身留燕市,"频上查楼"③,"闲亲鞠部"④,并借机对伶人包装有关。文人各有字号,风雅自命,在品花评艳之际,他们频繁与伶人交往,并力图使之雅化,故取字号以悦之。其实,这些识字甚少的戏曲艺人,是很难知晓文士所赏字、号的含意的。比如,金官姓江,字毓秀。"毓"为何意?岂能明白?陈银官,字渼陂。"渼陂"能读出否?所云者何?蒿玉林,字可诠。"诠"字不常用,能读得出?其他如煦载、筠谷、缦亭、琴浦、竹馨、柳侬、润霞、韵兰、影莲、啸云、芝香、仿云、萼仙、绮琴、珏香、采薇、晼云、丛香、绣卿、香蘩、漪莲、藕云、浣香等,都带有很强的文人

① 《周易正义》卷二,《十三经注疏》上册,中华书局,1980年,第30页。
② 钱世明《易象通说》,华夏出版社,1989年,第53页。
③ 西塍外史《〈燕兰小谱〉题词》,《清代燕都梨园史料》上册,第4页。
④ 同上。

况味,很可能是他们根据伶人相貌特征、性格特点、兴趣爱好和文士自身欣赏叹美的内在心理品味出来的。

其三,以读书、作画、吟诗为途径,涵养"雅"的品质。

古代文人之"雅",每每表现在吟诗作画上。唐代文士郑虔,善画山水,曾自写其诗并画以献,常大署其尾曰:"郑虔三绝。"①杜甫在《八哀诗·故著作郎贬台州司户荥阳郑公虔》一诗中亦称:"三绝自御题,四方尤所仰。"②足见文士之才,对人们处世方式、兴趣养成的影响。

晚清之时,国家动荡,政局不稳,内忧外患,灾难深重。有些读书人,处在如此内外交困的复杂社会形势下,加之功名失意,故困惑迷茫,看不到出路与希望,时而到酒楼、歌场寻找精神的慰藉。西塍外史《〈燕兰小谱〉题词》曾云:

> 西风木叶,萧然摇落之晨;乌帽黄尘,老矣羁孤之客。看堂堂之去日,白发霜凝;闻略略之新声,青楼梦断。于无聊赖之中,作有情痴之语。嬉笑怒骂,著为文章;钏动花飞,通于梵乘。征声角伎,偶同竿木以逢场;舞榭歌台,都供水天之闲话。③

就反映出当时文人的这一心理。本来,"钟鼓喤喤,磬管将将",就能给人们带来喜悦,使之"欣欣然有喜色",对那些情怀孤寂、四顾彷徨者来说,无疑更是一剂安神良药。文士乐意与伶人周旋,伶人也乐于同文士交往,可谓各取所需、各满所望。文人为消遣岁月,炫示才能,在出入酒楼、流连歌场之际,兴致来时,便赋诗题词、挥毫作画,或直接题赠名伶。这种频繁的近距离接触,使得伶人对文士的处世态度、性情才能有了更为深切的了解。不通文墨的戏曲艺人,对出口成章、诗书兼擅的文士自然心仪之,并进而模仿之,这乃是顺理成章之事。

嘉庆间已"擅清名"的宋全宝(字碧云),乃安次香诗书弟子,"有翛

① 《新唐书》卷二〇二"文艺上",《二十五史》第6册,第4742页。
② 仇兆鳌注《杜诗详注》第3册,中华书局,1979年,第1410页。
③ 《〈燕兰小谱〉题词》,《清代燕都梨园史料》上册,第4页。

然出尘之致"①,在三庆部如"匡庐独秀"。安次香所赠楹联为"有铁石梅花意思,得美人香草风流"②,评价不可谓不高。其弟子小云、妙云,潇洒可人,时常吟咏杜甫《咏怀古迹》诗"摇落深知宋玉悲,风流儒雅亦吾师"③,"入其室无绮罗芗泽习气"④。人淡如菊,又佳士满座,修竹为伴,有文士气象,"故知斫梓染丝,非偶然也"⑤。"以善昆曲知名于时。并善徽调"的时琴香之子时慧宝,专习须生,驰名于当时。他"平居安贫自得,酷嗜翰墨,于名人碑帖,虽重值,必称贷以购。尤喜大小篆,每日折纸为范,作数百字,然后治他事"⑥。光绪间名丑赵仙舫,"齿牙伶利,语妙如环。光绪庚子以来,海内尚新学,赵颇通文理,专以新名词见长。每登台,改良、进化诸名词,满口皆是,妙在运用切合,不知者或误以为东瀛负笈归也"⑦。女伶金月梅,以山西人而久居南方,"每扮一角,必有所揣摩"⑧,"传意传神,惟妙惟肖"⑨,故驰名于上海,"以识字,能阅小说,往往自排新戏,如演《占花魁》中之花魁,《怒沉百宝箱》中之杜十娘,抑郁牢骚,俨同实事"⑩。艺妓蘅香,"举止潇洒,落落有大家风","与诸名流游","高自位置,俯视一切,硕腹贾无从望见颜色"⑪。这类伶人,"日与士大夫亲近,其吐属举止,自能有名隽气,非徒侈色艺之工而已"⑫。

还有,金德辉是位曾供奉景山的著名戏曲艺人。他粗通文墨,喜与文人交游,后因病退休,还请文士严保庸题一幅字,称:"愿从公乞一言,继柳敬亭、苏昆生后足矣。"⑬严欣然命笔,满足了他的要求。京师

① 蕊珠旧史《辛壬癸甲录》,同上书,第286页。
② 同上。
③ 同上。
④ 同上。
⑤ 同上。
⑥ 《清稗类钞》第11册,第5123页。
⑦ 同上书,第5142—5143页。
⑧ 同上书,第5145页。
⑨ 同上。
⑩ 同上。
⑪ 同上书,第5221页。
⑫ 孙寰镜《栖霞阁野乘》卷下,北京古籍出版社,1999年,第131页。
⑬ 《清稗类钞》第11册,第5110页。

伶人胖巧玲,扮相虽不佳,但"长言短语,妙合自然"①,如《胭脂虎》中史钟玉、《浣花溪》中任容卿,"说白皆骈语雅辞"②。一般伶人不谙文义,说白"如拙童背书,断续梗塞,文理全失。且又多引古书古语,满篇之乎也者,读顿颇难,稍不留心,全无收束"③,而胖巧玲因"略通文义"一气贯之,"以此见赏于上流人物"④。文化素养的提高,对场上演技的完善则起到潜在的作用。吴伶万希濂,"吐属温雅,无叫嚣之习"⑤,"貌骚人墨士,惟妙惟肖,性相近也"⑥,"工书,孜孜不倦,笔意似赵吴兴,秀媚可喜"⑦。吴金凤,字桐仙,儒雅风流,"谈谐笔札,色色精妙。所与游多当世文士,性复苦溺于学,故朱蓝湛染,厥功甚深。又能出其余以教其弟子"⑧。居处"插架皆精册帙,几案间错列旧铜瓷器数事,咸苍润有古色"⑨,"尤工绘事,师袁琴甫,学鸥香馆写生法,作没骨折枝花卉,殊有生趣"⑩,"所作韵语,楚楚有致。暇复倚声学填长短句,亦自可诵。每于觥筹交错之时,偶出一语,指事类情,一坐尽倾。好从诸文士游,诸文士亦乐与之游也"⑪。伶人小霞,"能画兰蕙,水墨淋漓,落纸辄数十幅。其人胸次洒落,品格翛然。故笔墨超脱,非诸郎可及",曾自题画兰曰:"可怜一样庭阶种,流落人间当草看。"⑫鸾仙能画着色兰蕙,"拈毫弄翰,时时堆纸盈几案"⑬。张兰香,字纫仙,"风流自赏,拈毫弄翰,怡然自得。字作欧阳率更体,清拔有致。每当茶瓜清话,把卷问字,捧砚乞题,墨痕沾渍襟袖间。此三庆部后来书呆子也。性既苦溺于学,而一洗咬文嚼字丑态"⑭,"散朗多姿,

① 《清稗类钞》第 11 册,第 5132 页。
② 同上。
③ 同上。
④ 同上书,第 5133 页。
⑤ 殿春生《明僮续录》,《清代燕都梨园史料》上册,第 427 页。
⑥ 同上。
⑦ 同上。
⑧ 蕊珠旧史《辛壬癸甲录》,《清代燕都梨园史料》上册,第 291 页。
⑨ 同上。
⑩ 同上。
⑪ 同上书,第 291—292 页。
⑫ 同上书,第 307 页。
⑬ 同上书,第 308 页。
⑭ 同上书,第 319 页。

独有林下风"①。

因戏曲艺人文化素养大为提高,故谈吐文雅,举止有文人风范。"台公巨卿十九优礼,以士夫接之"②,加之当时"上下朝野相率以声色为欢"③,致使"乌衣子弟时弄粉墨,每每以优为师。士风豪习,兼濡并染"④。如此一来,那些著名伶人,使得"至尊动容,侯王纳交,公卿论友"⑤,是社会风气使然。伶人与文人的交往、互动,在整体上提升了演艺队伍的文化素质,使戏曲艺术审美追求有了很大改变,向精细、优美方向发展。伶人借助文人的推毂之力,又使自身声誉大为提高,有助于表演才能展示平台的拓展。同时,文人对歌场的屡屡光顾,评头论足,且不时将所思所想形诸书籍、报端,这无疑扩大了戏曲艺术的影响,为开拓演出市场并进而提高艺人待遇推波助澜,实在是互利双赢之事。

第四节　相关伎艺的各种表演

在清代戏曲艺术之外,其它伎艺的表演也十分丰富。"笔记卷·初编"所收文献,曾记载有说书、弹词、乐器演奏、小曲、杂耍、戏法、口技、烟戏、蛙戏、猴戏、马戏、虎戏、犬戏、鼠戏、鱼戏、鸟戏、蚁戏、影戏等种种伎艺,几乎是无所不有。尤其值得注意的是,还有西洋戏、外国马戏、西人幻术、电影等相关记载。下面分别叙述之:

(一) 曲艺

晚清之时,曲艺种类甚多,有道情、清音、滩簧、花调、盲词、鼓词、子弟书、弹词、评话等。如滩簧,为沪剧的前身。其实,它本为流行于江浙一带的曲艺演唱形式,表演时,"集同业者五六人或六七人,分生

① 蕊珠旧史《长安看花记》,《清代燕都梨园史料》上册,第319页。
② 姚华《〈增补菊部群英〉跋》,同上书,第448页。
③ 同上。
④ 同上。
⑤ 同上。

旦净丑脚色,惟不加化装,素衣,围坐一席,用弦子、琵琶、胡琴、鼓板。所唱亦戏文,惟另编七字句,每本五六出,歌白并作,间以谐谑"①。在表演形式上,与京师的"乐子"、天津的"大鼓"、扬州及镇江的"六书"相似,演唱者主要为女子。因该演唱大为妇女所欢迎,故流行较广,以至有苏滩、沪滩、杭滩、宁波滩之别。而清音,主要流行于江宁、苏、杭一带,以福寿堂、荣华堂知名较早,以后又有九松、四松、庆福、吉庆、余庆诸班兴起。清音的演唱,一般用"十岁至十五六岁之童子八人,服色皆同,领以教师管班,佐以华丽装饰品及九云锣诸乐器"②,受雇于喜庆之家而演出。江宁唱清音者,有单廷枢、朱元标、李锦华、孟大绶等人,而三喜、四寿、添喜、巧龄、太平诸艺人,又"品艺俱精"③。

　　以上各家,以弹词与评话影响最大。弹词演出开场前,必奏《三六》(每节为三十六拍)一曲,以候场,开场科白后,例唱开篇一段,然后才转入唱正文故事,与宋元话本先讲"入话",后讲正故事相似。而演唱中的插科,"其先必迟回停顿,为主要语作势,一经脱口,便戛然而止"④。之所以令人发笑,"其妙处在以冷隽语出之,令人寻味无穷"⑤。然而如何表演,还应"视听客之高下为转移。有名书场,听客多上流,吐属一失检点,便不雅驯,虽鼎鼎名家,亦有因之堕落者。苏州东城多机匠,若辈听书,但取发噱,语稍温文,便掉首不顾而去"⑥。所以,演出不能不顾及听众情绪。当时,他们所演唱的作品,主要有《倭袍传》《珍珠塔》《三笑姻缘》《玉夔龙》《水浒传》《描金凤》《杨乃武》《双珠凤》《白蛇传》《落金钱》《玉蜻蜓》《金台传》《五义图》《佛抚院》等。同治年间,苏州涌现出不少弹词名家,如马如飞、姚似璋、王石泉、赵湘舟等人。操此业者,也乐与文士交往,"略沾溉文学绪论,则吐属稍雅驯"⑦。若是在大的庄重场合演出,一旦出以文士口吻,马上声价十

① 《清稗类钞》第 10 册,第 4940 页。
② 同上书,第 4939 页。
③ 同上书,第 4940 页。
④ 同上书,第 4944 页。
⑤ 同上。
⑥ 同上。
⑦ 同上书,第 4945 页。

倍。而且善于情节铺展,演唱《水浒传》中"武松打店"一节,"一脚阁短垣,至月余始放下"①。

所谓评话,即说书,盛行于江南一带。一般讲一朝一代之事,或一人身世浮沉,以善嘲谑诙谐为主。所说书,主要有《三国志》《东汉》《水浒记》《五美图》《清风闸》《玉蜻蜓》《善恶图》等。著名评话艺人有柳敬亭、孔云霄、韩圭湖、季麻子、叶霜林、吴天绪、徐广如、王德山、高晋公、浦天玉、房山年、曹天衡、顾进章、邹必显、谎陈四、王景山、陶景章、王朝干、张破头、谢寿子、陈达三、薛家洪、谌耀廷、倪兆芳、陈天恭诸人。②吴天绪说《三国》,"效张翼德据水断桥,先作欲叱咤之状,众倾耳听之,则唯张口努目,以手作势,不出一声,而满室中如雷霆喧于耳矣"③。沈建中在茶馆说书,以致"后至者无地可听"④。扬州有善说皮五鬎子者,"每登场,则满座倾倒"⑤。江宁周某,擅长说《西游》,人以"周猴"称之。以说评话不难学,主要靠的是口齿伶俐,头脑敏捷,且不用花太多本钱,即可借以谋生。所以"扬故多说书者,盲妇伧叟,抱五尺檀槽,编辑俚俗儳语,出入富者之家,列儿女姬媪,欢哈嘲侮,常不下数百人"⑥。实风气使然。

(二) 杂耍

清代的杂耍,形式多样、繁难不一,但多惊险,令观者悚然。据李斗《扬州画舫录》等书记载,就有"竿戏"、"饮剑"、"壁上取火,席上反灯"、"走索"、"弄刀"、"风车"、"舞盘"、"簸米"、"踢高跷"、"弄碗"、"弄兽"、"打球"、"攒梯"、"弄坛"、"弄瓮"、"蚁戏"、"鼠戏"、"弄虫蚁"、"滚灯"等杂耍,大多来自外地,演出于秋天,或"集于堤上"⑦,或"聚于熙

① 《清稗类钞》第10册,第4943页。
② 参看李斗《扬州画舫录》卷一一,第257—258页。
③ 同上书,第258页。
④ 《清稗类钞》第10册,第4952页。
⑤ 同上。
⑥ 同上书,第4953页。
⑦ 李斗《扬州画舫录》卷一一,第264页。

春台"①,各出所长,作种种表演。

其中的"舞盘",即"置盘竿首,以手擎之,令盘旋转;复两手及两腕、腋、两股及腰与两腿,置竿十余,其转如飞。或飞盘空际,落于原竿之上"②。此伎至今仍常见于杂技舞台。至于"弄碗",即"置碗头上,碗中立纸绢人数寸,跪拜跳踉,至于偃仆,其碗不坠"③。安庆武部的"滚灯"表演,就是受此技的启发,加以改造而成的。"猿骑","衣伎儿作猕猴之形走马上,或在胁,或在马头,或在马尾,马走如故"④,世间之跑马卖解表演与此相类。"击碟",仪征人郑玉,能以象牙筷敲击碟子作声,与琴、筝、箫、笛相和,"时作络纬声、夜雨声、落叶声,满耳萧萧,令人惘然"⑤。今人有敲酒瓶及盛水深浅不一的茶杯等物,作乐曲声者,亦有古技之遗。"口技",又称口戏、象声、肖声等,即象声之戏,能同时为各种音响或数人口吻及鸟兽叫声。表演者不过于场上横放一八仙桌,用布幔围起,藏身其中,手中所持,不过扇子一把、木尺一块而已。著名口技艺人有郭猫儿、周德新、陆瑞白、陈金方、画眉杨、百鸟张等人。"烟戏",吸旱烟者所吐出的烟雾能幻成种种图像,或水波浩淼,或层楼峭阁,或仙鹤翔舞,或圆圈无数。当今舞台表演中的"吐火",或与此技有一定渊源关系。不过,前者是吐烟,后者为将松香末喷向暗藏的火纸,以引燃火条。还有"弄坛","始则两手互掷互承,如辘轳转于两臂两肩及背,继则或作骑马势,而掷坛出胯上,摩背跃过顶,承以额,砼然有声"⑥。又"坛立于额,不以手扶,屡点其首,则坛盘旋转于额,或正立,或倒立,或竖转,或横转,坛中铜铁丝声与坛额相击撞声,铮铮砼砼,应弦合节。俄以首努力一点,则坛上击屋梁,听其下坠于地,地为震动,而坛不少损,则又取弄如前"⑦,"上下飞腾,

① 李斗《扬州画舫录》卷一一,第264页。
② 同上。
③ 同上。
④ 俞樾《茶香室丛钞》卷一八,光绪二十五年刻本。
⑤ 同上书,卷二二。
⑥ 《清稗类钞》第11册,第5083页。
⑦ 同上。

四面盘辟,不辨其是肩,是背,是腰,是尻,是膝,是足,第见满身皆坛,满台皆坛"①,至今仍有擅长此伎者。

(三) 戏法

戏法,即幻术,汉代已有此伎之表演,至清代尤盛。如"飞水","以大碗水覆巾下,令隐去"②;"摘豆","置五红豆于掌上,令其自去"③;"大变金钱","以钱十枚,呼之成五色"④。此类技艺,大多流行于乾、嘉之时,李斗《扬州画舫录》、钱泳《履园丛话》等皆曾叙及,表演内容与古代相比愈发丰富。如蒲松龄《聊斋志异》所载的"偷桃"之戏,笔者早年曾撰文考辨⑤,此不赘述。又如"桶戏",曾表演于山东淄川,"桶可容升,无底而中空,术人以二席置于街,持一升入桶,旋出,即有白米满升,倾注席上。又取,又倾,顷刻两席皆满,然后一一量入,毕而举之,犹空桶也"⑥,堪称奇迹。还有"善撮"之法,表演者"于桌铺红毡,口中喃喃,俄见毡下有水三四碗在焉,并可撮盆果碗菜,食之无异。惟先须与钱数十文,然后可取"⑦。此外又有"断肢"之术,"有一人携一幼童,立于中央,手持一刀,令童伸二臂,皆斩之,既复斩其二足二腿及头,流血如注,一一置之坛中,封其口。须臾破坛,则童已复活,手足仍完备,从容而出"⑧。此即在民间流传的"大卸八块"之术,六十年前乡间尚有演出此戏者。另有"种石成树"之术,表演者乃一老者,他"张布囊,出红巾二,石块二,又出小锄,掘地深尺许,将石块分埋其中,取一红巾覆其上,旋以清水灌溉之,俄见土起,石芽生焉。老人灌溉愈勤,芽亦猛长,渐分枝节,穿巾而出。已而益高,枝叶并茂,庭中竟生双玉树矣"⑨。又有"以杯扣案"术,"术士置杯酒于案,举掌拍之,杯陷入案

① 《清稗类钞》第 11 册,第 5083 页。
② 李斗《扬州画舫录》卷一一,第 264 页。
③ 同上。
④ 同上。
⑤ 赵兴勤《〈聊斋志异·偷桃〉本事考》,《中国古典戏曲小说考论》,第 311—314 页。
⑥ 《清稗类钞》第 11 册,第 5072 页。
⑦ 同上书,第 5074 页。
⑧ 同上书,第 5073 页。
⑨ 同上书,第 5074 页。

中,口与案平,扪案下,不见杯底。少选取出,案如故"①。"吞刀"术,演出者"以小刀纳口中,未几,穿头顶而出,既出,而头亦宛然毫无伤痕"②。此二技至今仍时常演出。

(四) 杂戏

这里所说的杂戏,是指的与戏曲演出相近的、亦有角色出现的表演伎艺。如肩担戏、猴戏、傀儡戏、影戏、过锦戏、倒喇戏、台阁戏之类。下面分别叙述之。

影戏,即皮影戏,又叫羊皮戏。来源甚古,宋代已出现表演皮影戏的名家。此戏"盖以彩色缋画羊皮为人,中有机捩,人执而牵之,则能动,进止动作,与生人无异。演时夜设帐,张灯烛,隔帐望之。其唱曲、道白,则皆人为之也,而亦有乐器佐之"③。至今仍时常演出,比较著名的有河北唐山影戏和湖南浏阳影戏、衡山影戏、平江影戏以及甘肃玉环影戏等。

肩担戏,实际上是小傀儡戏,即掌上傀儡。所有供演出之用的戏具,皆一肩挑之,来去方便,适于走街串巷之演出。表演时,"围布作房,支以一木,以五指运三寸傀儡,金鼓喧阗,词白则用叫颡子,均一人为之,谓之'肩担戏'"④。此类傀儡戏,所演唱的往往是《打虎》《跑马》诸剧。这类艺人,大都于腊月抵达城郊,在元旦之时进城演出,正月十五后出城,演出于乡间。此于绍兴一带的挑箱班不同,挑箱班是巡回演出于乡间的小戏班,因服装简陋,道具又少,所演又是小戏,挑起担子就走,故以挑箱班称之。而这里的肩担戏,是专演形制很小的傀儡戏的,所有人物唱、白,均由挑担者一人承担。

过锦戏,是"以木人浮于水上,旁人代为歌词"⑤,即古时所谓的"水傀儡"。明人刘若愚《酌中志》云:

① 《清稗类钞》第11册,第5075页。
② 同上书,第5076页。
③ 同上书,第5092页。
④ 李斗《扬州画舫录》卷一一,第263页。
⑤ 震钧《天咫偶闻》卷七,光绪刻本。

> 过锦之戏,约有百回,每回十余人不拘,浓淡相间,雅俗并陈,全在结局有趣,如说笑话之类。又如杂剧故事之类,各有引旗一对,锣鼓送上所扮者,备极世间骗局丑态,并闺阃拙妇呆男,及市井商匠刁赖词讼、杂耍把戏等项,皆可承应。①

水傀儡,至今很少见有演出者,笔者昔年曾在越南偶一观之。

台阁戏,是流行于乡间的一种演出形式。据明张岱《陶庵梦忆》所载:

> (苏州)枫桥杨神庙,九月迎台阁。十年前迎台阁,台阁而已,自骆氏兄弟主之,一以思致文理为之。扮马上故事,二三十骑扮传奇一本,年年换,三日亦三换之。其人与传奇中人必酷肖方用,全在未扮时一指点为某似某,非人人绝倒者不之用。迎后,如扮胡琏者,直呼为胡琏,遂无不胡琏之,而此人反失其姓。人定,然后议扮法,必裂缯为之,果其人其袍铠须某色某缎某花样,虽匹锦数十金不惜也。②

七月间,绍兴乡间祈雨,往往演剧娱神。在演《水浒》剧时,管事者"分头四出寻黑矮汉,寻梢长大汉,寻头陀,寻胖大和尚,寻茁壮妇人,寻姣长妇人,寻青面,寻歪头,寻赤须,寻美髯,寻黑大汉,寻赤脸长须。大索城中,无则之郭,之村,之山僻,之邻府州县,用重价聘之,得三十六人。梁山泊好汉,个个呵活"③。

猴戏,"令其自为冠带演剧,谓之'猴戏'"④。详言之,即"木箱之内藏有羽帽乌纱,猴手自启箱,戴而坐之,俨如官之排衙。猴人口唱俚歌,抑扬可听"⑤。凤阳韩七善弄猴。一般玩猴戏者,仅养一两只猴,

① 刘若愚《酌中志》卷一六,北京古籍出版社,1994年,第107页。
② 张岱《陶庵梦忆》卷四,浙江古籍出版社,2012年,第50页。
③ 同上书,卷七,第91—92页。
④ 李斗《扬州画舫录》卷一一,第263页。
⑤ 富察敦崇《燕京岁时记》,北京古籍出版社,1981年,第56页。

而韩七却养有十余只,"每演剧,生旦净丑,鸣钲者,击鼓者,奔走往来者,皆猴也,无一不备,而无一逃者"①,实乃罕见。笔者幼年在乡间时常观看猴戏,耍猴者往往挑一担子,前后各有一只大小相同的木箱。一木箱内装有各色形制很小的戏服,另一木箱则将纱帽及锣鼓家什等物入藏。箱子上,每每各蹲一猴,后随小狗。锣鼓一敲,猴戏开演。它径直打开木箱,自取衣物,穿戴整齐,蹒跚登场。或骑小狗身上,做各种动作。然而,此猴戏几近失传,即使是以耍猴驰名的河南新野艺人,也只是教猴做点简单动作,仅仅是"耍"而已。"沐猴而冠"已不复可见,遗憾得很。

鼠戏。据载,"康熙时,王子巽在京师,曾见一人于长安市上卖鼠戏。背负一囊,中蓄小鼠十余头,每于稠人中,出小木架,置于肩,俨如戏楼状,乃拍鼓板,唱古杂剧。歌声甫动,则有鼠自囊中出,蒙假面,被小装服,自背登楼,人立而舞,男女悲欢,悉合剧中关目"②。以鼠扮戏,实乃仅见,其真实性如何,不得而知。

其他如跑旱船,"乃村童扮成女子,手驾布船,口唱俚歌,意在学游湖而采莲者"③;八角鼓,"乃青衣数辈,或弄弦索,或歌唱打诨"④;什不闲,"有旦有丑而无生,所唱歌词别有腔调,低徊婉转,冶荡不堪。咸、同以前颇重之"⑤。

这类民间流传的伎艺,有不少已为戏曲表演所吸取。如高跷,早期京剧花旦戏,非常注重跷功。凡习旦者,首先必须练踩跷。待跷功练稳,师父才教以种种身段、种种步骤,然后才能登台表演。当时,《花田错》《红鸾喜》《拾玉镯》等戏的搬演,都非常注重踩跷。⑥ 河南梆子所演牛郎织女故事的《天河配》,舞台出现龙头布景。龙头的左伸右晃,口中吐水,即是参照了民间耍龙灯的制法。⑦ 足见民间艺术的营

① 《清稗类钞》第 11 册,第 5088 页。
② 同上书,第 5089 页。
③ 富察敦崇《燕京岁时记》,第 56 页。
④ 同上书,第 94 页。
⑤ 同上。
⑥ 参海上漱石生《梨园旧事鳞爪录》,《戏剧月刊》第 1 卷第 4 期,1928 年。
⑦ 参看马紫晨主编《中国豫剧大词典》,中州古籍出版社,1998 年,第 561 页。

养在戏曲发展中的潜在作用。

(五) 外来伎艺

鸦片战争以后,封闭的清王朝大门,为西方帝国主义列强的坚船利炮野蛮地撞开,随着资本主义势力的入侵,西方文化也随之而来,"中国固有传统面临挑战,文化秩序陷于重组重建的大动荡之中"①。纷至沓来的西方表演伎艺,也充斥了上海等大都市的文化市场。

在上海,时有外国剧场建立,如公共租界圆明园路的兰佃姆、南京路的谋得利,皆是。有时,在礼查路的礼查客寓,也偶有歌舞演出。②同治十三年(1874)四月初一晚,英国人瓦纳,就曾在圆明园路表演八种戏法,其中的冠中取物,是"取客一高冠,中空无有,手纳冠中,出皮一、衣一、巾一、袴一、小洋伞两擎,又皮盒长五寸,横阔约三寸,层出不穷,至十二具,堆置于桌。使复纳入,则一盒几不能容。又向冠中取纸裹糖馈客,由十数枚至二十枚,每冠一转,则糖随手出,后至百数十枚,源源不绝,馈客几遍"③,"每演一术,座客皆兴高采烈,拍掌不已"④。光绪年间,西人汤姆也曾在此演出帽中取蛋,表演方法与前者相似,不过,后者是借助机器的灯光"遮人之眼",以强化演出效果。⑤据说,西方艺人来中国献技,"道光朝已有之"⑥,由编修陈元鼎《洋戏行》诗来看,所表演的可能是马戏。还有西洋镜,据载,"江宁人造方圆木匣,中点花树、禽鱼、怪神、秘戏之类,外开圆孔,蒙以五色璆珅,一目窥之,障小为大,谓之'西洋镜'"⑦。此物虽为江宁人所造,却是吸收了西方的科技成果而制造的。其实,这与民间早些年流传的拉洋片极为相似。拉洋片即是在长方形木匣上开一圆孔,嵌入放大镜,借镜孔观看匣中画面。表演者边唱边转动机关,以使画面不断交替。笔者早年曾目睹

① 刘梦溪主编《中国现代学术经典·萧公权卷》"总序",河北教育出版社,1999年,第63页。
② 参看《清稗类钞》第11册,第5069页。
③ 同上书,第5071页。
④ 同上。
⑤ 同上书,第5071—5072页。
⑥ 同上书,第5069页。
⑦ 李斗《扬州画舫录》卷一一,第265页。

这一伎艺的表演。

尤其值得注意的是,"笔记卷·初编"还收录了有关电影的引进。电影,当时叫电光影戏,且对它有了初步的认识,称:

> 其法于人物动作时,用照相镜顺序摄影,印于半透明之胶片中,片片相衔接,成为长条,用特制器械,以一定之速度移易之,由幻灯中现出,令其影像前后联续,视之栩栩如生,画片愈多,举动之层次愈明。①

又说,电影发明者爱迭孙(今译作爱迪生),后来又"以留声装置其中,使声音与动作相应,其精巧为益进"②,较为详细地介绍了电影从无声到有声的演化过程,较接近于史实。当然,电影技术的成功,不仅仅是美国人爱迪生一人之功,还有卢米埃尔兄弟。而对电影艺术的解释,与当今所说"通过一个一个镜头构成的运动着的画面,塑造丰富的视觉形象"③,就比较接近。一般认为,1896年美商雍松在上海徐园"又一村"放映电影,这是电影进入中国的较早记载。④而"笔记卷·初编"所收文献称"光、宣间,我国人亦能仿为之矣"⑤,所指的可能是光绪三十一年(1905)在北京琉璃厂丰泰照相馆所拍的由谭鑫培演出的京剧《定军山》。"笔记卷·初编"文献还称:

> 光绪末,特简大员赴欧美考察政治,端忠愍公方自西洋调查归,携有活动电影器一具,闻将以进呈内廷者。先试演于私第,因光焰配合失当,轰然炸裂,毙多人,忠愍以送客得免,进呈之议遂息。⑥

① 《清稗类钞》第11册,第5093页。
② 同上。
③ 《简明社会科学词典》,上海辞书出版社,1982年,第214页。
④ 参看施宣圆等主编《中国文化辞典》,上海社会科学院出版社,1987年,第944页。
⑤ 《清稗类钞》第11册,第5093页。
⑥ 同上。

据《清史稿》卷四六九《端方传》,端方(字午桥)光绪三十年(1904)调江苏,代理两江总督,"寻调湖南,专志兴学,赀遣出洋学生甚众。逾岁,召入觐,擢闽浙总督。未之官,诏赴东西各国考政治。……三十二年,移督两江"①。如此看来,端方的出国考察,当在光绪三十一年(1905)。也就是说,即在这一年,他将"活动电影器一具"带回国。了解这一事实,对于研究中国电影引进史大有帮助。

第五节 戏曲的生存状态及场上搬演

根据"笔记卷·初编"所收文献提供的信息,仅经常上演剧目(包括单出小戏)就达340余种。当然,以皮黄、秦腔之类花部剧目为多。戏曲的搬演,由雅向俗的转化轨迹隐然可见。当时的戏曲演出,大致可分为这样几种情况。

一为上流社会人物的戏曲演出。

戏曲演出能给人们带来快感,亦即审美的喜悦。而厕身场上的表演,还能使得人们对生活的体验又多了一份内容。既有逢场作戏,检测自身表演能力的某些因素,也有满足好奇、期待成功的内在心理原因。历史上的不少帝王权贵,往往视百姓大的聚会为洪水猛兽,担心由此而引发动乱,故对戏曲演出打压得比较多。但其自身何尝不喜欢戏曲?

据载,明熹宗朱由校即是一戏迷,皇宫中回龙观旁广植海棠,建有六角亭。每当花开时,朱由校便在亭中自扮宋太祖,同高永寿等人演出《雪夜访赵普》一剧。② 此且不论,就清王朝的一些帝王而言,对于戏曲的嗜好,有过之而无不及。乾隆帝弘历,不仅喜好看戏,有时在酒酣耳热之际,还登场"自演《李三郎羯鼓催花》剧"③,伴奏者往往难称其意,而一旁的无锡书生邹小山以笛擅长,"随其意为节奏,抑扬顿挫,

① 《清史稿》卷四六九,中华书局,1998年,第3276页。
② 参看俞樾《茶香室续钞》卷一六,光绪二十五年刻本。
③ 《清稗类钞》第1册,第310页。

无不合拍。高宗大悦"①。他还精通音律,《拾金》一出,就是乾隆帝亲自制作的曲子。②《拾金》,乃时调独脚小戏,乾隆时所编《弦索调时剧新谱》《纳书楹曲谱》、同治间编《蔬香书馆纳时音》分别收有该剧,未知是否即乾隆帝御制曲。

道光朝,宣宗旻宁(1821—1850在位)也喜演剧。其母生日,他"演剧以娱之,然只演'斑衣戏彩'一阕耳。帝挂白须,衣斑连衣,手持鼗鼓,作孺子戏舞状,面太后而唱,惟不设老莱父母耳"③。至同治间,穆宗载淳(1862—1874在位)虽好演戏,但往往"不合关目","每演必扮戏中无足重要之人。一日演《打灶》,载澄扮小叔。载澄者,恭王奕欣之长子也。某妃扮李三嫂,而帝则扮灶君,身黑袍,手木板,为李三嫂一詈一击以为乐"④。恭亲王溥伟,能演昆剧,"每遇小饮微醺,辄歌舞间作"⑤,以至"宫中盛行客串,太监宫女,冠履杂沓,王、贝子亦扮演出场"⑥。且"内务府有太监演戏,将库存缎匹裁作戏衣,每演一日,赏费几至千金"⑦,"戏中诸景,俱太监等所手绘"⑧,花费无算。难怪有人慨叹:"自光绪中叶以后,兴修颐和园,穷奢极丽,慈舆临幸,岁岁酣歌。虽以尊养为词,而国步方艰,盘游无度,实于忧勤惕厉之旨失之远矣。"⑨

上有所好,下必甚焉。乾隆时,山东巡抚国泰"酷嗜戏剧"。一次,在府中演《长生殿》,国泰因"风姿姣好"扮杨玉环,布政司于姓吏饰唐明皇,"每演至《定情》《窥浴》诸出,于以为上官也,不敢过为媟亵,关目科诨,草草而已。演既毕,国正色责于曰:'君何迂阔乃尔?此处非山东巡抚官厅,奈何执堂属仪节,以误正事?做此官行此礼之谓何?君何明于彼而暗于此耶?'于唯唯。自此遂极妍尽态,唐突西施矣。国乃

① 《清稗类钞》第1册,第310页。
② 参看《清稗类钞》第7册,第3339页。
③ 张祖翼《清代野记》卷上,文明书局民国四年铅印本。
④ 同上。
⑤ 《清稗类钞》第11册,第5064页。
⑥ 同上书,第5060页。
⑦ 夫椒苏何圣生《檐醉杂记》卷一,民国云在山房铅印本。
⑧ 德菱《清宫禁二年记》卷上,民国九年昌福公司铅印本。
⑨ 夫椒苏何圣生《檐醉杂记》卷一,民国云在山房铅印本。

大快曰:'论理原当如是。'"①"肃王善者,尝与名伶杨小朵合演《翠屏山》。肃扮石秀,杨饰潘巧云。当巧云峻词斥逐石秀之时,石秀抗辩不屈。巧云厉声呵曰:'你今天就是王爷,也得给我滚出去。'四座观剧者,皆相顾失色,杨伶谈笑自若,而扮石秀之善者,乃更乐不可支也。叫天尝语人曰:'我死后得我传者,惟某王爷一人而已。'或云即肃王也。"②又载,"王景琦太史偕某部郎小酌楼中。王擅二簧,某部郎长昆曲,乃以红牙檀板,各献所长。一曲既终,隔座一客,欣然至前,询太史等姓名官阶。曰:'所奏曲良佳,盍为我再奏一曲。'视其人气度高华,口吻名贵,太史心知其异,乃如命为之再歌"③。原来,此人即同治帝载淳。未久,以能演戏之故,王景琦"数迁至侍郎,宏德殿行走"④。"光绪中叶,京师知音之士以孙春山部郎为最。春山雅善歌唱,尤工青衣,字正腔圆,非伶界所及"⑤。此时,户部小吏魏耀庭,擅长演剧,"尝串花旦,人戏呼为魏要命。其人年近不惑,及掠削登场,演《鸿鸾禧》等剧,则嫣然十四五闺娃也"⑥。以此深得当道大吏赏识。如此看来,以演戏而得官者不少,故有人说,"得一佳唱,贵与科名等"。⑦

二是城中戏班的戏曲表演。

城市人口密集,因经贸往来或谋生计而短暂逗留者也多,前来戏馆欣赏戏曲者,也不乏具有一定学识的文化人。加之观众日常看各类戏班演出多,有了不少审美经验的积累,故对戏曲表演的要求也相对较高。一个戏班,若想在城市中站稳脚跟,开拓演出市场,非要努力提高自身的艺术水平、满足观众的心理期待不可。

即以程长庚为例,他虽来自安徽潜山,但艺求专精,曾三年闭门不出,苦练基本功,一旦登台,名声大噪。他"专唱生戏,声调绝高。其时

① 孙寰镜《栖霞阁野乘》卷上,北京古籍出版社,1999年,第16页。
② 佚名《梼杌近志》卷六,民国九年成都昌福公司铅印本。
③ 同上。
④ 同上。
⑤ 《清稗类钞》第10册,第4935页。
⑥ 《清稗类钞》第11册,第5059页。
⑦ 《清稗类钞》第4册,第1712页。

纯用徽音,花腔尚少,登台一奏,响彻云霄。虽无花腔,而充耳餍心,必人人如其意而去,转觉花腔拗折为可厌。其唱以慢板二黄为最胜。生平不喜唱《二进宫》,最得意者为《樊城》、《长亭》、《昭关》、《鱼藏剑》数戏。又善唱红净,若《战长沙》、《华容道》之类,均极出名"①。一般伶人,都喜好观者喝彩,尤其是一出场即来个"迎帘好",更觉脸上有光。而长庚不然,"性独矜严,雅不喜狂叫,尝曰:'吾曲豪,无待喝彩,狂叫奚为!声繁,则音节无能入;四座寂,吾乃独叫天耳。'客或喜而呼,则径去。于是王公大臣见其出,举座肃然"②。所以,他每当演出,无有敢狂呼乱叫者,以此名重天下。当今某些艺人,甫登台即恳求观众叫好,是缺乏艺术自信的表现,与程长庚恰形成鲜明对比。

"武生为武剧之主脑,其人必神采奕奕,而又长于技击,熟于台步,娴于金鼓节拍,乃始尽善,若更能唱,斯第一人矣"③,而杨月楼数技兼擅,尤以演《西游记》中孙悟空驰名,人称"杨猴子"。他"扮相绝佳,而技击、台步、身段、打把,又靡不精。每扮悟空,如《芭蕉扇》、《五花洞》、《蟠桃会》、《金钱豹》等剧,皆灵活如猴,有出入风云之概"④,且工力深厚,舒转自如。演《长坂坡》一剧,"身在重围,七进七出,备诸牌调、架式,而始终不汗不喘,一丝不走,恢恢乎游刃有余,而又喉宽善唱,腔调兼胜"⑤。

谭鑫培,善学前人而能融会贯通,"运喉弄调,潇洒不群"⑥,唱《碰碑》时,"字音清利,韵调悠扬,愈唱愈高,递转递紧,扬之则九天之上,抑之则九渊之下,喉之任用,直如意珠,而且憔悴之容,刚烈之气,又时时见于眉宇。为剧至此,可叹观止,宜其有伶界大王之号也"⑦。

余三胜,以唱花腔著名,"融会徽、汉之音,加以昆、渝之调,抑扬转折,推陈出新。其唱以西皮为最佳,《探母》、《藏剑》、《捉放》、《骂曹》,

① 《清稗类钞》第 11 册,第 5111 页。
② 同上。
③ 同上书,第 5115 页。
④ 同上。
⑤ 同上。
⑥ 同上书,第 5118 页。
⑦ 同上。

皆并时无两"①。而且很有口才,能随地编词,滔滔不绝。演生旦戏,他专与另一名伶喜禄配唱,"非喜禄登台,必不肯唱"②。一次,唱《坐宫》《盗令》,应由喜禄扮公主,他出演杨延辉。恰喜禄有事未能及时赶到,主事者多次与他商量另换人代演,他坚决不许。结果,戏开演,剧本原有"我好比笼中鸟,有翅难展;我好比失水鱼,困在沙滩;我好比中秋月,乌云遮掩;我好比东流水,一去不还"③等四句,他为等喜禄登场,竟然随口编唱,连唱"我好比……"达七十四句之多,座客因喜听其唱,竟毫不为怪,含笑以待。此事在当今看来,当然是与相关规定有违,但他的才思敏捷,非一般人所能及。

他如俞菊笙演唱身段极繁的《挑滑车》,却"举重若轻,无懈可击,至挥舞紧急时,则如电闪风驰,直使人目迷神骇,旋歌旋舞"④。张八十、张长保都长于技击,"专以往来对敌、挥舞捷密取胜。兵将多人,递出奏技,而两人仅倚剑左肩,于从容大雅中,作一足之飞旋而上,衣发不乱,气宇雍容"⑤。尚和玉演《四平山》中李元霸,"双锤在手,重若千钧,转动有时,低扬有节。每抬足,则靴见其底,每止舞,则乐终其声。且盔靠在身,略无紊乱,平翻陡转,全符节拍"⑥。杨桂云(字朵仙)擅长演泼悍剧中泼妇,如《双钉计》《送盒子》《马四远开茶馆》诸剧中悍妇,"猛如雌虎,极奸刁凶淫之致。而又词锋凿凿,层出不穷,他人为之,无狂厉至此者"⑦。他"善哭善笑,面备春秋两气,见所欢,惟恐不尽其欢,见所恶,惟恐不恣其恶,顽妇情态,描摹入细"⑧。草上飞、张黑,技艺高强,皆擅长武戏,"捷如猿猱,迅如飞燕,任意翻倒,随情纵跃。唱《三上吊》时,贯索两楼之颠,由台飞跨而上,或往或来,或倒悬,或斜绊,或蹲坐其上,或徐步其端,最后以发挂而口衔

① 《清稗类钞》第 11 册,第 5120 页。
② 同上。
③ 同上书,第 5121 页。
④ 同上书,第 5126 页。
⑤ 同上。
⑥ 同上书,第 5127 页。
⑦ 同上书,第 5132 页。
⑧ 同上。

之,掣令其身上下"①。草上飞擅长鲤鱼打挺,能跃起一丈以外,复落原处;张黑"能以手拍圈椅两足,跃而登,旋翻而上,即以手持椅,与之同翻,以椅之足为其手,足起则椅落,椅起则足落,凭空增其半身,翻腾自若"②。

　　名丑刘赶三,口齿伶俐,"片语能欢座人"③。他昆曲、徽调并擅,平时常一驴一笠,往来于京师街市。唱《探亲相骂》时,却牵真驴上台,驴竟然也熟悉台步,有条不紊,或是平素训练所致。他性情滑稽,无视权贵。光绪初,在宫中演《思至诚》一出,出演该剧中鸨母一角。客至,他大声吆喝道:"老五、老六、老七,出来见客呀。"京师妓女,每以排行相称。此时,惇、恭、醇三位亲王,排行恰为五、六、七,皆在座看戏。刘赶三或有意为之。结果,惹怒了惇亲王,被杖责四十。④ 伶人的情趣、习性,由此可见一斑。这类记载,对于多层面了解伶人的内心世界当有帮助,也为优伶史的撰写提供了另一视角。

　　由上述可知,戏曲艺人若想拓展个人伎艺表演的平台,仅借助外力是远远不够的。别人偶尔援之以手,或有利于演出场域的开拓,但那只是暂时的,而靠自己过硬的表演能力赢得观众发自内心的真诚支持,那才是最可靠的途径。艺精方能夺人,这是经过历史检验的一个道理。戏班"倘若缺少了生生不息的潜在活力和积极进取的锐意创新,任何形式的大声疾呼都将无济于事"⑤。

　　三是乡村戏曲的演出。

　　旧时的乡村,与城市相比较,人员居住较分散,识字者无多,文化程度偏低,交通不够方便。又由其特定的生存环境所决定,每年都有相对的农闲时间,故对与农事相关的各类节令尤其关注。种种传统习俗,都对农村的戏曲演出产生不同程度的影响。

　　农村生活条件差,戏曲艺人有不少是边务农边演戏的,不可能花

① 《清稗类钞》第 11 册,第 5143 页。
② 同上。
③ 同上书,第 5141 页。
④ 参看孙寰镜《栖霞阁野乘》卷下,第 128 页。
⑤ 赵兴勤《地方戏曲发展所面临的难题及应对策略》,《中国古典戏曲小说考论》,第 165 页。

重价购买那么多的高价行头,剧场又是临时搭建,条件简陋,演出自然难以达到城中戏班的专业水平。由于文化生活严重匮乏,所以尽管场上"优人如鬼,村歌如哭,衣服如乞儿之破絮,科诨如泼妇之骂街"①,但人们仍"冲寒久立以观之"②,不顾天寒地冻、冷风刺骨,仍兴致勃勃地关注着场上演绎的那些事,以致"色动神飞,乍惊乍喜"③,这就是戏曲艺术的魅力。尤其是年时节令的迎神赛会之戏,更是"一时哄动,举邑若狂,乡城士女观者数万人,虽有地方官不时示禁,而一年盛于一年。其前导者为清道旗,金鼓,肃静、回避两牌,与地方官吏无异。有开花面而持枪执棍者,有绊(扮)为兵卒挂刀负弓箭或作鸟枪藤牌者,有伪为六房书吏持签押簿案者;有带脚镣手靠(铐)而为重犯者,为两红衣刽子持一人赤髆背插招旗又云斩犯者"④。沿海一带的女子,"皆浓妆艳服,扮剧中故事,随神游行,望之灿然,如锦始濯,如花始发,艳心眩目,莫可名言"⑤,种种情状,习惯自然。李玉《万里圆》传奇第四出《会衅》,就生动描绘出民间赛会接连出场,扮演戏剧故事人物的热闹情景。

晚清之时的农村演剧,与城市有着很大的不同。尽管西方现代科技已渗透进城市剧场,但对农村来说,它依然保留着最原始、最质朴、最自然的本真一面,不借助灯光、布景,更无有旋转舞台,就凭着村民们积极参与的极大热情,硬是将戏台上的故事与民间生活融为一体。就四川一带春日经常上演的《捉刘氏》而论,它不过是《目连救母》"六殿滑油"的全本演出,却从"刘青提初生演起,家人琐事,色色毕俱,未几刘氏扶母矣,未几刘氏及笄矣,未几议媒议嫁矣,自初演至此,已逾十日。嫁之日,一贴扮刘,冠帔与人家嫁新娘等,乘舆鼓吹,遍游城村。若者为新郎,若者为亲族,披红着锦,乘舆跨马以从,过处任人揭观,沿途仪仗导前,多人随后,凡风俗宜忌及礼节威仪,无不与真

① 刘献廷《广阳杂记》卷二,中华书局,1957年,第108页。
② 同上。
③ 金埴《不下带编》卷四,第75页。
④ 钱泳《履园丛话》卷二一,第575页。
⑤ 俞蛟《梦厂杂著》卷一〇"潮嘉风月",清刻深柳读书堂印本。

者相似。尽历所宜路线,乃复登台,交拜同牢,亦事事从俗。其后相夫生子,烹饪针黹,全如闺人所为。再后茹素诵经,亦为川妇迷信恒态。迨后子死开斋,死而受刑地下,例以一鬼牵挽,遍历嫁时路径。诸鬼执钢叉逐之,前掷后抛,其人以苦束身,任其穿入,以中苦而不伤肤为度。唱必匝月,乃为终剧"①。四川人演此剧以"祓除不祥",表演时与一般戏曲演出一样,有唱有做,而不同者在于"以肖真为主"②,就像与台下人来往应酬那样自然。台上所演,不少是现实生活片段的切入、移植,"嫁时有宴,生子有宴,既死有吊,看戏与作戏人合而为一,不知孰作孰看"③,连衣服都与台下人一致。"事皆从俗,装又随时"④,忽而演出于台上,忽而穿行于村落,忽而至普通人家房舍,演一段生活中的喜事,"全如闺人所为"⑤,忽而拉乡民入剧场,成了剧中人的亲族。转换那么自然,表演是如此自由、开放,这在整个中国戏曲史上是极为少见的。名义上是演戏娱神,其实是具有中国特色的劳动群众的狂欢节。

蔡丰明的《江南民间社戏》一书,曾这样描绘浙江一带目连戏演出情况。《刘氏产子》中,刘氏将切开的生萝卜块,除留一块自吃,其余的便抛向观众,台下的妇女争着抢吃。萝卜出生三日的"打三朝",舅父、舅母前来送贺礼,果真骑马、坐轿,穿街巷而来。《刘氏归阴》中,演出殡,竟从台下拉来棺木,置于戏台。"演员在台上表演,观众在台下响应,演员从台上跑下来变成了观众,观众从台下跑上来又变成了演员"⑥,完全打破了舞台界限,超出了演出规范的约束,形成台上、台下互动的现象。如此看来,这种自由、随意的表演格局,不仅蜀中如此,江南一带亦大多是这一模式。城中的目连戏表演,甚至"用活虎、活象、真马"⑦,那是因皇家直接支持的缘故,而在农村搞如此大规模的

① 《清稗类钞》第 11 册,第 5025 页。
② 同上。
③ 同上。
④ 同上。
⑤ 同上。
⑥ 蔡丰明《江南民间社戏》,台北学生书局,2008 年,第 341 页。
⑦ 俞樾《茶香室续钞》卷二一,清光绪二十五年刻本。

演出,殊为不易。宋代的目连戏演出,连演七日夜,已叹为奇绝。而在蜀中,却"唱必匝月",可谓空前绝后。这一点,各家戏曲史似均未见涉及,更见资料的珍贵。这种戏曲舞台的无限拓展,将"戏"与"人生"巧妙融合,消解了台上演出内容与台下民众生计的疏离感,缩短了"演"与"看"者之间的心理距离,强化了戏曲艺术的生活化,"把各种抽象、空泛、隐晦的宗教观念与人神关系变成了具体可感的生动形象,把各种神学意义上的幻想、想象变成了有血有肉、栩栩如生的真实之物"①。这一变革,就某一层面而言,是对元明以来传统戏曲表演形式的一个颠覆,已对被除不祥、娱悦神灵的带有宗教性质的表演实现了不同程度的突破,很值得珍视。

乡间演戏,台上的戏曲艺人,大多是本地农民。笔者曾在《清代散见戏曲史料汇编(诗词卷·初编)》的"后记"中回忆早年家乡的戏班:

> 常常是叔侄、父子、兄弟、郎舅齐上阵,若人手再不够,就临时从台下拉几个兄弟、爷们凑数,跑跑龙套。这些临时上台者,虽说很少受过严格训练,但缘耳闻目染之故,居然也能煞有介事地走上几遭。②

这说明,普通百姓对戏曲演出本来就具有很强的参与意识。一辈子与庄稼打交道的农民,能穿上戏衣、戴上髯口,煞有介事地在舞台上潇洒走一回,既体现出个人表演潜能,又对长期受冷遇的落寞心理是一个安慰,何乐而不为?一出《目连》戏,竟然能演出一个月之久,自然加进了不少与主干情节无关的借题发挥,甚至将地方风物、著名故事随意植入,借以唤起接受群体的亲切感,这是旧戏曲舞台上常有之事。就群众对戏曲活动的广泛参与性、台上艺人即兴表演的随意性、情节长短伸缩的自主性而言,与城里戏班是有着很大不同的。

① 蔡丰明《江南民间社戏》,第162页。
② 赵兴勤、赵韡编《清代散见戏曲史料汇编(诗词卷·初编)》下册,第578页。

在江南一带的乡村,花鼓戏也很流行。据载:

> 打花鼓,本昆戏中之杂出,以时考之,当出于雍、乾之际。盖泗州既沉,治水者全力注重高家堰,而淮患悉在上流,凤、颍水灾,于兹为烈。是剧以市井猥亵之谈,状家室流离之苦,殆犹有风人之旨焉。歌中有曰:"自从出了朱皇帝,十年倒有九年荒。"
>
> 嘉、道间,江、浙始有花鼓戏,传未三十年,而变迁者屡,始以男,继以女;始以日,继以夜;始于乡野,继于镇市;始盛于村俗农甿,继沿于纨袴子弟矣。
>
> 同、光间,上海城中西园之隙地,有花鼓戏,演者集三四人,男击锣,妇打两头鼓,和以胡琴、笛板,所唱皆秽词亵谈,宾白亦用土语,取其易晓。观剧啜茗之余,日斜人稀之候,结伴往听者时有之。①

这就大致描绘出花鼓戏这一兴起于民间的小戏流衍、变迁的较完整过程,即起源于民间小调,初始时由男子演唱,后有女子参与搬演,演出范围由农村逐渐拓展至城镇,以至富家子弟亦有学唱者。再后来,竟然在沿海城市也占有一席之地。这一对花鼓戏形成轨迹的勾勒,是符合地方小戏发展实际的。但称"嘉、道间,江、浙始有花鼓戏",似为时过晚。生于乾隆二十八年(1763)的溧阳人潘际云,直至嘉庆十年(1805)始中进士,他就曾观赏过农村所演花鼓戏。花鼓戏由小曲到形成具有一定演出规模的小戏,其演化时段当不会低于三五十年。如此看来,该剧种的形成当不会晚于乾隆之时。对此,李家瑞《南方的花鼓戏》一文,曾有较详细的考证,此不赘述。② 拙编《清代散见戏曲史料汇编(方志卷·初编)》"前言"也有较清晰之表述,嘉庆初此戏已流传入台湾。③ 可见,该剧种的形成时间当更早。

① 《清稗类钞》第 11 册,第 5067—5068 页。
② 参王秋桂编《李家瑞先生通俗文学论文集》,台北学生书局,1982 年,第 130—134 页。
③ 参赵兴勤、赵韡编《清代散见戏曲史料汇编(方志卷·初编)》上册,第 35 页。

在晚清,擅长唱花鼓戏的陈桐香(字壁月,浙江余姚人),就时常在浙东濒海各县巡回演出。当时,棉花已采摘,正值农闲,百姓有余闲观赏戏曲,陈桐香经常"买舟向村落居人,敛钱演剧,士女如云,负贩骈集"①,很多贾竖牧子对历史故事、民间传闻津津乐道,大多由看戏所得。

广阔农村的生活现实,为戏曲艺术的发展积蕴了丰富的营养。从某种意义上来说,戏曲的根应在农村。那些演出火爆的剧目,除传统剧外,大都与农村或市井生活相关。如《探亲》《相骂》《小磨房》《打柴训弟》《小姑贤》《卖饽饽》《马四远开茶馆》《三娘教子》《天雷报》《拾玉镯》等,之所以在当时的舞台演出甚盛,皆与注入鲜活的现实内容有关。笔者在论及金院本繁盛时曾强调"侧重于从社会底层生活中采撷素材,将市井村坊细事入戏,场上所演贴近百姓生活,尤其是城市市民生活,为院本的演出争得了观众,拓展了该项艺术的发展空间"②,所表述的就是这一道理。

"笔记卷·初编"所涉及的内容较为丰富,就戏曲声腔、剧种而言,涉及京腔、秦腔、弋阳腔、罗罗腔、梆子腔、滩簧、宜黄腔、徽腔、平调、枞阳腔、襄阳腔、甘肃西腔、山陕调、直隶调、山东调、河南调、同州腔、汴梁腔、四平腔、土梆戏等20余种,为考察戏曲声腔的流变提供了文献依据。曲调则有【银纽丝】、【四大景】、【倒板桨】、【剪靛花】、【吉祥草】、【倒花篮】、【劈破玉】、【跌落金钱】、【到春来】、【湘江浪】、【十二月】、【采茶歌】、【叹五更】、【寄生草】、【小郎儿】、【养蚕歌】等。琴曲则有《平沙落雁》《霸王卸甲》《龙船锣鼓》等。鼓曲有《十番》《灯月圆》《玉连环》《大富贵》等。早期的河南曲子剧,就有【劈破玉】、【剪靛花】、【打枣竿】、【倒推船】、【耍孩儿】、【节节高】、【上山林】、【铺地锦】、【扑灯蛾】、【小桃红】、【步步娇】、【寄生草】、【西银纽丝】、【南银纽丝】、【罗江怨】、【柳青娘】、【红绣鞋】、【莲花落】、【寿州调】、【石榴花】、【南孝顺】、【括地风】、【斗鹌鹑】等曲子,或用于演奏,或用于演唱。这类曲调,大多由古

① 《清稗类钞》第11册,第5068页。
② 赵兴勤《中国早期戏曲生成史论》,第358页。

时小曲继承而来,至今能演唱或演奏者,恐为数不多了。还有的文献,对剧目、作家、剧作、本事,以及剧中用语、角色、礼仪等方面的问题,作了较全面的载述,使戏曲研究呈现出多元化的格局,也很值得珍视。因篇幅所限,不一一论及。

第五章
清人文集中散见戏曲史料的学术价值
——以清代史学家赵翼与戏曲的关系为例

赵翼是文史兼擅的著名历史人物,早在清代,就名播遐方,深为异邦文士所喜爱追捧,在国内外的影响力非同一般。他自幼生活在地处江南的常州阳湖,后又在戏曲演出甚是活跃的北京、扬州等地生活,受戏曲文化濡染甚多,这不同程度地影响了他思想观念、审美价值、道德追求的转换,以致在作品中记载下许多与戏曲文化相关的重要史料。

第一节 瓯北著述中的戏曲史料

赵翼是清代乾、嘉之时的著名诗人,又是一位享誉中外的史学家。在他的各类著述中,竟然收录有不少与戏曲相关的史料,殊为难得。笔者在搜集清代散见戏曲史料时,辑得其相关诗作60余题,近百首,有关戏曲本事考据、字词溯源、演出状况的载述20余则,内容不可谓不丰富。因此,有必要作一系统梳理。总体来看,瓯北笔下的戏曲史料之价值,约略有如下几点。

一是有关歌舞伎艺、各种戏曲的演出。

瓯北生活在戏曲活动十分兴盛的苏南一带。虽说早年为进取功名而孜孜矻矻、埋头苦读经书,但自幼习见舞衫歌扇,戏曲文化对他的浸润实有迹可循。常州城北原有一官宦所居的青山庄,占地一百四十余亩,其间"层岚迭翠,水木明瑟,凉房燠馆,曲

折回环"①,亭台楼阁,相映生辉,为风景绝胜处。此处原为明时吴姓所筑,此人乃晚明大学士周延儒妇翁,后家道中落,归徐氏所有,再归户部尚书张玉书之孙张括(字叔度),皆极一时之盛。瓯北游此地时,青山庄早已衰败不堪,但他却在《青山庄歌》中写道:"园林成后教歌舞,子弟两班工按谱。法曲犹传菊部筝,新腔催打花奴鼓。反腰贴地骨玲珑,擎掌迎风身媚妩。"②写此诗时,瓯北年方二十一,竟然对歌舞表演如此熟悉,连折腰舞都写入诗中。这当然不是凭空想象,其间羼杂进个人生活经验的积累。北上京都、谋求出路之时,他有幸得见皇太后六十大寿之时,京师张灯结彩、簪缨满途的热闹场景,尤其是"每数十步间一戏台,南腔北调,备四方之乐,伥童妙伎,歌扇舞衫,后部未歇,前部已迎"③的各类伎艺的精彩表演,令他大开眼界,仿佛跻身蓬莱仙岛、琼楼玉宇,以致左顾右盼,应接不暇。后来,瓯北身登仕途,随驾秋狝至热河,又赶上乾隆帝诞辰大庆,才得以观赏内府戏班为祝寿而连续十天所搬演的宫廷大戏。他激动之余,在《檐曝杂记》中记下了这一平常人难得一见的热闹场景:

> 内府戏班,子弟最多,袍笏甲胄及诸装具,皆世所未有,余尝于热河行宫见之。……所演戏,率用《西游记》、《封神传》等小说中神仙鬼怪之类,取其荒幻不经,无所触忌,且可凭空点缀,排引多人,离奇变诡作大观也。戏台阔九筵,凡三层。所扮妖魅,有自上而下者,自下突出者,甚至两厢楼亦作化人居,而跨驼舞马,则庭中亦满焉。有时神鬼毕集,面具千百,无一相肖者。神仙将出,先有道童十二三岁者作队出场,继有十五六岁、十七八岁者。每队各数十人,长短一律,无分寸参差。举此则其他可知也。又按六十甲子扮寿星六十人,后增至一百二十人。又有八仙来庆贺,携带道童不计其数。至唐玄奘僧雷音寺取经之日,如来上殿,迦叶、

① 金武祥《粟香随笔》粟香二笔卷七,光绪刻本。
② 赵翼《瓯北集》卷一,《赵翼全集》第5册,第10页。
③ 赵翼《檐曝杂记》卷一《庆典》,第10页。

罗汉、辟支、声闻,高下分九层,列坐几千人,而台仍绰有余地。①

礼亲王昭梿的《啸亭杂录》,虽然叙及宫廷大戏《月令承应》《清宫奏雅》《劝善金科》《鼎峙春秋》《忠义璇图》《九九大庆》《升平宝筏》诸名目,但并未提到表演状况。姚元之的《竹叶亭杂记》,叙及圆明园的同乐园为帝王赐群臣观剧之所,以及园中设买卖街供大臣入内消费的情景,然亦不涉及演剧。李斗的《扬州画舫录》,所叙主要是扬州一地的戏曲演出。以资料搜集宏富著称的徐珂《清稗类钞》,在"戏剧类"中设"颐和园演戏"一目,谓:"颐和园之戏台,穷极奢侈,袍笏甲胄,皆世所未有。(俞润仙初次排演《混元盒》,其一切装具多借之内府。)所演戏,率为《西游记》《封神传》等小说中神仙鬼怪之属。"②其实,乃赵翼《檐曝杂记》"大戏"一段文字的迻录,仅改开头数字而已。是将热河行宫演剧情状的描写,来了个偷梁换柱,移花接木,改作"颐和园演剧",的确是张冠李戴,张皇应对。但是,这一现象,却从侧面说明宫廷演剧史料的不易搜访,足见其珍贵。

这则史料,具有很高的认识价值。首先是揭举了宫中每每搬演神仙鬼怪之事的潜在因素——"取其荒幻不经,无所触忌",暗示出乾隆之时严酷的文字狱重压对内廷戏剧创作内容的制约。其次是从表演的角度来看,排演《西游记》《封神传》之类的神仙鬼怪戏,"可凭空点缀,排引多人,离奇变诡作大观",容易形成多个看点,迎合了内廷王公贵族、后宫妃嫔空虚心理的需要。第三是对舞台制式与格局的描述。舞台凡三层,可升可降,利于表现神怪或腾上九霄,或探幽地狱种种怪诞之举。尤其是舞台阔大,可"列坐几千人",便于表现情节复杂、人物众多的连台本戏。第四是论及表演情状,数十百人作队出场,面具各异,趋走俯仰,毫无参差。除戏曲演出外,还有跨驼、舞马诸戏以娱人耳目,极为壮观。这一记载,为后人的宫廷戏曲艺术表演研究,提供了

① 赵翼《檐曝杂记》卷一《大戏》,第 11 页。
② 《清稗类钞》第 11 册,第 5042 页。

鲜活的史料。

同时,瓯北还论及京师西厂的八旗骗马之戏,谓:"或一足立鞍鞯而驰者;或两足立马背而驰者;或扳马鞍步行而并马驰者;或两人对面驰来,各在马上腾身互换者;或甲腾出,乙在马上戴甲于首而驰者,曲尽马上之奇。"①其实,此乃古来已久的舞马伎艺。据相关文献记载,大概滥觞于东汉末年,到后来,则有了很大发展。宋人孟元老《东京梦华录》卷七"驾登宝津楼诸军呈百戏",就详细叙及当时盛行的舞马之伎,谓:"或以身下马,以手攀鞍而复上,谓之'骗马'。"②此外,又有"立马"、"弃鬃"(即"献鞍")、"倒立"、"拖马"、"飞仙膊马"、"镫里藏身"、"赶马"、"绰尘"、"豹子马"诸事,极尽马上之伎艺。清初查慎行《人海记》"走解"条亦载,"五月五日赐文武官走骠骑于后苑。其制:一人执旗引于前,二人驰马继出,呈艺于马上。或上或下,或左或右,腾跃跂捷,人马相得。如此者数百骑,后乃为胡服臂鹰、走犬围猎状终场,俗名曰走解,(音鞋,去声。)而不知所自。岂金元之旧俗欤?今每岁一举,盖以训武也。观毕,赐宴而回。"并注云:"彭时《笔记》。"③彭时,乃明英宗正统十三年(1448)戊辰科状元,江西安福人,曾作有《可斋杂记》(一作《彭公笔记》)。《人海记》所载马伎,乃出自该书。另外,明人黄佐《翰林记》亦曾载及,文字与此略同。黄佐(字才伯,号泰泉)乃香山人,正德辛巳(十六年,1521)进士,较彭时为晚,所记载的相关文字,或亦来自彭时笔记。

由上述可知,舞马本为军中伎艺,后流传民间,以至有借此以谋生计者,名之曰"走马卖解(读 xiè)"。舞马,非为八旗之专利,乃相沿已久的传统伎艺。瓯北很可能初睹此伎,又见是旗人所表演,故惊叹不已。其实,此伎古来已有,只是表演者来自不同地域,其表演形式与技巧可能互有差异,但表演格局总体上当是相似的。

瓯北在著述中,还叙及京师所表演的字舞,谓:"日既夕,则楼前舞

① 赵翼《檐曝杂记》卷一《烟火》,第12页。
② 孟元老著、伊永文笺注《东京梦华录笺注》下册,中华书局,2006年,第688页。
③ 查慎行《人海记》卷下,北京古籍出版社,1981年,第104页。

灯者三千人列队焉,口唱《太平歌》,各执彩灯,循环进止,各依其缀兆,一转旋则三千人排成一'太'字,再转成'平'字,以次作'万'、'岁'字,又以次合成'太平万岁'字,所谓'太平万岁字当中'也。舞罢,则烟火大发,其声如雷霆,火光烛半空,但见千万红鱼奋迅跳跃于云海内,极天下之奇观矣。"①这同样是对古代舞伎的一种继承与发展。笔者在拙著《中国早期戏曲生成史论》(第161页)中,曾这样描述隋、唐之时的伎艺:

> 此时的舞蹈,不仅从现实生活中吸取营养,将对自然的模拟作艺术上的提炼、加工,转化为舞蹈动作,还将文字嵌入形体动作之中,进而丰富了舞蹈语汇。如《上元圣寿乐》,"(唐)高宗武后所作也。舞者百四十人。金铜冠,五色画衣。舞之行列必成字,十六变而毕。有'圣超千古,道泰百王,皇帝万年,宝祚弥昌'字"。《鸟歌万岁乐》,亦是武太后所造也,"武太后时,宫中养鸟能人言,又常称万岁,为乐以象之。舞三人。绯大袖,并画鹳鹆,冠作鸟像"。玄宗所造《光圣乐》,"舞者八十人。鸟冠,五彩画衣,兼以《上元》、《圣寿》之容,以歌王迹所兴"。② 其他还有《圣寿乐》,舞者能"回身换衣,作字如画"③。

很显然,"太平万岁"之字舞,是由唐代舞蹈伎艺演化而来,而"红鱼奋迅跳跃于云海"之图景,则是清代在前人字舞基础上的丰富与发展。在京师,赵翼还欣赏过飞鞋变鸟、石头成羊、瓶中开花、鱼游瓦盆之类戏法表演,口技、杂剧、歌唱、平话等各类伎艺的搬演,也时常得以领略。

正因为有这段生活经历,才逐渐涵育出瓯北对民间伎艺的浓厚兴趣。所以,无论是宦游在外,还是闲居乡里,他不像有的士大夫那样,

① 赵翼《檐曝杂记》卷一《烟火》,第12页。
② 《旧唐书》卷二九"志第八·音乐二",《二十五史》第5册,上第3612页。
③ 同上。

对戏曲表演等民间伎艺一概采取排斥、贬抑的态度,或"生平不听戏"①,或"门内不许演戏"②,而是顺势从俗,不时观赏。初任广州知府之时,赵翼在《太恭人同舍弟夫妇及内子辈到官舍》(之一)中写道:"莫笑寒官作豪举,梨园两部画栏东。"③则明言其母亲及眷属由家乡来广州,府衙曾设两部梨园演剧称贺,然未叙及"梨园两部"之名目。至《戏书》(之一)一诗"官合窃闻铃卒笑,冷如隔巷教官衙"句下小注"府衙旧有梨园一部,名'红雪班',今皆散去"④,始言及戏班名称。红雪班,大概是较早出现于广州的有名戏曲班社。《(宣统)番禺县续志》卷四四引《荷廊笔记》,叙及"外江班"、"本地班",并谓:"嘉庆季年,粤东鹾商李氏家蓄雏伶一部,延吴中曲师教之。舞态歌喉,皆极一时之选。"⑤并未追记此前广州戏曲演出情况,瓯北所述红雪班,可补地方志记载之不足。在广州府署园内,宴请刘、福二位将军,也曾"梨园小部奏清商"⑥以侑觞,并称"新翻焰段须听遍"⑦。"焰段",又称"艳段",按照宋杂剧演出惯例,"先做寻常熟事一段,名曰'艳段'"⑧,是放在正杂剧演出之前的短小剧目,后遂以"艳段"指称短剧。由此可知,当时的广州戏班,时有新编小戏上演。遗憾的是,此类"新翻焰段",究竟是何剧目,却不得而知。在贵州黎平这一边远之地,瓯北竟然也能欣赏到杂剧表演。在贵州贵阳,依然可以看到昆腔戏班活动的身影,并得以观赏《琵琶记》的演出。赵翼写道:"解唱《阳关》劝别筵,吴趋乐府最堪怜。一班子弟俱头白,流落天涯卖戏钱。"并于句下注曰:"贵阳城中昆腔只此一部,皆年老矣。"⑨昆腔流播于贵阳,且坚持演出多年,这为昆腔流播史的研究提供了有力佐证。

① 赵翼《哭洪稚存编修》(之一)诗自注,《赵翼全集》第 6 册,第 1047 页。
② 赵翼《哭缄斋侄》(之二)诗自注,同上书,第 922 页。
③ 赵翼《瓯北集》卷一六,《赵翼全集》第 5 册,第 269 页。
④ 赵翼《瓯北集》卷一七,同上书,第 284 页。
⑤ 《清代散见戏曲史料汇编(方志卷·初编)》下册,第 411 页。
⑥ 赵翼《宴刘总戎福副戎于署园即事》,《赵翼全集》第 5 册,第 281 页。
⑦ 同上。
⑧ 吴自牧《梦粱录》卷二〇"妓乐",三秦出版社,2004 年,第 312 页。
⑨ 赵翼《将发贵阳,开府图公暨约轩、笠民诸公张乐祖饯,即席留别》之四,《赵翼全集》第 5 册,第 330 页。

辞官归里后,瓯北接触戏曲演出的机会则更多,"戏场到处逐笙歌"①。在苏州,他看过花部《小姑贤》的演出,还得以目睹苏州伶人用北曲演唱元杂剧。他于《虎邱绝句》(之七)中写道:"旧曲翻新菊部头,动人焰段出苏州。近来新曲仍嫌旧,又把元人曲子讴。"②这一记载非常珍贵,由此可知,直至清乾隆中后叶,北曲的唱法仍得以延续。即便苏州的戏曲艺人,为动人耳目也蓄意翻新,经常"把元人曲子讴"。由此可知,黎平王太守宴席上所演杂剧,说不定就是北曲杂剧。赵翼在贵阳所观看的《岳阳楼》,也当是元剧《吕洞宾三醉岳阳楼》。同是这一戏班,亦演唱昆腔的《琵琶记》。这又说明,当时的昆腔艺人,南、北曲皆擅,有似人们常说的"花雅同台"、"昆乱不挡"。由此可见,北曲的演唱方法,很可能消泯于花部盛行的嘉道之后。在扬州,瓯北不仅观看了多种戏曲的演出,还与戏曲艺人有一定的交往。在杭州,他不光看戏,还欣赏过盲女王三姑的弹词演唱。在赵翼八十岁诞辰之时,儿孙为他暖寿,连续演戏三日,以作庆贺。在镇江,除观看王文治的家班演出外,他还曾观赏过民间都天会上的伎艺表演。作为封建时代长期受正统思想熏染的一名官绅,对戏曲之类的表演伎艺表现出如此大的热情,还是比较难得的。

二是对家庭戏班、戏剧创作相关史料的载述。

有清一代,尽管对戏曲演唱多所查禁,但蓄养戏班者仍大有人在。瓯北的一些著述,就时常涉及这方面的内容。如文士夏秉衡(字平子,一字香阁,号谷香)家班。夏氏为清中叶剧作家,作有《八宝箱》《诗中圣》《双翠园》三种,均存。后一种写成于乾隆三十二年(1767)。大概在乾隆三十九年(1774),寓吴门秋水堂之时,写成《诗中圣》传奇。乾隆四十五年(1780),瓯北以事往苏州,夏秉衡设宴款待,并出家乐演《窦娥冤·法场》一折,令观者潸然泪下。还有无锡嵇兰谷家班。瓯北曾题赠兰谷一诗扇,家伶演出时,兰谷以此扇交付歌郎恽华权充道具,

① 赵翼《舟过无锡,兰谷留饮观剧,即席醉题》之一,《赵翼全集》第5册,第456页。
② 赵翼《瓯北集》卷二一,同上书,第352页。

持之上场演出。

至于张坦(1723—1795),乃乾隆十七年(1752)二甲第六十九名进士,与钱载、蒋和宁、吴以镇、翁方纲、顾光旭、秦黉、蒋宗海、万廷兰等同榜。坦,"字芭田,号松坪、莲勺、拙娱老人。'先世著籍临潼,以筹盐筴侨江都。与仲兄馨同举于乡,三十成进士,一试中书,再任编修,一典湖南乡试。年甫逾强仕,归休平山。卒于乾隆六十年,寿七十有三'(章学诚《为毕制军撰翰林院编修张君墓志铭》,《章氏遗书》卷一六)"①。瓯北在《松坪前辈枉和前诗再叠奉答》(之二)中称"一堂兄弟两词林",并于句后注曰:"令兄秋芷,乙丑馆选。"②还在本诗中注曰:"赀甲于扬州","家有梨园,最擅名"。③ 秋芷乃张馨字(一字琢圃)。张馨,乾隆九年(1744)解元,乾隆十年(1745)进士,与钱维城、庄存与、吴櫆、谢溶生、邵齐烈等同榜。历官编纂、御史、户科给事中。这一以文名于世的兄弟,各家对其事迹的记载大都缺略,而从瓯北文集记载中得知,其家颇为富有,甲于一方,且蓄有梨园一部,享盛名于当时。赵翼两次在他家聚饮,并得以观赏其家班伶人的精彩表演,"歌翻曲部擅新奇"④,并在《松坪招饮樗园,适有歌伶欲来奏技,遂张灯演剧,夜分乃罢》一诗中写道:"乐事真成办咄嗟,宾筵忽漫集筝琶。张灯直压团圆月,征曲如移顷刻花。人柳长条春旖旎,官梅疏影夜横斜。乞浆得酒真非望,今岁欢场第一家。"⑤

还有淮安的程吾庐家班。瓯北写有《程吾庐司马招饮观剧赋谢》诗,谓:"淮水秋风暂泊船,敢劳置酒枉名笺。翻因误入桃源洞,又荷相招菊部筵。(去岁因访晴岚,误造君宅,遂成相识。)玉树一行新按队,(歌伶皆童年。)《霓裳》三叠小游仙。殷勤最是留髡意,别后犹应梦寐悬。"⑥司马,本为掌管军事的官吏,明清之时,亦称府同知为司马。另

① 赵兴勤《赵翼年谱长编》第3册,新北花木兰文化出版社,2013年,第551页。
② 《瓯北集》卷二八,《赵翼全集》第6册,第504页。
③ 赵翼《松坪前辈枉和前诗再叠奉答》之一,同上书,第504页。
④ 同上。
⑤ 《瓯北集》卷三六,同上书,第675页。
⑥ 《瓯北集》卷三〇,同上书,第553页。

《题程吾庐小照》二首云"买宅淮阴郭外村,手营别墅足邱樊。高情偏忆先畴好,不写新园写故园",诗末注曰:"君歙人而家于淮,画乃其故乡岑山景也。""丝竹中年兴不孤,教成歌舞足清娱。可应添写梨园队,补作花间抚笛图",诗末注曰:"家有梨园小部最擅名。"① 由上述可知,程吾庐本为安徽歙县人,曾任府同知,而寄居淮安萧湖,与瓯北同年程沉毗邻,家有歌伶一部,皆童伶,即后世所称"髦儿班"。然演技精湛,擅名于当时。诗中小注叙及"岑山",当是"碜山",因音近而讹误。据《新安志》"山川","碜岭,在歙县北二十里"。② 则证明其为歙县人无疑。淮安程氏家班,从无人提及,可补诸家记载之阙。

更应值得一提的是王文治(1730—1802)家班。王文治,字禹卿,号梦楼,江苏丹徒人。少年时即以文章、书法驰名。乾隆十八年(1753)拔贡,廷试入都,与诸名士唱和。全侍讲魁、周编修煌曾奉使琉球,邀与俱往。至则坐观其演剧,"乐工十余人,俱着红帕,伶童数十人,皆戚臣子弟俊秀者习之,衣彩衣,着红绫袜,先演无队,作一老人登场,唱起神歌,歌罢,退,小臣齐唱太平歌,乐工引声和之,皆侏偭不可解,大抵皆颂圣及神人共喜之语。次笠舞,次花索舞,次花篮舞,次竹拍舞,次武舞,次狮球舞,次杆舞,次演杂剧,悉其国中故事。凡舞皆以提琴、三弦、短笛、小锣鼓和之。小童只演科白,唱则乐工"。③ 回归后,举乾隆二十五年(1760)进士,授编修,出为云南临安知府,以事镌级去位,不复为官,"买僮教之度曲,行无远近,必以歌伶一部自随。其辨论音律,穷极要眇。客至,张乐共听,穷朝暮不倦。海内求书者,岁有馈遗,率费于声伎"④。所蓄歌妓有素云、轻云、绿云、鲜云等,年俱十二三,皆善歌舞。其中尤以轻云、宝云最为出色。然而,王文治究竟怎样指导家伶学曲,当时人记载多不详。瓯北与梦楼关系较好,早在京师时,梦楼出守云南临安,瓯北赠以《送王梦楼侍读出守临安》诗,并激励其"男

① 《瓯北集》卷三三,《赵翼全集》第6册,第615页。
② 《永乐大典方志辑佚》第2册,中华书局,2004年,第1057页。
③ 李调元著,詹杭伦、沈时蓉校正《雨村诗话校正》,巴蜀书社,2006年,第111页。
④ 李元度《国朝先正事略》卷四二"文苑·袁简斋先生事略",岳麓书社,2008年,第1213页。

儿素志雅不凡,得官岂为取快适? 儒林循吏二传间,位置必须争一席","声名要称翰林官,康济莫辞贤者责"。① 出语如此直截,足见关系不同一般。辞官归里后,瓯北又多次造访,并亲眼看到梦楼是如何训练雏伶的。赵翼在《京口访梦楼听其雏姬度曲》一诗中写道:"廿载清斋礼佛香,翻将禅悦寄红妆。花鬘十六天魔舞,另是僧家一道场。"(之一)"手剔银钉画烛明,爱留客坐听新声。人间何限《霓裳曲》,出自家姬觉有情。"(之二)"焰段新翻指点劳,要令姿致极妖娆。自家忘却便便腹,只管教他学柳腰。"(之三)②看来,梦楼对诸伶的训练,并不仅仅是"教之度曲",还教以身段、舞步、动作,否则何以有"自家忘却便便腹,只管教他学柳腰"之语? 以一躯体硕大的年迈老者,亲自指点幼伶的身段表演,并不时作点示范,诚非易事。王文治若非熟谙场上调度、表演技巧、手眼身法,又岂能"焰段新翻指点劳"? 这一记载,恰可补诸家之不足。

　　王梦楼喜爱戏曲,自幼而然,尤其是对汤显祖的《牡丹亭》情有独钟,谓"予童子时,爱读此记,读之数十年",称此作"荟天地之才为一书","欲真知其佳,且尽知其佳,亦不易言矣"。③ 世传《冰丝馆重刻〈还魂记〉叙》,后缀"快雨堂叙",此乃出自王文治之手。清姚鼐《快雨堂记》曰:"禹卿作堂于所居之北,将为之名,一日得尚书书快雨堂旧楣,喜甚,乃悬之堂内,而遗得丧,忘寒暑,穷昼夜为书自娱于其间,或誉之,或笑之,禹卿不屑也。"④据此可知,快雨堂乃王文治所居书室之榜号。正因为王梦楼自幼喜好阅读戏曲作品,所以后来才有点评冰丝馆重刻《玉茗堂还魂记》之举,就该剧遣词用韵、格律法度、艺术技巧发表了较为中肯的意见。友人叶堂(字广平,号怀庭居士)编纂《纳书楹曲谱》,梦楼"为之详审音节,点定后盛行海内"⑤。另外,王文治在乾隆帝第五次南巡(四十五年,1780)之前,还应浙江地方官之约请,往杭

① 《瓯北集》卷一〇,《赵翼全集》第 5 册,第 158—159 页。
② 《瓯北集》卷三五,《赵翼全集》第 6 册,第 662 页。
③ 徐扶明编著《牡丹亭研究资料考释》,上海古籍出版社,1987 年,第 74 页。
④ 姚鼐《惜抱轩全集》"文集卷十四·记",中国书店,1991 年,第 168 页。
⑤ 《(光绪)丹徒县志》卷三三,光绪五年刊本。

州编创迎銮新曲。清人梁廷枏《曲话》(卷三)记载道:

> 乾隆中,高宗纯皇帝第五次南巡,族父森时服官浙中,奉檄恭办梨园雅乐。先期命下,即以重币聘王梦楼编修文治填造新剧九折,皆即地即景为之,曰《三农得澍》,曰《龙井茶歌》,曰《祥征冰茧》,曰《海宇歌恩》,曰《灯燃法界》,曰《葛岭丹炉》,曰《仙酝延龄》,曰《瑞献天台》,曰《瀛波清宴》。选诸伶艺最佳者充之,在西湖行宫供奉。每演一折,先写黄绫底本,恭呈御览,辄蒙褒赏,赐予频仍。①

对此,瓯北也曾约略载及。他的《陈望之观察招同袁子才、王梦楼、顾涑园、张谔庭燕集,即席赋呈》(《瓯北集》卷二五)一诗,即叙及与王梦楼等人聚饮于杭州官署之事。他的《西湖杂诗》第三首"三四寓公觞咏处,西湖也觉更风流"句后注曰:"子才、梦楼、竹初更番治具,连日泛湖。"②第十二首"手翻乐府教梨园,可是填词辛稼轩。唱到曲中肠断句,眼光偷看客销魂"诗后自注曰:"梦楼在杭制新曲教梨园。"③瓯北此次来杭,大概是乾隆四十四年(1779)三月间。而乾隆帝的南巡,是次年的正月十二日从北京启程,三月上旬始抵杭州。这则说明,王梦楼最起码是提前一年来到杭州编创新曲。这为我们考察迎銮新曲的创作过程又提供了依据。

此外,还有江春戏班。《扬州画舫录》卷五记载:"郡城自江鹤亭征本地乱弹,名春台,为外江班,不能自立门户,乃征聘四方名旦如苏州杨八官、安庆郝天秀之类。而杨、郝复采长生之秦腔,并京腔中之尤者如滚楼、抱孩子、卖饽饽、送枕头之类,于是春台班合京秦二腔矣。"④江春乃扬州总商,以盐筴起家,富甲一方。在他总理盐务的四十年中,

① 《中国古典戏曲论著集成》第8册,第265页。
② 《瓯北集》卷二五,《赵翼全集》第5册,第431页。
③ 同上。
④ 李斗《扬州画舫录》卷五,第131页。

乾隆帝六次南巡,他每次都参与迎驾事宜。乾隆帝第六次南巡,江春与程谦德率同淮南北总散各商欲捐银一百万两以助其事。据李斗《扬州画舫录》记载,江春起初住在扬州的南河下街,建随月读书楼。又移家观音堂,"家与康山比邻,遂构康山草堂。郡城中有'三山不出头'之谚,三山谓巫山、倚山、康山是也。巫山在禹王庙,倚山在蒋家桥,今茶叶馆中康山,即为是地,或称为康对山读书处"①。广泛结纳四方文士,钱陈群、曹仁虎、蒋士铨、金农、方贞观、郑燮、戴震、沈大成、吴烺、金兆燕等,均曾是其座上客。②袁枚曾在其秋声馆观赏伶人上演蒋士铨新编《秋江》及女优幻术表演。《扬州秋声馆即事寄江鹤亭方伯,兼简汪献西》之二谓:"梨园人唤大排当,流管清丝韵最长。刚试翰林新制曲,依稀商女唱浔阳。"诗后注曰:"苕生太史新制《秋江》一阕,演白司马故事。"之五谓:"后堂杂戏影横陈,覆鼠笼鹅伎更新。记得空空传妙手,幻人原是女儿身。"③即述其事。

　　瓯北供教职于扬州安定书院时,与江春时有过往,他经常观赏江氏春台班(即外江班)的演出。在《冬至前三日,未堂司寇招同鹤亭方伯、春农中翰奉陪金圃少宰夜燕,即事二首》(之二)中写道:"沉沉弦索到三更,灯倍鲜妍月倍明。敢叹鬓丝逢短至,久拼肉阵设长平。(歌者郝金官色艺倾一时,有坑人之目,故云。)美人变局非红粉,乐府新腔有素筝。(是日演梆子腔。)惹得老颠风景裂,归来恼煞一寒檠。"④则明言所演乃梆子腔。而《扬州画舫录》却称:"本地乱弹只行之祷祀,谓之台戏。迨五月昆腔散班,乱弹不散,谓之火班。后句容有以梆子腔来者,安庆有以二簧调来者,弋阳有以高腔来者,湖广有以罗罗腔来者,始行之城外四乡,继或于暑月入城,谓之赶火班。"⑤郝金官乃郝天秀,来自安庆,非本地乱弹艺人。但称其"行之城外四乡,继或于暑月入城",或未必然。瓯北此诗写于乾隆五十年(1785),则明言梆子腔在农

① 李斗《扬州画舫录》,卷一二,第274页。
② 参看赵兴勤《赵翼年谱长编》第3册,第597页。
③ 袁枚《小仓山房诗集》卷二三,《袁枚全集》第1册,江苏古籍出版社,1993年,第476页。
④ 《瓯北集》卷二九,《赵翼全集》第6册,第530页。
⑤ 李斗《扬州画舫录》卷五,第130—131页。

历的十一月中旬,已演唱于士大夫的杯酒盘桓之际了。郝天秀在扬州演出最为活跃的时段,大概是在乾隆四五十年之间,此亦可补各家著述之不足。赵翼还写有《康山席上遇歌者王炳文、沈同标,二十年前京师梨园中最擅名者也,今皆老矣,感赋》,谓:"燕市追欢梦已赊,近游欣此度红牙。岂期重听何戡曲,恰是相逢剧孟家。歌舞夜阑看北斗,江湖身远忆东华。当年子弟俱头白,忍不飞腾暮景斜。"①一方面反映出当时戏曲艺人舞台生涯的漫长,同时也从另一层面透露出他们为觅出路而四处寻找演出市场的艰辛经历,对于研究戏曲传播颇有帮助。

三是有关伶人生平遭际以及场上表演伎艺的描写。

戏曲艺人,在封建时代往往被视为"下九流",备受鄙视。有人称:"优伶多诙谐以悦人,最可耻也。"②甚至还编制歌谣曰:"昆弋吹腔并二簧,五音六律尽乖张;梨园实是无良地,作俑宣淫詈老郎。"③戏曲艺人,借助场上的精湛表演,给人们带来欢乐,本是一件好事。但在卫道者看来,却成了"实是无良"的"最可耻"之举。故而,入清以来,屡行禁止,声称:"民间妇女中有一等秧歌脚堕民婆及土妓流娼女戏游唱之人,无论在京在外,该地方官务尽驱回籍。若有不肖之徒,将此等妇女容留在家者,有职人员革职,照律拟罪。其平时失察,窝留此等妇女之地方官,照买良为娼,不行查拿例罚俸一年。"④"城市乡村,如有当街搭台悬灯唱演夜戏者,将为首之人,照违制律杖一百,枷号一个月;不行查拿之地方保甲,照不应重律杖八十;不实力奉行之文武各官,交部议处。"⑤甚至强调,一般平民子女,"沿门选择俊秀子弟",可就近入社学读书。然而,"惟娼优隶卒之家不与"。⑥ 不仅优伶自身受到种种贬抑,连其子女读书的权利也被野蛮剥夺,实在是匪夷所思。然而在当时,此等舆论却大行其道,有的还被写进法律条文。

① 《瓯北集》卷三〇,《赵翼全集》第6册,第549页。
② 汪正《先正遗规》卷下,《元明清三代禁毁小说戏曲史料(增订本)》,第265页。
③ 《梨园粗论》,同上书,第361页。
④ 《钦定吏部处分则例》卷四五"刑杂犯",同上书,第20页。
⑤ 《大清律例》卷三四,同上书,第18页。
⑥ 黄佐《泰泉乡礼》卷三"乡校",同上书,第186页。

而赵翼,受家乡浓郁的戏曲文化濡染,加之晚明以来,为戏曲艺术正名的呼声不绝于耳,所谓"移风易俗,莫善于乐",是在借古训而为戏曲的合法存在寻找理论依据。明代大儒王阳明则认为,若"要民俗反朴还淳",应借戏场感染百姓,以辅助教化。曾与刘宗周同讲席,并发起证人之会的学人陶奭龄亦曾指称,戏曲艺人的场上演出,感人最为直截:"每演戏时,见有孝子、悌弟、忠臣、义士,激烈悲苦,流离患难,虽妇人牧竖,往往涕泗横流,不能自已,此其动人最恳切、最神速,较之老生拥皋比讲经义、老衲登上座说法,功效百倍。至于《渡蚁》《还带》等剧,更能使人知因果报应,秋毫不爽,杀盗淫妄,不觉自化,而好善乐生之念油然而生,此则虽戏而有益者也。"①入清以来,有些人尽管不时叫喊禁戏,但也不得不承认戏曲在移风易俗方面的特殊作用,如主白鹿书院讲席的汤来贺就曾称:"夫歌舞之感人心也,有不知其然而然者。尝见幼童,一睹梨园,数月之后,犹效其歌舞而不忘;至于妇女,未尝读书,一睹传奇,必信为实,见戏台乐事,则粲然笑,见戏台悲者,辄泫然泣下,得非有感于衷乎?"②对于此类思想,瓯北同样有所表述,并且对戏曲艺术以及伶人的场上演出也比较关注。

扬州是沿江的重要商埠,也是各类戏曲的荟萃之所。瓯北从教于此,得以结识各类戏曲艺人。如郝天秀,据《扬州画舫录》载,此人"字晓岚,柔媚动人,得魏三儿之神,人以'坑死人'呼之"③。瓯北《冬至前三日,未堂司寇招同鹤亭方伯、春农中翰奉陪金圃少宰夜燕,即事二首》(之二)诗"久拼肉阵设长平"句后注曰:"歌者郝金官色艺倾一时,有坑人之目,故云。"④知其又名金官,可补李斗记载之不足。《扬州画舫录》虽然叙及郝天秀"柔媚动人",得魏长生之神,但演技究竟如何,未得其详。而瓯北的《坑死人歌,为郝郎作》,则极力渲染郝天秀以男子反串旦角演技之绝佳:"乃知男色佳,本胜女色姣。扬州曲部魁江

① 黄佐《泰泉乡礼》卷三"乡校",《元明清三代禁毁小说戏曲史料(增订本)》,第305—306页。
② 同上书,第302—303页。
③ 李斗《扬州画舫录》卷五,第131页。
④ 《瓯北集》卷二九,《赵翼全集》第6册,第530页。

南,郝郎更赛古何戡。出水旲莲初日映,临风绪柳淡烟含。广场一出
光四射,歌喉未启人先憨。铜山倾颓玉山倒,春魂销尽酒行三。遂令
天下父母心,不重生女重生男。"①何戡,乃唐代长庆间著名歌者。大
诗人刘禹锡作有《与歌者何戡》诗,谓:"二十余年别帝京,重闻天乐不
胜情。旧人唯有何戡在,更与殷勤唱渭城。"②以何戡比拟郝天秀,以
见其名声之大。"出水旲莲"、"临风绪柳",是以出水的明艳荷花、临风
的丝丝柳枝,形容他妆饰淡雅、身姿优美、腰肢柔细、容颜娇媚。所以,
一旦出场,光彩四射,虽未张口演唱,但已将全场镇住。听众如饮醇
酒,一品即带有醉意,真有"阳城下蔡俱风靡"③之概。作者调动笔墨,
从不同层面烘染了郝金官场上曼舞之姿、体态之美,使人如闻如见。
若非对戏曲艺术由衷热爱,岂能描绘出这样生动可喜的画面?这个郝
金官,就是大盐商江春为"自立门户"而"征聘四方名旦"之时,由安庆
来扬州的。他当时和来自苏州的杨八官都是学魏长生之秦腔,并揣摩
其动作、神情,还选取京腔中最动听之处,以丰富自己的唱腔,进而取
得演出的极大成功。

赵翼还在《康山席上遇歌者王炳文、沈同标,二十年前京师梨园中
最擅名者也,今皆老矣,感赋》一诗中,记下了名伶王炳文、沈同标在扬
州剧坛的身影。《扬州画舫录》载其事迹曰:"大面王炳文,说白身段酷
似马文观,而声音不宏。……二面姚瑞芝、沈东标齐名,称国工。东标
蔡婆一出,即起高东嘉于地下,亦当含毫邈然。"④瓯北诗中之沈同标,
即沈东标。"同"与"东"音近而致讹。当以《扬州画舫录》所载为准。
两相对比可知,王、沈二伶,二十年前在京师献艺时,已声名甚著。而
后来赴扬州投靠江春的春台班,虽年事渐高,但说唱、身段,仍不减
当年。

嘉庆初年,瓯北还在扬州观赏过计五官的戏曲表演,也熟知清初

① 《瓯北集》卷三〇,《赵翼全集》第6册,第540页。
② 《全唐诗》卷三六五,上海古籍出版社,1986年,第912页。
③ 苏轼《续丽人行》,《苏东坡全集》"前集"卷九,中国书店,1986年,第136页。
④ 李斗《扬州画舫录》卷五,第127页。

名伶王子玠(紫稼)"善为新声,人皆爱之","所演《会真》红娘,人人叹绝",以至"席间非子玠不欢"。①然而,自其被地方官李森先处死之后,"百年曲部黯无光"②,直至计五官出,才为剧坛又增添亮色。他在《计五官歌》一诗中,称五官"家近虞山黄子久"。黄子久即黄公望,字子久,乃元代常熟人(一作富阳人),幼有神童之目,擅绘事,自成一家,被推为画中逸品。且通音律。诗人将一优伶与著名画师相比论,足见其对该伶的喜爱。据袁枚《邗江雅集诗》(《小仓山房诗集》卷三六)、王文治《邗江雅集,戏纪绝句五首,同随园前辈作》(《梦楼诗集》卷二四)、秦瀛《扬州杂诗十首(之三)》(《小岘山人集》诗集卷一六)等小注,知计五官乃吴江人,初名赋亭,后为赋闲官吏谢溶生改名为赋琴,色艺独冠扬州。吴江在苏州南,而常熟则在苏州北的数十里处,而诗人偏将他的籍贯与有神童之称的黄公望家乡连在一起,若非误记,当别有用意。然后,则竭力称赞他面容姣好、腰肢柔软、动作灵巧、双眸有神,尤其着重写其场上表演时娇媚之态,"偶然斜睇眼波横,勾尽满堂魂不守。座中耆宿也发狂,帘内婵娟自嫌丑"③,足见其艺术表演之魅力。继而,将活跃于扬州的著名伶人陈大宝、郝金官推出,称尽管这类优伶在当时的扬州剧坛享有盛名,然而,当计五官一出场,却都退避三舍,藏匿不出。计五官不仅善歌,能唱古曲《金缕曲》,而且场上之舞蹈也足以夺人。尤其是古典舞蹈伎艺的表演,更是得心应手,飘逸风流,极尽潇洒之致。计五官,《扬州画舫录》未载,又可补古籍载述之不足。

在赵翼看来,这类伶人的"红粉递当场",以精湛的演技给人们带来快乐,理应得到尊重,"马湘寇白旧平康,名字流传齿尚香"④。马湘,即马湘兰,能歌善舞,善画兰,作有传奇剧《三生传》,已佚。寇白,及寇湄,字白门,能度曲,也善画兰,且以侠称,皆为明代秦淮名妓。二人事迹,分别见于钱谦益《列朝诗集小传》及余怀《板桥杂记》。这里,

① 王家祯《研堂见闻杂记》,《清代散见戏曲史料汇编(笔记卷·初编)》上册,第87页。
② 赵翼《计五官歌》,《赵翼全集》第6册,第726页。
③ 同上。
④ 赵翼《陈绳武司马招同春农寓斋燕集,女乐一部,歌板当筵,秉烛追欢,即事纪胜》之四,同上书,第557页。

瓯北以马湘、寇白指代女乐。那些为正统文士所鄙视的歌儿舞女、场上优伶，而在瓯北看来，"名字流传齿尚香"，表现出对处于社会底层优伶的由衷敬重，还是很难得的。对那些为谋生计漂泊异地的伶人，也表现出很大同情。在贵阳城，他看到吴门歌伶已步入老年，仍流落边远而"卖戏"，遂在诗中写道："解唱《阳关》劝别筵，《吴趋》乐府最堪怜。"① 在欣赏戏曲表演的同时，更关注其身世遭际、生活处境，同样十分可贵。如此之类，为后世的戏曲研究、优人生活史探究，提供了鲜活、生动的史料。

第二节 瓯北对戏曲价值的估价

赵翼所生活的时代，应该是有清一代文化禁锢最为严酷的一个历史时段。清代的重大文字狱，大多发生于乾隆三十七年(1772)《四库全书》纂修肇始之后这段时间内。乾隆皇帝巡视贡院时，口称"从今不薄读书人"②，但却心不应口，对读书人多有戒心，时而在其文集中抓住某些碍眼字句不放，动辄按"大不敬"论罪，且牵连甚多，凡接收、发卖、刻字、刷印、投寄者，及为某禁书作序、提供素材、协同参订者，逐一严办，或抄没家产，或流放荒寒之地，或施以酷刑，杖之几死。唯恐他们的言语或著述扰乱人心，进而动摇国柄，以至人们写家书也得紧闭房门，以防偶有不慎，被人告发。文化生态环境的恶劣可以想见。

直至嘉庆朝，即使击鼓鸣锣、扬幡赛会诸民俗活动，也在禁止之列，对为首之人，责成地方官"严拿惩办"，更何谈戏曲演出？故而，一般读书人，对戏曲文本或演出活动，大多持有偏见，谓："小说、南北剧，开人疏狂，靡丽荒诞淫哇之习，为厉不浅。"③ 优伶"万万不可自蓄，荡心败德，坏闺门，诱子弟，得罪亲友，其弊无穷"④，并禁止城内、城外创

① 赵翼《将发贵阳，开府图公暨约轩、笠民诸公张乐祖饯，即席留别》之四，《赵翼全集》第5册，第330页。
② 《清朝文献通考》卷五○《选举考》，浙江古籍出版社，2000年，第5325页。
③ 周召《双桥随笔》卷一，文渊阁四库全书本。
④ 申涵光《荆园小语》，程不识编注《明清清言小品》，湖北辞书出版社，1993年，第265页。

建戏园。对待戏曲等通俗民间艺术的态度,往往能检测某人艺术观念的新旧、思想开放的程度,也是验看某一时代的社会风气是开放宽松还是禁锢封闭的试金石。而瓯北的戏曲观,却体现出与当时的文化政策、社会氛围迥然有别的风貌。大致说来,主要表现在如下几个方面。

首先,充分肯定戏曲存在的合理性。

不论是官绅富贾的家庭戏班,还是四处奔波、流动演出的"路歧",或是唱弹词的盲女、说书的秃叟,瓯北都同等看待,从无轻贱之意,并写诗予以讴歌。在他看来,"戏中故事本荒唐"①,往往与史实相差甚远,但毋须大惊小怪,只要它能给人们带来快乐,使人"笑口能开",受到启迪,同样有其自身的价值。在论及诗之功用时,他曾以花为喻,在诗中写道:

> 两间无用物,莫若红紫花。食不如橡栗,衣不如纻麻。偏能令人爱,燕赏穷豪奢。诗词亦复然,意蕊抽萌芽。说理非经籍,记事非史家。乃世之才人,嗜之如奇葩。不惜钵肺肝,琢磨到无瑕。一语极工巧,万口相咨嗟。是知花与诗,同出天菁华。平添大块景,默动人情夸。虽无济于用,亦弗纳于邪。花故年年开,诗亦代代加。②

大意是说,天地间最无用的,大概没有比得上各种颜色的花了。既不能吃,也不能穿,但是不能忽视,它"偏能令人爱",给人们带来喜悦,又能点缀生活,使人生更有情趣。诗词创作亦是如此。它"说理非经籍,记事非史家",但文士仍"嗜之如奇葩",而且"不惜钵肺肝,琢磨到无瑕",原因何在?是因为"花"与"诗",都是大自然的产物,是采撷天地间精华而成就自身,"平添大块景,默动人情夸"。虽说没有衣、食那么实用,但同样能唤起人们的美感,引导人向善良方向发展。瓯北对诗、花的存在,就采取了一个相当客观、宽容的态度。在对待戏曲艺术方

① 赵翼《宴刘总戎福副戎于署园即事》,《赵翼全集》第 5 册,第 281 页。
② 赵翼《静观二十四首》之二十四,《赵翼全集》第 6 册,第 873 页。

面,他同样采取了这一观察事物的方法,不是就事论事,也不拘囿于种种成见,而且透过事物的表象,抓住了所观照对象的审美价值之所在。既然是"戏",首先应当使人快乐,以缓解社会生活给人们身心带来的压力。优戏务在博人一笑,此观点由来已久。《左传》"襄公二十八年"有"陈氏、鲍氏之圉人为优"之句,孔颖达《疏》引《正义》曰:"优者,戏名也。"又引史游《急就篇》云:"倡优、俳笑,是优、俳一物而二名也。今之散乐,戏为可笑之语,而令人之笑是也。"①史游,乃汉元帝(前48—前33在位)时黄门令,说明汉初对优戏功能的认识已相当清晰。瓯北充分肯定戏之演出能使人笑口常开,显然是避开了清代强加于戏曲的种种莫须有的指斥,而直接继承了古代的这一价值观念,应予肯定。当然,戏曲的价值不仅仅在于博人一笑,还有涵育道德、匡正风俗的社会功用。

正由于对戏曲的热爱,爱屋及乌,赵翼对戏曲中人物也表现出由衷赞许。他在《扬州观剧》(之四)诗中写道:"今古茫茫貉一邱,恩雠事已隔千秋。不知于我干何事,听到伤心也泪流。"②在他看来,戏曲文本的编撰,未必尽采自史书,而小说中的情节与故事,搬上戏场则更热闹,更耐看,更容易引发接受者的兴趣。如《水浒传》中的打虎英雄武松、唐人小说中急人之难的昆仑奴,诸名不见经传者的事迹,不是和历史英雄关羽、张飞一样,随着场上的搬演而得以流播吗?正所谓"故事何须出史编,无稽小说易喧阗。武松打虎昆仑犬,直与关张一样传"③。这里,瓯北将小说中人物与史上英雄相提并论,且皆给予很高评价,则反映出他进步的文学观。

其次是强调戏曲演出应以真情感人。

瓯北述及戏曲时,每每以"动人"来称道场上的演出效果。在贵阳,他观赏古典名剧《琵琶记》,深为其哀婉凄怆的曲调所感染,悲凉意

① 《春秋左传正义》卷三八,《十三经注疏》下册,中华书局,1980年,第2000页。
② 赵翼《瓯北集》卷三七,《赵翼全集》第6册,第703页。
③ 赵翼《扬州观剧》之三,同上书,第703页。

绪油然而生。在苏州,他得以领略杂剧搬演,盛赞"动人焰段出苏州"①。在夏秉衡处观看《窦娥冤》的演出,又潸然泪下,还曾在诗中谓:"明识悲欢是戏场,不堪唱到可怜伤。假啼翻为流真泪,人笑痴翁太热肠。"②看来,他是以"动人"来衡量戏曲演出效果的。

其实,关于"动人"的戏曲审美追求,乃由来已久,自古就有"乐人易,动人难"③之说。"乐人",仅是戏曲场上搬演功能的一般要求,而"动人",才是社会赋予这一艺术形式的深层使命。当然,二者不能偏废。"乐人",是戏曲艺术赢得欣赏群体热爱并得以存在的基本条件,而"动人",则是对戏曲艺术如何贴近百姓生活、百姓心理以唤起其强烈共鸣并进而受其感染所提出的更高要求。对此,不少卓有识见的思想家早已意识到这一点。明代大儒王守仁在《传习录》中曾说:

> 今之戏子,尚与古乐意思相近。未达,请问。先生曰:"《韶》之九成,便是舜的一本戏子;《武》之九变,便是武王的一本戏子。圣人一生实事,俱播在乐中,所以有德者闻之,便知他尽善尽美与尽美未尽善处。若后世作乐,只是做些词调,于民俗风化绝无关涉,何以化民善俗?今要民俗反朴还淳,取今之戏子,将妖淫词调俱去了,只取忠臣孝子故事,使愚俗百姓人人易晓,无意中感激他良知起来,却于风化有益。"④

视百姓为"愚俗",自然反映了他阶级的偏见,但借场上演出"感激他良知起来"以有助风化,这却是对戏曲艺术所担当的社会角色的殷切期许。后来,人们不断对此有所发挥。在晚明剧作家孟称舜看来,诗词虽贵在"传情写景",但"所为情与景者,不过烟云花鸟之变态,悲喜愤乐之异致而已"。而戏曲则不然,却"极古今好丑、贵贱、离合、死生,因

① 赵翼《虎邱绝句》之七,《赵翼全集》第5册,第352页。
② 赵翼《观剧即事》之二,同上书,第443页。
③ 高明《蔡伯喈琵琶记》第一出,《全元戏曲》第十卷,第133页。
④ 王守仁《阳明传习录》卷三,上海古籍出版社,1992年,第100页。

事以造形,随物而赋象;时而庄言,时而谐诨,狐末靓狙,合傀儡于一场,而征事类于千载;笑则有声,啼则有泪,喜则有神,叹则有气","一语之艳,令人魂绝;一字之工,令人色飞"。① 能令接受者感激无任,目动神飞,手舞足蹈,不能自已,无过于戏曲的场上演出。晚明祁彪佳也曾说过:"而能道性情者,莫如曲。曲之中有言夫忠孝节义、可忻可敬之事者焉,则虽呆童愚妇见之,无不击节而忭舞;有言夫奸邪淫慝、可怒可杀之事者焉,则虽呆童愚妇见之,无不耻笑而唾詈。自古感人之深而动人之切,无过于曲者也。"②

即使场上之优伶,也深谙此理。康熙末年,有姑苏名部在兖州府署上演《节孝记》,台上两优童所扮演的母子,"情事真切","假悲而致真泣",以致泪滴氍毹,观者"指顾称叹有欲涕者"。人们问其落泪之故,伶童答曰:"伎授于师,师立乐色,各如其人,各欲其逼肖。逼肖则情真,情真则动人。且一经登场,己身即戏中人之身,戏中人之啼笑即己身之啼笑,而无所谓戏矣。此优之所以泪落也。"③

"动人"一词,虽说平实无华,且主要表述的是接受者在观赏戏曲演出时而产生的一种心理状态、精神活动,并没有多少玄机可言,理论色彩也不浓,但它却反映出不同层面的丰富内容。作为戏曲传播主体的优伶而言,若要使场上的演出打动观众,首先自身要深入体会剧情,准确把握剧中人物的身份处境、性格特点,务使"各如其人,各欲逼其肖"。设身处地揣摩剧中人之心理,用真情去演,设想"己身即戏中人之身",当会自然流露真情,"唱到可怜伤","情真则动人"。当然,演者执意求真,才会在演技上精益求精,不敢懈怠,表演动作才能做到精准、到位,准确传示剧中人心理情态。而就观者而言,也不能将场上所演绎的悲欢离合,简单视作逢场作戏。因场上所搬演的,乃是现实人生中的某一生活断面的浓缩。在场上某些人物的行止中,观者或能发

① 孟称舜《古今名剧合选·自序》,蔡毅编著《中国古典戏曲序跋汇编》第 1 册,齐鲁书社,1989 年,第 444 页。
② 祁彪佳《孟子塞五种曲·序》,同上书,第 4 册,第 2745 页。
③ 金埴《不下带编》卷四,第 76 页。

现个人境遇的某一侧影,所以前人称:"戏犹戏非戏,戏寓世态,观看戏节知世态;曲似曲不曲,曲寄人情,聆听曲调识人情。"①只有将自身融入戏场,深刻体味场上演绎的故事、人物所传示的生活情理,内心才会为台上的精湛表演所感动,以致潜移默化地接受剧中所蕴含的人格追求、伦理启迪。

再次是戏曲演出与文化知识的普及推广。

戏曲是来自民间生活的综合表演艺术,自能为广大普通民众所接受,故贵在通俗易懂,"话则本之街谈巷议,事则取其直说明言"②。"戏文做与读书人与不读书人同看,又与不读书之妇人小儿同看","能于浅处见才,方是文章高手"。③缘此之故,戏曲艺术适应面很广,百姓喜闻乐见,有着广阔的传播场域。加之古戏多采自历代史书、唐宋传奇及后世小说,追求"无奇不传"的创作风格,故能博得相当多中下层人们的欢迎。

在封建时代,许多穷苦百姓读书识字的权利被剥夺,看戏曲演出便成了他们获取文化知识的主要渠道。题于山西平定县某戏台的一幅戏联曾这样写道:"寓褒贬别善恶,实录春秋廿二史;载治乱知兴衰,分明俗说十三经。"④而题在通城县白马庙戏台的对联则谓:"太白诗、羲之字、韩柳文章,借梨园子弟演来,一见才情一见景;马融笛、王褒箫、轩辕琴瑟,将盛世元音谱出,半入秋风半入云。"⑤舞台上搬演的内容相当丰富,涉及朝代交替、两军鏖战、忠奸斗争、家庭纠纷、邻里冲突、公案侠义、烟粉灵怪、发迹变泰等多方面的社会内容,表现"忠孝至情,儿女痴情,豪暴恣情,富贵薄情"⑥等各类情感。上演老子、庄子、孔子、孟子、大官小官、清官浊官、王侯将相、市井走卒、三姑六婆等各类人物,使普通百姓对历史故事、人物轶事、诗文掌故、俏言妙语有了

① 解维汉选《中国戏台乐楼楹联精选》,陕西人民出版社,2008年,第45页。
② 李渔《闲情偶寄》卷一"词曲部·词采第二·贵显浅",《中国古典戏曲论著集成》第7册,第22页。
③ 《闲情偶寄》卷一"词曲部·词采第二·忌填塞",同上书,第28页。
④ 《中国戏台乐楼楹联精选》,第21页。
⑤ 同上书,第145页。
⑥ 同上书,第41页。

形象而真切的接受与理解。对此,瓯北深有感触,他曾在《里俗戏剧,余多不知,问之僮仆,转有熟悉者,书以一笑》一诗中写道:"焰段流传本不经,村伶演作绕梁音。老夫胸有书千卷,翻让僮奴博古今。"①文史兼擅的赵翼,能敏锐地意识到,地方戏曲的搬演在开启民智、普及知识、了解历史等方面的独特作用,还是很了不起的。不仅如此,他还有意仿效僮仆,对戏曲掌故也津津乐道。村剧中曾演及,邓尚书在吃酒时戒家人有乞诗文者不许通报一事。他将这个情节,作为一事典写入诗中,谓:"老怕嚣尘费往回,蓬门无事不轻开。乞诗文者俱相拒,或有佳招我自来。"②诙谐多趣,给该诗增色不少,也表现出他开放的文学观。稍晚于瓯北的扬州学人焦循,也认为花部之类的地方小戏,"其词直质,虽妇孺亦能解;其音慷慨,血气为之动荡"③,并记述下当地百姓闲暇之时,喜谈戏曲掌故的情状,谓:"天既炎暑,田事余闲,群坐柳阴豆棚之下,侈谭故事,多不出花部所演。"④又印证了江苏戏曲繁盛对普通百姓思想行为的影响,可与瓯北诗对读。僮仆靠"里俗戏剧"而"博古今",无疑有助于提升其文化品位。戏曲的这一功能,在当时很少有人提及,瓯北能透过一件细微小事,看到观戏与民生之间的微妙关系这一深层问题,眼光是很独到的。

第三节 瓯北的戏曲考证

江苏乃人文荟萃之地,问学之风甚盛。清初,顾炎武、阎若璩诸大儒,为学"酌古通今,旁推互证,不为空谈"⑤,"遇有疑义,反复穷究,必得其解乃已"⑥,为江苏一带考据学风的形成,奠定了坚实的基础。赵翼虽不以考据名家,但他所生活地域的考据学风,则无形中对他的问

① 赵翼《瓯北集》卷五二,《赵翼全集》第 6 册,第 1078 页。
② 赵翼《村剧有邓尚书吃酒,戒家人有乞诗文者,不许通报,惟酒食相招则赴之。余近年亦颇有此兴,书以一笑》之一,同上书,第 1079 页。
③ 焦循《花部农谭》,《中国古典戏曲论著集成》第 8 册,第 225 页。
④ 同上。
⑤ 江藩《国朝汉学师承记》卷八,中华书局,1983 年,第 131—132 页。
⑥ 同上书,卷一,第 10 页。

学取向产生不少影响。

瓯北对戏曲的考证,主要表现在对相关剧作本事的追索。元代纪君祥的《赵氏孤儿》杂剧,乃中国戏剧史上难得的一部大悲剧。以屠岸贾的搜孤、害孤与程婴、公孙杵臼的藏孤、救孤为矛盾焦点,展开了惊心动魄的情节推进,塑造出坚毅不拔、临危不惧、舍生取义的程婴、公孙杵臼等英雄形象,同题材的剧作《赵氏孤儿记》《八义记》以及当今尚流行于舞台的《搜孤救孤》,都在叙述这一故事。一般认为,此作"本事出《春秋左传》及《史记》,并见刘向《新序·节士篇》,及《说苑·复恩篇》,叙述较详。所谓孤儿即赵武。晋灵公时,屠岸贾尽灭赵朔族,更求其孤儿。赵客公孙杵臼、程婴百计藏匿,护之成人,卒报父仇"①。《史记·赵世家》曾详载其事,谓晋景公三年,大夫屠岸贾欲诛赵氏,诬赵后谋逆,遂擅自主张率兵杀害赵朔、赵同、赵括、赵婴齐,皆灭其族。文中记载曰:

> 赵朔妻成公姊,有遗腹,走公宫匿。赵朔客曰公孙杵臼,杵臼谓朔友人程婴曰:"胡不死?"程婴曰:"朔之妇有遗腹,若幸而男,吾奉之;即女也,吾徐死耳。"居无何,而朔妇免身,生男。屠岸贾闻之,索于宫中。夫人置儿绔中,祝曰:"赵宗灭乎,若号;即不灭,若无声。"及索,儿竟无声。已脱,程婴谓公孙杵臼曰:"今一索不得,后必且复索之,奈何?"公孙杵臼曰:"立孤与死孰难?"程婴曰:"死易,立孤难耳。"公孙杵臼曰:"赵氏先君遇子厚,子强为其难者,吾为其易者,请先死。"乃二人谋取他人婴儿负之,衣以文葆,匿山中。程婴出,谬谓诸将军曰:"婴不肖,不能立赵孤。谁能与我千金,吾告赵氏孤处。"诸将皆喜,许之,发师随程婴攻公孙杵臼。杵臼谬曰:"小人哉程婴!昔下宫之难不能死,与我谋匿赵氏孤儿,今又卖我。纵不能立,而忍卖之乎!"抱儿呼曰:"天乎天乎!赵氏孤儿何罪?请活之,独杀杵臼可也。"诸将不许,遂杀杵臼与

① 庄一拂编著《古典戏曲存目汇考》上册,第72页。

孤儿。诸将以为赵氏孤儿良已死,皆喜。然赵氏真孤乃反在,程婴卒与俱匿山中。①

十五年后,景公与韩厥谋立赵氏孤,"召而匿之宫中"②,此即孤儿赵武。未几,即"召赵武、程婴遍拜诸将,遂反与程婴、赵武攻屠岸贾,灭其族"③。但在瓯北看来,此记载不可信。他在将《史记》"赵世家"这段文字与《春秋》《左传》以及《史记》"晋世家"对读时发现端倪,认为《春秋》所载,晋杀赵同、赵括之事,乃发生在鲁成公八年(前583),《史记·晋世家》谓此事发生在景公十七年(前583),也就是鲁成公八年。这在时间上是吻合的。但《左传》记载,赵同、赵括等人被杀,是因为赵婴齐与赵朔之妻有奸情,赵同、赵括遂将婴齐放逐于齐,庄姬怀恨在心,乃进谗言于景公,遂杀同、括。屠岸贾之名并未出现,且也未提赵朔遇害之事,与《史记》所载内容显异。他在相关历史文本的对读中,发现了各史书记载的内容不一以及《史记》的"自相矛盾",认为司马迁的《史记》"独取异说"而自相抵牾,"信乎好奇之过"。④ 而这种凡事务求其真的治学态度,正是当时考据学风濡染所致。

明人汪廷讷的传奇剧《狮吼记》,是根据苏轼《寄吴德仁兼简陈季常》一诗"忽闻河东狮子吼,拄杖落手心茫然"等载述创作而成的一部讽刺喜剧,以其诙谐多趣,一直活跃于舞台,至今《梳妆》《跪池》《游春》《三怕》等出仍不时上演。由此,陈慥惧内之事几乎人所共知。但在赵翼看来,此故事为传奇家附会而成。他借助苏轼相关诗作,证明陈妻并非如此恶劣。当然,瓯北或许有些苛求。要知道,戏曲创作非历史人物传记,而允许作家虚构与夸饰,若照搬史实,场上之"戏"又由何来? 早年游宦贵阳时,他曾看过《吕洞宾岳阳楼》一戏的搬演,后来,对八仙故事遂作稽考,从《宣和画谱》《夷坚志》《潜确类书》《丹铅录》《明

① 《二十五史》第1册,第213页。
② 同上。
③ 同上。
④ 赵翼《陔余丛考》卷五《赵氏孤之妄》,《赵翼全集》第2册,第82页。

皇杂录》《独醒志》《续通考》《酉阳杂俎》《仙传拾遗》等 30 余种文献中，逐一搜寻出八仙的来历，为较早作八仙出处考证的文字，很有参考价值。

又如明末清初剧作家李玉所作传奇《洛阳桥》，业已散佚，今仅存升平署抄本《神议》《戏女》《下海》三出。而瓯北在《檐曝杂记》卷四中，自称幼时曾观看此剧。这说明直至雍正年间，该剧尚活跃于江南舞台，为我们研究该剧的传播、存留提供了依据。继而，又详细考证了剧中曾述及的造桥一事的来龙去脉，以及如何以"洛阳"名桥的原因所在。李玉还写有一部《清忠谱》剧作，叙晚明苏州市民颜佩韦、杨念如等人反对阉党事。而瓯北以史学家的敏锐目光，从前人笔记《寓园杂记》①中搜寻得中官王敬来苏州搜刮江南珍玩，遭生员王顺等群殴事，以证明"苏州击阉不始于颜佩韦"②，有助于人们研究视野的拓展。

尤为难能可贵的是，赵翼对花部戏曲之本事也有考证。《小姑贤》是一部反映家庭婆媳关系的喜剧作品，因其贴近生活、紧扣封建时代家庭最常出现的一系列矛盾而生发，故深受观众欢迎，200 余年来久演不衰。但对其本事，人们所知甚少。瓯北却于《虎邱绝句》(之五)中称："欲访芳祠迹已消，《小姑贤》曲久寥寥。棠梨花下真娘墓，多少游人把酒浇。"并于诗后注曰："元人宋聚有《小姑贤》诗，自注：'虎邱南地名。有姑欲逐其妇，以小姑谏而止，邻人祀之于此。'"③据此，知该故事发生于古时的苏州虎丘一带，其年代不会迟于元，为花部剧作的深入研究提供了有力佐证。笔者据此撰《〈小姑贤〉的前世今生》(《寻根》2013 年第 4 期)一文，弥补了《小姑贤》本事研究的缺憾。

其次，是对戏曲舞台常用语也时有考证。如："戏本凡官员自称，皆曰下官。"④这是戏曲舞台上常见之现象，一般人不会追究其来龙去

① 王锜《寓圃杂记》卷一〇载及妖人王臣、中官王敬事。瓯北所言《寓园杂记》，或应为《寓圃杂记》。《四库全书总目》卷一四三"子部五十三·小说家类存目一"谓："《寓圃杂记》十卷，浙江范懋柱家天一阁藏本。明王锜撰。锜字符禹，别号梦苏道人，长洲人。是书载明洪武迄正统间朝野事迹，于吴中故实尤详。然多摭拾琐屑，无关考据。"
② 《陔余丛考》卷二〇，《赵翼全集》第 2 册，第 346 页。
③ 《瓯北集》卷二一，《赵翼全集》第 5 册，第 351 页。
④ 《陔余丛考》卷三七《下官》，《赵翼全集》第 3 册，第 709 页。

脉。瓯北则不然,他运用大量史料,系统梳理了"下官"一词的源起与流变,认为,"下官"虽起源于汉代,但并不用作官员自称,只是就官吏"罢软不胜任者"①而言,而高士奇《天禄识余》认为"始于梁武帝改称臣为下官"②,乃是错误的。继而引用《晋书》中许多实例证明,晋时官吏以"下官"自称乃习见之事,至"五代时尚相沿有此称也"③。而发展至后来,"仕途中不复称下官,凡知府自称卑府,府以下皆称卑职"④,至明清依然如此。这一考据,已逸出了字、词诠释的本意,而带有浓郁的文化意味,若非熟谙历史、视野开阔,是难以做到的。人们评论顾炎武治学"博赡而能贯通,每一事必详其始末,参以证佐,而后笔之于书"⑤。瓯北为学之途径,受顾氏启迪不少。梁启超在《中国历史研究法补编》中曾说:"有许多历史上的事情,原来是一件件的分开着,看不出什么道理;若是一件件的排比起来,意义就很大了"⑥,"历史家的责任,贵在把种种事实摆出来"⑦。进而探究其文化的变迁,是非常有价值的。其他如"寡人"、"小生"、"晚生"、"官人"、"娘子"、"小姐"、"奴才"、"冤家"等词语,亦为戏曲舞台所习见。瓯北在《陔余丛考》中,几乎用了三卷的篇幅,逐一对上述词汇作了考证,所运用的方法也是类比,其意义却在社会文化、风俗变迁的追索上得以凸显。

① 《陔余丛考》卷三七《下官》,《赵翼全集》第3册,第709页。
② 同上。
③ 同上书,第710页。
④ 同上。
⑤ 《四库全书总目》卷一一九"子部二十九·杂家类三",中华书局,1965年,第1029页。
⑥ 梁启超《中国历史研究法补编》,中华书局,2010年,第9页。
⑦ 同上书,第12页。

卷下　乡土文献与地方戏曲

第六章
花部的兴盛与扬州地域文化

花部尽管是清代中后叶剧坛上一支颇有潜力的生力军,传世之作亦不乏见,然而,几十年来,各家戏曲论著,虽亦时而论及,但大多较简略。花部在情节结撰上,追求起落骤转,出人意外;在语言运用上,崇尚俚俗,别具风趣;在戏曲功能上,强化了娱人耳目、博人一笑;在体制方面,又长短自如,加大调笑、歌舞表演,注重排场的热闹。此类特征,有的是戏曲本质的属性、戏曲传统使然,有的是在其求生存、求发展的艰难历程中,不断吸取各类民间艺术的营养,为丰富、完善自身而努力探索的结果。那么,除此之外,花部的兴盛与扬州区域文化有着怎样的同构关系?这正是本章所要探讨的主要问题。

第一节 乾隆南巡——"花部"崛起的机遇

入清以后,康熙帝六次南巡,据其所称,是为了视察河工,"朕黄、淮两河,为运道民生所系,屡次南巡,亲临阅视,以疏浚修筑之法,指授河臣,开六坝以束淮敌黄,通海口以引黄归海"[①],但大半是为了安抚东南民心,以图社稷永固。所以,他一再告诫大臣及地方官,"毋得更以预备行宫供设御用,冒侵库帑,科敛闾间","往返皆用舟楫,不御室庐,经过地方,不得更指称缮治行宫,妄事科敛。其日用所需,俱自内

① 康熙四十一年九月上谕,《清朝通典》卷五六"礼·嘉六",浙江古籍出版社,2000年,第2405页。

廷供御"。① 乾隆帝为政,有意效法乃祖玄烨,即所谓"入疆考绩,或遵祖烈",声称:"务从俭约,一切供顿,丝毫不扰民间","经过道路,与其张灯结彩,徒多美观,不若蔀屋茅檐,桑麻在望"。② 然而,事实并非如此,所过随处铺张,奢侈至极。仅以江北而论,徐州至扬州,不过数百里之遥,行宫便建有好几处,所需木材多由东北长白山运至,耗费金银难以计数。

清人黄钧宰《金壶七墨·南巡盛典》所记同郡高年程翁,曾"亲见乾隆中六度南巡"。每当御驾将临,"先期督抚河漕诸大吏,迎驾于山东。藩运两司,有财赋之职者,饰宫观、备器玩、运花石,采绘雕镂,争奇斗巧,经费不足,取给于鹾商。道府以下,治河渠、平道途、修桥梁、缮城郭。武弁饬行伍、新旗帜。丞簿之属,缉盗贼、赡穷困,以示太平。銮辂既及河上,留从骑之半于东省,乃御舟渡河而南,于是莽骖涤道,勾芒扇芳,神人协欢,鱼鸟偕畅,则有属车霆击,列校云驰,羽盖捎星,霓旗晃日,扈从文武,络绎河干。皤发黎氓,红女黄童之众,匍匐瞻望,麇集而无哗。然后苍龙负舟,赤虬夹岸,楼船先引,文鹢偕征,但见一片黄旗,安流顺发而已。翁又曰:'予以年强力健,幸逢巨典,不欲遽归,同人步往扬州,以观临江之盛。至则闉闍高敞,旌旆远张,迤逦锦帷,闤阓绣幕。文鹓云雾之绮,金蚕蓝碧之绨,步障非金谷可方,亭幔岂武夷所拟。箫籁既发,棹歌远扬,金石铿锵,宫商缥缈,大江南北,扳氂提孺者,莫不袂帷汗雨,山朝而海归,此第观乎道路之光景,而离宫别馆之中,固不可得而拟议也。'"③挥金如土、骄奢淫逸可见。相传,"御舟过广陵,竟遣妇女百人为之挽纤,而每班各二十五人更番上。故事,官吏始得入侍天颜,平民无直接近御座者,有陈词者,须经多数人传导而后达,而帝独于挽舟之妇女不然"④。乾隆帝前三次巡幸,"扬州之供给皆以缛丽受赏,后以上意耽于禅悦,乃专饰梵宇,大兴土木,

① 康熙四十一年九月上谕,《清朝通典》卷五六"礼·嘉六",第 2406 页。
② 同上书,第 2408 页。
③ 江畲经编《历代小说笔记选(清三)》,上海书店,1983 年,第 1121 页。
④ 许指严《南巡秘纪》,上海书店出版社,1997 年,第 101 页。

又延聘名僧,研求内典,以备奏对,所费亦不资"①。赵瓯北《万寿重宁寺五十韵》就曾叙述,"翠华将南来",扬州地方士绅为"邀天颜喜","于兹创兰若,顷刻幻绀紫",遂建成上摩云天、"飞鸟避而过"、"缁流养千指"的大寺院。为装点个中景物,还"垒土屹冈阜,凿地辟沼沚","割峰灵鹫飞,驱石湖鼋徙。连根移乔松,合抱植文梓","一木一雕镂,一砖一磨砥"。并感慨道:"传闻庀工材,不惜费倍蓰。宵作万枝烛,午膳千斛米。始信钱刀力,直可役神鬼。"②据说,扬州瘦西湖上的喇玛塔,即是为"邀天颜喜"而鸠集工匠挑灯通宵一夜而建成。

而且,乾隆帝所到之处,必有歌舞供奉。这是因为"圣意颇好剧曲,辇下名优常蒙恩召入禁中,粉墨登场,天颜有喜,若一经宸赏,则声价十倍"③。《礼记·缁衣》引孔子语谓:"下之事上也,不从其所令,从其所行。上好是物,下必有甚者。"④所以,凡弘历"所驻跸之地,倡优杂进,玩好毕陈"⑤,"扬州菊部之盛,本以乾隆间为最,其由于鹾商之豪华者半,而临时设备为供奉迎驾之举者亦半"⑥,则道出真实消息。地方官绅、富商,明知皇帝"恒以禁制娼乐为言"⑦,但又深知其"嗜女乐"的底细,为了讨得皇帝欢心,曾进献"集庆班"、名伶荟萃的"四喜班"以及"训练之熟、设想之奇,当世无两"⑧的如意班入行宫演出,所演剧目有《绣户传》《西王母献图》《华封人三祝》《东方朔偷桃》等多种。其中,如意班主"所特制之剧场,能随御舟而行,其布置一切,与陆地上行宫无异,令皇上几不知有水上程"⑨。另一戏班之表演则更奇,初则一鲜红可爱之蟠桃渐近御舟,忽又上升数丈,下呈根干枝叶之形。再则桃落巨盘之上,"若有人捧之献寿者"⑩,后则桃开两面,各垂其半,

① 许指严《南巡秘纪》,第 52 页。
② 《瓯北集》卷二八,上海古籍出版社,1997 年,第 614—615 页。
③ 许指严《南巡秘纪》,第 13 页。
④ 《礼记正义》卷五五,《十三经注疏》下册,第 1647—1648 页。
⑤ 许指严《南巡秘纪》,第 157 页。
⑥ 同上书,第 13 页。
⑦ 同上书,第 14 页。
⑧ 同上书,第 16 页。
⑨ 同上。
⑩ 同上书,第 23 页。亦可参看《清稗类钞》第 1 册,第 341 页。

中为一剧场,男女老幼数十人表演于场上,出"寿山福海"四字,最后由一光艳女子翩跹出场,上龙舟跪拜,献酒果等物,果然博得乾隆帝龙颜大悦。

其实,乾隆帝爱看戏,当是实情。著名文人赵翼曾在《檐曝杂记》一书中,对此有详细记载,谓:"内府戏班,子弟最多,袍笏甲胄及诸装具,皆世所未有。"他曾随驾秋狝至热河行宫,亲见为庆贺乾隆帝生辰,连续演大戏十天之事,称:"所演戏,率用《西游记》、《封神传》等小说中神仙鬼怪之类,取其荒幻不经,无所触忌,且可凭空点缀,排引多人,离奇变诡作大观也。戏台阔九筵,凡三层。所扮妖魅,有自上而下者,自下突出者,甚至两厢楼亦作化人居,而跨驼舞马,则庭中亦满焉。有时神鬼毕集,面具千百,无一相肖者。"①乾隆二十六年,为皇太后七旬万寿庆典,仅沿途所设置景物的准销银,即为七万八千余两。并安排许多承应彩戏:大班十一班,每班雇价二百两,计二千二百两;中班五班,每班雇价一百五十两,计银七百五十两,加之小班、杂耍、扮演彩戏的砌末添置、工饭零星费用等,竟用银达一万七千余两。②甚至"演剧设乐"、经费报销,均由皇帝亲自过问,说明弘历喜好戏曲,由来已久,并非仅仅发生在南巡之时。又据姚元之《竹叶亭杂记》载述:"每年坤宁宫祀灶,其正炕上设鼓板。后先至。高庙驾到,坐炕上自击鼓板,唱《访贤》一曲。执事官等听唱毕,即焚钱粮,驾还宫。盖圣人偶当游戏,亦寓求贤之意。"③足见《南巡秘纪》所述不虚。

乾隆既有此嗜好,当时"各处绅商,争炫奇巧,而两淮盐商为尤甚,凡有一技一艺之长者,莫不重值延致"④。加之"南巡时须演新剧,而时已匆促,乃延名流数十辈,使撰《雷峰塔传奇》,然又恐伶人之不习也,乃即用旧曲腔拍,以取唱演之便利,若歌者偶忘曲文,亦可因依旧曲,含混歌之,不至与笛板相迕。当御舟开行时,二舟前导,戏台即驾

① 赵翼《檐曝杂记》卷一《大戏》,第11页。
② 参看朱家溍、丁汝芹《清代内廷演剧始末考》,中国书店,2007年,第32—33页。
③ 姚元之《竹叶亭杂记》卷一,中华书局,1982年,第2页。
④ 《清稗类钞》第1册,第341页。

于二舟之上,向御舟演唱,高宗辄顾而乐之"①。而且,"自京口启行,逦迤至杭州,途中皆有极大之剧场,日演最新之戏曲,未尝间断"②。淮扬当然更是如此。如此众多之戏班,究竟如何管理,则成了各级有关官吏所应考虑的问题,所以才有"两淮盐务,例蓄花雅两部以备大戏"③之事。不仅如此,他们还组织文士修改戏曲。据《扬州画舫录》记载,乾隆丁酉(四十二年,1777),"巡盐御史伊龄阿奉旨于扬州设局修改曲剧。历经图思阿及伊公两任,凡四年事竣。总校黄文旸、李经,分校凌廷堪、程枚、陈治、荆汝为,委员淮北分司张辅、经历查建佩、板浦场大使汤惟镜"④。黄文旸奉命"修改古今词曲",又"兼总校苏州织造进呈词曲,因得尽阅古今杂剧传奇",遂以此为契机,撰就《曲海》(二十卷)一书。这恰说明,戏曲这一长期以来备受压抑的艺术样式,已开始名正言顺地为官方所认可,由初始的乱而无序的民间之状态,堂而皇之地步入皇室贵族的殿堂,成了当时社会各阶层人物即上至帝王将相下至平头百姓共同追捧的对象。在以往,戏曲虽然也时而演出于王公贵族的宫室、厅堂,但似乎还未如此风光过。对于封建统治者来说,醉心于戏曲,自然是为了满足豪侈生活的需要,以求得感官上的愉悦,但在客观上却为戏曲的发展创造了便利条件,为花部这一"才露尖尖角"的艺术"小荷",提供了展示自我、完善并丰富自我的最佳契机。

第二节　仕、商运作——"花部"生存空间的拓展

地方戏以其浓重的乡土气,早就不为"文人墨客"所喜。明代著名散曲家陈铎,精通音律,有"乐王"之称,并曾撰有杂剧、传奇,是一个热

① 《清稗类钞》第1册,第341页。
② 许指严《南巡秘纪》,第16页。
③ 李斗《扬州画舫录》卷五,第107页。
④ 同上。

心于通俗文学的风雅之士。但在他看来,流入金陵的"川戏",不过是"把张打油篇章记念,花桑树腔调攻习"①,"提起东忘了西,说着张诌到李,是个不南不北乔杂剧"②,"也弄的些歪乐器","乱弹乱砑"、"胡捏胡吹",加之扮相的不雅,"礼数的跷蹊",无非是"村浊人看了喜",只不过"专供市井歪衣饭",③上不得大台面,难以供奉官员府第。"新腔旧谱欠攻习,打帮儿四散求食"④,显然对地方戏颇为不屑。然而,陈铎所云,也道出地方戏的一些特点,一是"不南不北",恰说明当时的川戏并不严守南、北曲之宫调,仅取其上口、便唱而已。徐渭在论及"永嘉杂剧"(即南戏)时说:"即村坊小曲而为之,本无宫调,亦罕节奏,徒取其畸农、市女顺口可歌而已。……间有一二叶音律,终不可以例其余。"⑤川戏"不南不北"何尝不是如此? 恰体现出民间艺术的特色。其二是"村浊人看了喜",恰说明川戏所搬演的剧作,内容活泼生动,贴合下层百姓心理,为普通民众所喜好。

至明代中后叶,随着昆山腔的流播,其影响越来越大,逐渐被尊为正声,时人目之为"时曲"。传唱北曲者渐稀,"有院本、北调不下数十种,今皆废弃不问,只剩弋阳腔而已",然"弋阳亦被外边俗曲乱道",⑥改变了其原来的腔调。这说明弋阳腔在与其它戏曲声腔的竞争、碰撞的发展过程中,不断吸取着"外边俗曲",以丰富、充实自身。由此可知,其声腔体系不是封闭、保守的,而是以开放的态势,不断融汇相邻艺术之长,为其自身的成长注入活力。这或许是弋阳腔一变、再变,某些唱法至今仍保留在全国许多剧种中的重要原因。清代至康熙时,宫廷仍在唱弋阳腔,不过用该腔演唱的剧目,仅占十分之三,远远比不上昆山腔。尽管如此,苏州织造员外郎李煦,为"博皇上一笑",欲"寻得几个女孩子","寻个弋阳好教习,学成送去"。⑦ 说明弋阳腔在清初内

① 陈铎《嘲川戏》,《全明散曲》第 1 册,齐鲁书社,1994 年,第 617 页。
② 同上书,第 618 页。
③ 同上。
④ 同上书,第 619 页。
⑤ 徐渭《南词叙录》,《中国古典戏曲论著集成》第 3 册,中第 240 页。
⑥ 懋勤殿藏清圣祖谕旨,转引自朱家溍、丁汝芹《清代内廷演剧始末考》,第 6 页。
⑦ 康熙三十二年李煦送进女子戏班奏折,转引自《清代内廷演剧始末考》,第 9 页。

廷,仍有一定的发展空间。

稍后,情况则发生了变化。雍正帝禁止官吏蓄养优伶,大半是从政治的角度考虑。他认为,外官蓄养优伶,"非倚仗势力,扰害平民,则送与属员乡绅,多方讨赏,甚至借此交往,夤缘生事",径称"家有优伶,即非好官,着督抚不时访查"①。督抚若访查不力,或故意徇隐,将"从重议处"。乡间演戏,或禁或准则区别对待。乾隆初年,所禁者乃充满"媟亵之词"的淫戏,"忠孝节义"、历史掌故、神仙传奇则不在禁之列,且"凡各节令皆奏演"②,并不时用演戏招待域外来宾,故"内廷内外学伶人总数超过千人"③。但对地方戏却采取压制之政策,称:"城外戏班,除昆弋两腔,仍听其演唱外,其秦腔戏班,交步军统领五城出示禁止。现在本班戏子,概令改归昆弋两腔。如不愿者,听其另谋生理。倘有怙恶不遵者,交该衙门查拿惩治,递解回籍。"④直至嘉庆初年,"苏州钦奉谕旨给示碑"尚称:

> 乃近日倡有乱弹、梆子、弦索、秦腔等戏,声音既属淫靡,其所扮演者,非狭邪媟亵,即怪诞悖乱之事,于风俗人心殊有关系。此等腔调虽起自秦皖,而各处辗转流传,竞相仿效。即苏州、扬州,向习昆腔,近有厌旧喜新,皆以乱弹等腔为新奇可喜,转将素习昆腔抛弃,流风日下,不可不严行禁止。嗣后除昆弋两腔仍照旧准其演唱其外,乱弹、梆子、弦索、秦腔等戏概不准再行唱演。⑤

在此前后,查禁地方戏,每每出现于各级官吏的奏折中,如两淮盐政伊龄阿于乾隆四十五年(1780)所上奏折:

① 雍正二年十二月禁外官畜养优伶,转引自《清代内廷演剧始末考》,第20页。
② 昭梿《啸亭续录》卷一《大戏节戏》,《啸亭杂录》,中华书局,1980年,第377页。
③ 朱家溍、丁汝芹《清代内廷演剧始末考》,第29页。
④ 光绪朝《钦定大清会典事例》卷一〇三九"都察院·五城",转引自王政尧《清代戏剧文化史论》,北京大学出版社,2005年,第226页。
⑤ 转引自《清代内廷演剧始末考》,第54页。

> 查江南苏、扬地方昆班为仕宦之家所重,至于乡村镇市以及上江、安庆等处,每多乱弹,系出自上江之石牌地方,名曰石牌腔。又有山陕之秦腔,江西之弋阳腔,湖广之楚腔,江广、四川、云贵、两广、闽浙等省皆所盛行。所演戏出,率由小说鼓词,亦间有扮演南宋、元明事涉本朝,或竟用本朝服色者,其词甚觉不经,虽属演义虚文,若不严行禁除,则愚顽无知之辈信以为真,亦殊觉非是。①

同年,苏州织造全德于所上奏折中亦称:

> 奴才前在九江时闻有秦腔、楚腔、弋阳腔、石牌腔等名目词曲,更涉不经,恐其中不无亦有违碍语句、扮演过当者,自应一律查办。②

同年,直隶总督袁守侗于所上奏折中摘上谕曰:

> 再查昆腔之外有石牌腔、秦腔、弋阳腔、楚腔等项,江广、闽浙、四川、云贵等省皆所盛行,请敕各督抚查办等语,自应如此办理。③

江苏巡抚闵鹗元亦谓:

> 臣查曲本流传昆腔之外,有石牌腔、秦腔、弋阳腔、楚腔,所演剧本大都本之弹词鼓儿词居多,较之昆腔演本,尤多荒诞不经。④

其他如广东巡抚李湖、湖南巡抚刘墉、江西巡抚郝硕、继伊龄阿之后的两淮盐政图明阿,均曾于奏折中申明此意。这一较为集中的剧作内容

① 转引自《清代内廷演剧始末考》,第58页。
② 同上书,第59页。
③ 同上。
④ 同上书,第60页。

清查与地方戏之查禁,大致有两方面的原因:一则与入清以来严酷的文字狱相呼应,追查戏文中有否"关涉本朝"的"违碍之处";二是地方戏运用"方言俗语","鄙俚粗浅",系"乡邑随口演唱","任情捏造","荒诞不经","奸淫邪道,悖伦乱常"。"非比昆腔传奇出自文人之手",较存雅道。当时,演唱秦腔的名优魏长生,至京师后不久便"名动京师,观者日至千余",许多王公贵族、朝中贵吏,"无不倾掷缠头数千百,一时不得识交魏三者,无以为人"①,以致其他声腔的戏曲门前冷落,无人过问。然而,以其所演多男女情事,妩媚调笑,"极诸亵贱",不久便遭到查禁。昭梿《啸亭杂录》曾描述这一情况说:"近日有秦腔、宜黄腔,乱弹诸曲名,其词淫亵猥鄙,皆街谈巷议之语,易入市人之耳。又其音靡靡可听,有时可以节忧,故趋附日众。"②然终因朝廷的查禁,使花部戏在京都失去了生存的空间,尽管"其调终不能止",但毕竟受到极大限制,以致影响到在各地的传播。

 上层统治者既喜欢戏曲,同时,又对戏曲存有戒心。这是因为,"在任何戏剧中,都可以感觉到一定的规范和对规范的破坏","戏剧主人公也就是仿佛始终综合着这两种相反的激情——规范的激情和破坏规范的激情的戏剧性格","悲剧主人公是用最大的力量同绝对的、不可动摇的法则进行斗争,那么,喜剧主人公一般地就是反对社会法则,而闹剧主人公则是反对生理法则"。③ 而且,艺术的本质特性,往往"总是包涵有改变克服普通情感的某种东西"④,凸显出与现实秩序、法则的不相谐和,何况崛起于民间的花部? 它所表现的,不是"叫人膜拜的古典世界,而是有现实人情味的世俗日常生活"。其间有"对人情世俗的津津玩味,对荣华富贵的钦羡渴望,对性的解放的企望欲求,对公案、神怪的广泛兴趣……尽管这里充满了小市民种种庸俗、低级、浅薄无聊,尽管这远远不及上层文人士大夫艺术趣味那么高级、纯

① 昭梿《啸亭杂录》卷八《魏长生》,第 238 页。
② 同上书,卷八《秦腔》,第 236 页。
③ [苏] 列·谢·维戈茨基《艺术心理学》,周新译,上海文艺出版社,1985 年,第 307 页。
④ 同上书,第 323 页。

粹和优雅,但它们倒是有生命活力的新生意识,是对长期封建王国和儒家正统的侵袭破坏"①。自然对封建秩序存在着潜在的威胁,统治者的下令禁止则是意料中之事。

然而,面临诸多的政治高压,花部却兴盛于扬州。人称:"精神文明的产物和动植物界的产物一样,只能用各自的环境来解释。"②扬州濒临长江,金陵、镇江又近在咫尺,正所谓"京口瓜州一水间,钟山只隔数重山",自古以来即为重要的通商口岸。至明、清,更是盐业巨子聚集之地,富豪贵吏流连之所。人称扬州"大抵有业者十之七,无业者十之三。而业矗务金融者,作时少而息时多,是以耽于乐逸,形近晏安"③,竞尚豪奢之风由来已久。"郡中城内,重城妓馆,每夕燃灯数万,粉黛绮罗甲天下"④,"扬郡着衣,尚为新样"⑤,以时髦为荣。且追求口腹之欲,"烹饪之技,家庖最胜","风味皆臻绝胜"⑥。"扬州盐务,竞尚奢丽,一昏嫁丧葬,堂室饮食,衣服舆马,动辄费数十万。有某姓者,每食,庖人备席十数类,临食时夫妻并坐堂上,侍者抬席置于前,自荼面荤素等色,凡不食者摇其颐,侍者审色则更易其他类"⑦,"蓄马数百,每马日费数十金"⑧。还有"欲以万金一时费去者,门下客以金尽买金箔,载至金山塔上,向风扬之,顷刻而散。沿沿草树之间,不可收复。又有三千金买尽苏州不倒翁,流于水中,波为之塞"⑨。

这类人既有钱又清闲,自然想寻求精神的愉悦,就观众中的"大部分人而言,吸引他们到剧场来的东西中没有比想得到娱乐的欲望更强烈的"⑩,戏剧"是从聚集观众开始"、"没有观众,就没有戏剧"⑪。观众

① 李泽厚《美的历程》,安徽文艺出版社,1994年,第181页。
② [法]丹纳《艺术哲学》,傅雷译,安徽文艺出版社,1991年,第49页。
③ 徐谦芳《扬州风土记略》卷中,江苏古籍出版社,2002年,第49页。
④ 李斗《扬州画舫录》卷九,第197页。
⑤ 同上书,第194页。
⑥ 同上书,卷一一,第253页。
⑦ 同上书,卷六,第149—150页。
⑧ 同上书,第150页。
⑨ 同上。
⑩ [美]埃尔玛·赖斯《论观众》,《戏剧学习》1985年第4期。
⑪ [法]弗朗西斯科·萨赛《戏剧美学初探》,周靖波主编《西方剧论选》下卷,北京广播学院出版社,2003年,第420页。

是戏剧存在的前提。扬州既然是富豪贵吏聚集之地，与之相适应的服务行业自然得到发展，市民阶层人物大为增多。如此一来，便大大刺激了艺术市场的拓展与文化娱乐的消费。据李斗《扬州画舫录》记载，当时的扬州，除人们所熟知的评话、小唱及各类戏曲表演外，仅杂耍之技就有竿戏、饮剑、"壁上吹火、席上反灯"①、走索、弄刀、舞盘、风车、簸米、踩高跷、飞水、摘豆、大变金钱、顶竿、摆架子、西洋镜、猴戏、肩担戏等数十种。富商、士绅为了装点门面，炫示财富，蓄养戏班或请优伶来唱堂会，则是习见之事。若是禁戏，他们那空寂无聊的生活自然难以打发。而且，他们占有相当多的物质财富，连皇帝对他们都另眼相看。所谓禁戏，在他们那里根本起不到作用。他们不仅看戏，而且还想方设法让皇帝随时随地能看上戏。如商总江春，本为诸生，却被赏布政使衔，曾筑康山草堂，延揽名士，"奇才之士，座中尝满"，"曾奉旨借帑三十万，与千叟宴"。②乾隆帝南巡，"绅商咸推江鹤亭者为领袖，总司供奉事宜，议以女乐博天赏"③，可知，江春曾直接组织女乐参与接驾之事。

据《扬州画舫录》载，"扬州御道，自北桥始。乾隆辛未（1751）、丁丑（1757）、壬午（1762）、乙酉（1765）、庚子（1780）、甲辰（1784）。上六巡江、浙"④，均曾住扬州。正所谓"清晨解缆发秦邮，落照淮扬驻御舟"⑤。而且，辛未、丁丑南巡，扬城之蜀冈三峰及黄、江、程、洪、张、汪、周、王、闵、吴、徐、鲍、田、郑、巴、余、罗、尉诸家园亭，均是乾隆帝必临幸之地。"道旁或搭彩棚，或陈水嬉，共达呼嵩诚悃，所过皆然。"⑥上述各大姓，大多为盐业巨商，这便为富贾陈献戏乐提供了方便。新河本为运草入城便道，为迎圣驾，数次疏浚，以直达天宁门行宫。两岸设档布景，名其景曰华祝迎恩，自高桥起，至迎恩亭止，由"淮南北三十

① 李斗《扬州画舫录》卷一一，第264页。
② 同上书，卷一二，第274页。
③ 许指严《南巡秘纪》，第13页。
④ 李斗《扬州画舫录》卷一，第1页。
⑤ 同上。
⑥ 同上书，第3页。

总商分工派段,恭设香亭,奏乐演戏"①,迎接圣驾。所设香棚,装饰华美,"上缀孩童,衬衣红绫袄袴,丝绦缎靴,外扮文武戏文,运机而动",且有锣鼓、乐器伴奏。乾隆帝尽管有些厌其喧闹,但毕竟盛情难却,倒也乐意观赏,并赋诗云:"夹案排当实厌闹,殷勤难却众诚殚。"②当时行宫建有四处,一在金山,一在焦山,一在天宁寺,一在高旻寺。天宁寺行宫就建有戏台及御花园。③ 梨园子弟并佩有巡盐御史署所发的腰牌。在南巡期间,他们凭牌出入于园亭寺观,与工商、亲友一例看承。④ 这则在客观上提高了优伶的地位。

该书卷五"新城北录"下又载:

> 天宁寺本官商士民祝厘之地。殿上敬设经坛,殿前盖松棚为戏台,演仙佛麟凤太平击壤之剧,谓之大戏。事竣拆卸,迨重宁寺构大戏台,遂移大戏于此。两淮盐务例蓄花雅两部以备大戏。雅部即昆山腔,花部为京腔、秦腔、弋阳腔、梆子腔、罗罗腔、二簧调,统谓之乱弹。昆腔之胜,始于商人徐尚志征苏州名优为老徐班。而黄元德、张大安、汪启源、程谦德各有班。洪充实为大洪班,江广达为德音班,复征花部为春台班,自是德音为内江班,春台为外江班,今内江班归洪箴远,外江班隶于罗荣泰,此皆谓之内班,所以备演大戏也。⑤

这无疑为花部的传播拓宽了途径。商总江春,酷爱戏曲。伶人刘亮彩以演《醉菩提》全本而得名,入江班,但"江鹤亭嫌其吃字",后闻有"戏忠臣"之称的朱文元来投,遂"喜甚"。江春爱名伶余维琛风度,"令之总管老班,常与之饮及叶格戏"⑥。四川魏长生,"年四十来郡城投江

① 李斗《扬州画舫录》卷一,第 20 页。
② 同上书,第 22 页。
③ 参看《扬州画舫录》卷四,第 103 页。
④ 同上书,第 105 页。
⑤ 同上书,卷五,第 107 页。
⑥ 同上书,第 127 页。

鹤亭,演戏一出,赠以千金。尝泛舟湖上,一时闻风,妓舸尽出,画桨相击,溪水乱香"[1]。花部既然得到官商大贾的扶植,且同昆腔一样,均被组织进"备演大戏"以迎圣驾的演出队伍,无疑大大提高了花部的声望,促进了花部的兴盛与发展。本地乱弹勃起,"至城外邵伯、宜陵、马家桥、僧道桥、月来集、陈家集人,自集成班","间用元人百种"[2],纷纷演出。尽管"音节、服饰极俚",但同样可演出于祷祀等极严肃的场合。"迨五月昆腔散班,乱弹不散"[3],有意与昆腔争雄,占领演出市场,"句容有以梆子腔来者,安庆有以二黄调来者,弋阳有以高腔来者,湖广有以罗罗腔来者,始行之城外四乡,继或于暑月入城,谓之'赶火班'"[4]。同时,为博取厚利,刻印戏曲者亦不乏见,"郡中剞劂匠多刻诗词、戏曲为利。近日是曲翻板数十家,远及荒村僻巷之星货铺,所在皆有"[5],这又进一步加速了戏曲传播。由此可知,商人的运作,虽意在"博天赏",但在客观上对花部的繁兴起到推波助澜的作用,不仅为花部自身的完善、艺术上的精进提供了物质上的支持,还拓展了它的生存空间,很值得我们去重新审视。后来,乾隆帝虽多次示意查禁花部,但关注的多是京师一方的文化市场,而对扬州却采取了姑息的态度,以致当两淮盐政图明阿欲将"各种流传曲本尽行删改进呈"时,他斥之为"稍涉张皇","致滋烦扰",办理"未免过当"[6]。这一文化政策的调整,或与其多次在扬观剧的经历有关。

第三节　剧坛争雄——"花部"完善自身的良机

乾隆之时,是花、雅争胜的时代。这在多种文献中均有反映。剧

[1] 参看《扬州画舫录》卷四,第132页。
[2] 同上书,第130页。
[3] 同上。
[4] 同上书,第130—131页。
[5] 同上书,卷一一,第266页。
[6] 乾隆四十六年全德奏折,转引自《清代内廷演剧始末考》,第65页。

作家蒋士铨在所著《西江祝嘏·升平瑞》一剧中,叙及提线傀儡班将演出于江西南丰。当别人问及"你们是什么腔,会几本什么戏"时,班主回答:"昆腔、汉腔、弋阳、乱弹、广东摸鱼歌、山东姑娘腔、山西卷戏、河南锣鼓戏,连福建的鸟腔都会唱,江湖十八本,本本皆全。"蒋氏为江西铅山人,所言或有所据。清人徐孝常,在为"江南一秀才"张坚《梦中缘》传奇作的"序"中亦谓:"长安梨园称盛,管弦相应,远近不绝;子弟装饰,备极靡丽;台榭辉煌,观者叠股倚肩,饮食者吸鲸填壑。而所好惟秦声啰弋,厌听吴骚,闻歌昆曲,辄哄然散去。"①说明花、雅之争胜,非扬州一地个别现象,已波及全国许多地区,且昆腔已呈衰微之势。然而,尽管如此,由于最高统治者的保护和扶植,昆山腔的正统地位,依然没有动摇。对花部持有偏见者,不乏其人。即以张坚而论,"为文不阿时趋尚。试于乡,几得复失者屡屡",乃"穷困出游",郁郁寡欢。然而,当有人把其所作《梦中缘》购去,"将以弋阳腔演出之"时,他却"大怒,急索其原本归,曰:'吾宁糊瓿。'"②便很能说明问题。

在扬州,花部尽管被编入"备演大戏"之戏班之列,且有握有财力的盐商支持,但仍以流播于城外乡间者居多,"本地乱弹衹行于祷祀,谓之台戏","音节、服饰极俚"③,仅仅"取悦于乡人而已,终不能通官话"④,因"各囿于土音乡谈,故乱弹致远不及昆腔"⑤。"若郡城演唱,皆重昆腔。"⑥花部这一艺术新芽,生长在上有统治者排斥、下有相邻艺术形式挤压的夹缝中,究竟如何发展,倒成了它所面临的一大难题。根据有关资料来考察,花部在谋求发展上,大致做了三方面的探索:

一是剧作题材上的翻新。昆山腔由明代的嘉、隆至清代中叶,传唱200余年,上演剧目"十部传奇九相思",陈陈相因的题材,面目相似的俗套,极易让观众产生审美疲劳,难怪他们"闻歌昆曲,辄哄然散

① 蔡毅编著《中国古典戏曲序跋汇编》第3册,第1692页。
② 徐孝常《〈梦中缘〉序》,同上书,第1692页。
③ 李斗《扬州画舫录》卷五,第131页。
④ 同上书,第133页。
⑤ 同上。
⑥ 同上书,第130页。

去"。而且,才子、佳人故事,毕竟与乡间百姓生活相去太远,也难以激起他们的观赏兴趣。而花部则不然。如《铁丘坟》(一名《打金冠》)叙薛家将事,因薛刚打死武氏私幸薛怀义所生伪太子,被夷三族。徐绩"自以其子而易薛之子而抚育之"①。此情节"生吞《八义记》"。此子即薛交,后长大成人,"之韩山,起义师","为国讨乱"。据焦循称,"韩山者,邗上也"。薛交起兵讨乱,实徐敬业事也。如此错乱史实,看去似"无稽之至","及细究其故,则妙味无穷"。② 妙就妙在以当地土班,演述当地曾发生之事,令观众易产生认同感。小戏《上街》中姑嫂之韵白"家住在维扬,两脚走忙忙。赚些钱共米,家去过时光"③,花面上场后的自报家门:"自家苏曾,扬州人氏。母亲叫我学内去攻书,我一心只想表姐,那有心情念书?"④均是此例。据史载,徐敬业乃徐绩之孙,幼即以勇名,武氏专制,敬业起兵讨伐,领扬州大都督,指挥军士,转战于润州、高邮、盱眙、江都等地,百姓纷纷响应,"皆自蒸麦饭为粮,伸锄为兵"⑤。事件发生在扬州,当地人自然耳熟能详,若搬演于场上,观众所关心的不是该剧是否符合史实,而是甚为熟悉的当地掌故竟然转化为戏文。如此一来,由看戏而引发的亲切感自会油然而生。犹如传统剧《反徐州》,尽管徐达其人并未曾在徐州做过官,但当地百姓却宁信其有,乐道其事。当年,每当该剧演出,往往观者如潮。

又如《清风亭》一剧,本事乃采自孙光宪《北梦琐言》卷八"张仁龟阴责",叙唐时张仁龟,不念养父张处士养育之恩,逃至京师,寻得官拜尚书的生父,及第为官,后自缢于出差途中。据说是张处士"郁恨而死"后之"冥诉阴谴"。而该剧则"改自缢为雷殛,以悚惧观"⑥。"雷殛"之类情节,在明传奇《明珠记》《西楼记》中均曾出现,然或"不足以警动观者",或"观者视之漠然"⑦。至演《清风亭》,"其始无不切齿,既

① 焦循《花部农谭》,《中国古典戏曲论著集成》第 8 册,第 226 页。
② 同上。
③ 钱德苍编选《缀白裘》第 6 册,中华书局,2005 年,第 3 页。
④ 同上书,第 4 页。
⑤ 《资治通鉴》卷二〇三"唐纪十九",第 1863 页。
⑥ 焦循《花部农谭》,《中国古典戏曲论著集成》第 8 册,第 228 页。
⑦ 同上书,第 229 页。

而无不大快。铙鼓既歇,相视肃然,罔有戏色;归而称说,浃旬未已"①。难怪焦循称:"彼谓花部不及昆腔者,鄙夫之见也。"②

再如《义儿恩》,叙义儿"为其母前夫之子。母携来为人妾,而思以毒药谋杀其嫡。值妾兄至,嫡以妾所馈酒肉食之,兄中毒死,妾乃称嫡杀其兄。为此儿者,诚难自处矣,党其亲母则枉杀嫡,鸣嫡枉则杀其亲母,乃自认毒杀其舅。此子真孝子也,故曰'义儿'。行刑日,与一大盗同缚,盗斩而赦至。其嫡持敕席来收儿尸,见盗首大恸"③。歌颂了真、善、美,鞭挞了假、恶、丑。现今舞台上流传的河南曲剧《卷席筒》,即由此化出。不过,情节略有改动,将原作中嫡母改作嫂子,把误饮毒酒而死的舅舅改作生母所嫁后夫。

还有《赛琵琶》,叙陈世美背弃父母、抛弃妻儿事。前半部分,与秦腔传统剧《铡美案》相类。后半部分,叙秦香莲为躲避陈世美派人刺杀,逃入三官庙,被神授以兵法,出征西夏,累立战功,妻及儿女皆得显秩。还朝后,奉旨审理多年积案。陈世美为王丞相弹劾,以欺君罪下狱,亦在香莲审理之案件中。届时,"妻乃据皋比高坐堂上。陈囚服缧绁至,匍匐堂下,见是其故妻,惭怍无所容。妻乃数其罪,责让之,洋洋千余言"④。观此剧前半部分,"郁抑而气不得申";看后半部分,则大为快意,"奇痒得搔,心融意畅"。故焦循一再称:"《西厢·拷红》一出,红责老夫人为大快,然未有快于《赛琵琶·女审》一出者也","高氏《琵琶》,未能及也。"⑤

这类作品,或鞭挞封建官吏的道德沦丧、负义忘恩,或歌颂具有叛逆性格人物的敢作敢为,主张正义,所透现的乃是下层百姓的好恶情感与生活情趣追求。正像有人所说:各类艺术,说到底,不过是"一种补偿性的东西。它所处理的不是我们已获得的东西,而是我们所缺乏的东西。它所关注的不是按照事物的本来面目去记录它们,而是重铸

① 焦循《花部农谭》,《中国古典戏曲论著集成》第8册,第229页。
② 同上。
③ 同上书,第231页。
④ 同上。
⑤ 同上。

它们,使其'接近人们的内心愿望'"①。"艺术本来是弥补人生和自然缺陷的"②。花部剧作恰体现了这一特色。如《清风亭》中家贫如洗的张老汉夫妇,面对养子的天良丧尽,却无计可施,只能以死抗争,一个"以首触地死",一个"触亭而死"。其行为尽管激烈,却无损孽子之毫发。作品却安排了现实中根本不可能出现的天谴——"雷殛",这无疑弥补了下层百姓欲报仇而不得的人生缺陷。《赛琵琶》中的秦香莲,由险些做了刀下鬼的落难者,瞬息间变成了手握重权的朝廷命官,亲自坐堂审问绝情绝义、心如蛇蝎的凶狠丈夫,以一柔弱女子,凭借自身力量,得报深仇大恨。这一结局的安排,无疑又染有下层百姓的理想色彩。

其次是主要角色戏份的偏移。在用昆腔演唱的传奇剧中,生、旦为主要角色,李渔《闲情偶寄》卷一"词曲部·结构第一·立主脑"谓:"古人作文一篇,定有一篇之主脑。……传奇亦然。一本戏中,有无数人名,究竟俱属陪宾;原其初心,止为一人而设。即此一人之身,自始至终,离、合、悲、欢,中具无限情由,无穷关目,究竟俱属衍文","如一部《琵琶》,止为蔡伯喈一人","一部《西厢》止为张君瑞一人"。③ 一生、一旦,绾结起剧作的所有情节。而花部则不然。据李斗《扬州画舫录》载:"凡花部脚色,以旦、丑、跳虫为重,武小生、大花面次之。若外、末不分门,统谓之男脚色;老旦、正旦不分门,统谓之女脚色。丑以科诨见长,所扮备极局骗俗态。拙妇呆男,商贾刁赖,楚休[咻]齐语,闻者绝倒。"④且往往以旦、丑搭配,以酿造喜剧效果,"本地乱弹以旦为正色,丑为间色。正色必联间色为侣,谓之搭伙。跳虫又丑中最贵者也"⑤。由戏曲搬演以生、旦为主,变成了以旦、丑为主,戏份亦向丑角偏移。在当时,还出现了许多丑角名家。《扬州画舫录》谓:"凌云浦本

① [美]约翰·马丁:《生命的律动——舞蹈概论》,欧建平译,文化艺术出版社,1994年,第100页。
② 朱光潜《谈美书简》,上海文艺出版社,1999年,第108页。
③ 《中国古典戏曲论著集成》第7册,第14页。
④ 李斗《扬州画舫录》卷五,第132页。
⑤ 同上书,第133页。

世家子,工诗善书,而一经傅粉登场,唱采不绝。广东刘八,工文词,好驰马,因赴京兆试,流落京腔[师],成小丑绝技。此皆余亲见其极盛,而非土班花面之流亚也。吾乡本地乱弹小丑,始于吴朝、万打岔。其后张破头、张三纲、痘张二、郑七伦辈皆效之。"①

现存花部剧作,恰印证了以旦、丑为主这一特色。《别妻》截取的是身为军士的丈夫即将出征,妻子备酒话别、依依不舍一段生活细事。其间所穿插的,多是净、贴、丑的调笑、逗乐。《磨房》叙嫂嫂受母亲欺凌,终日推磨。小叔子同情嫂嫂遭际,前来相助,并说服为母唆使欲打嫂子的小妹,一同帮嫂子干活。其间亦多是丑、贴的互嘲。《串戏》则叙兄妹活泼调皮,趁母亲外出,关起门来做演戏游戏,更有许多调笑之语。《打面缸》中知县上场吟诵的"一棵树儿空又空,两头都用皮儿绷,老爷坐堂打三下,扑通扑通又扑通"②,出语滑稽,一听即知为庸劣官吏。后将妓女周腊梅许配皂吏张才为妻。张才新婚燕尔,便被派往山东出差。王书吏乘虚而往,县中四爷又来叙旧好,王书吏只得躲入灶房。四爷正与腊梅喝酒唱曲,知县又来寻欢,四爷遂躲入面缸。而知县来张宅未久,听得有人敲门,只得匆促藏于床下。结果,张才回家,将他们逐一揪出,并扣留知县冠带作抵押,要他们逐一赔付银两。这一闹剧,主要角色为净、丑、贴、付,前后情节也相差无几。整个作品以调笑为主,通过对相类事件的反复渲染,来表现封建衙门的昏淫腐败,在嬉笑怒骂中完成了批判社会现实的严肃主题。《宿关》中由小生所扮刘建唐,在接受盘查时唱道:"家住支州脱空县,天涯府里是家园。我父名唤谎员外,母亲赵氏老夫人。要知我的名和姓,云里说话雾里听。"③虽意在表现主人公的机智敏捷,但同样带有调侃成分。其它如《看灯》《借靴》《借妻》《打店》《杀货》等,也大多以丑、贴、旦的调笑为主,情节虽算不上复杂,但戏剧性却较强。这正是花部剧作的显著特色。

① 李斗《扬州画舫录》卷五,第132—133页。
② 《缀白裘》第6册,第197页。
③ 同上书,第209页。

三是善于吸纳同类艺术之所长,在演技上精益求精。如扬州本地乱弹,以其"止于土音乡谈","终不能通官话",因而仅"取悦于乡人而已"。① 这大大影响了地方戏的传播,"故乱弹致远不及昆腔"②。花部戏曲演员,鉴于"京师科诨皆官话,故丑以京腔为最"③。凌云浦是较早用"京腔"插科打诨的著名丑角演员。广东刘八,因操京腔演出,"成小丑绝技"。后受聘于春台班,"本班小丑效之,风气渐改"④。并不断瞅准时机,努力开拓演出市场,为进入都市演出创造条件。如按照惯例,"五月昆腔散班,乱弹不散"⑤,这便为乱弹扩大生存空间带来了契机。昆腔散班之际,正是乱弹艺人大显身手之时,遂"暑月入城",占领演出空间,扩大自身的影响。且来自各地的多种地方戏汇集扬州,互相观摩切磋,以及不同戏班伶人之间的交流、融汇,对花部戏曲艺术的完善与提高,均起到很大促进作用。

还有,各类戏班汇聚扬城,刺激了该地人们的文化消费自不待言,同时,也加剧了伶人之间的比拼、竞争。若要占领一定的文化市场份额,就必须靠精湛的演技去征服观众。竞争须优胜劣汰,的确很残酷,但是,各类技艺或艺术,恰恰是由于竞争,才给其自身注入了活力,在原来的基础上开创出新的成绩,并不断完善自身。在竞争中求发展,这当然是自古以来戏曲艺术走向兴盛的可取途径。正因为扬州古城为各类艺术的发展,提供了一个广阔的空间,所以才会产生百戏竞胜的局面,且产生那么多优秀演员。起初,来扬的"安庆色艺最优,盖于本地乱弹,故本地乱弹间有聘之入班者。京腔用汤锣不用金锣,秦腔用月琴不用琵琶。京腔本以宜庆、萃庆、集庆为上,自四川魏长生以秦腔入京师,色艺盖于宜庆、萃庆、集庆之上,于是京腔效之,京秦不分"⑥。江春组建春台班,"乃征聘四方名旦如苏州杨八官、安庆郝天

① 李斗《扬州画舫录》卷五,第 133 页。
② 同上书,第 132 页。
③ 同上。
④ 同上书,第 133 页。
⑤ 同上书,第 130 页。
⑥ 同上书,第 131 页。

秀之类。而杨、郝复采长生之秦腔,并京腔中之尤者如'滚楼'、'抱孩子'、'卖饽饽'、'送枕头'之类,于是春台班合京、秦二腔矣。熊肥子演《大夫小妻打门吃醋》,曲尽闺房儿女之态"①。"樊大睜其目而善飞眼,演《思凡》一出,始则昆腔,继则梆子、罗罗、弋阳、二簧,无腔不备。议者谓之戏妖。"②"郝天秀,字晓岚,柔媚动人,得魏三儿之神,人以'坑死人'呼之。赵云崧有《坑死人》歌。"③上述诸人,均为当时艺兼多能的名优。

在场景设置、剧情安排上,也的确有独到之功。如《借妻》一剧中《月城》一出,将发生在同一时间、不同空间且感情色彩迥异的生活画面,组合、连接于同一个表演场所,强化了事件的真实感,避免了场景频繁转换之弊,缩短了演出时间,并使喜剧效果大为增强,而且还扩大了戏曲表现现实生活的空间。此类场景的拼接与组合,虽说是从传统戏中的"背躬"发展而来,但在表演形式上却大为细化与精密,自是一次颇有意义的尝试。说明剧作家在艺术场面的处理上,更注重理性的思考与艺术技巧的追求。而且,有些剧目的演出,已达到炉火纯青的程度,如名丑刘八,"演《广举》一出。岭外举子赴礼部试,中途遇一腐儒,同宿旅店,为群妓所诱,始则演论理学,以举人自负;继则为声色所惑,衣巾尽为骗去,曲尽迁态。又有《毛把总到任》一出,为把总以守汛之功,开府作副将,当其见经略,为畏缩状;临兵丁,作傲倨状;见属兵升总兵,作欣羨状、妒状、愧耻状;自得开府,作谢恩感激状;归晤同僚,作满足状;述前事,作劳苦状;教兵丁枪箭,作发怒状;揖让时,作失仪状;闻经呼,作惊愕错落状,曲曲如绘"④,其演技之精,无人能继,几成绝响。

当然,花部戏曲的逐渐精细化,与艺人同文人的主动合作、文人的广泛参与有关。花部剧作,"间用元人百种"⑤或明传奇,但在情节、排

① 李斗《扬州画舫录》卷五,第 131 页。
② 同上。
③ 同上。
④ 同上书,第 133 页。
⑤ 同上书,第 130 页。

场等方面作了大量改动,已远非本来面目。如《打店》,很可能是从沈璟《义侠记》中"释义"一出化出,但加大了插科打诨与调笑,使喜剧色彩变浓,显然是经过了文人的再加工。扬州城市商业经济发达,各类书院亦甚多。据李斗《扬州画舫录》记载:

> 扬州郡城,自明以来,府东有资政书院,府西门内有维扬书院,及是地之甘泉山书院,国朝三元坊有安定书院,北桥有敬亭书院,北门外有虹桥书院,广储门外有梅花书院。其童生肄业者,则有课士堂、邗江学舍、甪里书院、广陵书院。训蒙则有西门义学、董子义学。①

这些教育机构,培养出一大批文学之士。乾隆之时,著名文士如朱孝纯、姚鼐、王文治、张宾鹤、朱筠、罗聘、张道渥、陈祖范、杭世骏、周升桓、蒋宗海、金兆燕、蒋士铨、赵翼、王嵩高、李保泰、谢溶生、任大椿、洪亮吉、孙星衍等,均曾在此流连不去,或寄居于此。扬州一带成了文人的渊薮。马曰琯、马曰璐兄弟的小玲珑山馆、江春的康山草堂,亦是延揽文人之地。

诗词唱酬,看戏赏曲,几乎成了他们生活的主要内容。文人观赏戏剧的眼光,一般都比较苛刻,这为花部戏班在名优、名班林立的扬州生存带来了难度,势必在演技上下大力气,何况文士中不乏赏曲名家呢?如"好词曲"的程志辂,"凡名优至扬,无不争欲识"。②"山中隐君子"詹政,能指出戏班"数日所唱曲","某字错,某调乱",令"群优皆汗下无地"。③ 文人对戏曲活动的参与,使得花部表演艺术渐趋提高,则是不争的事实。

由上述可知,任何一种艺术样式的兴盛与发展,都是多种社会条件、文化因素合力的结果。花部当然也不例外,是扬州特有的地域文

① 李斗《扬州画舫录》卷三,第62页。
② 同上书,卷五,第136页。
③ 同上。

化沃土,培育出这枝文艺新芽。扬州富商众多,又是文人渊薮,二者之间交往频繁。如此一来,使得商人在追逐刀锥之利的同时,又多了几分书卷雅气。与此相对应的是,文士们在舌耕笔播的同时,对商人习气以及世风流俗,由排斥、拒纳转而为宽容与认可,看法上发生了不少变化。富贾与文人的融汇与互动,促成了扬州一地兼收并包、较为开放的社区文化。"在这种环境中成长的人一定会挑选合乎他们性格的娱乐。"[1]正如有人所说:"客观形势与精神状态的更新一定能引起艺术的更新。"[2]花部戏曲基本形态的形成,正与这种特殊的区域文化密切相关。

[1] [法]丹纳《艺术哲学》,傅雷译,第103页。
[2] 同上书,第116页。

第七章
清代花部的场上传播与艺术特征

花部,是清代乾隆年间崛起的一株艺术奇葩,以其顽强的艺术生命力,与明代中叶以来一直占据主导地位的昆腔争胜于当时,以至形成戏曲的主流。人称:"十八世纪乾隆以后的中国戏曲,从传奇时代进入了地方戏时代","给中国戏曲文化开辟了一个新的天地"。[1] 花部缘何具有如此感发人心的魅力,是什么原因促发了这一现象的产生?这正是本章所要探讨的问题。

第一节 情 节 性

叙事文学作品,当然要注重情节。俄国著名作家高尔基在《和青年作家谈话》中曾说过:"文学的第三个要素是情节,即人物之间的联系、矛盾、同情、反感和一般的相互关系,——某种性格、典型的成长和构成的历史。"[2]情节,乃是作品的生命,"情节愈复杂、愈曲折,考验愈全面、愈尖锐,性格的发展也往往愈深刻,愈明朗"[3]。作为叙事文学的戏剧,当然也是如此。

然而,就中国古代戏曲的创作实际来看,有时却未必然。早期的剧作,为了满足听众的要求,往往"重视情节的曲折和细节的丰富"[4]、

[1] 刘烈茂《车王府戏曲与花部乱弹的兴盛》,吴敢、杨胜生编《古代戏曲论坛》,江苏古籍出版社,2001年,第423页。
[2] 《论写作》,人民文学出版社,1959年,第6页。
[3] 唐弢《谈情节安排》,《创作漫谈》,作家出版社,1962年,第114页。
[4] 李泽厚《美的历程》,第182页。

"追求情节的合理、述说的逼真","在人情世态、悲欢离合的场合境遇中,显出故事的合理和真实来引人入胜,便成为目标所在"。① 如关汉卿的《窦娥冤》、纪君祥的《赵氏孤儿》、李行道的《灰阑记》等,大多如是。然而,入明以来,有的剧作家为了顾及传奇剧的体制特征,有意将剧作内容拉长,把一些与主干情节不相干的内容也硬塞进剧中,生拉硬扯,强行牵合,如张凤翼《红拂记》,取材于唐人小说,本来是叙红拂"物色英雄于尘埃中"之事,颇有价值。然却节外生枝,将乐昌公主破镜重圆事穿插其间,"遂成两家门,头脑太多"②,殊觉不类,故有人指出:"乐昌一段,尚觉牵合。"③《平播记》,"粗具事情,太觉单薄。似受债帅金钱,聊塞白云耳"④。佚名《五福记》,"特作此以媚富翁者"⑤,情节松散,境界平常。屠隆《昙花记》,"漫衍乏节奏"⑥。顾大典《风教编》,仅堪"范世","趣味不长"⑦。佚名《四节记》,"赋景多属牵强",情节"亦嫌颠倒",仅"略点大概耳"⑧。高濂《节孝记》,分上、下帙,乃撮合陶潜《归去来兮辞》及李密《陈情表》而成,情节松散。陈与郊的《鹦鹉洲》,"局段甚杂,演之觉懈。是才人语,非词人手"⑨。由上述可知,传奇剧结构之松散,实不乏其例。

至于后出之杂剧,此类现象则更普遍。明初朱有燉所作《洛阳风月牡丹仙》《群仙庆寿蟠桃会》《瑶池会八仙庆寿》《河岳神灵芝庆寿》《十美人庆赏牡丹园》《四时花月庆娇容》《天香圃牡丹品》等剧,已有情节淡化之趋势。不过,他往往以歌舞、排场,来救情节单薄之失。徐渭的《狂鼓史》,虽说被许为"渊渊有金石声",但仅就其语言而论,其情节性却"不逮元人远甚"⑩。汪道昆的《大雅堂四种曲》,其中《远山戏》,

① 李泽厚《美的历程》,第183页。
② 徐复祚《曲论》,《中国古典戏曲论著集成》第4册,第237页。
③ 吕天成《曲品》卷下,《中国古典戏曲论著集成》第6册,第231页。
④ 同上书,第232页。
⑤ 同上书,第250页。
⑥ 同上书,第235页。
⑦ 同上书,第232页。
⑧ 同上书,第226页。
⑨ 同上书,第239页。
⑩ 王国维《宋元戏曲考》,《王国维戏曲论文集》,中国戏剧出版社,1984年,第109页。

叙汉时张敞代妻画眉事。《五湖游》,演述范蠡于灭吴功成后,携西施泛舟五湖事。而《高唐梦》与《洛水悲》,则分别据宋玉《高唐赋》、曹植《洛神赋》敷衍而成,均很难说有多少情节可言。他如许潮的《兰亭会》《午日吟》《同甲会》《南楼月》、王九思的《杜少陵游春》、陈继儒的《真傀儡》、沈自徵的《霸亭秋》《簪花髻》、陈与郊的《昭君出塞》《文姬入塞》、邹式金的《空堂话》、来镕的《红纱》、董玄的《文长问天》、汪廷讷的《太平乐事》、田艺蘅的《归去来辞》等,大多如此。至清,则有吴伟业的《通天台》、尤侗的《读离骚》、嵇永仁的《扯淡歌》《泥神庙》、叶承宗的《孔方兄》《贾阆仙》、廖燕的《醉画图》《诉琵琶》以及吴藻的《乔影》等,均属此类,或"借长啸以发抒其不平"①,或"有寓意讥讪"②,或借以自况,或以之"自娱","盖杂剧至此,已悉为案头之清供"③,"民众伶工,渐与疏隔。徒供艺林欣赏,稀见登台演唱者矣"④。此类剧作,仅"供文人玩弄"⑤,"场上竟不可演"⑥。有的是"于灯市中搬演货物"⑦,无非"点缀太平"。有的是讲"摄生之善道"⑧,"全不入趣",或将"尊儒辟佛"、"崇儒黜释"之语填塞剧中,"焉得有佳词"⑨,距离舞台演出的要求越来越远。

而花部则不然。如西秦腔《搬场》《拐妻》(《缀白裘》第六集),篇幅虽不长,但颇富情节性。剧叙武大身矮、貌丑、家贫,却娶得一美貌女子为妻,故经常被妻打骂。所居清河,"年时荒旱",欲迁往阳谷居住。因路途遥远,特雇一驴驮妻前往。路途之上,武妻与赶脚的后生目视生情,随其私奔。幸遇郓城小吏宋江,闻知此事,协助武大将妻索回。剧中人物虽说来自小说《水浒传》,但情节却出自民间艺人杜撰,有波澜起伏之妙。乱弹腔的《挡马》(《缀白裘》第十一集),叙焦公普随杨家

① 徐翙《盛明杂剧序》,《中国古典戏曲序跋汇编》第 1 册,第 460 页。
② 沈德符《顾曲杂言·填词有他意》,《中国古典戏曲论著集成》第 4 册,第 207 页。
③ 郑振铎《中国文学研究》(上),《郑振铎全集》第四卷,第 741 页。
④ 同上书,第 730 页。
⑤ 祁彪佳《远山堂剧品》,《中国古典戏曲论著集成》第 6 册,第 169 页。
⑥ 同上书,第 176 页。
⑦ 同上书,第 184 页。
⑧ 同上书,第 188 页。
⑨ 同上书,第 193 页。

八虎闯幽州,失落番邦,靠开酒店度日,时常盼望还乡。杨八姐女扮男装,出燕门关,刺探军情,路经焦氏酒店。公普见其行动、举止,酷似宋人,又见其有"脂粉气",耳朵上还留有戴耳坠之"大窟窿",遂怀疑是杨家后人,然"一个杨字未出口",警觉的八姐,已"扯出了钢锋"。后几经试探,公普终于冒着生命危险,道出自己身世,兄妹才消除误会,当即相认。公普遂设法搭救八姐。剧作虽说短小,但情节曲折多变,悬念迭出,扣人心弦。明中叶以来,以抒发文人一己之情为旨归的短剧,根本无法望其项背。故此剧后来被改作《拦马》,一直传唱至当今之舞台。花部的魅力,即在于能够持久地把握住观众的注意力,不断地唤起观赏者的兴奋点。剧本所设置的"情境本身是有趣的,它又激发起我们对从它之中发展出来的进一步的情境的期待"①,如上述焦公普身陷胡地,因会造酒才免遭杀戮,其处境已很危险。杨八姐孤身一人,闯龙潭虎穴,且以一女子,"假妆番将",语言不通,礼仪未谙,自然更险。她对店家的盘问,不能不谨慎应对,十分警觉,并由此结构出许多"引人入胜的情境。每一情境由前面发生的情境引出,它又激起期待的进一步变化,直到行动的终结"②。随着审美期待的一个个满足,戏曲演出的"娱人"之使命,自然也得以完成。

第二节 谐 俗 性

根植于民间的文学艺术,"通俗"是其赖以存在的首要条件,这是自古至今人们的共识。被《也是园书目》列为"宋人词话"的《冯玉梅团圆》,就曾强调:"话须通俗方传远,语必关风始动人。"③无疑是从语言风格与思想内容两方面着眼,意谓语言通俗,才有利于所讲故事在民间的广泛传播;内容上紧扣人情事理,有助于道德的涵育与良好风尚的树立,才能打动人心。绿天馆主人《古今小说叙》亦谓:"大抵唐人选

① [美]S.W.道森《论戏剧与戏剧性》,艾晓明译,昆仑出版社,1992年,第43页。
② 同上书,第22页。
③ 《京本通俗小说》,江苏古籍出版社,1991年,第86页。

言,入于文心;宋人通俗,谐于里耳。天下之文心少而里耳多,则小说之资于选言者少,而资于通俗者多。试令说话人当场描写,可喜可愕,可悲可涕,可歌可舞……怯者勇,淫者贞,薄者敦,顽钝者汗下。虽日诵《孝经》《论语》,其感人未必如是之捷且深也。噫,不通俗而能之乎?"①所表述的亦是此意。在作者看来,《文选》之类的书籍,尽管堪称上乘之作,但以其仅能"入于文心",能接受者甚少,因为毕竟"天下之文心少而里耳多"。而"说话"则不同,因其"谐于里耳",故深为广大普通民众所欢迎。在教育与"感人"上,能起到《孝经》《论语》所起不到的作用。

而可搬演于场上的戏曲作品,是"做与读书人与不读书人同看,又与不读书之妇人小儿同看"②,在语言的要求上,与"做与读书人看"的文章不同,应"务使唱去人人都晓,不须解说"③、"贵浅不贵深"④。"话则本之街谈巷议,事则取其直说明言。凡读传奇而有令人费解,或初阅不见其佳、深思而后得其意之所在者,便非绝妙好词"⑤。"即有时偶涉诗、书,亦系耳根听熟之语,舌端调惯之文,虽出诗、书,实与街谈巷议无别者","能于浅处见才,方是文章高手"⑥。而早期的戏剧创作,在语言上,所遵循的正是贵浅显这条道路。如南戏《张协状元》,"它又更没活路,你又更没亲故,盘缠怎生区处"(第十九出【尹令】)⑦,"我不为多来不为娘,头发剪了终须再长"(第二十出【懒画眉】)⑧,"因缘因缘,心坚管教石也穿"(第二十五出【滴漏子】)⑨,"我医你救你得成人,你及第,便没恩没义"(第三十五出【五更传】)⑩,皆以通俗、浅显

① 《古今小说》,人民文学出版社,1958年,第1—2页。
② 李渔《闲情偶寄》卷一"词曲部·词采第二·忌填塞",《中国古典戏曲论著集成》第7册,第28页。
③ 王骥德《曲律》卷三,《中国古典戏曲论著集成》第4册,第127页。
④ 《闲情偶寄》卷一"词曲部·词采第二·忌填塞",《中国古典戏曲论著集成》第7册,第28页。
⑤ 《闲情偶寄》卷一"词曲部·词采第二·贵显浅",同上书,第22页。
⑥ 《闲情偶寄》卷一"词曲部·词采第二·忌填塞",同上书,第28页。
⑦ 钱南扬校注《永乐大典戏文三种校注》,中华书局,1979年,第99页。
⑧ 同上书,第104页。
⑨ 同上书,第129页。
⑩ 同上书,第161页。

见长。至元人杂剧,为便于观众接受,曾运用大量方言俗语,如煨干就湿、头口、窝盘、脱空、剔留团圆、树叶儿打破头、无明火、歪缠、调三斡四、生磕擦、撒泼、软答剌、钱眼里坐、乞留乞律、撒清、抛撒、没留没乱、料量、黑阁落、急留骨碌等,不少至今仍活跃在人们的口头上。李渔在《闲情偶寄》卷一中曾评价道:"元人非不读书,而所制之曲,绝无一毫书本气,以其有书而不用,非当用而无书也;后人之曲,则满纸皆书矣。元人非不深心,而所填之词,皆觉过于浅近,以其深而出之以浅,非借浅以文其不深也;后人之词,则心口皆深矣。"①在这里,李渔所指称的"心口皆深"的"后人之词",或是针对"与才子佳人写心而快臆"②之类作品。

　　回观明代传奇,大多如是。如邱濬的《伍伦记》,沈德符称其"行文拖沓,不为后学所式;至填词,尤非当行……亦俚浅甚矣"③,徐复祚亦斥其为"纯是措大书袋子语,陈腐臭烂,令人呕秽,一蟹不如一蟹矣"④。郑若庸的《玉玦记》,"独其好填塞故事,未免开钉饾之门,辟堆垛之境,不复知词中本色为何物"⑤。梅鼎祚的《玉合记》,号"士林争购之,纸为之贵"⑥,但以其词句晦涩,使典过多,同样为识者所指斥,谓:"传奇之体,要在使田畯红女闻之而趯然喜,悚然惧;若徒逞其博洽,使闻者不解为何语,何异对驴而弹琴乎"⑦,"文章且不可涩,况乐府出于优伶之口,入于当筵之耳,不遑使反,何遑思维,而可涩乎哉!"⑧典故的堆砌、语言的典奥,自然影响到情节的演述、人物的刻画。如梅鼎祚《玉合记》第四出《宸游》中【前腔】:"神皋,丽色破花朝,尽游处绮薄珠丛春早。笼丝串響,都来五家争巧。风流队里簇歌尘,暗杂衣香袅。望函关,紫气经天,对秦川,绿波萦绕。"⑨此段语句典

① 《中国古典戏曲论著集成》第7册,第22—23页。
② 陆云龙《翠娱阁评选行笈必携》卷首总序,《京本通俗小说》附《清夜神》"前言",第1页。
③ 沈德符《顾曲杂言·邱文庄填词》,《中国古典戏曲论著集成》第4册,第203—204页。
④ 徐复祚《曲论》,同上书,第236页。
⑤ 同上书,第237页。
⑥ 同上。
⑦ 同上书,第237—238页。
⑧ 同上书,第238页。
⑨ 《六十种曲》第6册,第11页。

奥,即便读书人都颇为费解,况普通民众乎? 由此可知,当时的戏曲,所关注的乃是封建士夫之类上层人物,而非普通百姓,难怪演出市场逐渐萎缩,以致局限于仕宦或豪富之家的厅堂、园林。戏曲,这一本来为人民大众所喜闻乐见的艺术形式,以其越来越雅,逐渐淡出普通百姓的视野,由滋生于民间、乡野的粗壮野花,悄然蜕变为有钱、有权人家"养在深闺人未识"的宠物。这自然是个悲剧。

而崛起于民间的花部剧作,却恢复了戏曲通俗的本来面目。其主要表现有三。

一是语言俚俗。剧中大量运用口语、俗语,如《杀货》中货郎所唱【梆子腔】:"猛抬头观见日渐西,寻一所旅店把身栖。你看店门前坐下个风流女,搽脂抹粉笑嘻嘻,手中拿把白纸扇,莫非就是掌柜的? 我欲待上前讲一句话,犹恐傍人讲是非。"[1]这段唱词便非常口语化,且生动活泼,如闻如见,既是在叙事,又是在作内在心理剖白,无一空泛语。其它如人物对白、插科打诨、打牙斗口,方言土语,比比皆是,民歌小调,亦信口吟出。此等例子甚多,不一一列举。

二是所搬演之"事"俗。如《借妻》中的张古董,喜好饮酒,贪小便宜,又很在乎假面子,明明欠下饭店很多酒货,与熟人路遇,偏要邀请其"到酒店上去吃三杯"[2]。然囊中羞涩,又不愿在相识面前丢人,只得预先进店,央店主代为"装个笑脸",将所卖棉线抵押店中,让店主谎称奉送酒菜,以显示其交友之广、友情之重。以明白浅显的语言,将张古董虚伪做作的情态刻画得淋漓尽致,惟妙惟肖。

三是技俗。即加大了插科打诨之类表演。如《串戏》,叙兄妹串戏取乐,先后演《琵琶记》《冻苏秦》《破窑记》《华容道》《断机教子》《白兔记》《刘汉卿白蛇记》《抱妆盒》《荆钗记》《僧尼共犯》等剧,时常借助谐音、误读、悖理、怪诞或情节错乱、模糊人物间伦常关系来制造喜剧效果。《连相》《闹灯》《瞎混》《别妻》《磨房》诸剧,也大多类此。这样做,的确是活跃了舞台气氛,且带有一些初出山野的村俗之气。金陵许道

[1] 《缀白裘》第6册,第14页。
[2] 同上书,第28页。

承在《缀白裘》第十一集《序》中谓:"且夫戏也者,戏也;固言乎其非真也。而世之好为昆腔者,率以搬演故实为事。……若夫弋阳、梆子、秧腔则不然。事不必皆有征,人不必尽可考。有时以鄙俚之俗情,入当场之科白;一上氍毹,即堪捧腹。"①恰道出花部的特色。

第三节　娱　乐　性

戏曲,本来就具有娱乐之功能。但由于受儒家诗教、程朱理学及主流文学的影响,"耻留心辞曲"②的文人、作家,在创作过程中,自觉或不自觉地向"教化"、"载道"的一面倾斜,而淡化了其娱乐功能。所谓"不关风化体,纵好也徒然"(高明《琵琶记》之《水调歌头》)、"分明假托扬传,一场戏里五伦全,备他时世曲,寓我圣贤言"(邱濬《伍伦全备记》之《西江月》)、"从忠孝节义描写性情"(《永团圆》总评)③、"专为劝化世人,不止供耳目娱玩"(《昙花记·凡例》)④,皆可证明。故而,因《拜月亭记》叙男女情事,曾被王世贞斥为"既无风情,又无裨风教"⑤。加之文人剧作家,亦有借戏剧创作以骋才、炫才之意,如梅鼎祚《玉合记》,"宾白尽用骈语,饤饾太繁,其曲半使故事及成语"⑥。邵璨《香囊记》,"以诗语作曲,处处如烟花风柳。……丽语藻句,刺眼夺魄"⑦。而且,有的戏曲批评家,还常以"雅洁"、"学问才情"、"宏丽"、"艳爽"等作为衡量剧作优劣的标准,强调俗语、谑语、市语、方语、讥诮语不可入曲,更助长了这种骈丽文风的形成。如《荆钗记》,尽管"以情节关目胜",但因其古朴尚存,"纯是委巷俚语",被斥为"粗鄙之极"⑧,明显表现出当时文人对通俗文化的排斥。

① 《缀白裘》第 6 册,第 1 页。
② 何良俊《曲论》,《中国古典戏曲论著集成》第 4 册,第 6 页。
③ 《中国古典戏曲序跋汇编》第 3 册,第 1467 页。
④ 《中国古典戏曲序跋汇编》第 2 册,第 1213 页。
⑤ 王世贞《曲藻》,《中国古典戏曲论著集成》第 4 册,第 34 页。
⑥ 沈德符《顾曲杂言·填词名手》,同上书,第 206 页。
⑦ 徐复祚《曲论》,同上书,第 236 页。
⑧ 同上。

元杂剧创作,虽说也出自文人之手,但此时文人的地位,已为新兴政权特殊的文化政策所颠覆,以致沦落为"偶倡优而不辞",与市民阶层人物有了更多的近距离接触,其思想观念发生了一系列变化,视野所及每与中下层人们的生活遭际密切相关,所撰剧作,也往往搬演于都市街衢、瓦舍勾栏或村野乡间,观赏者当然以市井百姓为主。然明代则不同。除晚明的《祁彪佳日记》、张岱的《陶庵梦忆》等文献外,较少看到戏曲演出于勾栏瓦舍、农家场院的记载。当然,特殊的祭祀场合,也偶尔有少量的演出。与此相反的是,规模大小不一的家班大量产生,演出于私家花园、厅堂的载述却不胜枚举。万历间钱岱,曾任湖广监察御史,归故里常熟后,以声色自娱,筑百顺堂以蓄女乐,凡十三人,"宅中每月演戏,亦不过二三次,若檀板清歌,管弦齐响,无日不洋洋盈耳"①,"宴外宾多用男班,而女乐但用之家宴及花朝月夕"②,或作"长夜狂饮,管弦歌舞,甚至达旦"③。钱氏家班,便很具有代表性。戏曲演出作为一种文化消费,在某种程度上来说,已成了上流社会人物生活的点缀与陪衬,远离了普通大众的欣赏层面。至于剧作者,也大多是一些在文坛或地方上具有一定声望的官僚缙绅或家中不乏赀财的文人。由于接触的生活面很有限,他们关注更多的,则是文士的升黜遭际、内在情感的泄导,以致在创作上产生"十部传奇九相思"的局面,观赏性、娱乐性大为减弱,与普通群众的欣赏情趣大相径庭。这正如刘祯等在《昆曲与文人文化》一书中所言:"从创作角度来看,文人是昆曲传奇的创作主体;从接受美学角度看,文人自己又是昆曲艺术的主要欣赏对象。既是创作者又是欣赏对象,其双重身份决定文人在欣赏昆曲作品时,其角度和视野会完全不同于普通观众,他们在欣赏和评价昆曲艺术时会渲染着文人的情趣和特色。"④

① 梧子《笔梦叙》,《香艳丛书》第1册,人民文学出版社,1992年,第325页。
② 同上书,第326页。
③ 同上书,第327页。
④ 刘祯、谢雍君《昆曲与文人文化》,春风文艺出版社,2005年,第79页。

针对这一现象,也有人试图通过创作实践,来改变场上冷淡、戏剧情节板滞僵化的局面。如吴江派代表人物沈璟所作《博笑记》,便是"别开生面的喜剧汇编"①。所收"十个短剧都是作者当时的时事戏。它们不以才子佳人和历史传说人物作主角,而带有时代特点的新进士、县丞、乡宦、起复官、僧道、村妇、商人、流氓、戏子、小偷、小贩都粉墨登场,令人耳目一新。可惜人物描写略嫌单薄,形象不够生动,剧情过于简单,缺乏感染力"②。这一尝试,尽管在当时有一定影响,但后世追步其踪迹者不多。叶宪祖、黄方胤、傅一臣等人,在杂剧创作上,或将才子佳人故事与公案题材相连接,或取民间俗事入曲,或追求情节的曲折多变,也在力图寻觅杂剧振兴与发展的途径。然而,杂剧发展至明、清之交,已是强弩之末,故种种努力,均难以引起回响。

而花部戏曲,则是另外一种情状。它继承了戏曲娱人的传统,在结构、排场、表演的娱乐性上作文章。王国维在论及元剧时谓:

> 元曲之佳处何在? 一言以蔽之,曰:自然而已矣。……彼以意兴之所至为之,以自娱娱人。关目之拙劣,所不问也;思想之卑鄙,所不讳也;人物之矛盾,所不顾也;彼但摹写胸中之感想,与时代之情状,而真挚之理,与秀杰之气,时流露于其间。故谓元曲为中国最自然之文学,无不可也。③

崛起于民间的花部,正是以真挚自然的本来面目,展示于乡野之歌场,与明清之时趋于典雅的传奇、杂剧相比,其娱人功能明显得到强化,所承袭的正是元剧之特色。

仅以《请师》一剧为例,该剧情节十分简单,叙杭州青年周德龙为妖缠绕,特去鼓楼前请王法师捉妖。登场人物亦仅周、王二人,整

① 徐朔方辑校《沈璟集》"前言",上海古籍出版社,1991年,第5页。
② 同上书,第6页。
③ 王国维《宋元戏曲考》,《王国维戏曲论文集》,第85页。

本戏唱词甚少，却大量运用科介、宾白，形成强烈的喜剧效果，使演出场面十分火爆。王法师本来是百无一能，只会"赌钱吃酒括小官"①，靠胡吹乱侃骗些银钱花花。既自称是捉妖高手，却连行头——捉妖的法衣都是花二钱四分银子租来的。捉妖请何路神仙都不懂，却搬出寿星老儿来搪塞，因其"头光秃秃的"②，像个鸭蛋，故把寿星称为鸭蛋头菩萨，又装模作样、故弄玄虚，以此惹出许多笑话，活跃了舞台气氛。

又如，他与周德龙对话时，明明称对方曰"周大爷"，却又问其姓啥，若搬演于场上，无疑会引起一片笑声。然而，这类错误在现实生活中确实是时有发生，但大多出现于当事者心不在焉时，人们对此似乎并不在意。但是，一旦把这一现象转化为戏剧对白时，其幽默诙谐的意味便得以彰显。还有，既已知晓周德龙之姓，其父之姓自然无须再问。而此剧的作者在安排情节时，却采取了悖理思维，先问子之姓氏，再问其父何姓。当得知他们父子同姓时，却又连称"难得难得"。作者正是利用这种思维上的违逆常情、认识上的反差，酝酿出浓郁的喜剧氛围。这正如有人所说："当他听了对方的解释与自己的想象毫不相干，完全出乎自己的意料之外，于是，那种紧张心理完全松弛，便构成了剧烈的变化。这种变化引起了身体各个器官激烈的动荡，就引起了笑。康德于是得出结论说：'在一切引起活泼的撼动人的大笑里必须有某种荒谬背理的东西存在的。'"③

以一般情况推论，王法师的"父子同姓，难得难得"的赞语确实是有些悖理，然结合王法师本人的出身来看，又似乎有些道理。据王法师称，"嫡姓原是金，三岁上死了老子"，其母"转嫁了城隍庙里的王道士"，"王是拖油瓶姓"。④ 故既姓金又姓王。王法师是站在自身的角度，打听别人父子是否同姓的，虽说悖逆一般的人情事理，却仍合其自

① 《缀白裘》第 6 册，第 83 页。
② 同上书，第 86 页。
③ 戴平《戏剧——综合的美学工程》，上海人民出版社，1988 年，第 196 页。
④ 《缀白裘》第 6 册，第 89 页。

身的思维理路,有合乎局部情理的一面。此类场上语言,看似粗鄙,其实,精妙之处却深蕴于其间。剧中王法师本来捉妖乏术,故而才东拉西扯、装腔作势,一旦被人看出破绽,提出质疑,他又凭借游走江湖的生活经验,使出坑蒙拐骗的惯用伎俩,以如簧之巧舌,把周德龙"忽悠"得晕头转向,信以为真。短短一段对白,把王法师油滑刁奸、应对敏捷、老于世故的个性淋漓尽致地表现出来。其实,民间装神弄鬼者不乏其人,他们既以此为谋生手段,自然掌握一些足以骗人的看家本领。王法师的能言善辩、指山说磨、惯于掉谎,足以说明这一点。此类事件,百姓也许见惯不怪,习以为常,但演出于场上,就具有强烈的讽刺效果。沈璟《博笑记》,虽叙及某起复官被恶僧剃去头发、养肥身躯以冒充活佛骗取钱财之事,然排场板滞,曲文过多,情节发展却又过于舒缓、平直,语言也乏幽默之趣,故博人一笑,实在不易。两剧取材虽相去不甚远,但因作者身份的不同,剧作所体现出的风格也大相径庭。前者充满着民间艺术的粗犷、尖辣气息,后者虽意在针砭世风,但却明显流露出士大夫阶层的审美情调。

胡适在论及通俗文学时说:"中国文学史上何尝没有代表时代的文学?但我们不该向那'古文传统史'里去寻,应该向那旁行斜出的'不肖'文学里去寻。因为不肖古人,所以能代表当世!"①崛起于民间的花部,"产生于大众之中,为大众而写作","表现着另一个社会,另一种人生",反映的是普通百姓的"生活和情绪",而且是"大胆的、称心的不伪饰的倾吐"。②尽管是"旁行斜出"的"不肖"文学,但却能"代表当世",具有新生事物的鲜活生命力,无论是内容、语言,还是排场、表演,都能体现这一特色。戏剧既是写给"读书人与不读书人同看"③的,就必须做到雅俗共赏,以其凸显的娱乐性,征服人的眼球。

当然,风格近似于《请师》一剧者甚多,如《磨房》《串戏》《看灯》《打

① 胡适《白话文学史·引子》,《胡适文集》第 4 册,人民文学出版社,1998 年,第 22 页。
② 郑振铎《中国俗文学史》,《郑振铎全集》第七卷,第 14 页。
③ 《闲情偶寄》卷一"词曲部·词采第二·忌填塞",《中国古典戏曲论著集成》第 7 册,第 28 页。

面缸》等,大多类此,不赘举。

第四节 灵 活 性

 任何一种艺术样式,当它发展至十分成熟时,往往会形成一成不变的格局,也就预示着该艺术的衰微与消歇。如元杂剧一本四折,每折唱一宫调,每剧限同一种角色演唱,形式比较规整,长短适中,且每折的戏份也比较匀称,体制可谓完善。然而,不论搬演故事内容繁简、多寡,均由四折的篇幅来承担,尽管有外加的"楔子"可以弥补些许缺憾,但给剧本的写作毕竟会带来许多限制,使得有些剧情未能充分展开,只能借助过场戏略作交代,人物性格也很难得到细致刻画,有的又因情节甚简,然按杂剧体制的要求,不得不扩展为四折,故往往借助一连串的曲文演唱,来弥补情节的不足,使得剧作结构松散,造成场上的冷淡。而南戏与后世之传奇,篇幅长短无严格要求,不论是否主要角色,凡登场人物,皆可演唱,所唱曲调也富于变化,较元杂剧来说,自然有许多优长之处。然而,"传奇的大病在于太偏重乐曲一方面;在当日极盛时代固未尝不可供私家歌童乐部的演唱;但这种戏只可供上流人士的赏玩,不能成通俗的文学。况且剧本折数无限,大多数都是太长了,不能全演,故不能不割出每本戏中最精彩的几折,如《西厢记》的《拷红》,如《长生殿》的《闻铃》、《惊变》等,其余的几折,往往无人过问了。割裂以后,文人学士虽可赏玩,但普通一般社会更觉得无头无尾,不能懂得"。[①] 传奇剧动辄四五十出,需很长时间才能演完,不要说演者疲惫不堪,观众也会不堪劳顿,昏昏入睡。而花部剧作,乃出自民间艺人或下层文人之手,既无须与诗文争名,也没必要像士大夫文人那样借曲炫才,以尚雅博取时誉,所追求的不过是便演、耐看,故在编写剧本上,大都遵循几项原则。

 一是彻底改变传奇剧"长篇巨制"的格局,化长为短。短小剧目的

[①] 胡适《文学进化观念与戏剧改良》,《胡适文集》第3册,第93页。

纷纷出现,成了当时流行于乡野的文化快餐。如《花鼓》《偷鸡》《落店》《途叹》《问路》《探亲》《相骂》《过关》《闹店》《戏凤》等,大都比较短小。这一短剧的形成,大致有几方面的原因,首先是受折子戏选本的影响。传奇剧至后来,既然很少有全本演出,常演者大多为剧中之精彩片段,折子戏选本的出现,很可能与此有关。艺人受此启发,或借传奇剧中的某一人、某一事而敷衍生发,成一新剧,或凭借生活经验的积累,重新结构一短剧。其次是戏班的搭建,仅装裹一项便需花很多钱,一般人供养不起,故演艺人员不宜太多。剧本的创作,自然应量体裁衣,根据演员阵容,而构筑戏剧情节,但必须艺精。所以,当时流行的剧目,多为登场人物不多的小戏,以两、三个角色者居多。再次是从接受者方面考虑,花部戏班,大多活跃在乡间,百姓忙于生计,不可能都有空闲看连台大戏。小戏的出现,恰满足了这部分人的审美需求。如此看来,短剧的形成,有着多方面的因素。

二是抓住生活的某一细节,恣意渲染,在琐细小事上做出"戏"来,充分发挥小戏灵活多变的特色。花部剧作,似乎对才子佳人的题材无多大兴趣,而关注最多的却是家长里短、乡间趣闻、身边细事。《探亲》《相骂》所反映的正是此类题材。乡里婆婆欲往城里看望女儿,给亲家所带礼物,无非是面窝窝、扁豆角、茄子、菱角之类的土特产,而城里亲家"是有前程的人家",穿"时样服色",泡松萝茶,但招待乡下来的客人却不过是"韭菜炒豆腐一碗,豆腐炒韭菜一碗"[①],乡民的淳朴与城里人的悭吝形成鲜明对比。而且,婆媳关系历来是微妙又复杂的话题。女儿见妈,不断诉说受婆婆欺压的"苦楚";婆婆见亲家,又自然编派儿媳诸多不是,由此引出两亲家母之间的一场打骂、厮闹。情节虽说很单纯,却真实反映了城乡下层百姓的生活情态、风俗习惯以及思想观念的差异,揭示了亲戚间的矛盾焦点所在,有着浓郁的生活气息。此剧经改编后,取名为《两亲家母顶嘴》,由五音戏演出于当今舞台,依然深为观众喜爱。又如《磨房》,叙书生孔怀进京谋取功名,杳无音讯,

① 《缀白裘》第3册,第194页。

婆婆却将儿媳"打在磨房中挨磨"①，百般蹂躏，并指使女儿执鞭杆督工。小叔子孔亨，同情嫂嫂遭际，劝止妹妹，并一起帮助嫂子推磨，通过调侃、逗乐，将悲剧变成喜剧。

《花鼓》所反映的是民间艺人的平凡生活，故将民间小曲入戏，如【凤阳歌】："说凤阳，话凤阳，凤阳元是好地方。自从出了朱皇帝，十年倒有九年荒。（打锣鼓介）大户人家卖田地，小户人家卖儿郎；惟有我家没有得卖，肩背锣鼓去街坊。（打锣鼓介）"②【花鼓曲】："好一朵茉莉花，好一朵茉莉花，满园的花开赛不过了他。本待要采一朵带，又恐怕看花的骂。"③最后尾声所唱："被人嘻笑元何故？（净、贴各作身段合）只为饥寒没奈何。"④真实道出了下层艺人为生活所迫，逢场作戏背后所隐藏的苦悲与无奈。《连相》所叙述的内容，近似于《花鼓》，所反映的也是下层艺人"只为饥寒二字，终朝两脚奔波"⑤的生活遭际，亦时而引用民间曲子，如："姐儿门前一棵槐，槐树底下搭戏台，他做师傅点鼓板，他做副末把场开。吓打打吹锁呐，汤汤汤把锣筛，引出正旦小旦来。"⑥则似为民间戏曲艺人的夫子自道。

《看灯》《闹灯》，展示的则是民俗活动。曾多次将【灯歌】组织入情节结撰。《借靴》，既写出平民百姓得穿新靴之非常不易，又善意地嘲讽了张古董因爱靴、惜靴、借靴所流露出的过于吝啬的性格缺陷。总之，所搬演的虽说是生活末节，却是身边时常发生之事。尽管没有动荡的情节、迭起的悬念，却因其"戏"味十足，给人以如闻如见之感，显得分外亲切。

三是追求排场的热闹与演技的精湛。按照传奇剧的惯例，往往是先由翁媪上场，交代事情起因，然后引出生或旦登场，是为剧情之开端。此后则按部就班，逐渐地将剧情向高潮推进，节奏甚为缓慢。而

① 《缀白裘》第 6 册，第 183 页。
② 《缀白裘》第 3 册，第 47 页。
③ 同上书，第 48 页。
④ 同上书，第 53 页。
⑤ 《缀白裘》第 6 册，第 6 页。
⑥ 同上书，第 9 页。

花部比较短小，难以铺展复杂的情节，故必须尽快入戏，以热闹的排场瞬间渲染出欢乐气氛。如《看灯》一剧，仅是借助公子、僧人、瞽者、王大娘、外甥女、胡老汉等人之视角，逐一表现看花灯场面之热闹，并略叙各人之身份、经历，似无多少情节可言，但非常注重场上演出之效果。于剧前提示说："此出虽系游戏打诨，然脚色不多，不能铺张，须旦多、面多，随意可以增入；并各样花灯俱可上场，令观者悦目喝采也。"①在明初，杂剧家朱有燉，亦曾借助歌舞或群舞之闹景，救助剧作情节疏冷之失。然而，繁盛的歌舞场景，满眼的绮丽风光，不过是藩王豪侈生活的点缀。热闹场景所掩饰的是内在的空虚。而《观灯》则不然，它是在展示各类灯景的同时，还叙述了社会底层各类人物的生存状况、价值追求以及相互交往情状，是民俗文化研究的难得资料。如此，便大大丰富了场上演出之内容，取得"观者悦目"的良好效果。

若使"观者悦目"、喝彩，当然还要靠演技的精湛。这里仍以《请师》为例。当周德龙问及王法师所带是否法衣时，王故意"作反穿介"。当周提醒对方"是这样一翻"时，王声称"只管翻列翻的，待我来穿子你看"，然后，"将法衣铺地打觔斗穿介"②。法衣铺地、翻打筋斗、就势穿衣等一系列动作，均须在一瞬间完成，其难度是相当大的。笔者曾见豫剧《抬花轿》中待嫁女子周凤莲，有甩衣、穿衣之类动作，已觉不易。但那是站着边舞、边唱、边试穿嫁衣，此为翻筋斗后穿衣，随即站起，演技上的要求自然更高。还有，加大打斗动作，活跃了舞台场面。如《打店》，叙武松投宿十字坡孙二娘所开黑店，并发现孙"眉来眼去"，行动诡秘，疑其中有诈，刚到客房，即"将灯照两角，左边摸墙踢三脚；右边推墙打三拳，关门，又拿灯照门，熄火放半边，上台困介"③。孙意欲暗算，"上，打飞脚，立中场介"，"看两边门角，摸门，用簪拨门闩，双手掇

① 《缀白裘》第6册，第56页。
② 同上书，第87页。
③ 同上书，第24页。

左右两边门摸进,坐地听,又摸生脚,踢跌出门,飞脚下"①。武松则"跳下台,将手扭膝碎,上台立介"②。孙"持刀上,插地坐起,看两角,将刀拨门,直刺进去,生跳下,用扭打,刀各落地"③。然后,两人"打黑拳一路,生踢贴下,生摸出门,拾刀,贴持棍上,打落刀,生踢落贴棍"④,踢中孙下腹,孙逃下,武追赶。武打设计如此精细、丰富,在杂剧、传奇等剧作中并不多见。现今舞台上流行的京剧《三岔口》之武打设计,殆受其影响。

四是在画面的切换与连接上努力探索。如前所述,《借妻》一剧,叙书生李成龙,为谋得进京求取功名的盘缠,遂借朋友张古董之妻,双双去亡妻娘家认亲,以求得资助,并约定天黑前返回。不料,岳父母强行挽留,无计脱身,遂坐到天亮。张见妻不回,十分焦躁,欲出城迎接,却被守城军士锁进月城。该剧于《月城》一出,在同一舞台空间,安排两个场景,旦角的演唱与自白,在场子中间进行,而张古董的表演,则在"左场角"完成。表演虽说是在同一舞台,但所代表的却是两个场景:一为月城,一为闺房。作品将两个距离甚远的场景,组合、连接于同一个表演场所,这不仅在不同情景的对比中,强化了喜剧效果,还扩大了戏曲表现现实生活的空间。此类场景的拼接与组合,在传统戏剧中是很少见的,某种程度上说,是一次有意义的尝试与探索。电影艺术的表现手段有所谓"蒙太奇",大意是说通过画面的有机组接,"使其可以通过形象间相辅相成的关系,产生连贯、呼应、悬念、对比、暗示、联想等作用"⑤,用此技法处理镜头的连接和段落的转换,可以使全片达到结构完整、条理通畅、展现生动、节奏鲜明的要求,有助于充分揭示画面的内在涵义,增强艺术感染力。本剧画面的连接、组合,恰体现了这一特色。

花部作为崛起于清代中叶的戏曲样式,无论是剧本创作,还是场

① 《缀白裘》第 6 册,第 24 页。
② 同上书,第 25 页。
③ 同上。
④ 同上。
⑤ 《辞海》,上海辞书出版社,1980 年,第 1627 页。

上搬演,都有着许多足供探讨的丰富内容。认真总结这一宝贵的文化遗产,不仅有助于我们对戏曲发展规律的认识与理解,对于振兴与繁荣当今的戏曲,也有着重要的启示意义。

第八章
江苏戏曲文化史论纲

引　言

党的十八大以来,习近平同志曾多次强调中华传统文化的历史影响和重要意义,并赋予其新的时代内涵。2013年11月26日,他在山东曲阜考察时说:"一个国家、一个民族的强盛,总是以文化兴盛为支撑的,中华民族伟大复兴需要以中华文化发展繁荣为条件。"戏曲的振兴与发展,无疑也是中华文化发展繁荣的重要内容。2014年"两会"期间,他又强调指出:"要从弘扬优秀传统文化中寻找精气神。"作为主要艺术表现形式的戏曲,尤其是优秀戏曲,无疑是传统文化的重要载体。

江苏历来以文化大省著称,而江苏的戏曲文化更是为人们所推重。如果说元代杂剧的发展重镇,基本集中在北方,分布在元代京师大都(今北京)、山西平阳(今山西临汾)、山东东平(今山东东平)这三个地域的作家群,代表了元代戏曲创作的主要成就,那么,明清传奇戏的创作,江苏籍的作家则占据着无可争议的主流地位。

江苏的戏曲文化发展,体现着自身的鲜明特色:一是戏曲作家的群体性;二是戏曲流派的丰富性;三是戏曲艺术的创新性;四是演出市场的拓展性;五是研究阵容的严整性。这些特点,对中国戏曲的发展均产生深远影响。中国戏曲由成熟向发展过渡的节点,就体现在江、浙一带尤其是江苏的戏曲文化上。

具体而言,在戏曲声腔变革上产生深远影响的昆山腔,就发源于苏南的昆山一带。南戏的余姚腔,早在明代中叶就流传至苏北的徐州

等地,引发了当地戏曲声腔的生成。据明隆庆间刊《丰县志》记载,嘉靖间丰县城隍庙内即建有戏楼。南京附近高淳的乡间,至今尚有多处古戏台,有的则建于元代。恰说明戏曲演出在江苏南、北各地均十分活跃。清代戏曲名著《桃花扇》与《长生殿》的创作或演出,均与江苏有很深的内在联系。花部的形成与发展,与扬州地域文化息息相关。① 较早的一部戏曲总目——黄文旸所编《曲海目》(又称《曲海总目》),就产生于江苏扬州。

在明、清戏曲发展史上,为前人述及且被当今学者认可的戏曲流派,不过吴江派、临川派、昆山派、骈绮派、越中派、苏州派等数家而已,这其中的吴江派、昆山派、苏州派、骈绮派皆产生于江苏。1935年由上海商务印书馆出版的卢前《明清戏曲史》一书,专列"明清剧作家之时地"一章,共开列戏曲作家234人。其中江苏籍作家105人,占44.9%。而浙江仅次于江苏,凡81人,占34.6%。而山西、陕西、湖北、湖南、四川、福建、贵州、河南、河北、山东、广东等地,多者四五人,少者仅一人。尽管这一统计肯定不完全,但江苏一地剧坛之繁荣,则可以想见。难怪卢前在书中感叹:这一时段的戏曲作家,"若论籍贯,以吴人为多,浙人次之","可知二代作者,实以江南为盛"。② 刘水云所著《明清家乐研究》(上海古籍出版社2005年版),附有"明清家乐情况简表",收有412个家班,其中江苏有187个,占所收家班总数的45%。

还有,入清后,第一个将戏曲艺术产品与商品捆绑发售之事,就发生在江苏。就近代戏曲而论,京剧大师梅兰芳为江苏泰州人。江苏境内的剧种,有京剧、越剧、吕剧、锡剧、扬剧、梆子、柳琴、柳子、淮剧、淮海戏、童子戏、昆剧、四平调、丁丁腔、滑稽戏、丹剧(丹阳)、山歌剧(海门)等近20个,仅徐州就有7个剧种,占1/3强,足见江苏戏曲在中国戏曲史上有着举足轻重的作用。

著名学人吴梅所撰《中国戏曲概论》(1926年),虽迟于王国维的《宋元戏曲史》(1915年)十一年,但他系海内外公认的曲学大师,与王

① 参看赵兴勤《花部的兴盛与扬州地域文化》,《东南大学学报》2008年第6期。
② 卢前《明清戏曲史》,《卢前曲学四种》,中华书局,2006年,第8页。

国维双峰并峙,是中国戏曲史研究的奠基人,被誉为近代"著、度、演、藏各色俱全之曲学大师"①。国内一流的戏曲史研究专家,差不多都是他的弟子,如著名学者钱南扬、卢前、任中敏、王季思、万云骏等。

著名学者浦江清谓:"近世对于戏曲一门学问,最有研究者推王国维与吴先生两人。静安先生在历史考证方面,开戏曲史研究之先路;但在戏曲本身之研究,还当推瞿安先生独步。"②

对"江苏戏曲文化史"进行梳理,意义主要有二:一是江苏戏曲在中国戏曲史上的特殊重要地位,迫切要求大力加强江苏戏曲文化史的研究;二是江苏戏曲文化是江苏特色文化的标志性符号,对它展开深入研究,将会开拓江苏地域文化史研究的新领域,对发掘并弘扬江苏的地域文化,强化江苏的生态文明建设具有积极促进意义。

至于其价值,约有如下数端。一是在戏曲史研究方面,通过对江苏戏曲流派形成与传承的梳理,充分论述江苏戏曲文化在中国戏曲文化史上的重要地位。二是在戏曲文化史研究方面,追索江苏戏曲与江苏区域特色文化发展内在的联系。江苏戏曲丰富了江苏区域特色文化的内涵;江苏区域文化也为戏曲文化的丰富与完善提供了足够的条件。三是在弘扬江苏特色文化方面,江苏戏曲以其鲜明的特色、醇厚的文化价值以及勇于开拓创新的主体精神,不仅成为江苏文化的典型符号,在某种意义上说,在全国戏曲文化建设领域也具有引领意义。四是在学术研究的深入和拓展方面,可以弥补当下研究的不足。目前还没有一部专著对江苏戏曲文化进行过全面的梳理和总结,这与江苏戏曲大省的历史地位不相符合,与江苏经济、文化大省的现实地位也不相匹配,没有反映出江苏戏曲研究学者的真正实力。

第一节 江苏戏曲文化的历史脉络

中国古代戏曲,是融合音乐、舞蹈、杂技、武术、文学、美术以及人

① 王玉章《霜厓先生在曲学上之创见》,《戏曲》第 1 卷第 5 期,1942 年。
② 浦江清《悼吴瞿安先生》,《戏曲》第 1 卷第 3 期,1942 年。

物扮演等各种因素而形成的综合艺术。戏曲艺术是中国独有的艺术形式,源于人类意识深处"戏仿"与模拟的本性。从不自觉的模仿到自觉的表演,从下意识的行为冲动到理性原则支配下的艺术构成,在戏曲的生成过程中,经历了一个由混沌到清晰、由晦杂到严整的蜕变过程。从伎艺生成及传播的角度研究戏曲,打通戏曲流播诸媒介间的转换关节,是把戏曲学上升到本体高度,构建"大戏曲观"与"大戏曲史观"的必要手段。秦汉种类繁多的伎艺,以各种表演形式出现于不同场合,丰富、完善着古代的艺术,为戏曲的诞生作了很好的铺垫。[①]

(一) 先秦、两汉的歌舞、百戏

上古之时,人们考察事物的思维路径,基本上是由人而观物,由物而察人,法天则地,因循自然,故乐器、伎艺的产生,当与时人受自然界外物的启迪有关。

《吕氏春秋·仲夏纪·古乐》谓:"帝颛顼生自若水,实处空桑,乃登为帝。惟天之合,正风乃行,其音若熙熙凄凄锵锵。帝颛顼好其音,乃令飞龙作效八风之音,命之曰《承云》,以祭上帝。"又谓:"帝尧立,乃命质为乐。质乃效山林溪谷之音以歌。"[②]《承云》之曲究竟是何种情态,已无从查考,但由上引文献来看,世人受自然界风响的启发而创作乐曲,却是不争的事实。据专家对河姆渡出土的古乐器——埙的考证,它的出现,当在6 000年前。徐州地区至今仍有不少人吹奏的埙,就是在这一基础上发展起来的。

- **击壤之戏**

宋代郭茂倩《乐府诗集》卷八三"杂歌谣辞一"收有帝尧之时的《击壤歌》一首,引《帝王世纪》曰:"帝尧之世,天下大和,百姓无事。有八九十老人击壤而歌:'日出而作,日入而息。凿井而饮,耕田而食。帝

[①] 参看赵兴勤《中国早期戏曲生成史论》,第12页。
[②] 《吕氏春秋》,岳麓书社,1989年,第34页。

何力于我哉。'"①其实,击壤乃古时的一种游戏。据《太平御览》卷七五五引三国魏邯郸淳《艺经》:"壤,以木为之,前广后锐,长尺四,阔三寸,其形如履。将戏,先侧一壤于地,遥于三四十步,以手中壤敲之,中者为上。"②其实,这一伎艺在 20 世纪五六十年代的徐州一带尚普遍存在,但不叫击壤,另名为打柆(读 tái,取其音同,故借用此字)。所谓"柆",即是树上砍下来的长不足二市尺的木棍。游戏时,地上画一横线,横一柆于靠近线约一尺处,另一人立于远在十数步之外的另一线外,持柆相投,若将横于线内之柆投出线外,即为胜。可知,这正是古代击壤游戏在徐州一带的遗存。遗憾的是近年来儿童游戏项目骤增,打柆之戏便近乎绝迹。至于《艺经》所称,壤"阔三寸",显然是经后人改造的产物。古时人烟稀少,树木众多,人们在空闲之际,就地取材,游戏自娱,故打柆之戏,当最接近于古时击壤之风貌。且这一投掷方式,也与古代人们狩猎之时动作、行为极为相似,可以视作对猎取野兽行为的一种模仿。此类活动,不仅愉悦了身心,也锻炼了劳动技巧。它的产生,是与劳动手段息息相关的。

● 大舞

有的伎艺,则是人们为保障健康生存而采取的一种特殊手段。宋人罗泌《路史》卷九"前纪九"谓:"阴康氏之时,水渎不疏,江不行其原,阴凝而易闷,人既郁于内,腠理滞著而多重腿,得所以利其关节者,乃制为之舞,教人引舞以利道之,是谓大舞。"③阴康氏乃古帝名。由此可知,在远古之时,人们已具有与生存环境顽强抗争的保健意识。当洪水肆虐、河流横溢之时,空气阴湿,满目泥泞,致使人们"筋骨瑟缩",

① 末句沈德潜《古诗源》作"帝力于我何有哉"。《乐府诗集》第 4 册,中华书局,1979 年,第 1165 页。
② 《太平御览》第 4 册,中华书局,1960 年,第 3351 页。王应麟《困学纪闻》卷二〇、车若水《脚气集》、张淏《云谷杂纪》卷二、高似孙《纬略》卷四、王祯《王氏农书》卷一四、周祈《名义考》卷四、陶宗仪《说郛》卷八〇、《钦定授时通考》卷四〇、陈元龙《格致镜原》卷六〇等,均曾叙及。
③ 罗泌《路史》,文渊阁四库全书本。

大多患上"重䐉"之类的病,据其症状,很可能是类风湿关节炎。面对这一恶劣的生存环境,人们不是消极等待,坐受其害,而是因势利导,编大舞以"通利关节",驱散阴凝之气,增强自身抵抗力。若《路史》所言有据,当时还出现了近似于领操员的"引舞"。可见,所谓"大舞",已成了涵盖面甚广的全民性的自觉健身活动,自然也是江苏歌舞之源。

● 大风歌及伴舞

据《史记·高祖本纪》载,十二年(前195),"高祖还归过沛,留置酒沛宫。悉召故人父老子弟纵酒。发沛中儿,得百二十人,教之歌。酒酣,高祖击筑,自为歌诗曰:'大风起兮云飞扬,威加海内兮归故乡,安得猛士兮守四方。'令儿皆和习之。高祖乃起舞,慷慨伤怀,泣数行下"。① 高祖刘邦回归故里,为乡亲们热烈的欢迎场面所感动,以至翩然起舞。可知,多达"百二十人"的习歌的"沛中儿",表演时,不可能仅仅是歌,当是载歌载舞。有此外在环境的感染,刘邦才会"慷慨伤怀",不自觉起舞而歌。恰说明古徐州一带,有着能歌善舞的优良传统,堪称礼乐之邦。倘若平时没有良好的艺术素养,刘邦仓促归来,在没有任何事先训练的情况下,乡亲们怎能集结起庞大的歌舞队伍,且当场表演呢? 正因为有此类大型表演,故"至孝惠时,以沛宫为原庙,皆令歌儿习吹以相和,常以百二十人为员"②。

● 东海黄公

"东海黄公",是汉代唯一的带有一定故事情节的表演伎艺。古代及后世论者,往往将之归于汉代百戏之范畴,用今日之观点看来,其实是不够妥当的,百戏所演节目,一般不具备故事情节。秦、汉百戏,往往是歌舞、杂耍之类表演伎艺,而《东海黄公》则不然。张衡《西京赋》曰:"东海黄公,赤刀粤祝,冀厌白虎,卒不能救。"据李善注,东海黄公即是

① [日]泷川资言《史记会注考证》卷八"高祖本纪第八",北岳文艺出版社,1999年,第80—81页。
② 《汉书》卷二二"礼乐志第二",《二十五史》第1册,第470页。

"能赤刀禹步,以越人祝法厌虎者"。《西京杂记》卷三载其事甚详,谓:

> 有东海人黄公,少时为术,能制蛇御虎,佩赤金刀,以绛缯束发,立兴云雾,坐成山河。及衰老,气力羸惫,饮酒过度,不能复行其术。秦末,有白虎见于东海,黄公乃以赤刀往厌之。术既不行,遂为虎所杀。三辅人俗用以为戏,汉帝亦取以为角抵之戏焉。①

值得注意的是,河南南阳汉画像石中,恰有反映东海黄公故事的石刻:年轻时的东海黄公手持兵器,将猛虎打得狼狈逃窜;老虎张牙舞爪,扑向年迈的黄公。黄公匆忙招架,处境极险,大有为虎所伤之势。画面所反映的,竟然与《西京杂记》完全一致。② 或称此戏"来自海东南,亦非中国之旧有"③,聊备一说。

东海,现在的东海,是指长江口以南、台湾海峡以北一带海域,即福建、浙江、上海之海岸。崇明岛即处于长江之口,分长江为南、北二口。而在古时,一般却是指的徐州一带。《礼·王制》:"自东河至东海,千里而遥。"注曰:"徐州域。"徐州,据《后汉书·地理志》,后汉之时为郡国,下辖东海、琅琊、彭城、广陵、下邳。所辖地域,大致相当于今山东诸城以南、江苏扬州以北、山东兖州、江苏徐州以东这一大片地域。另据《汉书·地理志》记载,西汉时置东海郡,下辖三十八县,其中如郯(今山东郯城)、兰陵(今山东峄县)、良成(在今邳州西北八十里)、戚(今山东滕县南)、开阳(今山东临沂境内)、海曲(今山东日照西)、南成(今山东武城县西)、祝其(今江苏赣榆县南)、临沂(今山东临沂)、容丘(今江苏邳州北)、平曲(今江苏沭阳县东北)。如此看来,汉代东海郡之域,大致相当于山东东南部、江苏西北部一带。无论是后汉的郡国徐州,还是西汉的东海郡,都指的是今黄海沿海苏、鲁相连接的地区。古人所指称的东海,一般来说,大都是指的今之黄海。

① 葛洪《西京杂记》,中华书局,1985年,第16页。
② 参看刘文峰《从南阳石刻画像看汉代的乐舞百戏》,《河南戏剧》1983年第4期。
③ 《台静农论文集》,安徽教育出版社,2002年,第34页。

● 汉画像石中的歌舞

汉代伎艺,非常注重传播符号的嫁接与组合。在汉代歌舞中,却将乐师的一些功能,也吸收进舞蹈。山东梁山出土的汉画像石,"画分两层,上层为吹排箫、吹竽、抚琴、击节等乐人。下层中为建鼓,二人边击边舞。左边有男女二人对舞"①,将打鼓动作艺术化,转化为舞蹈动作的重要组成部分。山东滕县出土的汉画像石,"画中部一人踏鼓起舞"②,此虽说可能是从"操牛尾投足而歌"演化而来,但在艺术品位的追求上却大不相同。"投足而歌",不过是以"投足"而节制歌唱,说不定是一种下意识的动作,而"踏鼓起舞",是以足尖敲击鼓面,发出咚咚声响,将舞蹈与伴奏集于一身。江苏徐州发现的汉画像石,是"两人执鼓槌击鼓而舞"③,同样是将击鼓动作熔为舞蹈身段。它如《盘鼓舞》(《七盘舞》)、《巾舞》、《建鼓舞》等,大多如是。这一舞蹈动作(即符号),若再按照常规的意义去理解,显然是不够的。至于舞蹈艺术的组合,则更多见于古代典籍与文物。如《鱼龙曼衍》,当起源于古时之拟兽舞。但发现于江苏徐州的一块汉画像,"画左下残缺。中间上部有一兽形人正在击鼓,左上方有吐火伎人和虎戏,右边有龟戏、鱼戏、雀戏等"④,其实即是拟兽舞、幻术、角抵等多种表演伎艺、动作的组合。还有,《东海黄公》则是拟兽舞、巫舞、角力等伎艺的连接。这种多种传播符号的连接与组合,对于扩大艺术作品的内容涵盖面,增强其表现生活的力度,无疑起到积极的推动作用,促进了表演艺术的整合、融汇,为戏剧艺术的诞生提供了适宜的温床。

(二) 唐、宋之伎艺

唐、宋时,江苏伎艺亦十分繁荣,兹略举数例如下。

① 刘恩伯编著《中国舞蹈文物图典》,上海音乐出版社,2002年,第146页。
② 同上。
③ 同上书,第149页。
④ 同上书,第150页。

● 俳优杂戏

如"崔铉惧内":

> 崔公铉之在淮南,尝俾乐工集其家僮,教以诸戏。一日,其乐工告以成就,且请试焉。铉命阅于堂下,与妻李坐观之。僮以李氏妒忌,即以数僮衣妇人衣,曰妻曰妾,列于旁侧。一僮则执简束带,旋辟唯诺其间。张乐命酒笑语,不能无属意者,李氏未之悟也。久之,戏愈甚,悉类李氏平昔所尝为。李氏虽少悟,以其戏偶合,私谓不敢而然,故且观之。僮志在发悟,愈益戏之,李果怒骂之曰:"奴敢无礼,吾何尝如此?"僮指之,且出曰:"咄咄!赤眼而作白眼,讳乎?"铉大笑,几至绝倒。①

崔铉其人,新、旧《唐书》皆有传。"武宗好蹴鞠、角抵,铉切谏,帝褒纳之",会昌时,曾拜中书侍郎同中书门下平章事,后以事出为淮南节度使。② 所谓崔公铉,当即此人。崔铉家僮,熟悉崔铉惧内之情状。在专业人员的指导下,一旦学会表演伎艺,竟然就地取材,随时编演,将"李氏平昔所尝为",精心揣摩,提炼加工,恣意搬演,尽情发挥,以至崔妻李氏"果怒",演技之逼真可以想见。

崔铉任职于淮南。淮南道,唐初设都督府,肃宗乾元初年,置淮南节度使,治扬州,辖境包括扬、楚、和、滁、濠、寿、庐、舒、蕲、黄、沔、安、申、光等地。蕲,今在湖北东北部,即蕲春。沔州,即湖北汉阳一带。安,唐代的安州,即今湖北安陆。黄,黄州,今为湖北黄冈。申,申州,今河南信阳。光,光州,今河南潢川县。楚,即今江苏淮安。而和(今安徽和县)、滁(今安徽滁州)、濠(今安徽凤阳)、舒(今安徽舒城)、庐(今安徽合肥),均在今安徽省境内。由此可见,淮南道大致相当于今江苏、湖北、安徽、河南,长江以北、淮河以南这一区域,治所为扬州。可见,崔铉惧内之剧,当表演于扬州。

① 无名氏《玉泉子真录》,陶宗仪《说郛》卷四六下。
② 《新唐书》卷一六〇"列传第八十五",《二十五史》第6册,第4650页。

● 宣州土地

郑文宝《江南余载》卷上:"徐知训在宣州,聚敛苛暴,百姓苦之。入觐侍宴,伶人戏作绿衣大面若鬼神者。旁一人问:'谁?'对曰:'我宣州土地神也,吾主人入觐,和地皮掘来,故得至此。'"

徐知训,乃镇海节度使、同平章事、淮南行军司马徐温之子,骄倨淫暴,为非作歹。闻知管领抚州的李德诚有数十家妓,则直接索取。德诚以众姬年长或已生子相告,称当访求"少而美者"奉上。知训大怒,声言欲诛杀德诚并夺其妻。史书又载:

> 知训狎侮吴王,无复君臣之礼。尝与王为优,自为参军,使王为苍鹘,总角弊衣执帽以从。又尝泛舟浊河,王先起,知训以弹弹之。又尝赏花于禅智寺,知训使酒悖慢,王惧而泣,四座股栗。左右扶王登舟,知训乘轻舟逐之,不及,以铁挝杀王亲吏。将佐无敢言者,父温皆不之知。①

此时,吴王杨隆演即位刚年余,知训欺其懦弱,故狎侮之。后徐知训为平卢节度使朱瑾设计杀害。上述二事,无论是宣州土地的扮演,还是徐知训扮参军以戏侮被扮作苍鹘的杨隆演,均发生在江苏境内的扬州。戏曲文化对人们生活濡染之深,由此可见。

● 大曲

薄媚,乃宋代大曲名。时董颖曾作《薄媚》十首,以排遍、虚催、衮遍、催拍等曲咏西子之事。取材于《史记·越世家》及《吴越春秋》,然故事发生地大都在苏州一带。

先秦至唐、宋之伎艺,本人已在拙著《中国早期戏曲生成史论》(北京大学出版社 2015 年版)一书中作详细介绍,这里不过撮其要而言之。

① 《资治通鉴》卷二七〇"后梁纪五",第 2526 页。

(三) 元代戏曲

元代杂剧的中心虽说不在江苏,但在取材等方面与江苏相关的剧作就达十种之多。如关汉卿《感天动地窦娥冤》、尚仲贤《汉高祖濯足气英布》《海神庙王魁负桂英》(残)、秦简夫《东堂老劝破家子弟》、佚名《包待制陈州粜米》、佚名《张翼德三出小沛》、佚名《莽张飞大闹石榴园》、佚名《庞涓夜走马陵道》、佚名《关云长千里独行》(残)、佚名《千里独行》(残)、佚名《韩元帅暗度陈仓》。这充分说明,江苏这方热土,谱写出许多感天动地的故事,也涵育出古代人们奋发有为、积极进取、敢于担当的精神品格,以至影响了元代剧作家,使得他们借古事生发而抒写心声。

还有,在元代,江苏的确也曾出现过一些剧作家,如陆登善,字仲良,原籍扬州,后随父家于杭,作有杂剧《张鼎勘头巾》《开仓粜米》。有人认为,今存《陈州粜米》乃出自陆之手。睢景臣、景贤、舜臣,皆是其别名,乃扬州人。作有杂剧《千里投人》(佚)、《楚大夫屈原投江》(佚)、《莺莺牡丹记》(佚),散曲《般涉调·高祖还乡》。虽说作品不多,但他们的戏剧创作实践,毕竟为江苏戏曲史注入重要一笔。另外一些作家,虽不是江苏人,但却与江苏有着诸多联系。如白朴,据专家考证,他曾于元至元二十六年乙丑(1289)"游扬州"①,时年六十四岁。关汉卿《窦娥冤》所写剧情,即以江苏淮安为背景。他本人也曾到过扬州,并短暂居留。秦简夫的《东堂老劝破家子弟》,即叙扬州故事。戏文《刘知远白兔记》,则将故事发生地——晋阳(今山西太原)一带,移至江苏沛县,亦值得探究。

(四) 明清之时的江苏戏曲

这一历史时段,作家众多、作品丰富,各种戏曲形式均曾出现,如传奇、杂剧、花部(乱弹)等。下面将分别而论之。

首先谈谈明代传奇戏。有明一代,最有代表性的戏曲样式——传

① 叶德均《白朴年谱》,《戏曲小说丛考》上册,中华书局,1979 年,第 367 页。

奇大量涌现。它虽说是由南戏发展而来,但也带有鲜明的时代特色。一是在描写男女爱情方面,更多地体现出女性主体意识的自觉。如张凤翼(苏州人)的《红拂记》、梁辰鱼(昆山人)的《浣纱记》、孙柚(常熟人)的《琴心记》、王玉峰(松江人,旧属江苏,今属上海)的《焚香记》、吴炳(宜兴人)的《绿牡丹》等。剧中的女性,不再为封建礼法所拘囿,而是主动走出闺阁,为追求理想爱情而作出种种努力。在国家利益和个人利益相冲突时,能舍弃"小我"而顾全大局,有的还表现出通达开阔、国而忘家的豪迈情怀。二是积极求索、心忧天下的家国意识。如《红拂记》中的李靖,在国家多难之秋,不愿蜗居林下,壮志踌躇,仗剑远行,寻找报国途径。《玉镜台记》中的温峤,面临叛军作乱,毅然割舍儿女之情,投身戎行,置个人生死于不顾,是如此大义凛然。三是另类的爱情价值。在封建时代,两性的结合,往往看中的是家世利益、财产多寡。有此作基础,才可能结"两姓之好"。而且,男女双方之所以能走到一起,还须靠"父母之命,媒妁之言"。而在明代传奇中,却对这一传统作了不同程度的颠覆,更强调青年男女的自主婚姻。对女方而言,更注重展示其"识豪杰于风尘之中"这慧眼识人的一面。她们不计财富、不看门第、不在乎官位权势,而只要对方积极上进,有放眼四海、心忧天下的豪侠情怀,是个标准的"潜力股",便倾心相爱,毫不动摇,并充当其建功立业的强有力助手。《红拂记》中的红拂女即是一例。《绣襦记》中的李亚仙,对爱情的追求,尤其是当郑元和功名及第后,她的一番精彩表白,体现出市民阶层对爱情价值的思考与理解。

其次是明杂剧。主要作品有王衡(太仓人)的《郁轮袍》、徐复祚(常熟人)的《一文钱》、沈自征(吴江人)的《霸亭秋》、黄方胤(南京人)的《陌花轩杂剧》、凌濛初(浙江乌程人,曾任徐州通判,驻守房村)的《红拂三传》等。这类作品,除抒发封建末世读书人壮志难伸之磊落不平外,还将笔锋直指社会之积弊、世俗之丑恶,具有较强的批判现实意义。下邳人陈铎(字大声,号秋碧,江苏邳县人,家居南京,为世袭武官),所作杂剧《花月妓》《太平乐事》等,均已不传,但在其散曲《滑稽余韵》中,以【北双调·水仙子】叙及儒生、医人、画者、土工、兽医、卜者、

卖婆、道尼、妓女、瓦匠等行业人员。【北双调·雁儿落带过得胜令】又叙及银匠、篾匠、铁匠、木匠、机匠、毡匠、漆匠、皮匠、锯匠诸工匠，对世俗乱象、社会风气均给予针砭，涉及面之广，前所罕见，对戏曲作家批判浇薄世俗起到导夫先路的作用，也直接或间接地影响了《金瓶梅词话》的选材与构思。

其他外地著名作家，也大多与江苏关系紧密。临川派代表人物汤显祖，在明万历十二年(1584)至十九年(1591)间，曾在南京先后任太常寺博士、詹事府主簿、礼部祠祭司主事等职。他的《紫钗记》即写于这段时间。在南京供职期间，汤显祖在著名文士邹元标家，得以与紫柏(达观)禅师相会，并深受其思想影响。他的代表作《牡丹亭》，被同时代剧作家吴江派代表人物沈璟改订为《同窗梦》，流行于世。晚明冯梦龙则改编此剧作为《风流梦》，同样为世人所关注。另一剧作家康海(陕西武功人)，据说罢官闲居后曾来扬州，并在城内匡山弹奏琵琶。匡山因此而改名康山。至清乾隆时，聚集扬州的文人还乐道其事，足见影响之深远。还有山东章丘人李开先，他不仅是"嘉靖八才子"之一，还因写传奇《宝剑记》而名闻天下，其中"夜奔"一出的"丈夫有泪不轻弹，只因未到伤心处"，更成为人们耳熟能详、脍炙人口的名句。他任户部主事期间，曾于明嘉靖十二年(1533)，"奉命出理徐州仓"①。其岳父张锜，以经商曾多次往来于苏、杭，其内弟亦以事往丰、沛，故李开先对江苏情有独钟。

再说清传奇。到了清代，传奇剧仍占有重要地位。明清之际以李玉为代表的苏州派作家，在当时剧坛独树一帜。他的《清忠谱》《万民安》，以晚明之时苏州市民反抗阉党的斗争为素材，生动地描绘出市民英雄群像，展现出他们反抗强权、捍卫正义、无所畏惧、敢于担当的壮烈情怀。另一作家朱素臣，在《十五贯》剧作中，以饱含激情的笔触，生动刻画出不计私利、为民请命，通过实地踏勘，使两对蒙受覆盆之冤的青年男女得以死里逃生的"铁面冰心"清官形象。1956年，浙江昆苏

① 殷士儋《翰林院提督四夷馆太常少卿李开先墓志铭》，焦竑《国朝献征录》卷七〇，万历四十四年刻本。

剧团(浙江昆剧团前身)上演该剧,删去了熊有蕙、侯三姑一线以及其它繁缛情节,保留了本剧的精华,晋京演出,获得极大的成功。《人民日报》于当年 5 月 18 日发表了题为《从"一出戏救活了一个剧种"说起》的社论,充分肯定了该剧在思想提炼以及艺术创造方面的成就,在全国引起轰动。这一派作家,大都为平民身份,熟悉民间生活,懂得民众诉求,故剧作很接地气,不时将"小人物"搬上舞台,且从不同层面发掘他们真淳、善良的品质,在明末清初剧坛独标异格,引领风气,深受百姓欢迎。他们的许多剧目,至今仍在戏曲舞台上流行。

著名戏曲理论家、小说戏曲作家李渔,虽说是浙江兰溪人,但自幼生活在江苏,如皋、扬州、南京等地。他的《比目鱼》传奇,叙书生谭楚玉与女艺人刘藐姑的爱情故事,对父母之命、门当户对的封建礼教教条有所突破。另一剧作《奈何天》,则对因父母包办而造成儿女婚事不幸的现实给予批判,有一定的认识价值。他的剧作,结构新巧,情节多变,是"专为登场"而作,往往具有很强的喜剧效果。曾称:"惟我填词不愁卖,一夫不笑是吾忧","传奇原为消愁设","何事将钱买哭声"。① 其戏曲创作追求,于此可见一斑。李渔还著有戏曲理论著作《闲情偶寄》,对剧作的作法、曲文的唱法、场上的表演,都表达了较好的意见。

据文献记载和学者研究,李渔至少曾于清康熙六年(1667)、十三年(1674)两次来徐州。康熙六、七年之交,笠翁游秦返金陵,路经徐州,为冰雪所阻,被好友挽留,遂在徐过年。元旦恰逢徐州教官李申玉妻子生日,李渔称觞祝寿,令家乐演剧以贺,并赠联曰:"元旦即称觞,鹤算龟龄齐让早;岁朝先试乐,莺歌燕语尽翻新。"②在徐逗留期间,他还与居于戏马台附近的小说评点家张竹坡之父张翙相交甚欢,并建立了深厚的友情。《张氏族谱·司城张公传》谓:"湖上李笠翁偶过彭门,

① 李渔《风筝误》第三十出"释疑",《中国十大古典喜剧集》,上海文艺出版社,1982 年,第 624 页。
② 梁章钜《楹联丛话》卷一二,道光二十年刻本。

寓公庑下,留连不忍去者将匝岁。"①而《(民国)铜山县志》张翃小传亦称:"翃,字季超,两兄筮仕,翃独奉母家居,色笑承欢。暇则肆力于学,与商丘侯方域、全椒吴国缙相倡和,有《同声集》。又常与钱塘李渔、同里吕、维扬孙直绳、曾巩、徐硕、林梅之数子流览山水间。一日扶病哭友过恸,归即卒。"②这又为徐州戏曲史研究添一佳话。

洪昇与孔尚任虽说皆不是江苏人,但都与江苏有许多瓜葛。洪昇对徐州风物非常熟悉,在《送吴舒凫之徐州》一诗中曾写道:"落日彭城去,孤云芒砀来。斩蛇元故道,戏马只荒台。怀古成何事,依人亦可哀。烦君问屠钓,丰沛几雄才?"③吴舒凫,即为其《长生殿》写序,称道该剧"为词场一新耳目。其词之工,与《琵琶》、《西厢》相掩映矣"④的同乡好友吴人(一名仪一,字舒凫,一作璨符。"璨",读作 shū,有多部辞书作"璨",误。因所居名吴山草堂,故以吴山为号,为钱塘布衣)。洪昇还曾夜走马陵,《夜过马陵》诗谓:"月没沙飞高岸崩,马蹄夜半踏层冰。白杨树里青磷火,直照行人过马陵。"⑤又雪夜过徐州九里山。在《九里山》一诗中曾这样抒发感慨:"瘦马嘶风白草长,剑花溅泪落寒光。一天积雪三更月,独立重瞳古战场。"⑥到过京口(镇江),路经淮阴吊韩信("器满才难御,功高主自疑")⑦,过高邮"露筋祠",走江阴、无锡、常州,登金陵雨花台。清康熙四十三年(1704)三月,洪昇应江南提督张云翼之约,游松江。张云翼特选吴优数十人,为演《长生殿》助觞。曹寅闻之,将洪迎至江宁,演《长生殿》,集结江南北名士为高会,独让洪昇上座,置《长生殿》本于其席,又自置一本于席。优人每演一折,即与洪对照其本,以合节奏,凡三昼夜始毕。二人互相引重。曹出

① 吴敢《李笠翁与彭城张氏》,《张竹坡与〈金瓶梅〉研究》,文物出版社,2009 年,第 168 页。
② 余家谟《(民国)铜山县志》第十七篇,民国十五年刊本。
③ 《洪昇集》下册,浙江古籍出版社,2012 年,第 387—388 页。
④ 吴人《〈长生殿〉序》,吴毓华编《中国古代戏曲序跋集》,中国戏剧出版社,1990 年,第 407 页。
⑤ 《洪昇集》上册,第 141 页。
⑥ 同上书,第 139 页。
⑦ 洪昇《淮水吊韩侯》,同上书,第 207 页。

重金相赠。一时传为盛事。昉思返杭,至乌镇,酒后登舟,落水而死。① 可见,洪昇生前最感自豪的一幕,乃是在江苏南京、松江与众名士同看《长生殿》演出。此前的清康熙二十八年(1689),《长生殿》初演于京师,场面也很热闹,但因是佟皇后忌日,被人告发,洪昇遭国子监除名,从此落拓终生。自然与本次演出相比,大不相同,他那久被创伤的心灵总算得到慰藉。

而孔尚任,为山东曲阜人,却更与江苏有着不解之缘。他康熙二十五年(1686)以国子监博士,随工部侍郎孙在丰,在淮扬一带疏浚黄河海口,直至康熙二十九年(1690)二月回京,在江苏达四年余,曾到过淮阴、仪征、海陵(泰州)、扬州、无锡、常州、苏州、南京、镇江等地。他踏入仕途后,曾不止一次得到康熙帝眷顾,也主要是在江苏。康熙二十八年(1689)三月三日,他"迎驾至江口,蒙召登舟,赐御宴一盒",诗之二曰:"彻出琼筵惊满岸,捧来金椀晃双眸。三年粗粝中肠惯,饱饫珍馐翻泪流。"②又,《送驾至淮上恭赋》之二:"公然衮冕看花立,竟许渔樵近仗行。最是光辉人队里,龙颜喜顾唤臣名。"③《桃花扇》的素材搜集、创作构思,是在这一时段。《桃花扇》的初稿草拟、二稿修改,也是在这个时期。可以说,孔尚任若没有江苏之行,使得他有可能去南明王朝故事发生地去实地勘访,进而搜集到大量史料,就很难写出名剧《桃花扇》。

另外,著名剧作家蒋士铨,作为江西铅山人,却与江苏结缘,曾依大盐商江春读书、写作。清乾隆三十七年(壬辰,1772)晚秋,蒋士铨与金兆燕等人宴于江春秋声馆,应江氏之约,创作《四弦秋》(即《春衫泪》,又名《江州泪》)一剧,凡五日乃脱稿。见该剧自序及江鹤亭序。清乾隆三十七年(1772)至四十年(1775)主扬州安定书院四年。

他如万树(宜兴人)的《风流棒》、周稚廉(华亭人,今属上海)的《元宝媒》、黄图珌的(松江人,旧属江苏,今属上海)《雷峰塔》,皆流播于当

① 金埴《巾箱说》,中华书局,1982年,第136页。
② 孔尚任《湖海集》卷六,《孔尚任全集辑校注评》第2册,第987页。
③ 同上书,第989页。

时剧场。尤其是描写白蛇与许仙爱情故事的《雷峰塔》，影响更为广远。其中的《水斗》《断桥》《求草》《收青》《借伞》等出，经常演出于昆曲舞台，京剧及梆子等地方戏皆曾改编演出。

至于清代杂剧家，江苏也有很多。如吴伟业（太仓人）、尤侗（苏州人）、叶奕苞（昆山人）、徐石麒（扬州人）、万树（宜兴人）、杨潮观（无锡人）、石韫玉（吴县人）、徐爔（吴县人）、刘清韵（东海或云沭阳人）等，较为著名。这里，主要讲一下杨潮观的杂剧创作。杨潮观字宏度，号笠湖，多年任地方官，为政清廉，多有建树，作有杂剧32种，因其出任四川邛州知府时，曾在卓文君妆楼旧址建吟风阁，故其杂剧集以《吟风阁》名之。在他所作杂剧中，尤以《却金》《罢宴》著名。

《却金》全称《东莱郡暮夜却金》，据《后汉书·杨震传》创作而成。大意是说，杨震年五十始举茂才。四迁荆州刺史，又迁东莱太守。赴任时，途经昌邑，他以往提拔的茂才昌邑（今山东金乡县西北四十里，后汉兖州刺史驻此）令王密谒见，持十斤黄金相赠，杨震不受。王密说："暮夜无知者。"杨震说："天知、神知、我知、子知，何谓无知。"密愧而出。杨姓多以"四知"为堂号，本于《后汉书》。此剧对于官吏的严于律己、洁身自好有着重要的启示作用。

《罢宴》全称《寇莱公思亲罢宴》，叙寇准为相后，生活日渐奢华，过生日又大肆铺张。家中刘妈妈以所藏当年寇母手绘《寒窗课子图》出示，使寇准幡然醒悟，下令退回百官所送寿礼，并罢宴谢客。事见欧阳修《归田录》、邵伯温《邵氏闻见前录》、司马光《涑水记闻》。此剧对于目下追求排场、攀比豪侈之风，当亦有警示作用。

下面再说说花部。所谓"花部"，又称"乱弹"，主要是指昆曲之外的其他地方戏。此说法较早见于清人李斗的《扬州画舫录》卷五"新城北录下"。其中说道：

> 两淮盐务例蓄花、雅两部以备大戏。雅部即昆山腔，花部为京腔、秦腔、弋阳腔、梆子腔、罗罗腔、二簧调，统谓之"乱弹"。……乾隆丁酉（四十二年，1777），巡盐御史伊龄阿奉旨于扬州设局修改

曲剧。历经图思阿并伊公两任,凡四年事竣。总校黄文旸、李经,分校凌廷堪、程枚、陈治、荆汝为。①

参与修改剧本的,不少是江苏人(或寄居江苏者)。如凌廷堪,歙县监生,侨居苏北海州板浦(今连云港市),为修改词曲来扬,著有《燕乐考原》《南北曲说》《明人九宫十三调说》等。程枚,字时斋,板浦场(今属连云港)监生,作有传奇《一斛珠》。扬州人黄文旸,曾应巡盐御史伊龄阿等人之命,于扬州曲局校订戏曲剧作,并编有《曲海总目》。

花部剧目,主要收录在清人钱德苍《缀白裘》六集、十一集中,有《搬场拐妻》《看灯》《戏凤》(京剧《游龙戏凤》之前身)、《打面缸》(《面缸笑》同此)、《打店》、《杀货》、《磨房串戏》、《看灯》、《借靴》、《借妻》、《挡马》、《庆顶珠》等。即使改编自前人作品,仍大多反映市井百态,具有浓郁的生活情趣。当下盛传的歌曲《好一朵茉莉花》,就见于当时的花部剧作。另一部分花部作品,见于黄仕忠主编《清车王府藏戏曲全编》(广东人民出版社2013年版)。该书收剧作843种,除少数昆腔外,大多为高腔、乱弹、皮黄等剧目,内容相当丰富。

花部为何繁荣,笔者认为,"花部的兴盛代表着'终以昆腔为正音'的精英文化的式微,'桑间濮上'逐渐成为戏曲的主流。这一情况表明,不可抗拒的大众化浪潮,业已席卷人们的日常生活和耳目视听。而扬州,作为花部兴盛这一艺术史现象的地理起点,在时间与空间的坐标上架设起了最适宜的温床。与上层统治者之间暧昧的关系、仕与商的积极运作、繁荣的商品经济、开放包容的地域文化以及市民观感上的崇尚新奇刺激,迎合了花部的生长规律,二者的合流催生了花部的全面繁盛。乾隆以降,案头的戏剧逐渐呈现出为场上的戏曲所替代的趋势,一个新的艺术生命在民间的滋养与哺育下,浓烈而鲜艳地绽出了蓓蕾"②。

① 李斗《扬州画舫录》卷五,第107页。
② 赵兴勤《花部的兴盛与扬州地域文化》,《东南大学学报》2008年第6期。

第二节 江苏戏曲发展的文化生态

这一论题比较复杂,拟从六个方面予以讲述。

(一) 官方的文化态度与禁戏政策的伸缩

明清两代,对戏曲的演出,均曾作出种种严格控制或直接遏制。尤其是入清以来,上自朝廷、下至各级地方官吏,各种禁戏之令从未中止。描写男女爱情的剧作,如《红梅记》《桃花扇》《玉簪记》《牡丹亭》《西厢记》等,更在首禁之列。所谓"处子怀孕"、"妇女淫奔"等事件的发生,均归罪于戏曲,以致"淫奔大恶"、"可羞可罪"、"淫乱非常"等恶谥,纷纷加诸戏曲。然而,"习俗移人,贤者不免"[1],人们并没有因统治者对戏曲的打压、贬抑,而对戏曲艺术有丝毫疏远,反而愈发热爱。"观者如狂,趋之若鹜"[2],"郡中士庶,争挈家往观"[3],"男女奔赴,数十百里之内,人人若狂"[4]。在苏州一带,一些家庭贫困的农户,还令其子弟自幼习艺于梨园,"色艺既高,驱走远方"[5],以作谋生之计。就帝王本身而言,公开场合对戏曲口诛笔伐,而私下里照样很喜欢这一娱乐活动。乾隆帝六次南巡,一旦到了南方,哪一次不观赏演出?这就在客观上为戏曲艺术的发展创造了一定的空间。地方戏曲的兴盛,就与这一特定文化背景有关。

(二) 漕运、盐务重镇与南北文化的交流

江苏水上交通极为方便,既有横跨东西的长江,又有贯穿南北的运河,满足了南北各地之间的贸易往来、货物转输,还濒临海疆,海上运输亦甚便利。江苏又是经济大省,江南财富大多聚集于此。京师官

[1] 王应麟《通鉴答问》卷二"乐毅犇赵",文渊阁四库全书本。
[2] 《禁花鼓戏示》,《(光绪)青浦县志》卷一四,光绪四年刊本。
[3] 《(光绪)重修华亭县志》卷二三,光绪四年刊本。
[4] 《陈文恭公风俗约记》,《(同治)苏州府志》卷三,光绪九年刊本。
[5] 《(乾隆)元和县志》卷一○,乾隆二十六年刻本。

吏甚多,每年向全国征集大量粮食。仅清顺治初年,每年所征漕粮就达 400 万石。其中运往京师者达 330 万石。10 斗为 1 石,10 升为 1 斗,10 合(读 gě)为 1 升,足见数量之多。征收数额分配上,江南 150 万石、浙江 60 万石、江西 40 万石、湖广 25 万石。漕粮之外,江苏苏、松、常三府,太仓一州,浙江嘉、湖两府,每年还要供奉内务府糯米,供皇宫及百官所需,数量竟达 217 472 石之多。如此之多的米粮,大都靠运河转输,人来船往之密集可以想见。而盐,又是人们生活所必需。两淮旧有 30 个盐场,后裁为 23 个,行销江苏、安徽、江西、湖北、湖南、河南六省。而浙江所产盐,也销往浙江、安徽、江西、江苏四省。至于山东所产盐,则在河南、江苏、安徽以及本地销售。盐之经销,又要依靠运河过往官运、民运之船只,运河水面之紧张状况可以想见。其他商船或搭乘旅客的船只且不论,仅粮、盐转输就需大量人力共同完成。船只聚集的码头、客栈,自然成了文化交流的最佳场所。所以,戏曲艺术在江苏的兴盛,与这里便利的交通有很大关系。

(三) 都市经济圈的辐射与各类戏曲艺术的发展

在明、清两代,苏南的戏曲文化发展尤为兴盛,剧作家大都聚集在苏、锡、常一带。比较著名的戏曲活动,也主要发生在长江以南,这与苏南地区经济的发展有一定的联系。明代中后叶,江南的手工业逐渐崛起,"以机杼致富者尤众"①。为经商"骡驴车受雇装载"②而货卖城市、商埠者不少,"那些散居城镇间,从事兴贩茶盐、粮食、布匹或丝织、饮食、游艺、雇佣等其他手工技艺者,更不知凡几"③。"昔日官府之人有限,今去农而蚕食于官府者,五倍于前矣。昔日逐末之人尚少,今去农而改业为工商者,三倍于前矣。昔日原无游手之人,今去农而游手趁食者,又十之二三矣。大抵以十分百姓言之,已六七分去农。"④城

① 张瀚《松窗梦语》卷四"商贾纪",中华书局,1985 年,第 85 页。
② 《(光绪)顺天府志》卷一一"京师志十一",光绪十二年刻十五年重印本。
③ 赵兴勤《理学思潮与世情小说》,文物出版社,2010 年,第 25 页。
④ 何良俊《四友斋丛说》卷一三"史九",中华书局,1959 年,第 112 页。

市或集镇人口急剧增加,"以机为田,以梭为耒"者日渐增多。当时,雇主与机工之间的关系是雇佣与被雇佣的关系,"机户出资,机工出力","匠有常主,计日受值",双方是在互为依附中建立这种对应的劳动关系的。与农村中的地主与雇农相比,受雇者有了较大的自主空间,劳动之余如何打发时间,倒成了他们时常考虑的问题。所以,他们对文化的需求更为强烈,这便刺激了戏曲艺术的发展。具有戏曲"活化石"之称的昆山腔起源于江苏昆山,实与当地商业经济的繁荣有着密切的联系。

(四) 南巡盛典的频举与各类伎艺的争胜

乾隆皇帝踵其祖父康熙帝玄烨之迹,六次南巡,但意义已远逊于前。据说,乾隆帝"颇好剧曲,辇下名优,常蒙恩召入禁中,粉墨登场。天颜有喜,若一经宸赏,则声价十倍"[1],还曾亲自唱过《访贤》一曲。地方官及富商大贾为投其所好,"驻跸之地,倡优杂进,玩好毕陈"[2],"以旬月经营,仅供途次一览"[3]。"扬州菊部之盛,本以乾隆间为最,其由于盐商之豪华者半,而临时设备,为供奉迎驾之举者亦半。"[4]皇帝所到之处,笙箫笛管,轻歌曼舞,不绝于耳。且不仅仅扬州如此,"自京口启行,迤逦至杭州,途中皆有极大之剧场,日演最新之戏曲,未尝间断"[5]。李斗《扬州画舫录》亦载,"自高桥起至迎恩亭止,两岸排列档子,淮南北三十总商分工派段,恭设香亭,奏乐演戏,迎銮于此。……御制诗云:'夹岸排当实厌闹,殷勤难却众诚殚。却从耕织图前过,衣食攸关为喜看。'"[6]所为自然是为了迎合皇帝心理,满足其腐朽豪侈生活的需要。但是,征集四方伎艺汇集于一城,在客观上也为各地戏班相互切磋伎艺、竞相出彩提供了一个难得的平台,造就了一大批演技高超的戏曲艺人,仅有姓名可考者不下百人,一定程度上助推了戏

[1] 许指严《南巡秘纪》,第20页。
[2] 同上书,第235页。
[3] 同上书,第242页。
[4] 同上书,第19页。
[5] 同上书,第24页。
[6] 李斗《扬州画舫录》卷一,第20—22页。

曲艺术向精巧化、雅致化发展,使它们增强了参与竞争的活力。

(五) 精雅的江南园林建筑与戏曲的创作指向

江南私家园林众多,士绅富贾之家又大都于园中蓄养戏班。据刘水云《明清家乐研究》(上海古籍出版社 2005 年版)一书统计,仅苏州一地,在明代就有徐有贞家班、王延喆家班、陆粲家班、马龙光家班、皇甫汸家班、申时行家班、顾大典家班、沈璟家班、范允临家班、曹尘客家班、吴锷家班、徐泰时家班、徐溶家班等 20 余家。而家班的演出场所,又往往是家中厅堂或花园、水榭,空间范围有限。而看戏者,大都是夫人、小姐、官绅、少爷、家院、丫鬟等。打理一个戏班,仅衣装费就要数万两白银,且不说优人衣食等日常花销。受表演空间、接受群体和演出成本的制约,明、清(尤其是明中后叶)剧作以演"才子佳人"戏居多,而表现两军鏖战等大场面的剧作相对较少,故有"佳人约会后花园,才子落难中状元"之说,为时人所诟病。其实,了解了上述原因,对明传奇构剧模式的形成也就不难理解了。再说,"才子佳人"戏,在当时来说也算是励志剧。一是古时为官为吏者,有不少人起初并不富裕,是靠后来读书改变了命运,从一介落拓寒儒到成为跻身上流社会的官绅,实现了人生的大逆转。所以,他们看此类戏,感觉台上所演似乎就是当年自身经历的翻版,故能唤起强烈的认同感和甜蜜中略带苦涩的深情回忆。而对后辈小子来说,这种苦尽甘来的哲学寓意,对其人生道路的抉择自然具有某种心理暗示作用。在砥砺其成才上,未尝不是一帮助。这一问题,笔者还将另撰文作进一步深入探讨。

(六) 各种名目的民俗活动与戏曲艺术的演出频率

在传统的农业社会里,人们须看天吃饭,所以民间的各种祭祀活动,几乎都与节令缠绕在一起,都寄寓着老百姓祈盼丰收、希望举家和乐平安的美好意愿。一般来说,从农历正月初一起,各种祭祀庆典就频频举行,如元旦、立春、正月十五闹元宵(上元节)、清明、端午、七夕、七月十五(中元节)、中秋、重阳节、冬至、腊八、腊月二十四(祭灶)、除

夕等。这些活动,经常见于方志记载,如:"春时搭台演戏,遍及乡城"①,"吴俗好赛五方神,每岁演剧月余,男女杂沓"②,"梨园百戏,歌声杂沓。……士女倾城往观"③,"商贩骈集,百工之事咸具。园池亭榭,声伎歌舞,冠绝一时"④,等等。

追求欢乐,乃人性使然。再加上江南一带生活富足,自然有条件去消闲。"少妇艳妆,抛头露面,绝无顾忌。或兜轿游山,或灯夕走月,甚至寺庙游观、烧香做会、跪听讲经,僧房道院,谈笑自如。"⑤"游山之舫,载妓之舟,鱼贯于绿波朱阁之间,丝竹讴歌与市声相杂。"⑥四时节令,春祈秋报,"每称神诞,灯彩演剧,陈设古玩希有之物,列桌十数张,技巧百戏,清歌十番,轮流叠进"⑦,还"抬神游市,炉亭旗伞,备极鲜妍,抬阁杂剧,极力装扮,今日某神出游,明日某庙胜会,男女奔赴,数十百里之内,人人若狂。一会之费,动以千计,一年之中,常至数会"⑧。不仅村镇多有庙,有庙必有祭,有祭即有会,逢会必有戏,而且,婚丧嫁娶,也要演戏。频繁举行的戏曲活动,为各类戏班优人的施展身手提供了广阔的空间,有利于表演伎艺的提高,还对其满足衣食所需、稳定演出队伍,具有强有力的支撑作用。

第三节 江苏戏曲表演的道义承载

江苏戏曲表演的道义承载,主要体现在如下四个方面。

(一) 心忧天下、敢于担当的民族精神

儒家思想非常关注现实人生,尤其是对作为社会中个体的人,更

① 《(同治)苏州府志》卷三,光绪九年刊本。
② 同上书,卷七二。
③ 《(嘉庆)直隶太仓州志》卷六〇,嘉庆七年刻本。
④ 《(乾隆)吴江县志》卷四,乾隆修民国年间石印本。
⑤ 《(同治)苏州府志》卷三,光绪九年刊本。
⑥ 同上。
⑦ 同上。
⑧ 陈宏谋《风俗条约》,《元明清三代禁毁小说戏曲史料(增订本)》,第114页。

多道德与理想的期待,强调"士不可以不弘毅,任重而道远。仁以为己任"①。为构建理想社会,宁愿舍生而取义。反对"不义而富且贵"②,"铢视轩冕,尘视金玉"③,始终如一地追求人生理想,"富贵不能淫,贫贱不能移,威武不能屈"④。而忧天下之忧,为天下分忧,不畏艰险,敢于担当正义,正是优秀的传统文化涵育出的独特的精神品格。这一点,在古代戏曲中表现得也很明显。明代梁辰鱼,虽仅是一援例入贡的太学生,但却怀天下志,奔走四方。尹台《远游篇赠别梁伯龙》一诗谓"彭城吊残垒,沛邑访遗台"⑤,则记下了他的部分行迹,说明他曾到过徐州乃至沛县。他在《浣纱记》"家门"中写道:"骥足悲伏枥,鸿翼困樊笼。试寻往古,伤心全寄词锋。问何人作此,平生慷慨,负薪吴市梁伯龙。"⑥又在卷末诗中说:"尽道梁郎识见无,反编勾践破姑苏。大明今日归一统,安问当年越与吴。"⑦这恰恰说明,他之所以将范蠡、西施故事再度提起,是为了给当时统治者提供历史的借鉴,希望其能以史为鉴、居安思危。在故事的表述中,寄寓了梁氏不甘雌伏的担当意识、心系国是的忧患意识、有所作为的进取意识、直指症结的批判意识。剧中的范蠡、西施,在国家危亡之际,最先想到的是国破则身亡,身亡则何谈婚姻、家庭。国在则身存,婚姻始能成就,家才能保全。"社稷废兴,全赖此举"⑧,故毅然暂时放弃爱情与婚姻,为国家复兴而立誓以身殉国。其他如张凤翼的《红拂记》、李玉的《清忠谱》《万民安》、梆子戏中的《薛礼征东》《辕门斩子》《闹幽州》《天门阵》等剧目,均表现出这一强烈的心忧天下的担当意识。

① 《论语·泰伯》,杨伯峻译注《论语译注》,中华书局,1980年,第80页。
② 《论语·述而》,同上书,第71页。
③ 周敦颐《通书·富贵第三十三》,黄宗羲《宋元学案》卷一一"濂溪学案上",沈善洪主编《黄宗羲全集(增订版)》第3册,浙江古籍出版社,2005年,第602页。
④ 《孟子·滕文公下》,杨伯峻译注《孟子译注》上册,中华书局,1960年,第141页。
⑤ 《梁辰鱼集》,上海古籍出版社,1998年,第611页。
⑥ 同上书,第449页。
⑦ 同上书,第579页。
⑧ 同上书,第511页。

(二) 伦常关系的场上演绎

在古代,人们非常看重家庭关系、亲邻关系、朋友关系、上下关系的维护。尤其是家庭关系的和谐,往往与社会安定有着直接的关系。家庭关系搞好了,家中成员才会心情舒畅,始能够与人和谐相处,在社会行为中每每充满精力与活力。古人云:"凡音者,生于人心者也;乐者,通伦理者也。"疏曰:"伦,犹类也;理,分也。……乐得,则阴阳和;乐失,则群物乱,是乐能经通伦理也,阴阳万物各有伦类分理者也。"①已意识到音乐在调节人与人之间关系乃至在丰富人们日常生活中的特殊作用。在传统戏曲中,不少作品所演绎的正是人们之间的伦常关系。如《刘知远白兔记》,叙写了在财、利面前人伦关系的畸变,以及不为威逼利诱所动的稳固夫妻关系;《窦娥冤》,则分别展示了婆媳关系、父子关系、邻里关系、上下关系,为人们多层面认识封建社会的丑恶以及下层百姓的善良、坚毅,提供了形象的画面;《寇莱公思亲罢宴》,采用特殊的视角,展示了场上缺位的母亲对儿子未来发展的期待;《东堂老劝破家子弟》,通过东堂老采取种种方法劝勉浪子回头的故事演述,体现出朋友之谊的真诚久远。还有地方戏中的《小姑贤》《打金枝》《打芦花》《桑园会》《马前泼水》《三娘教子》《金玉奴》《背席筒》《大花园》《喝面叶》《小欺天》《大上寿》等,均体现出前人在调节家庭关系方面的高超生活智慧,至今仍能给人以启发。

(三) 婚姻关系的独特诠解

在封建时代,婚姻的缔结往往建立在权势、财物对等的基础之上,更多考虑的是家世利益,而很少顾及当事人的意愿。即所谓"婚礼者,将合二姓之好,上以事宗庙,下以继后世"②、"妇人,伏于人也。是故无专制之义,有三从之道"③,以致派生出种种束缚女子的礼法条规,所谓"男女七岁不同席"、"男女授受不亲"、"男女大防"。在男权话语占主导地位的特殊社会条件下,单方面地对女子提出诸多强制性的非

① 《礼记·乐记》,《礼记正义》卷三七,《十三经注疏》下册,第 1528 页。
② 《礼记·昏义》,《礼记正义》卷六一,同上书,第 1680 页。
③ 王聘珍《大戴礼记解诂》卷一三"本命",中华书局,1983 年,第 254 页。

分要求,如"幽闲贞静"、"柔顺温恭"、"行不回头,笑不露齿,坐不摇裙,语莫高声"等,连篇累牍,给妇女造成精神上的重压,迫使她们"两眼下视黄泉,看天就是傲慢,满脸装出死相,说笑就是放肆"①。而优秀剧作中的女子,在追求爱情婚姻方面,则呈现出摆脱封建思想束缚、敢爱敢恨的情态。这类剧作所诠释的对婚姻价值的理解,大致体现在如下几点:一是乘时而动,追求所爱,如《红拂记》《浣纱记》《闹樊楼》《渔家乐》等;二是爱情专注,婚姻稳固,即所谓不移不驰,情在一人,如《白兔记》《绣襦记》《义侠记》《情邮记》等;三是两情相许,不论出身,如《绣襦记》《红拂记》《琴心记》《绿牡丹》等。诸如此类的内容,对当今青年男女健康爱情观的确立,亦不无启示。

(四)风俗民情的生动展示

戏曲,是根植于民间的一种大众艺术,自然离不开对风俗民情的展示。如李玉《永团圆》第四出"会阱",生动展示出金陵城外之社火表演情状,为民俗研究提供了形象的画面;《万里圆》第十一出,交代了民间戏曲的生存状态以及演出状况;《清忠谱》中的"书闹",详细地记述了说唱艺术演出前的准备、表演场面的设施、艺人的场上表演、听众的当场反映以及演出分红等不同层面的内容,为说书史的丰富增添了最为具体的内容。其他还有沈璟的《博笑记》,则是对明中叶江南世俗生活的生动展现;黄方胤的《陌花轩杂剧》是对晚明金陵市井风貌的点滴渲染;李渔的《奈何天》,乃是对古时婚娶风俗的描绘;《刘知远白兔记》,所展示的民间祭祀活动等,都拉近了与听众群体的距离,使场上的搬演更具有生活情趣。

第四节 江苏戏曲史对当代戏曲
文化构建的启示

在中国艺术史上,恐怕没有哪一门艺术像戏曲这样离大众生活如

① 鲁迅《忽然想到(五)》,《鲁迅杂文选集》,人民文学出版社,1993年,第60页。

此之近,受众群体如此之庞大,社会影响如此之深远。戏曲作为非物质文化遗产,是民族文化的重要组成部分,对于我们了解古代的文化内蕴、风俗习尚、道德取舍、审美走向都有着不可估量的作用。戏曲决不是一种静止的艺术现象,而是以滚动的、发展的生存状态以及活泼、机巧、充满向上活力的清新内容融入百姓日常生活,以至成为人们生活整体内容的一部分。

(一) 戏曲发展面临的困境

戏曲这一艺术样式,有过昔日的辉煌,直至上个世纪五六十年代,优秀演员的演出仍一票难求。但"文革"期间各类艺术凋敝,只有"样板戏"大行其道,戏曲遭到前所未有的冷遇。剧团除了配合中心任务外,很难再有其他演出,与欣赏群体的隔膜日渐加深,客观上造成了观众的断层。新时期以来,虽然这一传统艺术样式得到一定程度发展,但民众生活日渐丰富多彩,娱乐活动形式多样,文化市场环境发生了很大的变化,戏曲要么乏人问津,要么成为摆设,很难再现火爆的场面,发展面临着诸多困境:一是观众队伍大为减少(多集中在中老年群体);二是演出市场萎缩(为影、视、声所占领);三是演职人员特别是功力扎实的演员锐减;四是从业者信心不足,跳槽者比比皆是;五是创作力量不健全,优秀的编剧难得一见;六是过分追求场面铺排和中西结合,舍本逐末,或单纯为评奖而排戏,亲民接地气的戏太少。

(二) 戏曲发展在新情势下的应对策略

戏曲艺术尽管在发展过程中遇到了许多难以预料的难题,但并不是无法解决,自有突破瓶颈的路径可寻。这一艺术形式的大众属性,从根本上要求剧作必须往基层扎根,多多亲近老百姓,深入体会他们的喜怒哀乐,塑真情,传真意,演好戏。如何开拓文化市场,约略说来有如下几点:一是坚持雅俗并举的方针,在打造地方戏剧精品、创造品牌的同时,也不能忽视基层欣赏群体审美口味的需要,亦应有相应

作品出现；二是戏剧创作、演出，坚持大(多场戏)、小(独场戏)结合，以满足不同生活层面观众的审美需求和不同演出场地的需要；三是瞄准市场，尽力去农村、基层厂矿拓展戏曲生存的空间；四是加大改革力度，改变自我封闭的管理模式，让剧团更多承担起以戏养戏、发展地方戏的重任；五是发挥传统戏剧表演的优势，以有限的经费拓展更广阔的艺术空间；六是出"戏"与出"人"并重，尤其应注重青年戏曲表演人才的培养；七是地方戏曲应该与时俱进，随着时代的发展变化而不断锐意革新，使自身更趋于完善。①

(三) 戏曲发展的出路与前景展望

我们了解古代戏曲发展，也就是为当今戏曲文化发展寻取镜鉴。戏曲发展历史告诉我们，在当今的社会条件下，戏曲工作者，应该首先解决为谁写、写什么、怎样写(着眼点)，为谁演、演什么、怎样演的问题。是以票房价值为取向，一切围着经济效益兜圈子，还是从低俗、媚俗的怪圈中走出来，将目光投向人民大众的需求，这对每一位戏曲从业者都是一个严峻考验。只有将社会效益放在重要位置，始能获得绝大多数人的认可，拥有相当的观众群体，进而带来经济效益。两者并不矛盾。

戏曲工作者应具备永不懈怠的敬业精神。不能仅将演戏视作谋生之手段，应当当作自己所喜爱的一项终生为之奋斗的事业来完成。剧作除了娱乐功能之外，还应给接受者提供生活态度、处世方法、人格培养等方面的有益启迪。剧作者的前瞻性、演出者的虔诚心，密切融合，才能给戏曲艺术的发展注入活力。

演出团体应主动接近普通民众，变被动为主动，不是"要我演"，而是"我要演"。国务院办公厅新近出台了《关于支持戏曲传承发展的若干政策》(国办发〔2015〕52号)，为传统戏曲的发展提供了坚实的后盾与广阔的发展路径。但是，政策的支持仅是为戏曲艺术的繁荣搭起了

① 参看赵兴勤《地方戏曲发展所面临的难题及应对策略》，《中国古典戏曲小说考论》，第157—165页。

坚实的平台,至于台上表演效果的提高,还须广大演、创、职人员的共同努力。

戏曲传统要继承,但不是一成不变地继承。就戏曲史的发展来说,一直是在包容中求创新、在兼收中谋发展的。所以,要尊重传统、研究传统、继承传统、完善传统、激活传统、光大传统,在戏曲艺术传统的基础上,弹奏出为时代所需要的新乐章。

应有高度的责任心,为人们写好戏、演好戏。正如有论者所强调的那样,人民需要的是那种耐人寻味的笑,给人以警醒的笑,出自肺腑的笑,令人情动于衷的笑,而不是强笑、硬笑、叫人恶心的笑。人民大众所欢迎的戏曲,应该承载时代的重量。

要充分运用新媒体的形式,传播戏曲文化,培养年轻人对戏曲的欣赏情趣。

江苏戏曲史,给我们一个重要启示:戏曲这一由火热的民间生活走出的为人民群众所喜闻乐见的艺术,必须让它回归民间,汲取营养,撷取素材,才能保持其旺盛的生命活力。一味地将它关进装潢精致的温室,且镶嵌玻璃为之遮风避雨,无疑会加速它的死亡。戏曲既然是民间的产物,就应当成为普通大众火热生活的载体,留住历史记忆,记下缕缕乡愁,抨击社会邪恶,弘扬人间正气,为淳厚世风、激励人们积极向上、促进社会和谐,而不断注入新的能量。

目下,戏曲的发展确实进入到了"瓶颈期"。我们面对困难,不应该将更多心思投向对客观条件的埋怨。如何走出"叫好不叫座,叫座不叫好"的怪圈?关键是要在当代社会主义核心价值观的引领下,以积极乐观的态度,多考虑基层百姓的喜怒哀乐、心理感受,尤其是地方戏,更应在本土化与现代化的对接与互融中下大气力,紧扣当地风土人情,生动展示与共筑中国梦息息相关的、具有鲜明时代色彩的社会生活画面,讴歌那些为国家、为民族、为人民乐于奉献的当代英雄。时代风气需要英雄精神品格的引领。精心培育戏曲文化市场,多创作出一些满带田野清新空气、为人民群众真正喜闻乐见的好剧目,要民俗,拒绝低俗;要通俗,摈弃庸俗;要俚俗,抵制鄙俗。戏曲发展的出路,更

在于自我救赎,在于创新不竭、香火不断,在于创、演人员的共同努力,在于广大人民群众的积极参与。在这里,我真诚地向朋友们呼吁,大家一起来关心戏曲、走近戏曲、热爱戏曲、扶植戏曲,让戏曲艺术这一古老的花朵,在国家政策雨露的滋润下,再发新枝,更为璀璨。

第九章
徐州梆子戏发展轨迹追溯

作为国家级非物质文化遗产的徐州梆子,乃是一个历史悠久的古老剧种,在当时所辖的"老八县"(丰、沛、萧、砀、邳、宿、睢、铜)以及周边地区有着广泛的影响。近些年,徐州市文化部门,响应国家、省文化部门的号召,组织相关人员,对这一剧种作了梳理和研究,相继推出了《江苏戏曲志·江苏梆子戏志》(江苏文艺出版社1999年版)、《江苏戏曲志·徐州卷》(江苏文艺出版社2002年版)等书,同时,《徐州文化志》(1989年内部印刷)、《徐州文化大观》(文汇出版社1995年版)、《徐州文化博览》(文化艺术出版社2003年版)等书,也涉及这一剧种,皆取得不少收获。并指出,大约在明代,山西大批百姓迁居山东、徐州一带,以至洪洞县老鸹窝成了移民们的永久记忆,至今仍常常被叙起。居民迁徙,戏随人走,山、陕一带的歌唱伎艺,也被带到苏、鲁地区,并与苏北的地方小调、民间杂耍、说唱伎艺、方言俗语逐渐融合,而形成了独具特色的徐州梆子戏。

第一节 徐州梆子与山、陕梆子戏的渊源关系

《江苏戏曲志·徐州卷》,在叙及梆子戏的由来时,曾这样描述:

明初洪武、永乐年间直至成化时,大批山西、陕西移民迁居徐州地区,《徐州府志》及丰、沛、铜山、邳州、睢宁等县志均有记载。

仅明成化年间(1465—1487)平阳府(今山西临汾)迁移者即有五万七千八百余户,清嘉庆八年(1803)丰县的《蒋氏家谱》序中写到:"其先由山西之洪洞迁丰……迄今三四百年。"①

这一表述,是符合历史实际的。

远在山、陕的百姓,迁徙至一两千里之外的苏、鲁一带定居,随之而来的,不仅是物质层面的东西,还有风俗、文化等方面的内容,其中就包括歌谣、小调、杂耍、俗曲。且在日后的生活中,产生于不同地域的异质文化不时发生碰撞、裂变、异化、融合,则是顺理成章之事。何况山、陕一带,自宋、元以来,歌舞演唱之风就很兴盛。宋王灼《碧鸡漫志》卷二就记载:"泽州孔三传者,首创诸宫调古传,士大夫皆能诵之。"②孟元老《东京梦华录》卷五"京瓦伎艺"条,亦载及"孔三传耍秀才诸宫调"。③吴自牧《梦粱录》卷二〇"妓乐"曰:"说唱诸宫调,昨汴京有孔三传编成传奇灵怪,入曲说唱。"④泽州,宋为泽州高平郡(今山西晋城),位于山西省东南部,距河南焦作较近。现今传世的诸宫调作品,如《刘知远诸宫调》,其作者被认定为河东(今山西)人;《西厢记诸宫调》的作者董解元,乃河东绛州人。元杂剧作家,多为山西人。如创作《诸宫调风月紫云亭》的作者石君宝,为河东平阳(今山西临汾)人。创作《伍员吹箫》的作者李寿卿、《杜牧之诗酒扬州梦》的作者乔吉、《李三娘麻地捧印》的作者刘唐卿等,均系山西太原人。于伯渊、狄君厚、孔文卿、郑德辉等,皆为平阳(今山西临汾)人。白朴以创作《墙头马上》《梧桐雨》等剧驰名,乃是隩州(今山西河曲)人。

后来,虽说杂剧中心南移杭州,但所播下的戏曲艺术的种子却生根发芽、遍地开花。山西一带,至今仍保留有不少元代古戏台之类的戏曲文物,即是一明证。同时,也为山西的风俗文化铺垫起浓厚的戏

① 陈晓棠主编《江苏戏曲志·徐州卷》,江苏文艺出版社,2002年,第103页。
② 《中国古典戏曲论著集成》第1册,第115页。
③ 伊永文笺注《东京梦华录笺注》下册,第462页。
④ 吴自牧《梦粱录》,三秦出版社,2004年,第314页。

曲艺术氛围。"山西大同的迎春仪式,'优人乐户各扮故事,乡民携田具唱农歌演春于东郊'①。元宵节,'各乡村扮灯官吏,秧歌杂耍,入城游戏'②"③。祭祖先,"演剧献牲"④。龙神庙"祈祷雨泽,辄令女巫乐户歌舞侑享"⑤。雷公山,"张伎乐百戏,谢拜祠下"⑥。"虽孤村僻野,赛神演戏无岁无之。"⑦而"村讴杂剧"⑧,更"习为固然"⑨。临晋、平陆、稷山、泽州、忻州、绛县、河曲、神池、平阳、临汾、霍州、赵城、浮山、汾阳、左云、浑源、灵邱、徐沟等地,"扮社火,演杂剧,招集贩鬻"⑩,"演剧为乐"⑪,已成为生活常态。"长期的共同生活与耳闻目染,逐渐形成了共同的信仰与追求、兴趣与爱好、风俗与习惯"⑫。所以,即便后来人们由于生活遭际的不同,背井离乡,异地谋生,然而,一旦听到乡音、乡歌、乡戏,一种高度的认同感便油然而生,马上能拉近双方的距离。

戏曲之类的优秀文化传统,"经过历史风尘的淘滤,已积淀成全民的集体记忆,融化于血脉中,凝固成一种既有时间长度又有空间维度还有情感温度的'情结',一种具有特殊价值与意义的文化符号,一种烙有深深民族印记并具有独特感召力、向心力的精神标识。无论相距多远,无论语言沟通有多困难,一旦看到这类带有宗教色彩的仪式,立即会升腾起强烈的认同感和亲切感,瞬间拉近了与对方的距离,这就是民族文化的魅力"⑬。那些由山、陕迁移而来的百姓,对家乡的戏曲文化自然怀有一种特殊的情感。所以,迁居的同时,也带来了凝结着

① 《(乾隆)大同府志》卷七,乾隆四十七年重校刻本。
② 同上。
③ 赵兴勤、赵韡编《清代散见戏曲史料汇编(方志卷·初编)》上册"前言",第19页。
④ 《(乾隆)大同府志》卷七,乾隆四十七年重校刻本。
⑤ 同上。
⑥ 同上书,卷二七。
⑦ 《(光绪)平定州志》卷五,光绪八年刻本。
⑧ 《(康熙)灵邱县志》卷四,康熙二十三年刻本。
⑨ 《(同治)稷山县志》卷一,同治四年石印本。
⑩ 《(雍正)平阳府志》卷二九,乾隆元年刻本。
⑪ 同上。
⑫ 赵兴勤、赵韡编《清代散见戏曲史料汇编(方志卷·初编)》上册"前言",第7页。
⑬ 同上。

乡愁的民歌小调、风俗习惯、戏曲演唱，则是再自然不过的事情。同时，数万人的异地迁徙，哪怕是在异地居留已久，或是已融入了当地人的生活，但常回家看看的愿望不会止息。安土重迁是中华民族相沿已久的传统。而远在家乡的亲人，也想来迁徙地看看居留异地的家人的生活状况，一来二往，便拉近了故土与新居地之间的关系。当时交通不便，初时来往，还可能仅仅是以探亲为主要内容，后来，又在货物的互通有无上做起了文章，是两地的经贸关系促进了文化的互融。所以，徐州一地，几乎各县、市均有山西会馆，便很能说明这一问题。

笔者于上个世纪八九十年代，赴山西忻州出席全国首届元好问学术讨论会，晚上应主办方邀请观看山西上党梆子演出，那旋律听起来十分熟悉，当时感到很奇怪，后经思索才悟得，徐州梆子当有山西梆子的某些艺术基因，这与移民文化与当地文化的互融互渗，有很大的关系。山西，也成了苏、鲁人们的一种难以释怀的情结。直至上个世纪五六十年代，人们除闯关东外，最喜欢投奔的地方乃是山西，时称"下山西"。至今仍有许多人在山西安家落户、生儿育女。还有的把徐州梆子带往山、陕，且唱得非常红火。就山西梆子、秦腔（陕西梆子）与徐州梆子相比较而言，徐州梆子似乎更接近于山西梆子。

至于秦腔与山西梆子孰先孰后，苏育生《中国秦腔》一书，有一段描述：

秦腔作为一个剧种的出现，应该是以陕西关中为中心地区。明末清初，陕西关中较之今天，其范围要广泛得多。它西至甘肃东部，东至山西南部，还包括现今陕北和陕南的部分地区。……秦腔最早的形成可能就在处于黄河两岸的同州府和蒲州府。同州在陕西东部，即今大荔；蒲州在山西南部，即今永济。同州和蒲州虽然在行政划分上属于两个省份，但仅有一河之隔，在地方方言和风土人情诸方面，都有着许多共同之处。从文化传统看，那里都是北杂剧盛行的地区，至今仍有不少元代戏台留存；

从戏曲状况看,无论同州还是蒲州,民间戏曲十分活跃,演出活动十分频繁。①

所言很有道理。以往论者在述及徐州梆子起源时,每每山、陕并称,而笔者更倾向于山西梆子对本地梆子戏形成的影响。

然而,从明初的移民到梆子戏的形成,其间经历了一个相当长的历史时段。据《江苏梆子戏志》记载:

> 明朝隆庆三年(1569)刊印的《丰县志》中图文记载,在嘉靖三十一年(1552)重修的丰县城城隍庙内,正殿背面即为戏楼,飞檐下端挂有"戏楼"贴金匾,位于整个建筑群中心。台前看场能容千余众,东西两边廊房还能坐人。民谚"无丰不成梆",在此演出的当以梆子戏为主。②

这一县志所载史料十分珍贵,为研究徐州明代戏曲史提供了重要的史料。但是,当时究竟所演何戏,是否为梆子戏,都值得商榷。

明代戏曲家徐渭,在《南词叙录》中称:"今唱家称弋阳腔,则出于江西,两京、湖南、闽、广用之;称余姚腔者,出于会稽,常、润、池、太、扬、徐用之;称海盐腔者,嘉、湖、温、台用之。惟昆山腔止行于吴中,流丽悠远,出乎三腔之上,听之最足荡人。"③则径言在徐州、常州、镇江、池州、扬州等地,所流行的戏曲声腔乃余姚腔。这是目前能够见到的唯一涉及徐州一带所演戏曲声腔情况的记载,当然很值得珍视。徐渭,字文长,别号田水月、青藤道人等,乃浙江山阴(今浙江绍兴)人,明代著名剧作家、戏曲理论家。所作《四声猿》杂剧,至今尚存,是明杂剧中最具影响力的作品。据说,讽刺喜剧《歌代啸》亦出其手。他的《南词叙录》,乃是第一部涉及南戏源流及剧本创作情况的专著,甚为珍

① 苏育生《中国秦腔》,上海百家出版社,2009年,第73—74页。
② 于道钦主编《江苏戏曲志·江苏梆子戏志》,江苏文艺出版社,1999年,第1页。
③ 《中国古典戏曲论著集成》第3册,第242页。

贵,所言当有所根据。徐氏生活的年代,在明正德十六年(1521)到万历二十一年(1593)之间,而丰县古戏台则建于明隆庆三年(1569)。由此而推论,当时丰县古戏台所演戏曲乃余姚腔,或者是某种程度本地化了的余姚腔,而非梆子腔。

再说,梆子腔名称的出现,则相对较晚,大概是在清初。至于"西秦腔"之名,大约最早见于《钵中莲》一剧中的"西秦腔二犯",当时仅是以曲牌名目进入昆山腔剧本的。《钵中莲》,是一出以演唱昆曲为主而兼唱其它曲调如【弦索】、【山东姑娘腔】、【四平腔】、【京腔】、【诰猖腔】、【西秦腔二犯】等声腔的传奇剧作。旧称"玉霜簃藏明万历抄本"。玉霜,乃京剧名家程砚秋之号。此剧即为程氏所收藏。然戏曲史家胡忌认为,该抄本当为清康熙年间产物,是很有道理的。① 如果说,该抄本的确是产生于万历年间,那么,【山东姑娘腔】、【西秦腔二犯】等曲调何以不见于他书记载?这倒是值得深思的一个问题。就现存相关文献,不妨作一比照。载及梆子、京腔等声腔的古籍,大都在清康熙之时。我们不妨由此而推断,梆子腔的真正产生,不会早于明末清初。由此而论,有文章称,在明隆庆之时的丰县,就已在演唱梆子腔,是有违史实的。倒是《江苏戏曲志·徐州卷》所称"明中叶,秦晋商人遍布徐州地区,他们筑会馆,建戏楼,追求声色之娱。因此明末清初陕西、山西梆子形成后,很快经过河南、山东传入与之接壤的江苏丰、沛二县及原属江苏现属安徽的萧县、砀山县,并在徐州地区流传开来。同时山东梆子艺人在当地(丰、沛等地亦和山东相连)落户安家或搭台演出,收徒传艺,使梆子得以流传"②,更接近客观实际。当然,《江苏梆子戏志》在涉及这一问题时,下语也很谨慎,用了"当以梆子戏为主"③这一推断之语,还是比较负责任的。

① 参看胡忌《〈钵中莲〉传奇年代辨证——兼论"花雅同本"的演出》,《戏史辨》第4辑,中国戏剧出版社,2004年,第117页。
② 陈晓棠主编《江苏戏曲志·徐州卷》,第103页。
③ 于道钦主编《江苏戏曲志·江苏梆子戏志》,第1页。

第二节　阎尔梅与郓雪班

既然徐州一带明代所演并非梆子腔,那么,是如何从余姚腔(或其它声腔)而演化为梆子腔的呢？中间的转换环节是什么？论及这一问题,不能不提及在中国文学史尤其是清代诗史上颇具名声的大诗人阎尔梅,是他创立了目前所知见诸文献记载的徐州地区第一个戏班——郓雪班。他写有《寄怀周质含、单臣素、张仲升诸子,皆昔年同游戏者》五首,谓：

(其一)春园红绿未经秋,到处寻花插满头。今日何堪头白尽,越教人忆昔年游。

(其二)拨弄筝箫剪翠罗,无边春色几经过。西风一夜芦笳惨,吹碎江南玉树歌。

(其三)击筑风流事宛然,青楼白纻谱笙弦。从遭离乱飞云冷,不上歌台二十年。

(其四)桃花源路已无津,鸡犬桑麻改姓秦。君辈亦成侨寓者,非余独是不归人。(自注：此自庐山寄归,故云。)

(其五)当时绝不晓忙闲,亭长台西郓雪班。数十年来如一梦,怀人愁杀泗南山。(自注：诸子皆善歌,称"郓雪班"。)①

此五首诗非一时写成,清康熙刻本《白耷山人诗文集》诗集卷八收有本组诗的第一、二、三、五首,第四首未见收录。据张相文编订《白耷山人年谱》,庚子永历十四年(清顺治十七年)九月,阎尔梅在蕲州遇谈长益,遂入江西庐山。② 次年,"山人五十九岁,春,在庐山,黄雷岸、查天

① 阎尔梅《阎古古全集》卷三"诗·七绝·南直隶集卷七之一",北京中国地学会,1922 年,第 11 页。
② 同上书,卷一"年谱上",第 21 页。

球、周长孺、彭躬庵诸友来访"①。结合第四首"非余独是不归人"句后自注"此自庐山寄归,故云"来看,本首诗当写于清顺治十七年(1660)或十八年(1661)。其余四首也是当时回忆之作。诗中既言"春园红绿",当是写于那年春季,因目睹春色而思家,由思家而"忆昔年游",即当年歌场同好,则是情理中之事。再由"从遭离乱飞云冷,不上歌台二十年"来看,此戏班活跃于晚明之时。"飞云",即飞云桥。据《沛县志》,此桥建于城南门外的泡水(即丰水)之上,近歌风台,取刘邦"大风起兮云飞扬"之意而名桥。桥初建于明永乐间,先后于景泰、嘉靖、万历、天启间重修,崇祯间因桥毁重建。此明指沛城。末一首,则明言"亭长台西郢雪班",并于诗注中称:诸子皆善歌,称'郢雪班'。"取"阳春白雪"之意。诗中既有"拨弄筝箫"、"芦笳"、"击筑"、"谱笙弦"诸语,当是一戏班。旧时,往往以"歌台"称"戏场"。又据阎尔梅之孙阎圻(字千里)所撰《文节公白耷山人家传》载述,"山人(指阎尔梅)善度子卿《牧羊》一出"②。其次子由河南回,阎尔梅高兴之余,还于当晚高歌,"歌阕泣下"③。《牧羊》,即《苏武牧羊记》,为南戏剧作。抄本至今尚存,保留了较多的早期戏文面貌。《风月锦囊》《群音类选》《词林逸响》《歌林拾翠》等,曾收有此剧的一些单出。后出戏曲选本《缀白裘》,则收有《庆寿》《颁诏》《小逼》《望乡》《遣妓》《告雁》《大逼》《看羊》等出戏,均是用南曲演唱。而南戏的三大声腔分别是海盐腔、余姚腔、弋阳腔。由此而论,阎尔梅所演唱的,当为本地化的余姚腔。因当时能唱者甚少,故有曲高和寡之叹,名本班曰"郢雪班",或许也包含着这一层意思。这一推断,当是比较符合客观实际的。

戏班中人,多可考见。如周质含,乃沛城北周田人。阎尔梅《题周质含村墅》诗一曰:"周田四际好平沙,封绛封条尔世家。谢却公侯称处士,青门种得召平瓜。"句后注曰:"周田在沛城西,即绛侯采地。"一曰:"牢骚不肯学龙钟,八十余年课竹松。海内交游名士遍,堂簾临水

① 阎尔梅《阎古古全集》卷一"年谱上",第22页。
② 同上书,卷一"附传",第9页。
③ 阎圻《文节公白耷山人家传》,同上书,第9页。

看芙蓉。"注曰："余题周子城中斋曰堂簑,取冯敬通语。"①知周氏乃周勃之后,仍居于周田,且城中亦有居所。周田,在沛县庙道口西,两村相距甚近。民谣称："丰县烟,沛县酒,戏子出在庙道口。"自清初已然,渊源有自。

张仲升,似即张抱珍。抱珍亦沛人,由阎诗《乙卯十二月末旬立春,余从西庄入飞云桥,观之无所谓春色也。江西夏仲文、吴门丘绶宣、新安江征吕及吾沛张抱珍、王茂之、郑天序、王子厚诸子集饮,即事一首》诗题可证。阎尔梅《题张抱珍草舍》谓："三十余年世事非,飞云桥畔赏渔矶。寻山万里无亲友,击筑狂歌此布衣。"②且抱珍亦能歌吴曲,在刘于石斋中,恰值虞美人花盛开,"抱珍歌吴曲赏之"③。阎诗中多次叙及抱珍善歌,二人交往甚密,故仲升或即此人。

单臣素,与阎氏交往更为亲密。清顺治三年(1646),阎尔梅避居微山湖,单臣素专门带着风水先生朱鉴先来为阎母吕氏卜葬地,还曾借居阎氏在夏镇的园亭。又曾与李玉弢冒雨访阎,共商反清复明大计。阎尔梅在《答单臣素》一诗中写道："手札来相慰,若余复苦君。相怜同病友,不作送穷文。风雨缘犹在,山川梦未分。且归商道路,五岳起秋云。"④足见关系非同寻常。单臣素,名文相,乃尔梅父亲之门生,善图章、山水,为当地名流。对于单臣素请地理先生代母卜葬地之事,阎尔梅一直心存感念,曾在《喜单臣素归自金陵》小引中称："予自海上还里,为先慈卜葬地,计非溧阳朱鉴先不可。离乱方深,江河千里,谁能为余往者?臣素毅然请行。间道跋涉,越乙酉冬暮,丙戌春暮,竟以鉴先北归。如此高义,当于古人中求之矣。"⑤感激之情,溢于言表。可见,他们的交往,并非仅仅是歌场流连,还有志意的投合。

① 《阎古古全集》卷三"诗·七绝·南直隶集卷七之一",第11页。
② 同上书,卷三"诗·七绝·南直隶集卷七之一",第12页。
③ 阎尔梅《偶过刘于石斋中,见虞美人花艳甚,抱珍歌吴曲赏之,时借昭也》,同上书,卷三"诗·七绝·南直隶集卷七之一",第16页。
④ 同上书,卷三"诗·五律·南直隶集卷八之一",第19页。
⑤ 同上书,卷四"诗·七律·南直隶集卷九之一",第16页。

第三节　罗罗腔对徐州梆子腔的催生

　　阎尔梅作为明朝遗民,为躲避清廷的加害,在外流浪长达 18 年,接触过各类与戏曲搬演相关的人员,与晚明著名剧作家袁于令有交。袁于令,字令昭,号箨庵,江苏吴县人。著有《西楼记》《金锁记》等传奇。阎氏寄寓庐州时,写有《庐州饮梅尔常别墅,限哥字韵》一诗,诗题下注曰:"与袁箨庵、方尔止、方洞修同赋。"①另作有《佛种精舍与晓堂和尚、方尔止、方洞修、袁箨庵、杜于皇同赋》《蒋子久招饮天宁寺,袁令昭、杜于皇、孙豹人在座,志之》《过袁箨庵邸中听吴歈》等诗。游走京师时,他与苏州旦色名伶王绮湘相遇,当场写下《即席赠王旦绮湘》一诗赠之。在河南,他欣赏王似鹤按察弹琴,还在饮酒之时,与同好"讨论西京残乐府"②。在四川,他由临卭至青城山,途中为"村舍笙铙"③所吸引,不忘欣赏当地的戏剧演出。在河南林县黄华山,他贪看女优精彩的场上表演,"素妆靓姣远山眉,歌喉引长莺依依"④,以至离开时已是"满天星斗"。在庐州,他观看《史阁部勤王》剧,并感而赋诗。当时,吴炳所作《绿牡丹》传奇也正在上演,他称:"逢人莫说诗文事,请看灯前《绿牡丹》。"⑤在彰德,于王太守处,观看汤显祖名作《牡丹亭》的演出。在禹州刘东里宅,他追记旧禹王府家伎演唱新曲《打丫头》。冯梦龙所编歌谣集《挂枝儿》"想部三卷"收有《打丫头》一曲,谓:"害相思害得我伶仃瘦,半夜里爬起来打丫头,丫头,为何我瘦你也瘦。我瘦是想情人,你瘦好没来由,莫不是我的情人也,你也和他有。"⑥所唱当为此曲。阎尔梅《月夜饮刘东里斋中即事》一诗末二句"自是侯门

① 阎尔梅《偶过刘于石斋中,见虞美人花艳甚,抱珍歌吴曲赏之,时偕昭也》,《阎古古全集》卷四"诗·七律·南直隶集卷九之一",第 18 页。
② 阎尔梅《秋夜饮孟陟公矩斋,时同许毓荆、马苿史、马蓉甫分韵》,同上书,卷五"诗·七律·河南集卷九之四",第 6 页。
③ 阎尔梅《临卭至青城山道中看戏》,同上书,卷五"诗·七律·四川集卷九之十",第 3 页。
④ 阎尔梅《黄华山观戏》,同上书,卷二"诗·杂体·七古集五",第 17 页。
⑤ 阎尔梅《观戏》,同上书,卷三"诗·七绝·南直隶集卷七之一",第 14 页。
⑥ 冯梦龙等编述《明清民歌时调集》上册,上海古籍出版社,1987 年,第 97—98 页。

秋怨谱,骚人题作《打丫头》",自注曰:"禹州旧有王府,其妓人戏为新曲,曰《打丫头》。"①在山西大同,听伎人唱曲,他生发感慨:"王孙乐府飘零尽,犹有佳人感毅皇。"②在安邑(今山西运城),他欣喜地写道:"土俗从来欢赛戏,鸣锣百队杂钟璈。"③在德州,他与友人"度曲随箫互唱酬"④,还写有《元宵东庄看影戏》一诗,谓:"枌榆旧社徙郊东,元夜新添击筑童。角抵鱼龙随影幻,花烧梨菊缀烟空。霓裳舞碎邗江月,渔鼓挝残濮水风。欢醉少年场里去,不知身是白头翁。"⑤既言"枌榆旧社",当作于故乡沛县。《汉书·郊祀志上》:"高祖祷丰枌榆社。"⑥枌榆,乡名。后人以此指称家乡。这说明,在清初,沛县一带于元宵节演影戏已为常态。至于"邗江月"、"霓裳舞碎"、"渔鼓挝残"云云,乃用唐代道士叶法善、后汉末文士祢衡事,均与元宵有关。可见,其阅历之广、赏南北曲调之多,一时无人能及。

尤其值得注意的是,他在作品里还多次提及啰戏(又称罗罗曲、逻腔)。他在《鱼营观赛神者》一诗末二句中写道:"方今满地胡笳弄,且听逻腔漫解嘲。"⑦鱼营,在河南通许西十里。而逻腔,诗人自注曰:"河南有逻腔,可笑。"⑧在《后村居三十首》之二十九首中,他又写道:"野旷虫音乱,秋高月气廉。有僧挥麈尾,无地哭龙髯。戏唱罗罗曲,高唫《昔昔盐》。故人传秘诀,晚岁服青粘。"⑨此组诗题后自注:"皆遭难以后移住西林杂作。"⑩据《白耷山人年谱》,甲寅永历廿六年(清康熙十三年)"山人七十二岁,在杏花埠庄"下按曰:"(先生)《移居》诗有'西林草草结吾庐'句,《杏埠庄杂咏》有'西林却扫杏埠庄'句,盖西林、

① 《阎古古全集》卷三"诗·七绝·河南集卷七之四",第2页。
② 阎尔梅《秋夜听妓人度曲》,同上书,卷五"诗·七律·山西集卷九之五",第6页。
③ 阎尔梅《从安邑南入中条,遂渡茅津,抵陕州西去》,同上书,第16页。
④ 阎尔梅《端午饮下茹西斋,时偕庄尚之、卢德水诸友》,同上书,卷五"诗·七律·山东集卷九之三",第8页。
⑤ 阎尔梅《元宵东庄看影戏》,同上书,卷四"诗·七律·南直隶集卷九之一",第10页。
⑥ 《二十五史》第1册,第484页。
⑦ 《阎古古全集》卷五"诗·七律·河南集卷九之四",第5页。
⑧ 同上。
⑨ 同上书,卷三"诗·五律·南直隶集卷八之一",第14页。
⑩ 同上书,第12页。

杏埠本属一地,在沛县之西,与丰接壤。"①杏花埠,乃阎氏先人墓堂所在地,去沛县二十里(在今沛县阎集一带),尔梅依墓而居。可知,本组诗当写于康熙十三年(1674)之后。换言之,乃阎氏晚年之作。而在通许看逻腔戏,是乙未永历九年,即清顺治十二年(1655)阎尔梅避居通许张嗣珍家之时②,较《后村居三十首》的写作,大约早20年。尔梅初闻逻腔,感到"可笑",因为他本人所习乃南腔,乍听逻腔,不太顺耳。而20年后,回到家乡,乡间也"戏唱罗罗曲",却没流露丝毫对该戏曲声腔的不屑之意,恰说明至康熙初年,罗罗腔已在沛县广为流播,成了人们喜闻乐见的艺术形式。

逻腔、罗罗曲,当是同一戏曲声腔。阎尔梅对罗罗曲的表述,亦可与其他文献相互印证。在叙及罗罗曲的古代文献中,刘献廷的《在园杂志》较早为研究者所关注,中云:

> 旧弋阳腔乃一人自行歌唱,原不用众人帮合,但较之昆腔,则多带白作。曲以口滚唱为佳,而每段尾声,仍自收结,不似今之后台众和,作哟哟啰啰之声也。西江弋阳腔、海盐浙腔,犹存古风,他处绝无矣。近今且变弋阳腔为四平腔、京腔、卫腔,甚且等而下之,为梆子腔、乱弹腔、巫娘腔、琐哪腔、啰啰腔矣。愈趋愈卑,新奇叠出,终以昆腔为正音。③

其次,乃乾隆九年徐孝常为江南名士张坚《梦中缘》传奇所写《序》,称:"长安梨园称盛,管弦相应,远近不绝。子弟装饰,备极靡丽。台榭辉煌,观者叠股倚肩,饮食若吸鲸填壑。而所好惟秦声啰弋,厌听吴骚,闻歌昆曲,辄哄然散去。"④种种现象说明,明末至清代乾隆这一时段,乃是地方戏声腔的勃兴之时,若将梆子等戏曲声腔的崛起认定为万历

① 《阎古古全集》卷一"年谱下",第11页。
② 参看上书卷一"年谱上",第17页。
③ 刘廷玑《在园杂志》卷三,第89—90页。
④ 《中国古典戏曲序跋汇编》第3册,第1692页。

之时,是缺乏文献依据的。

明代嘉靖年间,山西吉县龙王山《重修乐楼记》所刻"蒲州义和班献演",据周贻白考证,此处"义和班",并非蒲州梆子戏班,当为青阳腔戏班,"蒲州一带唱的是源出弋阳腔的青阳腔"。① 如此看来,明人汤显祖称"陇上声",未必是西秦腔,当是弋阳腔或其声腔在吴中一带的唱法。汤显祖称昆山、海盐二声腔"体局静好"②,不满意弋阳腔的"节以鼓,其调喧"③,故有"秦中子弟最聪明,何用偏教陇上声"④之说。

一般认为,罗罗腔源自弋阳腔。而"弋阳土曲,句调长短,声音高下,可以随心入腔"⑤,在曲律上并没有严格的要求,走的是方便村氓畸女观听的发展之路。而昆曲则不然,不仅曲律要求甚多,在语言上也"兢为剿袭。靡词如绣阁罗帏、铜壶银箭、黄莺紫燕、浪蝶狂蜂之类,启口即是,千篇一律。甚者使僻事,绘隐语,词须累诠,意如商谜,不惟曲家一种本色语抹尽无余,即人间一种真情话,埋没不露已"⑥。相比较而言,弋阳腔具有很强的包容性、通俗性和应变性,许多地方戏曲声腔的崛起,大多与其影响有关。称罗罗腔由弋阳腔发展而来,不无道理。之所以称之为罗罗腔,大概与弋阳腔发展到后来,"后台众和,作哟哟啰啰之声"⑦有一定关系。

然而,罗罗腔究竟起源于何地,因文献缺少,考察起来有一定难度。但其流播之广、影响之大,在古籍中却每见。清人李斗《扬州画舫录》卷五"新城北录下"载述道:"两淮盐务例蓄花雅两部以备大戏,雅部即昆山腔,花部为京腔、秦腔、弋阳腔、梆子腔、罗罗腔、二簧调,统谓之乱弹。"⑧则将罗罗腔与弋阳、梆子、秦腔、二簧等并提,足见其已发展到一定规模,堪与弋阳腔争胜。本卷又谓:

① 周贻白《中国戏曲发展史纲要》,上海古籍出版社,1979年,第464页。
② 汤显祖《宜黄县戏神清源师庙记》,徐朔方笺校《汤显祖全集》第2册,第1189页。
③ 同上。
④ 汤显祖《寄刘天虞》,同上书,第811页。
⑤ 凌濛初《谭曲杂札》,《中国古典戏曲论著集成》第4册,第254页。
⑥ 同上书,第253页。
⑦ 刘廷玑《在园杂志》卷三,第89页。
⑧ 李斗《扬州画舫录》卷五,第107页。

本地乱弹,此土班也。至城外邵伯、宜陵、马家桥、僧道桥、月来集、陈家集人,自集成班,戏文亦间用元人百种,而音节服饰极俚,谓之草台戏。此又土班之甚者也。若郡城演唱,皆重昆腔,谓之堂戏。本地乱弹只行之祷祀,谓之台戏。迨五月昆腔散班,乱弹不散,谓之火班。后句容有以梆子腔来者,安庆有以二簧调来者,弋阳有以高腔来者,湖广有以罗罗腔来者,始行之城外四乡。继或于暑月入城,谓之赶火班。①

罗罗腔乃远播湖广,且来扬州与各类戏曲声腔展开竞争,以抢占戏曲文化市场,乃是不争的事实。而年代稍前的李绿园所作小说《歧路灯》第九十四回,除叙及苏昆的福庆班、玉绣班、庆和班、萃锦班等戏班外,特别叙及"又数陇西梆子腔,山东过来弦子戏,黄河北的卷戏,山西泽州锣戏,本地土腔大笛嗡、小唢呐、朗头腔、梆锣卷"②。又言"锣戏"乃出自泽州。李绿园于乾隆四十二年(1777)所写的《〈歧路灯〉序》中谓"盖越三十年以迄于今,而始成书"③,是说该书在乾隆初年即已动笔,至乾隆四十二年始草成。那么,书中所反映的开封一带的戏曲演出情况,当是雍正年间或稍前之事。上文已述,阎尔梅于清顺治十二年(1655)在通许观看逻戏,不禁失笑。时隔七八十年,此戏已由小县城演至都市,这是符合情理的。且在戏曲声腔前冠以地名,按照惯例,恰说明该戏来自泽州。有学者称"罗罗腔产于山西东南部的泽州一带,山西优人带到河南演出,使河南成为最普遍流行的地区。进而又北到河北、北京,南到湖广,传入扬州"④,是很有道理的。

据相关专家考证,今所知的罗罗腔剧作,有《打面缸》《打灶王》《打杠子》等,京剧、秦腔均有。据罗罗腔改编的剧目,重在场上之热闹。《打杠子》有皮黄改编本,演一女子回家,天色已晚,遇一赌徒持杠子打

① 李斗《扬州画舫录》卷五,第130—131页。
② 李绿园《歧路灯》,栾星校注,中州古籍出版社,1998年,第693页。
③ 丁锡根编著《中国历代小说序跋集》下册,人民文学出版社,1996年,第1633页。
④ 廖奔《中国戏曲声腔源流史》,台北贯雅文化事业有限公司,1992年,第128页。

劫,然后二人互相调侃之事。剧本收入《车王府全编》(第 15 册),虽称为"皮黄"①,但唱段未注明唱何等板式,亦为闹剧,蜕化之迹较为明显。至于《打面缸》,《缀白裘》十一集卷四收有此剧,叙周腊梅与县令私情事。所唱曲调主要为【梆子腔】,另外还有【小曲】、【西调寄生草】、【西调】、【包子带皮鞋】、【吹调】等。② 此处之"西调",当为西秦腔。据周贻白所说,"啰啰本即娃娃,皆为【耍孩儿】调。其高腔娃娃,则唱调为【耍孩儿】,而尾句帮腔"③。而山西北部民谚也称:"先有赛,后有孩,孩儿生骡(罗),引出道情、秧歌。"意思是说,山西民间的赛戏,乃是地方戏曲孳生的母体,由此产生了【耍孩儿】曲调。而罗罗戏又是在【耍孩儿】曲调的基础上发展而来。至于道情、秧歌,则是后出。由此可知,【耍孩儿】当是罗罗腔的基本曲调。而《缀白裘》所收《打面缸》,却未见【耍孩儿】曲调,此或为梆子腔唱法。当然,戏曲声腔在流播的过程中,并非一成不变,它会及时吸纳流播地的民歌小调以丰富、完善自身,从而满足当地欣赏群体的审美需求。而今,【耍孩儿】的唱法在徐州梆子的唱腔中早已消失殆尽,但在吹打曲牌中,尚有【打娃娃】一曲,或是由娃娃调(即【耍孩儿】)演化而来。

而徐州梆子的大字曲牌【搭拉酥】,来源当甚古。"搭拉酥"(darasu),乃蒙古语,又译作答剌孙、打剌苏、打辣酥、嗒辣酥、打拉酥等,指酒。明火源吉《华夷译语·饮食门》:"答剌孙,酒。"《元史·兵志二》:"掌酒者曰答剌赤。"④这一词语,于古代戏曲中屡见。如杂剧《存孝打虎》第二折【尾声】白"金盏子满斟着赛银打剌苏",《小尉迟》第二折【清江引】:"去买一瓶儿打剌酥吃着耍。"⑤明代小说、笔记中,亦曾出现该词。所谓"大字曲牌",在徐州梆子中,是指"除器乐演奏外还带有人声演唱的曲牌。此类曲牌常为某特定的情节所用,有气势较大的兴兵点将,也有小巧灵活的情节描写,也可一曲多用,仅根据唱词的不

① 《清车王府藏戏曲全编》第 15 册,第 160 页。
② 《缀白裘》第 6 册,第 197—206 页。
③ 周贻白《中国戏曲发展史纲要》,第 460 页。
④ 参看方龄贵《元明戏曲中的蒙古语》,汉语大词典出版社,1991 年,第 220—224 页。
⑤ 参看顾学颉、王学奇《元曲释词》第 1 册,中国社会科学出版社,1983 年,第 361 页。

同将旋律作适当的变奏"①。既然可以"一曲多用",且名之为【搭拉酥】,当用于饮酒之类情节的演唱。由此可知,本曲或为元代流行于北方的饮酒曲,说不定也是从山西一带传入。其产生的年代,不会迟于明朝初叶。

徐州梆子用于文、武场演奏的一些曲牌,有的属于北曲,如【斗鹌鹑】、【沽美酒】、【哪咤令】、【朝天子】、【风入松】、【搭拉酥】等皆是;有的是南、北曲兼用,如【红绣鞋】、【逍遥乐】、【石榴花】、【小桃红】、【山坡羊】、【普天乐】、【新水令】、【粉蝶儿】;有的源自宋词,如【水龙吟】;有的则采自民间小调,如【簸簸箕】、【倒拉牛】、【揭各巴】、【金钱花】、【柳摇金】、【十样景】、【喂鸡】、【滚芨黎】、【凤点头】、【打老虎】等;有的出自南曲,如【画眉序】。当然,即使同一曲牌名,用于戏中之曲调,在旋律与节奏上也必然发生了很大变化,但受前代曲调的影响则显而易见。这类曲牌,在早期梆子戏中,即是用作场上演唱的。如西秦腔【搬场拐妻】,就唱有【水底鱼】、【字字双】、【小曲】。《打面缸》一剧,除唱梆子本调外,又唱【鞑曲】。而《逃关》《二关》,所唱为【急板令】、【梆子腔】、【批子】、【京腔】。这正是梆子曲调尚未完全摆脱曲牌体演唱体制束缚的原始状态。到了后来,当梆子戏完全实现了由曲牌体向板腔体的蜕变,这些用于伶人场上演唱的曲牌,才大都退作专供烘染场上气氛而演奏的曲牌或锣鼓经。这一推论,当去事实不远。而更多曲调,则来自徐州一带的民间。如【倒拉牛】,以往称倒拉手推独轮车为倒拉牛,显然是来自乡野生活。再如【揭各巴】,旧时家中幼儿种痘,伤口愈合后所结之痂,俗称"各巴"。而痂脱落时,家中亲人要举行一定仪式为之庆贺,俗称"揭各巴"。【簸簸箕】中的"簸箕",乃打麦场上、家中常用之器物,用来簸扬带土的粮食。【滚芨黎】中的"芨黎",又作蒺藜,系一种长有带刺菱形果实的藤类植物,徐州一带触目可见。如此之类,都带有浓烈的地方色彩。花部中的《借妻》《借靴》《拐妻》《看灯》《瞎混》《戏凤》等,罗戏中的《打灶》《打杠子》《打面缸》等剧目,在徐州梆子中均

① 《江苏戏曲志·江苏梆子戏志》,第202页。

有演出。可见,徐州梆子戏既从前代戏曲艺术中吸取了不少营养,又立足本地、立足时下,及时地吸纳民间歌唱艺术以丰富自身。

由此可知,徐州梆子在发展演变过程中,对南、北曲的艺术营养及地方伎艺,均有所吸纳。如余姚腔有一个显著的特点,就是滚调的使用,"在一套曲子中,有时插入一支滚调。这支滚调是独立的,并不影响同套中的其他曲调"①。后来,"青阳腔继承了余姚腔的滚调,又有所发展。不再仅仅在一套曲子中偶然插入一支滚调,而是在每支曲子的字句之间,插入五、七言诗句,或成语之类,句格也无限制,使曲文格外委曲详尽;而且对于艰深的曲辞,仿佛加上一个注解,使它明白易晓,不致晦涩难懂"②。这一表现方法,就为徐州梆子所吸纳。徐州梆子有【滚白】(又作"滚唱"),即"将'非板'上句作韵白处理的一种唱法。韵白的节奏处理较为自由,多以哭诉的形式表现,悲切感人。【滚白】的下句同于非板的下句"③,强化了戏曲的叙事功能。再如,弋阳腔有帮腔,至今大平调、华阴老腔还部分保留了这一演唱方法。徐州梆子虽已没有了帮腔,但在传统戏舞台上,正生(俗称大红脸)往往用大本嗓吐字,用二本嗓(假嗓)甩出高八度的声腔,即所谓"弱起强收"。加之胡琴的烘托,听起来仍似有帮腔,这当是弋阳腔之遗韵。罗罗腔,"曲调简明活泼,易于上口,接近民间小曲"④。而徐州梆子戏所唱的【呱哒嘴】、【金钩挂】、【垛子】以及基本曲调【二八】、【流水】,就带有明显的民间曲调成分。尤其是【呱哒嘴】与【垛子】,其节奏与用腔几乎近于口语。而【大笛啰啰】、【呱哒嘴】、【小锯缸】,当是来自罗罗戏。

第四节　徐州梆子发展的三个时段

由上述可知,徐州梆子的发展,大致经历了三个时段。一是在有

① 钱南扬《戏文概论》,上海古籍出版社,1981年,第60页。
② 同上书,第63页。
③ 《江苏戏曲志·江苏梆子戏志》,第183页。
④ 齐森华等主编《中国曲学大辞典》,第60页。

明一代，随着山、陕移民的迁入，他们将家乡的民歌小调带入徐州，并与本地歌谣曲调渐渐融合，又与南方流传来的余姚腔融为一体，形成了带有本地特色的戏曲声腔。明嘉靖年间在丰县所演戏曲，当是余姚腔本地化的一种戏曲形式。二是晚明至清初，弋阳腔以其包容性强的特点，迅即由南向北流播，并衍生出许多地方戏曲声腔。徐州终于有了本地以唱南曲为主的戏班——沛县郓雪班。此后不久，罗罗腔也由山西经河南、山东传入徐州。是罗罗腔的输入，直接影响了徐州当地戏曲声腔的形成。当然，受罗罗腔影响的地方戏曲声腔还有许多，如流行于鲁西一带的高调梆子，就称"大笛啰啰"，"其唱调近似吹腔，实则为【耍孩儿】调"。①莱芜梆子所唱声腔，"既有梆子腔，也有高拨子、老西皮、老二黄、昆曲、啰啰、乱弹之类"②。柳子戏，"以鲁西的郓城、菏泽一带为根据地，东至兖州、曲阜、泗水、宁阳，北至濮阳、聊城，南至苏北的徐州、丰沛一带，西至河南的开封、商丘等地"③，所唱曲调除【柳子】外，"兼唱青阳腔、高腔、乱弹、娃娃(即【耍孩儿】调)、西皮调、罗罗腔"④。肘鼓子(又名"秧歌腔")、柳琴戏，都有【耍孩儿】曲调，也是受了罗罗戏的影响。尤其是山西上党梆子，是由"昆、梆、罗、卷、黄五种声腔组成，属于综合性声腔剧种"⑤。徐州梆子的发展，与该剧种的博采众长、兼收并蓄之特质有关，尤其吸收了昆、弋、余姚、罗罗诸戏曲声腔的艺术因子。当时的罗罗戏，当为梆子戏的前身。有了罗罗戏的艺术铺垫，才有了真正意义上的徐州梆子。三是中晚清之时，梆子戏在多年的演出实践中，逐渐形成了自己的风格，有了有姓名可考的著名梆子艺人，如祖籍山西洪洞，而生于丰县蒋单楼村的蒋花架子(1745—1828)，原籍山东巨野，后移居沛县杨屯镇卞庄村的殷凤哲(1845—1935)等著名戏曲艺人。尤其是到了晚清，产生了质的飞跃。据周贻白《中国戏曲发展史纲要》载述，活跃于鲁西南的梆子戏，是受

① 周贻白《中国戏曲发展史纲要》，第472页。
② 同上书，第473页。
③ 同上书，第503页。
④ 同上。
⑤ 孟繁树《中国板式变化体戏曲源流研究》，文化艺术出版社，2002年，第255页。

了山西上党梆子(又名泽州调)的影响。是书谓:

> 清代光绪初年(公元一八七五年至一八八四年)山西遭到灾荒,一些职业戏班多往外省谋生。有一个上党梆子的拾万班来到了鲁西南的郓城、南旺一带,演出了一年多,给这一带的观众留下了好的印象。不久,便有山西的艺人潘朝绪(绰号大闺女)到郓城、南旺之间的双庙、邹官屯来传艺,成立了僮梆的第一个戏班,名义盛班。其所授生徒,多为山东本籍,而所唱声调则为山西的上党梆子。起初也和上党梆子班一样,除梆子外,兼唱昆曲、啰啰及徽调二黄,但到辛亥革命以后,便只唱梆子和皮黄两种声调。①

梆子戏中的"非板",又称"簧戏",说不定与皮黄戏有某种渊源关系。又据《沛县志》记载,清咸丰元年(1851),黄河决口于丰县。五年(1855),又决口于兰仪,山东郓城诸县首当其冲,受灾百姓纷纷迁移至徐州北部沿湖滩涂。自山东鱼台到江苏铜山,沿途十八团(读去声)。在这迁徙的百姓中,不乏唱戏的艺人。素有"花脸王"之称的殷凤哲即在其中。背井离乡的人们,在洪水过后,自然时常返乡探亲,一来二往,便促进了两地经济、文化的交流,也为不同地域的戏曲艺术之融合提供了契机。加之徐州毗邻河南,两地艺人经常互为搭班演出,相互的影响显而易见。徐州梆子的"老十八本"、"新十八本"、"四大征"、"四大铡"诸剧作,如其中的《日月图》《富贵图》《桃花庵》《反阳河》《豹头山》《闯幽州》《樊梨花征西》《姚刚征南》《雷振海征北》《铡美案》等,同样也见于河南梆子,唱腔上也有某些相似之处。在这些因素的综合作用下,徐州梆子的发展上升到一个更高的平台,以至在解放以后相当长的一个时段,这一艺术形式呈现出持续辉煌的景象。在这一黄金时期,徐州梆子才会出现名丑吴小楼所创造的梆子戏演出史上的那幕

① 周贻白《中国戏曲发展史纲要》,第474页。

传奇(在黄河舞台上演连台本戏《济公传》,连续演出三个月近三百场而场场爆满),也才会有"戏状元"董传胜、"花脸王"殷其昌、"红脸王"王广友、"苏北第一生"郑文明诸名家荟萃。

结　语

　　中国古代戏曲源远流长,它的发展历程,是缓慢而迟重的;它的发展态势,又是海纳百川、收放自如的。它在几乎贯穿整个中国古代社会的演化历程,适时地传递着不同历史时段人们的诉求与愿望、憧憬与梦想,又不断地汲取相邻艺术因子的营养,丰富并完善着自身,不时调整发展路向,实现了一次又一次历史性的蜕变,进而形成色彩绚烂的戏曲艺术。

　　正因为戏曲的成熟是建立在融合多种伎艺而成就自身这一基础之上,故研究起来,难度相当大,需要有文学的、艺术的、风俗的、社会的、宗教的等多个领域的文献作支撑,研究者学术视野必须广博。所以,近年来,笔者不敢懈怠,一直致力于清代散见戏曲史料的搜访与研究。清代文献,是一块亟待开发的富矿宝藏,个中蕴藏着许多戏曲史上不易破译的密码。比如,清代统治者一再下令禁毁戏曲、小说,戏曲艺术为何反而能大行其道,以至创造出戏曲史上又一辉煌——花部的勃兴?乡村小戏的演出态势如何,它是怎样顶着种种政治高压在夹缝中谋得发展的?戏曲社团在乡间的生态环境、管理模式以及商业运作手段如何?艺人与文人的结盟产生怎样的文化效应,对艺人理想人格的养成、情趣追求的实现施以何等影响?如此等等,似乎一时在各家戏曲史中都难以寻得合理的答案。殊不知,它就蕴藏在清代散见戏曲史料中。正如清人所论:"古人之事,应无不可考者。纵无正文,亦隐在书缝中,要须细心人一搜出耳。"[①]

① 阎若璩《潜邱札记》卷二"释地余论",文渊阁四库全书本。

当然,我们的古代戏曲研究,在总结历史经验的同时,也不能忘记对当下戏曲文化建构的观照,正所谓"疑今者察之古,不知来者视之往"(《管子·形势》)、"往古者,所以知今也"(《大戴礼记·保傅》)。在对清代散见戏曲史料的梳理中,我们发现,古时的戏曲搬演,不拘场地,不拘形式,也不受客观条件的限制,三五艺人便凑成一台戏,铺张席子就成了舞台,服饰随时挪借,演员不够则从观众中出,闹市、河畔、山坡、地头,随处可以作场,演出内容与方式灵活多变,这当然是文化市场运作的智慧使然。

我国是一个农业社会,所以,古时的戏曲演出,紧扣四时八节、乡风民俗、婚庆寿诞、商家开业、功名及第、招待宾朋、迎来送往……哪里有喜庆事,哪里就有戏班出现。尤其春节前后,是人们忙碌一年,最闲在、最快乐的时段,走亲串友、游玩戏耍,是百姓们名副其实的"狂欢节",也是各类戏班最忙碌的时候,戏往往一直演出到正月末。过去的"年味",除了生活上的改善给人们带来欣喜之外,就是逛庙会、看大戏。笔者家乡的"三月三"庙会,时常会出现两个剧团同时上演的对台大戏。台上锣鼓喧天,台下万头攒动,那种热闹的场景,尽管时隔一甲子,至今仍恍然在目,如同昨日。到了后来,大的戏曲院团,一般不愿下乡,而乡间的戏曲演出团体,又已风流云散。过年、庙会,缺了戏曲艺人的在场,节庆的"味道"自然寡淡许多。不要说乡村,就笔者所在城市每年皆举办的云龙山庙会、泰山庙会,几十年来,也从未见戏班活动的身影。观众不是不爱看戏,也并不缺乏看戏的热情,而是缺少欣赏戏曲演出的时机。京剧演员张建国曾说:从艺 40 余年,深深感到,"不变的,就是老百姓的看戏热情"。[1] 另一演员王蓉蓉也说:"不论社会环境如何变化,观众喜爱京剧艺术的需求没有变化。"[2]正月间,农村只要演戏,"农民们是一定要冒着严寒,比肩接踵地坐在村里的露天

[1] 杨雪、郭海瑾《京腔京韵中国年——张建国、迟小秋、王蓉蓉、史依弘的大年大戏》,《人民政协报》2018 年 2 月 26 日。
[2] 同上。

广场上看演员们演出的"①。程派传人迟小秋,去全国各地大小城镇演出,几乎是场场爆满,一票难求。这现象,很值得我们深思。戏曲艺术自进入成熟时段以来,有着近千年的历史积淀,有着广阔的发展前景,面对当下公众审美情趣的多元化,更应注意发掘自身潜能,与时俱进,寻找出路。戏曲艺术不是没有市场,而是相关人员对市场的发现、开拓、发展、巩固不够。在旧时代,伶人为谋生计而不辞辛苦,频频登台,也是在靠舞台演出,创品牌效应,扩大社会影响,因为唱不好就失去了市场,失去了衣食之源,又岂能不顽强打拼?所以,当时的许多名角,都是在极其艰苦的条件下磨砺出来的,是客观条件逼出来的。趁欢乐的节令而演戏,紧贴地气;接地气,便留住了人气,凝聚了接受群体,又给一向冷寂的乡间带来了喜气。带来喜气的同时,也鞭挞了邪气,扶植了正气,给戏班开拓出更为广阔的市场,且有了丰厚的回报,实现了"演"与"观"的良性循环。清代散见戏曲史料,为我们全面了解当时戏班的生存环境提供了不少形象化的资料,也使得我们对戏曲在新时代的传承与发展问题萌生出些许感悟。这里略举两端。

 首先,戏曲艺术根植于民间的丰富生活,是培育人们勤劳向善、尊老爱幼、忠勇报国、急公好义等高尚精神品格的一门艺术。它通过场上搬演,既给观众带来心灵上的愉悦和审美上的快感,也使得人们的道德追求得以升华。有人说,戏曲艺术包容进的"价值观念"如何如何高端、抽象,或未必然。如上所述,戏曲源于民间,自其萌生之日起,就与普通人的生活息息相关。"戏曲"一旦成为独立的艺术,就一直演绎着芸芸众生在日常生活中触目可见、随处感知的家庭伦常、处世之道、生活智慧等与价值引领、道德评判相关的话题。它不是哲学教材,也不是高台教化,而是用生动的形象隐喻再平常不过的道理。戏曲的搬演,就是为了给社会各阶层,亦即不分老幼、不论性别、也不管文化程度高低的各类人共同欣赏。为了扩大受众面,剧中情节、场上演出,不

① 杨雪、郭海瑾《京腔京韵中国年——张建国、迟小秋、王蓉蓉、史依弘的大年大戏》,《人民政协报》2018年2月26日。

能不顾及各类人等的欣赏需求。尤其是地方小戏,参与者皆为市井村巷中人物,所演绎的乃是普通民众的所闻所见、所思所感,以激发场上、场下的共鸣效应,又岂能故作高深、自立崖岸,与世俗生活截然隔离?很显然,"高端、抽象"云云,实有过度解读之嫌。当然,戏曲的发展路向,文化管理部门应适当调控、适时引领,而不能放任自流。尤其是在市场经济十分活跃的情势下,更要强化自我制约机制,主动抵御低俗、庸俗、媚俗,不能将艺术视同一般商品,"不能为经济利益而善恶不分、调侃崇高"、解构英雄。应当"用真善美的主流价值引领时代风气,自觉高扬社会主义核心价值观的旗帜,把满足人民精神文化需求作为文艺创作和文艺工作的出发点和落脚点","在文艺创作物质化和商品化的喧嚣中,弘扬精神价值,发挥文艺独立潮头的引领作用,自觉承担起反映人民心声、凝聚时代精神的社会责任与崇高使命"。①

其次,应充分发挥演艺团体的主体作用。近年来,党和国家在保护优秀传统文化、扶植戏曲艺术发展方面,采取了一系列的积极措施,如中共中央印发的《关于繁荣发展社会主义文艺的意见》、国务院办公厅印发的《关于支持戏曲传承发展的若干政策》、中共中央办公厅和国务院办公厅联合印发的《关于实施中华优秀传统文化传承发展工程的意见》等,为传统戏曲艺术的发展开创出前所未有的新局面。政策既已确立,关键在于落实。政府相关部门的引导和管理自然是重要因素之一,但演艺团体主观能动性的发挥尤显重要。

任何艺术的传承与发展,都离不开"人"的作用,必须认真培养能在艺术演出市场上独当一面、承上启下的"角儿"。有"角儿"才能征服听众,赢得市场,收获回报。就京剧中谭氏而论,若从清代道光、同治年间饰演老旦的谭志道(叫天)论起,至以生擅长的谭鑫培(小叫天,堂名英秀)、谭小培(小五)、谭富英(豫升),再到谭元寿、谭孝曾、谭正岩,七代皆习艺。因谭志道是老旦行当,可忽略不计。而谭鑫培乃余三胜弟子,又从程长庚学,还善于吸收同时之名老生之长,独辟格局,是为

① 叶青《文艺:面对市场的当下思考》,《光明日报》2015年2月16日。

"谭派",独占京师舞台,以致形成"无腔不学谭"之局面。至今已达百余年,承传六世而不衰,在全国梨园世家中,殆罕有其匹。当年,谭鑫培所常演的《珠帘寨》《定军山》《探母》诸剧目,至今仍时见于舞台。谭富英擅演的《桑园寄子》一剧,不仅有大段念白很见功夫,还有许多如"吊毛"、"僵尸"之类的高难度动作。谭孝曾欲承传先辈技艺,演出此剧,但他父亲谭元寿以及身旁亲友都不赞成,都认为他功力不够,难演此剧。但谭孝曾知难而上,挑战自我,经过艰苦训练,技艺大进。结果,演出获得极大成功。这就是对传统艺术的执守,也是文化传承的勇于担当。在过去,一个"角儿"可以养一个戏班。名伶程长庚直至晚年还不时登台演出,就是为了争得上座率,解决同班艺人的温饱问题。而今,真正称得起"角儿"的相对较少,能够上演的剧目也很有限。倘若仅会三五出折子戏就自诩为"名家",以开宗立派自居,未免有固步自封之嫌,以致会影响戏曲艺术的进步与发展。

所以,在新的历史条件下,从艺者应具备强烈的使命感与责任心,不能仅仅将演戏作为谋生的手段,而应将其视作优秀传统文化传承发展的大业来承担。不是"要我演",而是"我要演"。"角儿"的地位,不是别人赏给的,而是在长期的舞台实践中为广大受众广泛接受自然而然认可的。文艺团体要见缝插针地去厂矿、农村寻找市场,而不能被动地等待政府部门的安排。戏曲艺术能否振兴,在政策、方针确定之后,关键在于演艺团体及从艺者自身。所演剧目,除了代代相传的优秀剧作外,还必须适时地创演一些反映普通民众所熟悉的当代生活的新剧目,为他们抒情言志,吐露心声。如浙江省缙云县官店村,曾于2016年春节期间,演出婺剧《老鼠娶亲》,大意是说:"城里老鼠托媒人做媒,迎娶乡下老鼠。城里老鼠接新娘的时候,跟新娘反映城里种种不'宜居'的生活状况:雾霾、交通、污染、安全等,于是两只老鼠决定留在乡下自力更生、艰苦奋斗,通过劳动过上幸福的生活。"①《老鼠娶亲》,高甲戏中似有此剧目,完全是一出充满谐趣的闹剧。而此剧虽说

① 龚伟亮《"土得掉渣"的乡村春晚值得关注》,《光明日报》2018年2月24日第5版。

是"旧瓶",却装了"新酒",赋予它新的时代内涵。正如论者所说:

> 这出小戏从老鼠的视角对城市病进行的批评,表达了乡村新一代在城市生活经验基础上对乡土生活的新认知和自豪感。这种情感与认知,既没有回避当下城市中的问题,也不同于一些城里人思乡病式的浪漫想象,更不同于唱衰乡村的媒体叙事。当它以诙谐的形式,从农民口中,在农民"村晚"的场合,作出这样自信的乡土文化表达,鼓励村民投身到乡村振兴的伟大实践中,这恐怕是超出很多人想象的。①

该戏的演出收到很好的艺术效果。虽说是"草根"艺术,但对专业院团的发展不无启迪。走向基层、亲近民众,才能源源不断地汲取艺术创造的营养,才能使场上之戏"活"起来,进而"火"起来。如上所述,只有"接地气",始能"聚人气"。人气旺,观众多,才可以拓展戏曲演出的文化市场,争得社会效益与经济效益双赢的效果,进而扶植崇善黜恶、唯贤唯德的人间正气,涵养出人们尊老爱幼、互帮互爱、友善和谐的良好社会风气。如此一来,戏曲演出市场既得以完善、巩固,也便于形成艺人乐演、观众爱看的和谐氛围,对于激发演职人员振兴戏曲艺术的士气也将起到相当的鼓舞作用。

我们研究古代戏曲,更应懂得古今之变。在古代社会,戏曲在层层打压的夹缝中生存,尚能红红火火,风生水起。而当下,戏曲从艺者已不需要为温饱而发愁,且又遇到了前所未有的大好发展机遇,更应积极奋进,在"学"上下苦功,在"思"上动脑筋,在"艺"上求进步,共同开创戏曲美好的明天!

① 龚伟亮《"土得掉渣"的乡村春晚值得关注》,《光明日报》2018年2月24日。

主要参考文献

（按作者姓名音序排列）

A

阿史当阿《(嘉庆)扬州府志》，嘉庆十五年刊本。

［美］艾尔曼《经学、政治和宗族——中华帝国晚期常州今文学派研究》，赵刚译，江苏人民出版社，1998年。

艾绍濂《(光绪)续修临晋县志》，光绪六年刻本。

B

宝鋆《文靖公遗集》，光绪三十四年羊城刻本。

保培基《西垣集》，乾隆井谷园刻本。

保忠《(道光)重修平度州志》，道光二十九年刻本。

斌良《抱冲斋诗集》，光绪五年崇福湖南刻本。

博润《(光绪)松江府续志》，光绪九年刊本。

C

蔡呈韶《(嘉庆)临桂县志》，嘉庆七年修光绪六年补刊本。

蔡丰明《江南民间社戏》，台北学生书局，2008年。

蔡毅编著《中国古典戏曲序跋汇编》，齐鲁书社，1989年。

曹德赞《(道光)繁昌县志》，道光六年增修民国二十六年铅字重印本。

曹其敏、李鸣春编《民国文人的京剧记忆》，中国戏剧出版社，2013年。

曹宪《(光绪)汾西县志》,光绪七年刻本。
陈莫缵《(乾隆)吴江县志》,乾隆修民国年间石印本。
陈芳《乾隆时期北京剧坛研究》,文化艺术出版社,2001年。
陈芳《清代戏曲研究五题》,台北里仁书局,2002年。
陈恒庆《谏书稀庵笔记》,《近代中国史料丛刊》第41辑,台北文海出版社,1969年。
陈汝衡《说书史话》,人民文学出版社,1987年。
陈淑均《(咸丰)续修噶玛兰厅志》,咸丰二年续修刻本。
陈晓棠主编《江苏戏曲志·徐州卷》,江苏文艺出版社,2002年。
陈兆仑《紫竹山房诗文集》,嘉庆刻本。
陈祖法《古处斋诗集》,康熙刻本。
陈作霖《可园诗存》,宣统元年刻增修本。
程不识编注《明清清言小品》,湖北辞书出版社,1993年。
程兼善《(光绪)於潜县志》,民国二年石印本。
程晋芳《勉行堂诗集》,嘉庆二十三年邓廷桢等刻本。
程晋芳《勉行堂诗文集》,黄山书社,2012年。
虫天子编《香艳丛书》,人民文学出版社,1992年。
崔长清《(光绪)神池县志》,清钞本。

D

大连图书馆参考部编《明清小说序跋选》,春风文艺出版社,1983年。
戴平《戏剧——综合的美学工程》,上海人民出版社,1988年。
戴肇辰《(光绪)广州府志》,光绪五年刊本。
戴震《戴东原集》,四部丛刊景经韵楼本。
戴震《孟子字义疏证》,乾隆刻微波榭丛书本。
[法]丹纳《艺术哲学》,傅雷译,安徽文艺出版社,1991年。
党金衡《(道光)东阳县志》,民国三年东阳商务石印公司石印本。
德菱《清宫禁二年记》,民国九年昌福公司铅印本。

邓仁垣《(同治)会理州志》，同治九年刊本。

邓长凤《明清戏曲家考略全编》，上海古籍出版社，2009年。

邓之诚《骨董琐记全编》，北京出版社，1996年。

丁绍仪辑《国朝词综补》，光绪刻前五十八卷本。

丁世良、赵放主编《中国地方志民俗资料汇编·华北卷》，书目文献出版社，1989年。

丁淑梅《清代禁毁戏曲史料编年》，四川大学出版社，2010年。

丁锡根编著《中国历代小说序跋集》，人民文学出版社，1996年。

董沛《六一山房诗集》，同治十三年刻增修本。

董以宁《正谊堂诗文集》，康熙书林兰荪堂刻本。

杜甫著，仇兆鳌注《杜诗详注》，中华书局，1979年。

杜冠英《(光绪)玉环厅志》，光绪六年刻本。

杜桂萍《清初杂剧研究》，人民文学出版社，2005年。

杜羽《刘跃进：今天为何还要读经典》，《光明日报》2018年1月13日。

段玉裁《经韵楼集》，嘉庆十九年刻本。

E

鄂尔泰、张廷玉等编纂《国朝宫史》，北京古籍出版社，1994年。

F

范伯群、金名主编《中国近代文学大系1840—1919·俗文学集二》，上海书店，1993年。

范启源《(乾隆)雒南县志》，乾隆十一年刻本。

范咸《(乾隆)重修台湾府志》，乾隆十二年刻本。

方浚颐《二知轩诗钞》，同治五年刻本。

方龄贵《元明戏曲中的蒙古语》，汉语大词典出版社，1991年。

方茂昌《(光绪)忻州志》，光绪六年刻本。

方汝翼《(光绪)增修登州府志》，光绪刻本。

费锡璜《掣鲸堂诗集》,康熙刻本。
冯桂芬《(同治)苏州府志》,光绪九年刊本。
冯梦龙《古今小说》,人民文学出版社,1958年。
冯梦龙《情史类略》,岳麓书社,1984年。
冯梦龙等编述《明清民歌时调集》,上海古籍出版社,1987年。
夫椒苏何圣生《檐醉杂记》,民国云在山房铅印本。
傅瑾主编《京剧历史文献汇编》,凤凰出版社,2011年。
富察敦崇《燕京岁时记》,北京古籍出版社,1981年。

G

高龙光《(乾隆)镇江府志》,乾隆十五年增刻本。
高士鵙《(康熙)常熟县志》,康熙二十六年刻本。
高一麟《矩庵诗质》,乾隆高莫及刻本。
葛洪《西京杂记》,中华书局,1985年。
龚宝琦《(光绪)金山县志》,光绪四年刊本。
龚伟亮《"土得掉渣"的乡村春晚值得关注》,《光明日报》2018年2月24日。
顾春《东海渔歌》,清抄本。
顾起元《客座赘语》,中华书局,1987年。
顾学颉、王学奇《元曲释词》,中国社会科学出版社,1983年。
顾宗泰《著老书堂集》,乾隆刻本。
郭茂倩编撰《乐府诗集》,中华书局,1979年。
郭汝诚《(咸丰)顺德县志》,咸丰刊本。
郭英德《明清传奇史》,江苏古籍出版社,1999年。

H

海上漱石生《梨园旧事鳞爪录》,《戏剧月刊》第1卷第4期,1928年。
韩佩金《(光绪)重修奉贤县志》,清光绪四年刊本。

郝玉麟《(乾隆)福建通志》,文渊阁四库全书本。
郝浴《中山集诗钞》,康熙刻本。
何良俊《四友斋丛说》,中华书局,1959年。
何庆朝《(同治)武宁县志》,同治九年刻本。
何绍章《(光绪)丹徒县志》,光绪五年刊本。
何应松《(道光)休宁县志》,道光三年刻本。
洪昇《洪昇集》,浙江古籍出版社,2012年。
胡凤丹《退补斋诗文存》,同治十二年退补斋鄂州刻本。
胡忌主编《戏史辨》第4辑,中国戏剧出版社,2004年。
胡季堂《培荫轩诗文集》,道光二年胡镳刻本。
胡适《胡适文集》,人民文学出版社,1998年。
胡寿海《(光绪)遂昌县志》,光绪二十二年刊本。
胡文铨《(乾隆)广德直隶州志》,乾隆五十九年刊本。
胡晓明、彭国忠主编《江南女性别集初编》,黄山书社,2008年。
胡延《(光绪)绛县志》,光绪二十五年刻本。
黄仕忠主编《清车王府藏戏曲全编》,广东人民出版社,2013年。
黄维翰《(道光)巨野县志》,道光二十六年续修刻本。
黄宅中《(道光)宝庆府志》,道光二十七年修民国二十三年重印本。
黄钊《读白华草堂诗二集》,道光十九年刻本。

J

纪迈宜《俭重堂诗》,乾隆刻本。
纪昀《纪晓岚文集》,河北教育出版社,1991年。
《简明社会科学词典》编辑委员会编《简明社会科学词典》,上海辞书出版社,1982年。
江藩《国朝汉学师承记》,中华书局,1983年。
江峰青《(光绪)重修嘉善县志》,光绪十八年刊本。
江庆柏编著《清代人物生卒年表》,人民文学出版社,2005年。

江苏省委宣传部编《大众文艺：百名专家千场讲座精选》，江苏凤凰文艺出版社，2016年。

江畬经编《历代小说笔记选（清三）》，上海书店，1983年。

蒋敦复《啸古堂诗集》，光绪十一年王韬淞隐庐刻本。

蒋方增《（道光）瑞金县志》，道光二年刻本。

蒋启勋《（同治）续纂江宁府志》，光绪六年刊本。

蒋士铨著，邵海清校，李梦生笺《忠雅堂集校笺》，上海古籍出版社，1993年。

蒋维乔《中国佛教史》，岳麓书社，2010年。

蒋薰《留素堂诗删》，康熙刻本。

焦竑《国朝献征录》，万历四十四年徐象橒曼山馆刻本。

缴继祖《（嘉庆）龙山县志》，嘉庆二十三年刻本。

金福曾《（光绪）南汇县志》，民国十六年重印本。

金福曾《（光绪）吴江县续志》，光绪五年刻本。

金武祥《粟香随笔》，光绪刻本。

金盈之《新编醉翁谈录》，辽宁教育出版社，1998年。

金毓黻《中国史学史》，河北教育出版社，2003年。

金埴《不下带编》，中华书局，1982年。

金埴《巾箱说》，中华书局，1982年。

晋文《"一字三咳"耍孩儿》，《中国文化报》2008年3月2日。

K

康基渊《（乾隆）嵩县志》，乾隆三十二年刊本。

孔贞瑄《聊园诗略》，康熙刻本。

邝露《赤雅》，清知不足斋丛书本。

况周颐《眉庐丛话》，山西古籍出版社，1995年。

L

来新夏《清人笔记随录》，中华书局，2005年。

赖昌期《(光绪)平定州志》,光绪八年刻本。

赖昌期《(同治)阳城县志》,同治十三年刊本。

劳必达《(雍正)昭文县志》,雍正九年刻本。

劳辅芝《(同治)阜平县志》,同治十三年刻本。

乐钧《青芝山馆诗集》,嘉庆二十二年刻后印本。

黎简《五百四峰堂诗钞》,嘉庆元年刻本。

李稻塍辑《梅会诗选》,乾隆三十二年寸碧山堂刻本。

李斗《扬州画舫录》,中华书局,1960 年。

李福泰《(同治)番禺县志》,同治十年刊本。

李桂林《(嘉庆)罗江县志》,嘉庆二十年修同治四年重印本。

李亨特《(乾隆)绍兴府志》,乾隆五十七年刊本。

李焕扬《(光绪)直隶绛州志》,光绪五年刻本。

李开先著,卜键笺校《李开先全集(修订本)》,上海古籍出版社,2014 年。

李灵年、杨忠主编《清人别集总目》,安徽教育出版社,2000 年。

李绿园著,栾星校注《歧路灯》,中州古籍出版社,1998 年。

李铭皖《(同治)苏州府志》,光绪九年刊本。

李人镜《(同治)南城县志》,同治十二年刻本。

李书吉《(嘉庆)澄海县志》,嘉庆二十年刊本。

李调元《童山集》,中华书局,1985 年。

李调元著,詹杭伦、沈时蓉校正《雨村诗话校正》,巴蜀书社,2006 年。

李卫《(雍正)浙江通志》,文渊阁四库全书本。

李文耀《(乾隆)束鹿县志》,乾隆二十七年刻本。

李贤书《(道光)东阿县志》,道光九年刊本民国二十三年铅印本。

李英梅编《美学反思录》,新华出版社,2007 年。

李元春《(咸丰)咸丰初朝邑县志》,咸丰元年刻本。

李元度《国朝先正事略》,岳麓书社,2008 年。

李约瑟《李约瑟中国科学技术史》第四卷《物理学及相关技术·第

一分册·物理学》,陆学善等译,科学出版社,2003年。

李泽厚《美的历程》,安徽文艺出版社,1994年。

李祖年《(光绪)文登县志》,光绪二十三年修民国二十二年铅印本。

[意]利玛窦、[比]金尼阁《利玛窦中国札记》,何高济等译,中华书局,2010年。

利瓦伊钰《(光绪)漳州府志》,光绪三年刻本。

梁辰鱼《梁辰鱼集》,上海古籍出版社,1998年。

梁鼎芬《(宣统)番禺县续志》,民国二十年重印本。

梁蒲贵《(光绪)宝山县志》,光绪八年刻本。

梁启超《梁启超论清学史二种》,复旦大学出版社,1985年。

梁启超《中国历史研究法补编》,中华书局,2010年。

梁启让《(嘉庆)芜湖县志》,嘉庆十二年重修民国二年重印本。

梁章钜《楹联丛话》,道光二十年桂林署斋刻本。

廖奔《中国戏曲声腔源流史》,台北贯雅文化事业有限公司,1992年。

廖大闻《(道光)续修桐城县志》,道光七年修十四年刻本。

[苏]列·谢·维戈茨基《艺术心理学》,周新译,上海文艺出版社,1985年。

林豪《(光绪)澎湖厅志稿》,清抄本。

林鹤年《福雅堂诗钞》,民国五年刻本。

林良铨《林睡庐诗选》,乾隆二十年咏春堂刻本。

凌善青、许志豪编《新编戏学汇考》第十卷,大东书局,1934年。

刘大櫆《海峰诗集》,清刻本。

刘德昌《(康熙)商邱县志》,民国二十一年石印本。

刘侗《帝京景物略》,崇祯刻本。

刘恩伯编著《中国舞蹈文物图典》,上海音乐出版社,2002年。

刘麟生主编《中国文学八论》,中国书店,1985年。

刘梦溪主编《中国现代学术经典·萧公权卷》,河北教育出版社,

1999年。

刘念兹《南戏新证》，中华书局，1986年。

刘若愚《酌中志》，北京古籍出版社，1994年。

刘水云《明清家乐研究》，上海古籍出版社，2005年。

刘廷玑《在园杂志》，中华书局，2005年。

刘文峰《从南阳石刻画像看汉代的乐舞百戏》，《河南戏剧》1983年第4期。

刘献廷《广阳杂记》，中华书局，1957年。

刘长庚《(嘉庆)汉州志》，嘉庆十七年刊本。

刘祯、谢雍君《昆曲与文人文化》，春风文艺出版社，2005年。

龙启瑞《浣月山房诗集》，光绪四年龙继栋京师刻本。

龙汝霖《(同治)高平县志》，同治六年刻本。

隆庆《(道光)永州府志》，道光八年刊本。

卢绋《四照堂诗集》，康熙汲古阁刻本。

卢前《卢前曲学四种》，中华书局，2006年。

卢思诚《(光绪)江阴县志》，光绪四年刻本。

鲁迅《鲁迅杂文选集》，人民文学出版社，1993年。

陆萼庭《昆剧演出史稿》，上海教育出版社，2006年。

陆萼庭《清代戏曲家丛考》，学林出版社，1995年。

陆继辂《崇百药斋文集》，嘉庆二十五年刻本。

陆应谷《抱真书屋诗钞》，民国云南丛书本。

鹿学典《(光绪)浮山县志》，光绪六年刻本。

罗泌《路史》，文渊阁四库全书本。

罗时进《清诗整理研究工作亟待推进》，《中国社会科学报》2013年8月16日。

罗瀛美《(光绪)浪穹县志略》，光绪二十八年修民国元年重刊本。

吕不韦《吕氏春秋》，岳麓书社，1989年。

吕正音《(乾隆)湘潭县志》，乾隆二十一年刻本。

吕祖谦编《宋文鉴》，四部丛刊景宋刊本。

M

麻国钧、刘祯主编《赛社与乐户论集》,中国戏剧出版社,2006年。

马呈图《(宣统)高要县志》,民国二十七年重刊本。

马家鼎《(光绪)寿阳县志》,光绪八年刊本。

马鉴《(光绪)荣河县志》,光绪七年刊本。

马蓉等点校《永乐大典方志辑佚》,中华书局,2004年。

马惟敏《半处士诗集》,康熙四十八年郎廷槐刻本。

马紫晨主编《中国豫剧大词典》,中州古籍出版社,1998年。

毛晋编《六十种曲》,中华书局,1958年。

毛奇龄《西河集》,文渊阁四库全书本。

孟繁树《中国板式变化体戏曲源流研究》,文化艺术出版社,2002年。

孟元老著,伊永文笺注《东京梦华录笺注》,中华书局,2006年。

N

南京大学中国语言文学系《全清词》编纂研究室编《全清词·顺康卷》,中华书局,2002年。

南戏学会、南京大学中文系、江苏民间文艺家协会编《钱南扬先生纪念集》(自印本),1989年。

聂光銮《(同治)宜昌府志》,同治刊本。

钮方图《(咸丰)邓川州志》,咸丰四年刊本。

P

潘江《木厓集》,康熙刻本。

裴大中《(光绪)无锡金匮县志》,光绪七年刊本。

彭君谷《(同治)新会县续志》,同治九年刻本。

彭士望《耻躬堂诗文钞》,咸丰二年刻本。

浦江清《悼吴瞿安先生》,《戏曲》第1卷第3期,1942年。

Q

齐如山《齐如山文集》,河北教育出版社,2010 年。
齐森华等主编《中国曲学大辞典》,浙江教育出版社,1997 年。
钱德苍编选《缀白裘》,中华书局,2005 年。
钱穆《钱宾四先生全集》第 47 卷,台北联经出版事业公司,1998 年。
钱南扬《汉上宧文存》,中华书局,2009 年。
钱南扬《戏文概论》,上海古籍出版社,1981 年。
钱谦益《牧斋有学集》,上海古籍出版社,1996 年。
钱谦益撰集《列朝诗集》,中华书局,2007 年。
钱世明《易象通说》,华夏出版社,1989 年。
钱泳《履园丛话》,中华书局,1979 年。
乾隆官修《清朝通典》,浙江古籍出版社,2000 年。
乾隆官修《清朝文献通考》,浙江古籍出版社,2000 年。
秦华生、刘文峰主编《清代戏曲发展史》,旅游教育出版社,2006 年。
[日]青木正儿《中国近世戏曲史》,王古鲁译著,蔡毅校订,中华书局,2010 年。
邱沅《(宣统)续纂山阳县志》,民国十年刻本。
瞿兑之《读方志琐记》,《食货》第 1 卷第 5 期,1935 年。

R

饶应祺《(光绪)同州府续志》,光绪七年刊本。
阮元、杨秉初辑《两浙輶轩录》,浙江古籍出版社,2012 年。
阮元校刻《十三经注疏》,中华书局,1980 年。

S

[美]S.W.道森《论戏剧与戏剧性》,艾晓明译,昆仑出版社,1992 年。
塞尔赫《晓亭诗钞》,乾隆十四年鄂洛顺刻本。

上海艺术研究所、中国戏剧家协会上海分会编《中国戏曲曲艺词典》,上海辞书出版社,1981年。

沈赤然《五研斋诗文钞》,嘉庆刻增修本。

沈粹芬等辑《清文汇》,北京出版社,1996年。

沈德符《万历野获编》,中华书局,1959年。

沈德潜编《清诗别裁集》,中华书局,1975年。

沈凤翔《(同治)稷山县志》,同治四年石印本。

沈璟著,徐朔方辑校《沈璟集》,上海古籍出版社,1991年。

沈起《查继佐年谱》,中华书局,1992年。

沈善洪主编《黄宗羲全集(增订版)》,浙江古籍出版社,2005年。

沈世铨《(光绪)惠民县志》,光绪二十五年柳堂校补刻本。

沈学渊《桂留山房诗集》,道光二十四年郁松年刻本。

沈兆沄《织帘书屋诗钞》,咸丰二年刻本。

施宣圆等主编《中国文化辞典》,上海社会科学院出版社,1987年。

石韫玉《独学庐稿》,清写刻独学庐全稿本。

释智旭《阅藏知津》,康熙三年夏之鼎刻四十八年朱岸登补修本。

双全《(同治)广丰县志》,同治十一年刻本。

司马光《资治通鉴》,中州古籍出版社,1994年。

司马迁等《二十五史》,上海古籍出版社、上海书店,1986年。

司马迁著,[日]泷川资言会注考证《史记会注考证》,北岳文艺出版社,1999年。

驷骏《"新旧剧哲学大家"汪笑侬的舞台绝响》,《文汇报》2017年2月11日。

宋起凤《(康熙)灵邱县志》,康熙二十三年刻本。

苏轼《苏东坡全集》,中国书店,1986年。

苏玉《(光绪)唐山县志》,光绪七年刻本。

苏育生《中国秦腔》,上海百家出版社,2009年。

隋元芬《西洋器物传入中国史话》,社会科学文献出版社,2011年。

孙寰镜《栖霞阁野乘》,北京古籍出版社,1999年。

孙家铎《(同治)高安县志》,同治十年刻本。
孙原湘《天真阁集》,嘉庆五年刻增修本。
孙枝蔚《溉堂集》,康熙刻本。

T

台静农《台静农论文集》,安徽教育出版社,2002年。
谭嗣同《谭嗣同集》,岳麓书社,2012年。
谭埙、谭篪编《谭正璧学术著作集》,上海古籍出版社,2012年。
汤斌《汤子遗书》,文渊阁四库全书本。
汤显祖著,徐朔方笺校《汤显祖全集》,北京古籍出版社,1999年。
唐荣邦《(同治)鄞县志》,同治十二年刊本。
唐弢《创作漫谈》,作家出版社,1962年。
唐煦春《(光绪)上虞县志》,光绪十七年刊本。
陶奕曾《(乾隆)合水县志》,乾隆二十六年钞本。
田明曜《(光绪)香山县志》,光绪刻本。
田汝成《炎徼纪闻》卷四,清指海本。
田士林《中国戏剧研究》,台北东方文化书局,1981年。
[日]田仲一成《中国祭祀戏剧研究》,布和译,北京大学出版社,2008年。
铁保《梅庵诗钞》,道光二年石经堂刻梅庵全集本。
童范俨《(同治)临川县志》,同治九年刻本。

W

万发元《(光绪)永明县志》,光绪三十三年刻本。
汪琬《随山馆稿》,光绪刻随山馆全集本。
汪祖绥《(光绪)青浦县志》,光绪四年刊本。
王必昌《(乾隆)重修台湾县志》,乾隆十七年刊本。
王昶《(嘉庆)直隶太仓州志》,嘉庆七年刻本。
王国维《王国维戏曲论文集》,中国戏剧出版社,1984年。

王汉民等《清代戏曲史编年》,巴蜀书社,2008年。
王昊《硕园诗稿》,清五石斋钞本。
王季思主编《全元戏曲》,人民文学出版社,1990年。
王季思主编《中国十大古典喜剧集》,上海文艺出版社,1982年。
王家坊《(光绪)榆社县志》,光绪七年刊本。
王利器等辑《历代竹枝词》,陕西人民出版社,2003年。
王利器辑录《元明清三代禁毁小说戏曲史料(增订本)》,上海古籍出版社,1981年。
王鸣盛《蛾术编》,道光二十一年世楷堂刻本。
王聘珍《大戴礼记解诂》,中华书局,1983年。
王其淦《(光绪)武进阳湖县志》,康熙三十四年刻本。
王谦益《(乾隆)乐陵县志》,乾隆二十七年刊本。
王秋桂编《李家瑞先生通俗文学论文集》,台北学生书局,1982年。
王汝惺《(同治)浏阳县志》,同治十二年刻本。
王森然遗稿《中国剧目辞典》,河北教育出版社,1997年。
王士禛《带经堂集》,康熙五十年程哲七略书堂刻本。
王守仁《阳明传习录》,上海古籍出版社,1992年。
王嗣槐《桂山堂诗文选》,康熙青筠阁刻本。
王韬《蘅华馆诗录》,光绪六年弢园丛书本。
王维新《(同治)义宁州志》,同治十二年刻本。
王相《(康熙)平和县志》,光绪重刊本。
王应麟《通鉴答问》,文渊阁四库全书本。
王玉章《霜厓先生在曲学上之创见》,《戏曲》第1卷第5期,1942年。
王赠芳《(道光)济南府志》,道光二十年刻本。
王政尧《清代戏剧文化史论》,北京大学出版社,2005年。
王芷章《中国京剧编年史》,中国戏剧出版社,2003年。
王祖肃《(乾隆)武进县志》,乾隆刻本。
魏嵉《(康熙)钱塘县志》,康熙刊本。

文聚奎《(同治)新喻县志》,同治十二年刻本。
文昭《紫幢轩诗集》,雍正刻本。
翁美祜《(光绪)浦城县志》,光绪二十六年刊本。
巫瑞书《孟姜女传说与湖湘文化》,湖南大学出版社,2001年。
无名氏等《京本通俗小说等五种》,江苏古籍出版社,1991年。
吴大镛《(同治)元城县志》,清同治十一年刊本。
吴辅宏《(乾隆)大同府志》,清乾隆四十七年重校刻本。
吴敢、杨胜生编《古代戏曲论坛》,江苏古籍出版社,2001年。
吴敢《张竹坡与〈金瓶梅〉研究》,文物出版社,2009年。
吴骞《拜经楼诗集》,嘉庆八年刻增修本。
吴兰庭《胥石诗文存》,民国吴兴丛书本。
吴梅《中国戏曲概论》,岳麓书社,1998年。
吴淇《粤风续九》,康熙二年刻本。
吴世熊《(同治)徐州府志》,同治十三年刻本。
吴嵩梁《香苏山馆诗集》,清木犀轩刻本。
吴伟业《吴梅村全集》,上海古籍出版社,1990年。
吴晓铃《吴晓铃集》,河北教育出版社,2006年。
吴新雷主编《中国昆剧大辞典》,南京大学出版社,2002年。
吴宜燮《(乾隆)龙溪县志》,乾隆二十七年刻本。
吴毓华编《中国古代戏曲序跋集》,中国戏剧出版社,1990年。
吴鼒《吴学士诗文集》,光绪八年江宁藩署刻本。
吴自牧《梦粱录》,三秦出版社,2004年。

X

西清《(嘉庆)黑龙江外记》,光绪广雅书局刻本。
夏之蓉《半舫斋编年诗》,乾隆夏味堂等刻本。
肖阳、赵韡《清代诗人孔贞瑄卒年考辨》,《安徽广播电视大学学报》2014年第4期。
谢伯阳编《全明散曲》,齐鲁书社,1994年。

谢国桢《明清笔记谈丛》，上海书店出版社，2004年。
谢金銮《(嘉庆)续修台湾县志》，嘉庆十二年刻配道光三十年刻本。
解维汉编选《中国戏台乐楼楹联精选》，陕西人民出版社，2008年。
谢延庚《(光绪)江都县续志》，光绪九年刊本。
谢应起《(光绪)宜阳县志》，光绪七年刊本。
熊兆麟《(道光)大荔县志》，道光三十年刻本。
徐扶明编著《牡丹亭研究资料考释》，上海古籍出版社，1987年。
徐珂编撰《清稗类钞》，中华书局，1984、1986年。
徐品山《(嘉庆)介休县志》，嘉庆二十四年刊本。
徐谦芳《扬州风土记略》，江苏古籍出版社，2002年。
徐釚《本事诗》，光绪十四年徐氏刻本。
徐时栋《烟屿楼笔记》，光绪三十四年鄞县徐氏蘧学斋刻本。
徐朔方《晚明曲家年谱·赣皖卷》，浙江古籍出版社，1993年。
徐豫贞《逃莽诗草》，康熙杨昆思诚堂刻本。
徐振贵主编《孔尚任全集辑校注评》，齐鲁书社，2004年。
徐子方《曲学与中国戏剧学论稿》，东南大学出版社，2012年。
徐宗幹《(道光)济宁直隶州志》，咸丰九年刻本。
许瑶光《(光绪)嘉兴府志》，光绪五年刊本。
许应鑅《(同治)南昌府志》，同治十二年刻本。
许指严《南巡秘纪》，山西古籍出版社，1999年。
许指严《南巡秘纪》，上海书店出版社，1997年。
许治《(乾隆)元和县志》，乾隆二十六年刻本。
薛麦喜主编《黄河文化丛书·艺术卷》，山西人民出版社，2001年。

Y

严耕望《治史三书》，上海人民出版社，2008年。
严思忠《(同治)嵊县志》，同治九年刻本。
严熊《严白云诗集》，乾隆十九年严有禧刻本。

阎尔梅《白耷山人诗文集》，康熙刻本。

阎尔梅《阎古古全集》，北京中国地学会，1922年。

阎若璩《潜邱札记》，文渊阁四库全书本。

颜寿芝《(同治)雩都县志》，同治十三年刻本。

杨伯峻译注《论语译注》，中华书局，1980年。

杨开第《(光绪)重修华亭县志》，光绪四年刊本。

杨米人等著，路工编选《清代北京竹枝词(十三种)》，北京出版社，1962年。

杨深秀《雪虚声堂诗钞》，民国六年铅印戊戌六君子遗集本。

杨泰亨《(光绪)慈溪县志》，光绪二十五年刻本。

杨廷福、杨同甫编《清人室名别称字号索引：增补本》，上海古籍出版社，2001年。

杨廷望《(康熙)上蔡县志》，康熙二十九年刊本。

杨衒之著，周祖谟校释《洛阳伽蓝记校释》，中华书局，1963年。

杨雪、郭海瑾《京腔京韵中国年——张建国、迟小秋、王蓉蓉、史依弘的大年大戏》，《人民政协报》2018年2月26日。

杨钟羲《雪桥诗话》，民国求恕斋丛书本。

姚鼐《惜抱轩全集》，中国书店，1991年。

姚念杨《(同治)益阳县志》，同治十三年刻本。

姚诗德《(光绪)巴陵县志》，光绪十七年岳州府四县本。

姚燮《复庄诗问》，道光姚氏刻大梅山馆集本。

姚莹《后湘诗集》，同治六年姚浚昌安福县署刻中复堂全集本。

姚元之《竹叶亭杂记》，中华书局，1982年。

叶德均《戏曲小说丛考》，中华书局，1979年。

叶青《文艺：面对市场的当下思考》，《光明日报》2015年2月16日。

叶奕苞《经锄堂诗稿》，康熙刻本。

佚名《梼杌近志》，民国九年成都昌福公司铅印本。

易顺鼎《琴志楼诗集》，上海古籍出版社，2004年。

殷时学校注《乾隆·汤阴县志》(内部印刷),汤阴县志总编室,2003年。

尹继善《(乾隆)江南通志》,文渊阁四库全书本。

应宝时《(同治)上海县志》,同治十一年刊本。

永瑢等《四库全书总目》,中华书局,1965年。

尤侗《艮斋杂说》,中华书局,1992年。

游法珠《(道光)信丰县志续编》,同治六年补刻本。

于道钦主编《江苏戏曲志·江苏梆子戏志》,江苏文艺出版社,1999年。

于敏中等编纂《日下旧闻考》,北京古籍出版社,1983年。

于万川《(光绪)镇海县志》,光绪五年刻本。

余怀《余怀全集》,李金堂编校,上海古籍出版社,2011年。

余家谟《(民国)铜山县志》,民国十五年刊本。

俞蛟《梦厂杂著》,清刻深柳读书堂印本。

俞樾《茶香室丛钞》,光绪二十五年刻春在堂全书本。

俞樾《茶香室三钞》,光绪二十五年刻春在堂全书本。

俞樾《茶香室续钞》,光绪二十五年刻春在堂全书本。

俞樾《春在堂诗编》,光绪二十五年刻春在堂全书本。

袁枚《袁枚全集》,江苏古籍出版社,1993年。

[美]约翰·马丁《生命的律动——舞蹈概论》,欧建平译,文化艺术出版社,1994年。

Z

臧应桐《(乾隆)咸阳县志》,乾隆十六年刻本。

曾畹《曾庭闻诗》,康熙刻本。

查揆《筼谷诗文钞》,道光刻本。

查慎行《人海记》,北京古籍出版社,1981年。

查嗣瑮《查浦诗钞》,清刻本。

詹应甲《赐绮堂集》,道光止园刻本。

张次溪编纂《清代燕都梨园史料》,中国戏剧出版社,1988年。
张岱《陶庵梦忆》,浙江古籍出版社,2012年。
张发颖《中国戏班史(增订本)》,学苑出版社,2004年。
张瀚《松窗梦语》,中华书局,1985年。
张宏生主编《全清词·顺康卷补编》,南京大学出版社,2008年。
张慧剑《明清江苏文人年表》,人民文学出版社,2008年。
张吉安《(嘉庆)余杭县志》,民国八年重刊本。
张际亮《思伯子堂诗集》,清刻本。
张九钺《紫岘山人全集》,咸丰元年张氏赐锦楼刻本。
张开东《白莼诗集》,乾隆五十三年张兆骞刻本。
张绍棠《(光绪)续纂句容县志》,光绪刊本。
张舜徽《清人笔记条辨》,华中师范大学出版社,2004年。
张廷珩《(同治)铅山县志》,同治十二年刻本。
张埙《竹叶庵文集》,乾隆五十一年刻本。
张营堠《(嘉庆)武义县志》,宣统二年石印本。
张应昌辑《诗铎》,同治八年秀芷堂刻本。
张毓碧《(康熙)云南府志》,康熙刊本。
张之洞《(光绪)顺天府志》,光绪十二年刻十五年重印本。
张祖翼《清代野记》,文明书局民国四年铅印本。
章廷珪《(雍正)平阳府志》,乾隆元年刻本。
章焞《(康熙)龙门县志》,康熙刻本。
章学诚《文史通义》,民国嘉业堂章氏遗书本。
章学诚著,叶瑛校注《文史通义校注》,中华书局,1994年。
长顺《(光绪)吉林通志》,光绪十七年刻本。
昭梿《啸亭杂录》,中华书局,1980年。
赵尔巽等《清史稿》,中华书局,1998年。
赵怀玉《亦有生斋集》,道光元年刻本。
赵景深、张增元编《方志著录元明清曲家传略》,中华书局,1987年。

赵景深《曲艺丛谈》,中国曲艺出版社,1982年。

赵山林等编著《近代上海戏曲系年初编》,上海教育出版社,2003年。

赵山林选注《历代咏剧诗歌选注》,书目文献出版社,1988年。

赵韡《近古文学丛考》,新北花木兰文化出版社,2017年。

赵兴勤、蒋宸编《清代散见戏曲史料汇编(笔记卷·初编)》,新北花木兰文化出版社,2017年。

赵兴勤、赵韡编《清代散见戏曲史料汇编(方志卷·初编)》,新北花木兰文化出版社,2016年。

赵兴勤、赵韡编《清代散见戏曲史料汇编(诗词卷·初编)》,新北花木兰文化出版社,2014年。

赵兴勤、赵韡编《清代散见戏曲史料汇编(诗词卷·二编)》,新北花木兰文化出版社,2015年。

赵兴勤《古典文学作品鉴赏集》,台北文津出版社,2013年。

赵兴勤《花部的兴盛与扬州地域文化》,《东南大学学报》2008年第6期。

赵兴勤《近代以来两汉伎艺研究的成就与不足》,《中国古代小说戏剧研究》第11辑,甘肃人民出版社,2015年。

赵兴勤《理学思潮与世情小说》,文物出版社,2010年。

赵兴勤《戏文内外说"顶灯"》,《寻根》2009年第4期。

赵兴勤《徐州梆子戏起源考》,《戏曲艺术》2017年第1期。

赵兴勤《赵兴勤〈金瓶梅〉研究精选集》,台北学生书局,2015年。

赵兴勤《赵翼年谱长编》,新北花木兰文化出版社,2013年。

赵兴勤《赵翼评传》,江苏人民出版社,2008年。

赵兴勤《赵翼评传》,南京大学出版社,2002年。

赵兴勤《中国古典戏曲小说考论》,吉林教育出版社,2004年。

赵兴勤《中国早期戏曲生成史论》,北京大学出版社,2015年。

赵翼《檐曝杂记》,中华书局,1982年。

赵翼《赵翼全集》,凤凰出版社,2009年。

浙江古籍出版社编《李渔全集》,浙江古籍出版社,1991年。
震钧《天咫偶闻》,光绪甘棠精舍刻本。
郑交泰《(乾隆)望江县志》,乾隆三十三年刊本。
郑师许《方志在民俗学上之地位》,《民俗》第1卷第4期,1942年。
郑振铎《郑振铎全集》,花山文艺出版社,1998年。
《中国古典文学研究年鉴》编委会编《中国古典文学研究年鉴1984》,上海古籍出版社,1987年。
中国戏曲研究院编《中国古典戏曲论著集成》,中国戏剧出版社,1959年。
钟桐山《(光绪)光化县志》,民国二十二年重印本。
仲富兰《中国民俗文化学导论》,浙江人民出版社,1998年。
周秉彝《(光绪)临漳县志》,光绪三十年刻本。
周炳麟《(光绪)余姚县志》,光绪二十五年刻本。
周杰《(同治)景宁县志》,同治十二年刻本。
周靖波主编《西方剧论选》,北京广播学院出版社,2003年。
周凯《(道光)厦门志》,道光十九年刊本。
周妙中《清代戏曲史》,中州古籍出版社,1987年。
周硕勋《(乾隆)潮州府志》,光绪十九年重刊本。
周玺《(道光)彰化县志》,道光十六年刊本。
周贻白《中国戏曲发展史纲要》,上海古籍出版社,1979年。
周召《双桥随笔》,文渊阁四库全书本。
周植瀛《(光绪)东光县志》,光绪十四刻本。
朱保炯、谢沛霖编《明清进士题名碑录索引》,上海古籍出版社,1979年。
朱光潜《谈美书简》,上海文艺出版社,1999年。
朱家溍、丁汝芹《清代内廷演剧始末考》,中国书店,2007年。
朱偓《(嘉庆)郴州总志》,嘉庆二十五年刻本。
朱樟《(雍正)泽州府志》,雍正十三年刻本。

庄一拂编著《古典戏曲存目汇考》,上海古籍出版社,1982年。
宗源瀚《(同治)湖州府志》,同治十三年刊本。
邹汉勋《(咸丰)兴义府志》,咸丰四年刻本。
邹景文《(同治)临武县志》,同治增刻本。

后　记

　　春节前夕,复旦大学江巨荣教授突然打来电话,令我有些意外。江教授乃戏曲研究大家赵景深先生的高足,年已八旬,仍在古代戏曲研究领域笔耕不辍,多所创获,令人感佩。我与江先生,结缘于多年前的一次戏曲学术研讨会上,其大作亦时而拜读,获益匪浅,但彼此间通电话却极少。先生在电话中告知,由他主持的"新世纪戏曲研究文库"(10册),经严格评审,新近被列为"十三五"国家重点出版物出版规划项目,出版方复旦大学出版社对这套丛书的"时间、品质要求都比较严"。他说,我俩戏曲研究的切入点相同,皆是从文献入手,方法、思路也多所相似。我近年发表的戏曲研究小文,多为他所关注。承蒙他厚爱,邀我加盟"文库"的撰著。闻知此事,当然很高兴,但我的一系列书稿,大都由儿子打理,我们签约的书稿已是不少,他手上任务繁重,不知有无时间操持此事,故未敢遽然应从。待儿子回家,我们父子俩商议后,才敲定此事,立即给江先生回复并向其表示谢意。

　　因清代戏曲研究相对薄弱,本人早就萌生撰写一部《清代戏曲传承史》的想法,目下所做的清代散见戏曲史料的访求与研讨,不过是为将来研究工作的开展作铺垫而已。一旦文献寻访较为完备,即可进入系统的传承史实质性研究。当然,毕竟年龄不饶人,早已进入白发苍苍、齿牙摇落的时段,能否如愿,还要看身体状况如何。人称,"只有从内心里面迸发出一种对学问的炽烈热情,并且到了一种痴迷忘我的地步,才有可能做出具有创造性的成果"[1],问学自是如此。

[1] 驷骏《"新旧剧哲学大家"汪笑侬的舞台绝响》,《文汇报》2017年2月11日。

我之所以对清代散见戏曲史料感兴趣,说起来,大半缘自上个世纪 90 年代中期。当时,由教育家匡亚明教授主政的"中国思想家研究中心",计划推出一套"中国思想家评传丛书"。匡先生在丛书的"总序"中谓:

> 我作为年逾八旬的老人,看到自己迫于使命感而酝酿已久的设想终于在大家支持合作下实现,心情怡然感奋,好像回到了青年时代一样,体会到"不知老之将至"的愉悦,并以这种愉悦心情等待着《丛书》最后一部的问世;特别盼望看到它在继承中华民族传统思想文化的珍贵遗产方面,在激励人心、提高民族自尊心和爱国主义思想方面,在促进当前建设有中国特色的继往开来的社会主义现代化物质文明和精神文明的历史性伟大事业中,能起到应有的作用。我以一颗耄耋童心,默默地祝愿这一由一批老中青优秀学者经长年累月紧张思维劳动而作出的集体性学术成果能发出无私的熠熠之光,紧紧伴照着全民族、全人类排除前进道路上的各种障碍,走向和平、发展、繁荣、幸福的明天!①

这段文字,时隔几十年,至今读来仍令人动容。一位为革命事业奋斗终生的老人,耄耋之年,仍心心念念于优秀传统文化的承继与民族自信的确立,是何等难能可贵!这套丛书中的《赵翼评传》,就是由我独立完成的。那时,国内学界大家如冯友兰、任继愈、王朝闻、张岱年、罗竹风、杨向奎、谭其骧、赵朴初、程千帆、刘海粟、苏步青、戴安邦等,均被聘为《丛书》之顾问。具体运作此事者,如茅家琦、吴新雷、蒋广学等先生,亦为学界名流。即使应约之作者,也多是不同领域中卓有成就的专家、学者。而我当时不过 40 余岁,承担如此重任,学识与阅历皆远远不够,压力可想而知。所以,不能不在文献资料的搜寻上狠下气力。当时,古籍的复印很难,且价格昂贵,手上也没有什么经费,有时

① 匡亚明《〈中国思想家评传丛书〉序》,赵兴勤《赵翼评传》,南京大学出版社,2002 年,第 7—8 页。

只能采取"笨办法",一页一页抄资料。几年下来,抄写、搜寻、访求的资料竟重达数十斤,且从中发现了不少与戏曲相关的史料。那时,我一方面忙于《评传》的撰写,一方面又不忍心点滴戏曲史料的泯没,致有沧海遗珠之遗憾,直恨分身乏术,时而有"何方可化身千亿,一树梅花一放翁"(陆游《梅花绝句》)之叹慨。直至该书出版,《赵翼年谱长编》(花木兰文化出版社2013年版)、《赵翼研究资料汇编》(花木兰文化出版社2013年版)以及重加修改、完善的另一版《赵翼评传》(江苏人民出版社2008年版)推出,才腾出手来系统梳理清代散见戏曲史料,并就梳理所得,分别写下数万言的该文献价值研判文字。本拟日后结集出版,恰逢江先生殷殷相约,深情厚谊,不容辜负,遂决定提前推出。恰今年7月1日,乃本人生辰,年届古稀,权借此聊以自慰。

我虽年已至此,但仍将读书、问学作为生活之常态。一天不读书,生活就寡淡许多,索然无味。古人说"博洽必资记诵,记诵必藉诗书","悦于人之耳目而适于用,用之而不弊,取之而不竭者,惟书乎?自孔子圣人,其学必始于观书"(胡应麟《少室山房笔丛》甲部"经籍会通四"),所言甚是。我每日除了读书、思考,就是写作,哪怕是散步之时,也往往心旌摇摇,难以自已;睡梦之中,有时也与手头所研讨之问题纠缠不休。

此外,我还时不时外出访书,并经常参加各种学术活动。去年7月间,去上海图书馆查阅资料达半月之久。8月末赴南京,出席由东南大学主办的"读图时代的中国古代小说创新论坛"。9月中旬在西安,出席由陕西省散曲学会等单位主办的"张养浩康海王九思散曲作品研讨会暨第三届当代散曲创作学术论坛",并赴武功等地作文化考察。10月末赴台湾嘉义,出席由嘉义大学主办的"第六届中国小说与戏曲学术研讨会"。11月初赴温州,出席由温州大学主办的"第七届国际南戏学术研讨会"。11月中旬赴大理,出席由云南民族大学等单位主办的"第十三届(大理)《金瓶梅》国际学术会议暨明清小说叙事书写的形态与流变高端论坛"。即使在外出的飞机、火车上,也常常是以校对书稿来填补旅途之余暇。哪怕生病住院期间,亦不例外。查房的

护士还以为我是个老干部在发挥余热批阅文件呢！同时,我还担负着学校的教学督导工作以及古代文学、戏剧与影视学两个硕士点的研究生教学任务。

我的生活节奏,有条不紊而近乎刻板。早上五六点钟起床,洗漱过后即出门,跑一两里路,去菜市场买菜,顺便购回早点。餐后,即步入书房工作,中间很少休息。以最近之事为例,与儿子合作完成了《元曲三百首》的译注与评析、明末清初言情小说《定情人》的校注,又校订了《清代散见戏曲史料汇编(方志卷·二编)》并完成该书"前言"的撰写,修改、完善了《两汉伎艺传承史论》,中间还去云龙书院作了场"'情'与'理':明清言情小说的文化解读"的学术报告,生活不可谓不充实。每日晚间,则必定散步以作紧张生活之调剂。若有熟悉的客人来拜访,就叫上他陪我一起走走。每天步行万步左右,天天如此。这就是我的生活,也是我所需要的生活。人们每每称我"退而不休",倒是实情。

在我想来,像我们这代人,经历了许多孤灯寒窗,风风雨雨,对生活有了更深层的体察与感悟,更懂得珍惜人生、珍惜当下。国家为优秀传统文化的发掘与传承创造出许多优越条件,学术研究也面临最好的发展机遇。在新的历史条件下,我们应自觉担当起文化传承的重任,不断学习,博采众长,敢于担当,勇于创新,求真务实,锐意进取,在可能的条件下,为当代文化建设尽一份力量。叶嘉莹曾这样说道:"读书人没有扛枪打仗的本事,但有学习、传承中国文化的责任。作为知识分子,不管我们身处哪个领域,都不能忘了《诗经》《楚辞》、李杜诗中所凝聚的文化精神。"[1]诚哉斯言!

在我的日常生活中,孙儿智周无疑是带给我快乐的一大亮点。还记得春节前的某日早晨,我从菜市场买回苹果及蔬菜等物返家,敲门过后,前来迎接的恰是6岁的智周。这小家伙眼尖,见我手提重物,立即伸手欲接。苹果有七八斤重,我担心他提不动,连忙劝阻。他不以

[1] 杜羽《刘跃进:今天为何还要读经典》,《光明日报》2018年1月13日。

为然，反而信心满满地说："爷爷，我力气大着呢！能拿动，不信，您看看。"说罢，不由分说，一下夺过我手中的袋子，还故意将胳膊抬高，一口气提到厨房。当天，气温很低，是零下10度，我的手都冻麻木了，对他说："周周，摸一摸，爷爷的手凉不凉。"他闻听，睁着两只乌黑的小眼睛，骨碌碌地望着我，若有所思，似乎有些心疼，然后，伸出两只稚嫩的小手，在我的大手上来回抚摸，说道："爷爷的手真凉，我给您焐焐吧。"这场景，真令人感动。我弯下腰去，对他说："好懂事的孩子，爷爷怎么舍得让你焐呢？快去玩吧。"边说，边将我的手抽了出来，还伸过去摸了摸他的小脑袋。

还有一事，是刚过罢春节的一天晚上，我工作了一天，慢慢从书房走到客厅，被智周看到，他边站起来边向电视机走去，关切地说："爷爷，您一天到晚工作，太累了，我给您打开电视，想看什么随便您。您需要好好休息。"俨然一副小大人的模样，真是可爱极了。事后，我将此事学说给家人，引得大家哈哈大笑。也许在孩子眼中，爷爷一直是个忙碌的老人。

承蒙江巨荣先生的厚爱与关照，使拙著忝列"新世纪戏曲研究文库"诸名作之林，再次向他表示真诚感谢。责任编辑王汝娟，为此书的出版付出了艰辛的劳动，也向她表示诚挚的谢意。由于本人读书不多，识见有限，其中谬误在所难免，祈请方家通人不吝赐教。

赵兴勤
2018年2月28日
古彭城凤凰山东麓倚云阁

图书在版编目(CIP)数据

清代散见戏曲史料研究/赵兴勤著.—上海:复旦大学出版社,2018.8
(新世纪戏曲研究文库/江巨荣主编)
ISBN 978-7-309-13674-6

Ⅰ.清… Ⅱ.赵… Ⅲ.古代戏曲-戏曲史-中国-清代 Ⅳ.J809.249

中国版本图书馆 CIP 数据核字(2018)第 093452 号

清代散见戏曲史料研究
赵兴勤 著
责任编辑/王汝娟

复旦大学出版社有限公司出版发行
上海市国权路 579 号 邮编:200433
网址:fupnet@fudanpress.com http://www.fudanpress.com
门市零售:86-21-65642857 团体订购:86-21-65118853
外埠邮购:86-21-65109143 出版部电话:86-21-65642845
浙江新华数码印务有限公司

开本 787×960 1/16 印张 22.25 字数 284 千
2018 年 8 月第 1 版第 1 次印刷

ISBN 978-7-309-13674-6/J·361
定价:78.00 元

如有印装质量问题,请向复旦大学出版社有限公司出版部调换。
版权所有 侵权必究